【江苏省高教学会组编系列教材】
【高职高专人文素质教育教材】

中外音乐欣赏

主编 顾克 张丽

苏州大学出版社

图书在版编目(CIP)数据

中外音乐欣赏/顾克,张丽主编. —苏州:苏州大学出版社,2016.8(2020.7重印)

江苏省高教学会组编系列教材 高职高专人文素质教育教材

ISBN 978-7-5672-1754-6

Ⅰ.①中… Ⅱ.①顾…②张… Ⅲ.①音乐欣赏—世界—高等职业教育—教材 Ⅳ.①J605.1

中国版本图书馆 CIP 数据核字(2016)第 158883 号

中外音乐欣赏

顾 克 张 丽 主编

责任编辑 许周鹣

苏州大学出版社出版发行
(地址:苏州市十梓街1号 邮编:215006)
常州市武进第三印刷有限公司印装
(地址:常州市武进区湟里镇村前街 邮编:213154)

开本 787 mm×1 092 mm 1/16 印张 17.5 字数 435 千
2016 年 8 月第 1 版 2020 年 7 月第 3 次印刷
ISBN 978-7-5672-1754-6 定价:45.00 元

苏州大学版图书若有印装错误,本社负责调换
苏州大学出版社营销部 电话:0512—67481020
苏州大学出版社网址 http://www.sudapress.com

高职高专人文素质教育教材
编审委员会

主　任　葛锁网

委　员　（以姓氏笔画为序）

　　　　王兆明　王承宽　王　毅　王　薇

　　　　成海钟　孙征龙　吴春笃　闵　敏

　　　　莫砺锋　钱　进　徐金城　黄建晔

　　　　葛锁网

《中外音乐欣赏》编委会

主　编　顾　克　张　丽
副主编　徐建灵　胡艳妹　董秀芳　姜　佳
编　委　于雨琴　张思艳　孙　菡　朱　艳
　　　　王音音

编写说明

2005年6月,江苏省教育厅下发的《关于进一步加强高等学校教学工作的若干意见》(苏教高〔2005〕16号)进一步要求各高等学校对学生"全面加强人文素质和科学精神培养。把人文素质教育纳入到课堂教学过程之中,增加人文类选修课程,使人文素质教育与专业教育、科学精神教育有机结合。积极组织学生参加社会调查、生产劳动、志愿服务、公益活动、科技发明和勤工助学等社会实践活动,使学生的人文素质和科学精神在实践中得到进一步深化"。

所谓人文素质教育,主要是通过对大学生加强文学、历史、哲学、艺术等人文社会科学方面的教育,同时对文科学生加强自然科学方面的教育,并通过环境熏陶、社会实践等活动,引导学生学会做人,学会处理人与自然、人与社会、人与人的关系,正确解决理性、情感、意志等方面的问题,使人类优秀的文化成果被内化为受教育者的人格、气质和修养等相对稳定的内在品格,以提高全体大学生的心理素质、文化品位、审美情趣、人文素养和科学素质,从而成为维系社会生存和发展的重要因素。人文素质具有鲜明的时代特点,在21世纪,人才应具备的素质中人文素质是最根本、最基础的。人文素质教育是一切教育的本有之义,是一切教育的共同本质和基础,丢掉了这个根本,从某种意义上说就失去了教育的骨血,就不是成功的教育。

高等职业教育作为高等教育的一个类型,肩负着培养面向生产、建设、服务和管理第一线需要的高技能人才的任务,在我国加快推进社会主义现代化建设进程中具有不可替代的作用。在各级政府和有关方面的推动和支持下,经过30多年的努力,我省高等职业教育异军突起,特别是近十年来,取得了长足的发展,已成为江苏高教名副其实的半壁江山,顺应了人民群众接受高等教育的强烈需求,对我省高等教育大众化做出了重要贡献。我省一个新型的高等职业技术教育体系已初步形成,30多年来已培养输送了数以百万计地方急需的各种应用型人才,受到用人单位的普遍欢迎,为我省社会主义现代化建设、构建和谐社会做出了巨大贡献。

当前,我国的高职院校还都是专科层次,高职院校的学生在缺少学历优势的情况下,要想立足社会,不仅要有良好的职业技能,还要有良好的人文素质作为支撑。一个人掌握的科学技术对社会的贡献程度,以及今后能否继续发展提高,也往往受其人文素质的高低所制约。如果人文底蕴不足,就会缺少发展后劲,在激烈的市场竞争中随时面临被淘汰的危险。所以有人说,人文素养教育是大学生社会化的动力源和推进器,是很有道理的。

长期以来,我省大多数高等职业院校在学制短、专业知识学习和技能训练任务重的情况下,以服务为宗旨,以就业为导向,积极推行工学结合,突出实践能力培养,改革人才培养模式。同时全面贯彻党的教育方针,普遍通过开设必修课、选修课,将文化素质教育贯穿、渗透于专业教育的始终,并通过加强校园文化建设及开展多种形式的参观、实践等活动途径,积

极推进素质教育,为提高学生的人文素养和科学素质,促进学生的全面发展做了大量工作,积累了不少经验。据调查了解,我省高职高专面向全体学生开设的文化素质教育的公共选修课程,少的有几十门,多的近百门。每学期均有几十门课程供学生选修。不少学校把文化素质教育课程列入学生的公共必修课,规定了必须获得的学分。但是,学校和学生普遍反映目前开设的文化素质教育课程没有适合的教材,有些采用教师自编的讲义,难以保证课程的教学质量和效果。

针对上述情况,我会在调查研究的基础上,根据高职院校的特点和需求情况,组织有关专家和具备丰富高职院校教育教学实践经验的教师,编写了这套提供我省高职院校使用的人文素质教育系列教材,这是非常有意义的。

教材是实现教育目的的主要载体,高水平的文化素质教育,必须有高质量的教材作保证。本系列教材的编写,注意吸收高职高专院校教学改革的成果,力图打破传统的教学模式和教学方法,适应以学生为主体的讨论式教学、辩论式教学、启发式教学、案例教学等教学方法,突出学生的个性培养。本系列教材既可以提供给学校教学使用,也可供学生自学。

我们希望这批人文素质教育系列教材的出版能够为我省高职院校开展人文素质教育做出有益的贡献,并通过试用、修改,反复锤炼,能够更具特色,更受广大师生的欢迎,成为我省甚至全国的精品教材。

我们也希望这一批高职院校人文素质教育系列教材的编写、出版,能够锻炼培养一批热心人文素质教育的教师群体,成为推动我省高职院校实施素质教育的骨干力量,促使我省高职院校认真探索人文素质教育的规律,针对院校自身的特点,深入研究人文素质教育的课程设置、教学内容、课时比例、教育形式、保障条件等,把人文素质教育开展得更有声有色、更有成效。

<div style="text-align:right">**江苏省高等教育学会**</div>

前　言

音乐是人类精神文明的组成部分之一,哪里有人类的足迹,哪里就有音乐。音乐教学在高职高专实施素质教育中占有重要地位,它是实施素质教育的重要途径。音乐的门类很多,最简单的感受音乐的方法就是聆听、欣赏音乐。为此,我们编写了《中外音乐欣赏》。

本教材从高职高专教学特点和教学实践出发,注重实用性,强调针对性。全书由介绍音乐欣赏基础知识入手,包含了欣赏有歌词便于理解的中外声乐作品、听辨认识中外乐器、欣赏中外器乐作品(标题)及欣赏中外器乐作品(无标题)。本教材还特别编排了曲艺与戏曲、中外流行音乐、电影音乐等章节。整个过程循序渐进,由浅入深,图文并茂,除器乐部分附曲例片段外,其余章节均配有大量完整的曲例,便于教师在课堂上与学生进行互动教学及学生在课后的拓展练习,同时在每一章开始处写明内容概要,提出学习要领,每章结束处设置思考练习,适应以学生为主体的讨论教学、启发式教学等教学方法,让学生在轻松愉快的环境中了解、欣赏音乐,陶冶情操,提高人文素养。

本教材可供各类职业院校、高等专科学校、成人高等专科学校使用,也可供社会各界人士自学和参考。

本书主编顾克、张丽。编写人员的分工如下:第一章于雨琴;第二章徐建灵;第三章、第八章胡艳妹;第四章董秀芳;第五章姜佳;第六章张思艳、朱艳、王音音;第七章孙菡。全书由顾克、张丽统稿,顾克审定。

由于编者水平有限,难免有疏漏与不准确之处,真诚欢迎各位学者、同仁、读者批评指正,为本教材的完善提出宝贵的意见。

本书编写过程中,自始至终得到了江苏省高等教育学会的关心和指导,得到了苏州大学出版社的支持和帮助。在编写过程中,我们参考、引用了一些书刊的资料,在此一并表示衷心的感谢。

编　者

Contents 目录

第一章 音乐欣赏基础知识 ……………………………………………………… (1)

 第一节 音乐的基本表现要素 ………………………………………………… (1)

 第二节 音乐的常见表现手法 ………………………………………………… (5)

 第三节 音乐的常见曲式结构 ………………………………………………… (15)

第二章 声乐艺术 ……………………………………………………………… (33)

 第一节 人声的分类 …………………………………………………………… (33)

 第二节 声乐演唱形式 ………………………………………………………… (45)

 第三节 声乐体裁及其作品欣赏 ……………………………………………… (47)

第三章 中外民歌 ……………………………………………………………… (81)

 第一节 中国民歌 ……………………………………………………………… (81)

 第二节 外国民歌 ……………………………………………………………… (106)

第四章 曲艺与戏曲 …………………………………………………………… (112)

 第一节 曲艺音乐概述 ………………………………………………………… (112)

 第二节 曲艺音乐曲种介绍及选曲欣赏 ……………………………………… (113)

 第三节 戏曲音乐的产生和发展 ……………………………………………… (119)

 第四节 戏曲音乐选曲欣赏 …………………………………………………… (121)

第五章 中国民族器乐 ………………………………………………………… (134)

 第一节 民族器乐的产生和发展 ……………………………………………… (134)

 第二节 民族乐器的分类 ……………………………………………………… (135)

 第三节 常见的民族乐器及作品欣赏 ………………………………………… (138)

 第四节 常见的少数民族乐器及作品欣赏 …………………………………… (153)

 第五节 民族器乐合奏欣赏 …………………………………………………… (159)

第六章 西洋器乐 ……………………………………………………………… (166)

 第一节 西洋器乐的产生与发展 ……………………………………………… (166)

第二节　西洋乐器的分类 …………………………………………………（167）
　　第三节　器乐作品欣赏 ……………………………………………………（175）

第七章　中外流行音乐 ……………………………………………………（208）
　　第一节　流行音乐的起源和发展 …………………………………………（208）
　　第二节　流行音乐的种类 …………………………………………………（209）
　　第三节　流行音乐欣赏 ……………………………………………………（214）

第八章　其他艺术表现形式 ………………………………………………（251）
　　第一节　歌剧 ………………………………………………………………（251）
　　第二节　舞剧 ………………………………………………………………（259）
　　第三节　音乐剧 ……………………………………………………………（263）
　　第四节　电影音乐 …………………………………………………………（266）

参考文献 ……………………………………………………………………（270）

第一章

音乐欣赏基础知识

本章内容概要：本章重点学习与音乐欣赏相关的基础知识，掌握旋律、和声、力度等音乐的基本要素以及动机、主题等音乐的常见表现手法，了解简单的曲式结构如一部曲式、二部曲式等。

音乐在我们的生活中一直占据着极其重要的地位。《毛诗序》中说："情动于中而形于言，言之不足故嗟叹之，嗟叹之不足故咏歌之，咏歌之不足，不知手之舞之，足之蹈之也。"从这里可以看出，人类情感的表达是需要通过音乐的形式来实现的。反过来说，音乐就是人类情感的一种具体表达方式。

而音乐欣赏，实际上就是一个审美的过程，但这个审美的过程必须基于能剖析作品所体现的情感的基础之上。如何理解作品，首先要了解构成作品的各个细小的元素，这样才能知道作者是如何运用这些元素将情感酣畅淋漓地表现出来的。

第一节 音乐的基本表现要素

音乐的基本表现要素具体指什么，很多书中都有不同的见解，一般分为两类：一种看法认为，基本表现要素由旋律、节奏、节拍、速度、力度、音区、音色、和声等构成；另一种看法认为，基本表现要素由节奏、旋律、和声和音色构成。

其实两种看法是一致的，节奏与节拍是相互依存的，而旋律则是音乐中最重要的一种要素，是塑造音乐形象的重要手段。但正如钱仁康先生所言："旋律虽然是音乐语言中的重要因素，但它总是和节奏、节拍、速度、力度、音区、音色、调式、调性等要素结合在一起。"因此，第二种看法实际上也是包含了节拍、速度、力度和音区等要素的。以下是几种重要的表现要素。

1. 旋律

乐音经过艺术构思按一定的节奏有秩序地组织起来，就形成了旋律。它是乐思的体现，是完整乐曲形成的基础。

2. 节奏

音乐的节奏是指音乐中音的长短和强弱的组织形态。音乐的节奏相当于音乐的骨架，缺少了节奏，音乐就无从表现。节拍在音乐中也非常重要，节拍和节奏相互依存，它强调音乐的强拍和音值。

例 1-1 《小白菜》

小 白 菜

河北民歌

1 = G 5/4 4/4

(简谱略)

改变节奏后：

(简谱略)

改变节奏后的旋律，你能听出是《小白菜》吗？

3．和声

这一基本要素包含了和弦与和声的进行。和弦是由三个或三个以上的音按照一定的关系排列组合而成。和声进行则是从一个和弦到另一个和弦的连接。和声具有不同的色彩，还有构成分句、分乐段和终止乐曲的作用。

4．力度

这是指音乐中音的强弱。音的强弱基本靠节拍来体现，但也有一些音，或和弦，或段落的整体性的强弱及变化对比用力度术语表示。

例 1-2 《大江东去》

大 江 东 去

[宋]苏轼 词
青主 曲

1 = G 4/4

(简谱略)

大江东去， 浪淘尽， 千古风流人物。 故垒 西边，

人道 是 三 国周郎赤壁。

乱石 穿空，

惊涛 拍岸，卷起 千堆雪，卷起 千 堆雪。 江山如

[乐谱：苏轼《念奴娇·赤壁怀古》歌词对应简谱片段，含力度记号 pp、p、mf、f、ff、sf 及渐慢等标记]

歌词对应：画，一时多少豪杰！遥想公瑾当年，小乔初嫁了，雄姿英发。羽扇纶巾，谈笑间，樯橹灰飞烟灭。故国神游，多情应笑我，早生华发。人生如梦，一樽还酹江月。

这首乐曲力度变化比较频繁，多处采用了 > 的力度记号。另外，力度术语更是有从 pp 到 p、mf、f、ff 和 sf 的多层次的力度频繁变化。

5．速度

这是指表现音乐作品的快慢，把握正确的速度才能表达音乐作品的内涵。热烈的、欢快的音乐作品一般都须快速演奏；豪迈的、抒情的音乐作品一般用中速来演奏；忧伤的、沉重的音乐作品一般用慢速来演奏。这些表明音乐作品演奏速度的术语，通常标记在作品的开端或段落的开头部分。

例 1-3 《我住长江头》

开头的速度为中速，中间有渐慢，有慢，也有回原速的变化。

我住长江头

[宋] 李之仪 词
青主 曲

1=G 6/8

中速

2· 3· | 5· 3· | 6· 3· | (6· 3·) | 2· 3· | 5· 3· | 7· 6· |

我住长江头， 君住长江尾，

(7̣ 6̣·) | 1 1· | 7̣ 6̣· | 3 1· | 6̣ 6̣· | 2 3· | #4 5· |
　　　　　日 日　思 君　不 见　君，　共 饮　长 江

6 2̇· | (6 2̇·) | 5 5· | 5 6· | 6 5· | (6 5·) | 5 5· |
水。　　　　　　　此 水　几 时　休？　　　　　此 恨

6 7· | 5 5· | (2 1·) | 1̇ 1̇· | 7 5· | 6 3· | 3 5· |
何 时　已？　　　　　只 愿　君 心　似 我　心，

2 3 1· | 7̣ 6̣ 7̣ | 5̣· 5̣· | (5̣· 5̣·) | 3 3· | #2 6· | 6 3· |
定 不 负　相 思　意。　　　　　此 水　几 时　休？

(2 1·) | 5 5· | 6 7· | 5 (6 6 5·) | 6 6 |
　　　　此 恨　何 时　已？　　　　　只 愿

渐慢
7 6· 2̇ 5̇· | 6 7· | 1̇ 1̇ 7· | 7 6· | 5 5· | 5 4· |
君 心 似 我 心，　　　　　定 不 负 相 思 意。

原速
3 3· | #2 6· | 6 3· | (2 1·) | 5 5· | 6 7· | 5 (6
此 水　几 时　休？　　　　　此 恨　何 时　已？

f　　　　　　　　　　　　　　　　　　　　　慢 ff
6 5·) | 1̇ 1̇· | 7 5· | 6 3· | 3 5· | 6 7 6· | 2̇ 1̇· |
　　　只 愿 君 心　似 我 心，　　　　　定 不 负 相 思

原速
1̇ 1̇· | 1̇ 1̇· ‖
意。

6. 调式

音乐中使用的若干个乐音按一定的关系组合起来，在组合的过程中，这些乐音之间由于向心力的关系，形成了一定的倾向，以一个音为中心，从而构成了一个体系，这叫作调式。我国常用调式一般为欧洲大小调体系和民族五声、七声性调式体系。

音阶是调式中的各个音级，从主音开始到相邻音组的另一主音，自低到高排列起来。

7. 曲式

这是指音乐作品的整体性的结构,也就是各种音乐要素构成了音乐事件。这个音乐事件在一段时间中,按照一定的关系组合形成的一种整体性的关系就是我们所说的曲式。

第二节　音乐的常见表现手法

音乐的常见表现手法有以下几种。

一、动机

动机是音乐作品中一个特别的节奏音组,它具有乐曲的主题元素。这个元素在整个乐曲中都能感受到,乐思材料不会很长,一般不超过 2 小节的长度。

例 1-4　《飞吧,鸽子》

该曲的动机:"× − − × | × − − ×……"

<center>飞吧,鸽子

纪录片《鸽子》主题歌

(女声独唱)

洪　源　词
王立平　曲</center>

[乐谱片段:]

飞吧,飞吧,我心爱的鸽子,云雾里你从不迷航。
飞吧,飞吧,我心爱的鸽子,风雨里你无比坚强。

飞 吧,飞 吧,我心 爱的 鸽子,云雾 里你从不 迷
飞 吧,飞 吧,我心 爱的 鸽子,风雨 里你无比 坚

航。 强。

例1-5 《枉凝眉》片段

该曲的动机则是每句开头的这样一个切分节奏:"× × ×"。

枉 凝 眉
电视剧《红楼梦》插曲

曹雪芹 词
王立平 曲

稍慢

一个是阆苑仙葩, 一个是美玉无

瑕。

二、主题

主题就是乐思,是能体现某一乐曲或乐段,或能体现某一人、物、景的清晰的面貌特征,具有比较独立的结构形式,鲜明而富有表现力的一种乐思。主题就相当于一个作品的灵魂。一个好的主题可以体现出作品的风格、个性、情绪等多种特性。一个作品是否成功,很大程度上取决于它的主题是否能打动人。根据乐曲内容的表现要求,在一个作品中,可能会出现多个主题。

(一)主题的分类

主题一般分为三种:情感性主题、风格性主题和形象性主题。

1. 情感性主题

由于人有各种不同的情感需要,所以,作品同样具有不同的情感特征,如欢快的、悲伤的、庄严的、柔美的、幽默的等。

欢快的:
例1-6 《俺是快乐的饲养员》

俺是快乐的饲养员

杨子彬 词
穆传永 曲

1=G 2/4
中板 欢快热情地、民歌风

(此处为简谱乐谱,含歌词)

1.2.3 俺是个公社 的饲(呀么)饲 养 员 哎 哎!
{养活的/养活的/养活的}

小猪 哇,一(呀么)一 大 群儿哎 哎! 小猪 崽儿白蹄子儿,
小鸡 啊,爱(呀么)爱 煞个人儿哎 哎! 小公 鸡儿紫冠子儿,
小鸭子,溜(呀么)溜 得 肥 哎 哎! 小鸭子儿爱淘 气儿,

一个 一个劲的直嗷 起儿,小猪 崽儿撅撅 嘴儿,一个 一个劲的
一个 一个劲的直晃 起儿,小公 鸡儿耍脾 气儿,一个 一个劲的
一个 一个劲的泼弄 水儿,小鸭 子儿叫嘎 嘎啊,一天 到晚它就

拱地皮儿呀,抱起那小调 皮儿,心里美 滋滋儿 呀,起早 贪 黑,
直斗气儿呀,天未亮星未 落,它就咕咕咕喀儿 哎,叫醒了乡 亲,
不着家 呀,迈开那四方 步,摇头又 摆尾儿哎,天上 下 雨,

没(呀么)白费 力儿呀 咳 嗨 哟! 嘎嘎嘎 嘎嘎嘎嘎 咕咕咕咕 喀儿,这
早(呀么)早下 地儿呀 咳 嗨 哟!
它玩得更起 劲儿呀 咳 嗨 哟!

声音 清脆提精 神儿,鸡鸭 遍山坡,肥猪 满 院子儿,猪儿
下了崽儿,蛋儿 抱小鸡儿,待个三五载,光景更迷人儿啊! 我爱

[乐谱：#1·3 2 2 | 6·5 4 3 2 2 0 3 6·6 6 #4 2 | 5 0 ‖]

这一行呀，干它一辈子儿呀，嘿，干它一辈　子儿！

悲伤的：
见例1-1《小白菜》

庄严的：

例1-7 《祖国之爱》

祖国之爱

电影《元帅与士兵》插曲

张藜 词
秦咏诚 李延忠 曲

1 = F 9/8 6/8

深情地

[乐谱略]

1. 谁没有泪珠儿滚滚的时候？那是心中涌起的热流。
2. 谁都在春天播种的时候，盼望那金色之秋。

它来自殷切的祖国之爱，孩儿啊，依偎在母亲的胸口。
幸福时刻充满向往，祖国啊，要为你作出优异成就。

啊，燕子啊，你飞回来了，你飞回来了，我的朋友，我的朋友。

2. 风格性的主题

所谓风格，是指作品的民族特色、时代特点等。

民族特色风格：

例如，新疆维吾尔族风格。

例1-8 《掀起你的盖头来》

掀起你的盖头来

1=G 2/4

维吾尔族民歌

5 11 143 | 2.4 3 | 5 11 143 | 2.4 3 | 3 32 3 32 | 3 432 1 0 |

掀起了你的　盖头来，让我　看你的黑眉毛，你的　眉毛　细又　长，
掀起了你的　盖头来，让我　看你的眼　睛，你的　眼睛　明又　亮，
掀起了你的　盖头来，让我　看你的脸　儿，你的　脸儿　红又　圆，

2 24 3 432 | 1 5 | 3 32 3 32 | 3 432 1 0 | 2 24 3 432 | 1 1 1 0 :||

好像那树　梢的弯月亮。你的眉毛细又　长，好像那树　梢的弯月亮。
好像那秋　波一个样。你的眼睛明又　亮，好像那秋　波一个样。
好像那苹　果到秋天。你的脸儿红又　圆，好像那苹　果到秋天。

例如，蒙古族风格。

例1-9　《嘎达梅林》

嘎达梅林

1=G 4/4

蒙古族民歌

慢速

6. 3 3 3 2 3 | 5 6 1 6. | 2 3 2 1 | 2.3 3 5 1 | 6 - - - |

南方　飞来的　小鸿雁啊，不落　长江不（呀）不起飞。
天上的鸿雁从　北往南飞，是为了躲避　北海的寒冷哟。
天上的鸿雁从　南往北飞，是为了寻求　太阳的温暖哟。
北方的飞来的　大鸿雁啊，不落　长江不（呀）不起飞。

5 6 5 3 5 | 5 6 1 6. | 1 6 1 5 6 | 2.3 3 5 1 | 6 - - - :||

要说起义的嘎达梅林，是为了蒙古　人民的　土　　地。
造反起义的嘎达梅林，是为了蒙古　人民的　利　　益。
反抗王爷的嘎达梅林，是为了蒙古　人民的　幸　　福。
要说造反的嘎达梅林，是为了蒙古　人民的　土　　地。

作品时代风格：

例如，"文化大革命"的年代应运而生的革命样板戏。

例1-10　《都有一颗红亮的心》

都有一颗红亮的心

1=#F 2/4

中快　mf　　　　　　　[西皮流水]　　　　（1 656 1）

(⌒0 | 0 65 | 3561 6532 | 1) 3 | 1 65 | 353 1 | 0 51 6535 |

（白）奶奶，您听我说！　　　　（唱）我家的表　叔　数　不

3. 形象性主题

这是指主题以描绘或塑造某种人、物或某种态势的形象为主,情感性色彩不强。例如,歌曲《采蘑菇的小姑娘》将一个勤劳、活泼、富有生气的小姑娘描绘得活灵活现。

例 1-11 《采蘑菇的小姑娘》

采蘑菇的小姑娘

晓 光 词
谷建芬 曲

$\underline{\dot{6}}$ $\underline{3\ 3\ 3\ 3}$ | $\underline{3\ 2\ 1}$ $\underline{2\ 0}$ | $2\cdot\ \underline{3}$ $\underline{2\ 2\ 1\ 1}$ | $\underline{2\ 1\ 6\ \dot{5}}$ $\underline{6\ 0}$ | $\underline{\dot{3}\ \dot{3}\ 5}$ $\underline{5\ 5}$ |

她采的蘑菇最　　多，　多得　像那星星数不　清，她采的蘑菇
换上　一把小　镰刀，　再换上几块棒棒糖，和她小伙伴

$\underline{\dot{6}\cdot\ 2}$ $\underline{1\ (0\ 1)}$ | $\underline{2\cdot\ 2}$ $\underline{2\ 1\ 6\ \dot{5}}$ | $\underline{3\ 0\ 7\ \dot{6}}$ | $\underline{\overset{67}{6}}$ $-\ -\ -$ | $6\ -\ -\ -$ |

最　大，　大得像那小伞装　满　　筐。
一　起，　把劳动的幸福来　分　　享。

$\underline{6\ 6\ 6\ 6}$ $\underline{6\ 6\ 5}$ | $\underline{3\ 3\ 2\ 3}$ 0 | $\underline{6\ 2\ 2\ 2}$ $\underline{2\ 2\ 2\ 3}$ | $\underline{2\ 2\ 1\ 2}$ 0 | $\underline{6\ 5\ 5\ 5}$ $\underline{6\ 3\ 3\ 3}$ |

赛罗罗罗罗罗罗哩赛罗哩赛，赛罗罗罗罗罗哩赛罗哩赛，赛罗罗哩，赛罗罗哩，

$\underline{6\ 2\ 2\ 2}$ $\underline{6\ 1\ 1\ 1}$ | $\Vert^{1.}$ $\underline{3\ 0\ 7\ 7\ 7\ 6}$ | $\underline{\overset{67}{6}}\ -\ -\ -$ $\Vert^{2.}$ $\underline{3\ 0\ 7\ 7\ 7\ 6}$ | $\underline{7\ 7\ 7\ 7\ 7\ 7\ 6}$ |

赛罗罗哩，赛罗罗哩，赛　罗哩罗哩赛！　　赛　罗哩罗哩　罗哩罗哩

$\overset{67}{6}\ -\ 0\ 5$ | $6\ \ 0\ 0\ 0$ ‖

赛！　　　罗　赛！

（二）主题的常见表现手法

主题需要通过各种手段来突出展示、反复强调，以在欣赏者心中形成鲜明的印象。常见的表现手法有以下几种：

1. 重复

这是主题展示的一种最为基本的手法，就是主题的重现，虽情绪保持不变，但通过重复达到了情绪的多重积淀。

例1-12　《饮酒歌》

该曲通过主题的反复，将情绪推到了高潮。

饮 酒 歌

选自歌剧《茶花女》

[意] 皮阿维　词
[意] 威尔第　曲
苗 林　刘诗嵘　译配

$1=\flat B$　$\dfrac{3}{8}$

稍快 活泼

5 | $\dot{3}\cdot\ \underline{\dot{3}\ 5}$ | $\dot{3}\ \dot{3}\ \dot{3}$ | $\dot{3}\ \underline{\overset{43}{\#\dot{2}}\ \dot{3}}$ | $\dot{3}\cdot\ \dot{5}$ | $4\ \dot{3}\ \dot{2}$ | $\underline{\overset{3}{\#1}}\ \dot{2}\ \dot{3}$ |

让我　们高举起欢乐　的　酒　杯，杯中的美
在他　们歌声里充满　了　真　情，它使我

$\dot{2}\ \underline{\overset{3}{\#1}\ \dot{2}}$ | $\dot{2}\ \dot{2}\ \dot{1}$ | $5\ 0\ 5$ | $\dot{3}\cdot\ \underline{\dot{3}\ 5}$ | $\dot{3}\ \dot{3}\ \dot{3}$ | $\dot{3}\ \underline{\overset{43}{\#\dot{2}}\ \dot{3}}$ | $\dot{5}\cdot$ |

酒使　人心　醉。这样　欢乐的时刻虽然美
深深　地感　动。在这　世界上最重要的是快

歌谱（简谱）— 演唱歌词片段：

- 好，真实的爱情更宝贵。当前的幸福莫错过，大家为爱情干杯。青春好像一只小鸟，飞去不再飞回。请看那香槟酒在酒杯中翻腾，像人们心中的爱情。啊，让我们来为爱情干一杯，再干一杯。
- 乐，我为快乐生活。好花若凋谢不再开，青春逝去不再来。人们心中的爱情，不会永远存在。今夜的时光请大家不要放过，举杯来庆祝欢乐。

快乐使生活美满，美满的生活要爱情。世界上知情者有谁？知情者唯有我。今夜在一起使我们多么欢畅。一切使我们流连难忘。让东方美丽的朝霞透过花窗照在狂欢的宴会上。啊，啊，照在宴会上，啊，啊，照……

2. 变奏

实际上,这是重复的一种变化,仍然是该主题的再次呈示,只是从更多的方面来展示主题,也会形成与原主题情绪等方面的不同对比。

变奏有加花减字的变奏、节奏节拍变化的变奏、不同调式上展现主题的变奏等。

例 1-13　古筝曲《紫竹调》

3. 模仿

同一个主题在不同的声部反复展示，可以是完全相同的曲调在不同的时间出现，可能是相隔一拍、一个小节，也可能是一个乐句（也就是卡农）；也可以是同一或不同声部中，相同旋律主题在不同调式上的呈示。

例1-14 合唱曲《保卫黄河》曲谱片段

保卫黄河
选自《黄河大合唱》
（轮　唱）

光未然　词
冼星海　曲

1 = C　2/4
明快有力

5 3 5 6 5	i i 0	5 3 5 6 5	2̇ 2̇ 0	5. 6 i i
端起了 土枪	洋枪，	挥动着 大刀	长矛。	保 卫 家 乡！
i̇ —	5 3 5 6 5	i i 0	5 3 5 6 5	2̇ 2̇ 0
豪。	端起了 土枪	洋枪，	挥动着 大刀	长矛。

有时，也会在同一声部中出现同一调式上的不同音调的主题呈示。

第三节 音乐的常见曲式结构

一、音乐结构的基本组成部分

1. 乐汇

乐汇至少由两个以上的乐音构成，但一般不会超过一个小节，乐汇的节奏、音型的组合一般都有一定的特点。

例1-15 《欢乐的牧童》

乐汇

6 6 3 | 2 1 2 | 1. 2 1 7 | 6 5 6 |

当乐汇作为音乐作品的主题乐思使用时，这样的乐汇就被称为动机。

例1-16 《党啊，亲爱的妈妈》

党啊，亲爱的妈妈

龚爱书 词
马殿银 周佑 曲

1 = E 4/4

(i i 2 i 6 5 4. 3 | 5 5 6 5 4 3 2 — | 3. 2 1 1 3. 2 1 1 | 2. 5 3. 2 1 2 1 1 —) |

1 1 3 2. 3 2 1 1. 3 | 3 3 3 2. 3 2 1 1 — | 4 4 5 6 6 1 5 4 3 |

妈妈(哟)妈 妈， 啊， 亲爱的妈 妈， 您用那甘甜的乳汁
党 (啊)党 啊， 亲爱的党 啊， 您就像妈妈 一 样

2. 3 2. 3 2 1 2 — | 1 1 3 2. 3 2 1 1. 5 3 | 4 4 3 2. 3 2 1 2 — |

把我喂 养 大， 扶我学 走 路， 教我学 说 话，
把我培 养 大， 教育我爱 祖 国， 鼓励我学 文 化，

5. 5 1 1 5 3. 3 2 1 2 | 5 5 5 3. 2 3 1 2 1 — | i i 2 i 6 5 4. 3 |

唱着夜曲 伴我入 眠，心中时常把我牵 挂。 妈妈(哟)妈 妈，
幸福明天 向我招 手，四化美景您 描 画。 党 啊党 啊，

| 5 5 6 5 4 3 $\widetilde{2}$ - | 3.2 1 1 3.2 1 1 | 2.3 2 1 4 6 5 5 - | 1 1 2 1 6 5 4.3 |

亲爱的妈　妈，您的品德多么朴实无　华，妈妈(哟)妈　妈，
亲爱的党　啊，您的形象多么崇高伟　大，党　啊党　啊，

| 5 5 6 5 4 3 $\widetilde{2}$ - | 3.2 1 1 3.2 1 1 | 2.3 2 1 4 6 5 5.1 |

亲爱的妈　妈，您激励我走上革命生　涯，
亲爱的党　啊，您就是我最亲爱的妈　妈，

| 1. 2 2 5 3.2 1 2 1 - :|| 2. 2 2 5 3.2 1 2 1 - | 1 - - - | 1 - - - ||

亲爱的妈　妈　　　亲爱的妈　妈。啊！
亲爱的妈　妈。

2. 乐节

这是比乐汇大的一个单位，一般由2～4个小节构成，有相对的独立性，但在旋律音调上不太完整。由于其结构较小，因此一般在乐节末端不会出现明确完整的终止式结构。

例1-17 《八月桂花遍地开》

　　　　　　　　　乐节
| 1.6 5 | 6 1 5 6 1 | 6 5 6 1 | 5 - |

在4/4拍中，乐节一般是由1～2小节构成的。

例1-18 《凤阳歌》

　　乐节　　　　　　　　　　　　　　　　乐节
| 5 3 2 3 5 - | 3 5 6 1 5 - | 5 5 1 6 5 3 | 2 5 3 2 1 - |

3. 乐句

一般来说，两个乐节构成一个乐句，有时也由三个乐节构成。乐句是乐段的基本构成部分，典型的乐句大致由4～8小节构成。乐句本身具有相对完整的内容，乐句末段会出现半终止或全终止的进行。

例1-19 《兰花草》

兰　花　草

1 = F　2/4

台湾校园歌曲

| 6 3 3 3 | 3.2 1.2 1 7 | 6 - | 6 6 6 6 | 6.5 3 5 5 4 | 3 - |

我从山中来，带来兰花草，种在小园中，希望花早开，
转眼秋天到，移兰入暖房，朝朝频顾惜，夜夜不能忘，

| 3 6 6 5 | 3.2 1.2 1 7 | 6.3 | 3 1 1 7 | 6.3 2 1 7 5 | 6 - ||

一日看三回，看得花时过，兰花却依然，苞也无一个。
但愿花早开，能将宿愿偿，满庭花簇簇，开得许多香。

例 1-20 《二月里来》

在 4/4 拍中，乐句一般是由 2~4 小节构成的。

二月里来

选自《生产大合唱》

寒克 词
冼星海 曲

1 = G 4/4

二月里来（呀）好春光，家家户户
二月里来（呀）好春光，家家户户
加紧生产（哟）加紧生产，努力苦干
加紧生产（哟）加紧生产，努力苦干

种田忙，指望着今年的收成好
种田忙，种瓜的得瓜（呀）种豆的现
努力苦干，我们能熬过这最苦的阶
努力苦干，我年老的年少的在后方，

多捐些五谷充军粮。
谁种下仇恨他自己遭殃。
反攻的胜利就在眼前
多出点劳力也是抗战。

4. 乐段

乐段是最小的曲式结构单位，一般由两个或两个以上的乐句构成，它能够表达完整或相对完整的艺术构思。有些乐段可形成独立的完整的乐曲结构，这样的乐段便成为常见曲式结构中的一段体式。

例 1-21 《北京的金山上》

北京的金山上

藏族民歌
《解放军歌曲》编辑部 改词

1 = D 2/4

热情、欢快地

北京有个金太阳
北京的太阳放光芒
毛泽东思想闪金光

当然,更多的时候,乐段会形成大型的音乐作品中独立的构成部分。

例1-22 《爱我中华》

爱我中华

乔羽 词
徐沛东 曲

从上可知，最小的曲式单位是乐段，乐段通常由乐句构成，乐句通常由乐节构成，而乐节可能由若干乐汇构成。具体到一个乐曲我们可以清晰地看出它们之间的关系。

例 1-23 《凤阳花鼓》

凤阳花鼓

1 = D 4/4

安徽民歌

(3 3 3 3 2 - | 3 3 3 3 2 - | 3 3 3 3 2 3 | 2 3 2 3 2 -) | 6 6 5 3 - |
　　　　　　　　　　　　　　　　　　　　　　　　　　　　　　　　　　　　说凤阳，

6 6 5 3 - | 3·5 6 i | 6 5 3 1 2 - | 1·2 3 5 3 2 1 2 |
道凤阳，凤阳本是好　地　方。自从出了朱皇　帝，

6 6 5 3 5 6 i | 6 5 3 2 - | (3 3 3 3 2 - | 3 3 3 3 2 - | 3 3 3 3 2 3 |
十年　倒有九　年荒。

2 3 2 3 2 -) | 6·5 6 i 2 i 6 5 - | 6 5 3 i 6 5 3 2 - | 1·2 3 5 |
　　　　　　　大户人家卖骡　马，小户人家卖儿　郎；奴家没有

3 2 1 2 - | 6 6 5 3 5 6 i | 6 5 3 2 - ‖
儿郎　卖，身背花鼓　走四方。

但也并不是每个乐曲都可以像上面这个乐曲一样清晰地看出乐汇、乐节、乐句和乐段，有时，我们很难看出乐曲的乐汇或其他部分。所以，不能机械地认为一个乐曲必须由乐汇构成乐节，乐节构成乐句，最后再由乐句构成乐段，从而形成乐曲。这只是通常情况下的一种基本形态，很多时候音乐作品很难清晰地把乐汇、乐节和乐段划分清楚。

例1-24 《那就是我》

那就是我

（独　唱）

1 = ♭B 4/4

5/4　3/4　2/4　稍慢　舒展而自由地

晓　光　词
谷建芬　曲

(6 7 i 2 | 3 - 3 4 3 2 1 | 2 - 2 3 2 6 7 i 2 | i - - 2 i 7 6 | 7·6 5 6 |

7 - - 3) ‖: mf 6 3 3 0 3 2 1 | i 2 3 3 - 3 2 i 6 i 2 3·2 | 2 - 0 2 2 |
　　　　　　1.我思恋　　故乡的小　河，　　　　　　　　　　　　　　还有
　　　　　　2.我思恋　　故乡的炊　烟，　　　　　　　　　　　　　　还有

3 i i 6 6 7 6 | 6 5·5 - | 5 6 5 3·0 5 3 | 6 6·0 6 | i i i 6 3 2 i 6 |
河边吱吱唱歌的水　磨，　噢！妈妈，如果有一朵浪花向你
小路上　赶集的牛　车，　噢！妈妈，如果有一支竹笛向你

二、常见的曲式结构

1. 一部曲式

一部曲式也就是一段体，一个乐段单独形成一个独立的曲式，能表达完整的音乐内容，一般陈述一个音乐主题。这样的一段曲式，由两个或两个以上的乐句构成。

很多小型一部曲式的歌曲都由两个乐句构成，两个乐句有非常明显的对称性特征，有强烈的问答式的感觉，形成呼应的效果。这种两个乐句构成的呼应式，也是一部曲式中较为典型的形式。

例1-25 《草原情歌》

第一句　　　　　　　　　　第二句
| 3 5 6 | 2 1 6̣ | 5 1̇ 6 5 | 3 - | 3 5 6 | 2 1 6̣ | 1 2 5 1 | 6̣ - ‖

例 《二月里来》(见例1-20)也是如此。

　　乐曲中,由四个乐句构成的一段曲式也很常见,应该说四句体的一部曲式是最为重要、典型的形式之一。四个乐句一般会暗合"起承转合"的原则,起句是旋律的初步呈示,是整个乐曲发展的基础音调;承句正如文学作品中的承接句一般,有着承上启下的作用,是起句乐思的进一步发展与巩固;转句与前两句形成明显的对比;合句是对前三句的总结,最终回到主调中,起结束作用。

例1-26 《送别》

送　别

电影《怒潮》插曲

巩志伟　曲
郑洪等　词

1 = F 2/4

(1. 2 3 | 1 7 6 5̣ | 5. 6 1̇ | 5 4 3 2 | 5 2 2 5 | 4 6 | 5 4 3 2 2 4 6 | 5 -)

‖: 1 2 1 6 5 | 5. 3 | 5 1̇ 6 5 3 5 | 2 - | 5 3 5 6 5 3 | 5 2 3 2 1 7̣ |

1. 送君　　送到大路　　旁,君的　　　　恩情
2. 送君　　送到大树　　下,心里　　　　几多
3. 半间屋前　川水　　流,革命　　的友谊
4. 送君　　送到江水　　边,知心　　话儿

6 5 6 7̣ 6 | 5 - | 1 1 6 5 | 3 2 3 5 | 1̇ 7 6 5 3 5 | 6. 5 | 1̇ 6 1̇ 5 1 |

永　不　忘,农友　乡亲　心里　亮,隔山
知　心　话,死里　逃生　闹革　命,枪林
才　开　头,哪有　利刀　能劈　水,哪有
说　不　完,风里　浪里　你　行　船,我持

6 5 3 2 1 | 6 5 6 3 2 | 1 - | (5 6 1̇ 2̇ | 1̇ 7 6 5 3 | 2 3 5 7 6 | 5. 6 |

隔水　永相　望。
弹雨　把敌　杀。
利剑　能斩　愁。
梭镖　望君　还

3 5 6 3 2 | 1̇ -) :‖

　　也有由三个乐句构成的一部曲式。

例1-27 《康定情歌》　该曲的三个乐句是 a + b + a 的结构形式,第三乐句是第一乐句

的变化再现。

康定情歌

四川民歌

1 = F 2/4
稍慢 饱满地

3 5 6 6 5 | 6 . 3 2 | 3 5 6 6 5 | 6 . 3 | 3 5 6 6 5 | 6 3 2 |

1. 跑马 溜溜的 山　　上一朵溜溜的 云哟，端端 溜溜的 照　　在
2. 李家 溜溜的 大　　姐人才溜溜的 好哟，张家 溜溜的 大　　哥
3. 一来 溜溜的 看　　上人才溜溜的 好哟，二来 溜溜的 看　　上
4. 世间 溜溜的 女　　子任我溜溜的 爱哟，世间 溜溜的 男　　子

5 3 2 3 2 1 | 2 6 . | 6 2 . | 5 3 . | 2 1 6 . | 5 3 | 2 3 2 1 | 2 6 . ||

康定 溜　溜的 城哟，月 亮 弯 　 弯　康定 溜　溜的 城哟！
看上 溜　溜的 她哟，月 亮 弯 　 弯　看上 溜　溜的 她哟！
会当 溜　溜的 家哟，月 亮 弯 　 弯　会当 溜　溜的 家哟！
任你 溜　溜的 求哟，月 亮 弯 　 弯　任你 溜　溜的 求哟！

2. 二部曲式

二部曲式有单二部曲式与复二部曲式两种。

(1) 单二部曲式

单二部曲式由两个乐段构成，两个乐段同等重要，相互对比，一般塑造的是同一音乐形象的不同方面，第一乐段一般是主题的陈述，第二乐段则是主题的展开与结束。两个乐段是主题乐思发展的不同阶段，这两个乐段有着一定的区别，旋律材料上是不同的；它们又有着联系，所表现的音乐内容是统一的，音乐风格也是统一的。

单二部曲式的第二乐段有时是第一乐段的局部性再现，即第二乐段的后半部分与第一乐段相同，再现的部分让人更觉得两个乐段的统一。这样的二部曲式称为带再现的二部曲式。

例1-28 《同一首歌》

同一首歌

陈哲 迎节 词
孟卫东 曲

1 = F 4/4

0 5 1 2 | 3 - - 2 1 | 2 - 1 6 | 1 - - - | 1 6 5 3 1 6 5 3 ‖ 5 - 1 2 |

1. 鲜 花 曾
2. 水 千 条

3 . 4 3 1 | 2 - 1 6 | 1 - - - | 5 - 1 2 | 3 3 4 5 1 | 4 . 3 5 2 3 |

告诉我你怎　样走过，　大　地知 道你心中的每一个角
山万座我们　曾走过，　每　一次 相逢和笑脸都彼此铭

```
3 2 2 - - | 3 - 5 1 | 7. 6 6 - 5 | 5 6 7 6 5 | 3 - - - | 4. 4 5 6 |
落，   甜蜜的梦（啊）谁都不会错  过，   终于迎来
刻，   在阳光灿  烂 欢乐的日子  里，   我们手拉

5 4 3 2 - | 7 7 6 5 6 | 1 - - - ‖ 1 - 6 - | 4. 5 6 - | 7 7 7 7 6 5 |
今 天   这欢聚时  刻。   星光 洒满了 所有的童
手 （啊） 想说的太  多。   阳光 想渗透 所有的语

3 - - - | 1 - 6 - | 4. 5 6 6 | 6. 6 6 6 #4 3 | 2 - - - | 5 - 1 2 |
年，     风雨  走遍了 世界的角   落，     同样的
言，     春天  把美好的 故事传    说，     同样的

3. 4 3 1 1 | 2. 2 2 2 1 | 6 6 - - | 7 - 7. 6 | 5 6 5 2 2 |
感   受给了我们 同  样的渴望， 同样的   欢 乐给了
感   受给了我们 同  样的渴望， 同样的   欢 乐给了

      1.              2.
4. 4 4 3 2 | 5 - - - ‖ 1 - - - | 6 - - | 1 - - 1 | 1 - - - | 1 0 0 0 ‖
我们同一首歌。       歌。   同    一    首歌。
我们同一首歌。
```

单二部曲式更多的时候两个乐段是对比性的，虽然旋律材料似乎不一样，但整个乐曲呈现出对比的统一。对比在于旋律线的走向、节奏、音区或情绪，有的乐曲也会采用改变演唱的形式，改变速度、力度等方式，而统一体现在调性、风格及对主题的刻画上。这样的单二部曲式也称不带再现的二部曲式。

例1-29 《小草》

小　草

向　彤　何兆华　词
王祖皆　张卓娅　曲

1=C 2/4

中速 纯朴地

```
6 6 1 7 | 6 - | 6 6 3 2 | 3 - | 3 3 5 3 | 2 2 1 7 7 | 6 0 5 |
没有花 香， 没有树 高， 我是一棵 无人知道的 小

3 - | 6 6 1 7 | 6 - | 6 6 3 2 | 3 - | 3 3 5 3 | 2 2 1 7 | 6 6 5 |
草； 从不寂  寞， 从不烦  恼， 你看我的 伙伴遍及 天涯海

6 - ‖: 7 6 3 | 7 6 3 | 5 6 6 #4 | 3 - | 7 6 3 | 7 6 3 | 5 6 6 #4 |
角，  春风啊，春风啊， 把我吹 绿， 阳光啊，阳光你把我照
```

耀，河流啊，山川你哺育了 我， 大地啊,母亲把我紧紧拥抱。

(2) 复二部曲式

复二部曲式其实就是单二部曲式的变化。它也是由两个部分构成，只是这两个部分不是单二部曲式中的两个乐段，而是将其中的一个乐段或两个乐段扩大为单二部式或单三部式。

例1-30 《祝酒歌》

祝 酒 歌

韩 伟 词
施光南 曲

美酒飘 香 (啊) 歌声
手捧美 酒 (啊) 望北

飞， 朋友(啊)请 你 干 一 杯,请你干 一 杯,
京， 豪 情(啊)胜 过 长 江 水,胜过长 江 水,

胜利的十 月 永难 忘,杯中酒 满 幸
锦绣 前程 党指 引,万里山 河 尽

福 泪。 来来来来 来来来来 来来来来 来来来来 来来来来,
朝 晖。 来来来来 来来来来 来来来来 来来来来 来来来来,

十 月里 响 春雷，八 亿神州举 金杯,舒心的 酒 (啊)
瞻 未来 无 限美，人 人胸中春 风吹,美酒 浇 旺

3. 三部曲式

三部曲式有单三部曲式与复三部曲式两种。

(1) 单三部曲式

单三部曲式由三个乐段构成，三个乐段同等重要，相互对比，一般塑造的是同一音乐形象的不同方面，第一乐段一般是主题的陈述，第二、第三乐段则是主题的展开与结束。三个乐段是主题乐思发展的不同阶段，这三个乐段完成了整个音乐作品中音乐形象的塑造过程。

《那就是我》(见例1-24) 就是典型的单三部曲式。

单三部曲式的第三乐段有时是第一乐段的变化再现。

例1-31 《唱支山歌给党听》

单三部曲式的第三乐段有的时候并不是第一乐段的再现,似乎与第一乐段无关。

例 1-32 《我为祖国献石油》

我为祖国献石油

秦咏诚 词
薛柱国 曲

1 = C 2/4

乐观 自豪地

(3 2̇ 3̇ 2̇ 1̇ | 7 6 7 6 5 | 3 5 6 7 1̇ 7 1̇ 2̇ | 3̇ 2̇ 1̇ | 5· 5̇ 5̇ 5̇ | 5· 5̇ 6 5 6 7 |

1̇ 1̇ 1̇ 5 1̇ | 1̇ 1̇ 1̇ 5 1̇) 5 5 1̇ | 3· 5 2̇ 1̇ | 3̇ — 3̇ 2̇ | 1̇· 3̇ 2̇ 1̇ |

锦 绣 河 山 美 如　 画， 祖 国 建 设
红 旗 飘 飘 映 彩　 霞， 英 雄 扬 鞭

7 6· 5 | 5 — 5 — | 1̇ 1̇ 2̇ 3̇ 5̇ 2̇ 1̇ | 1̇· 2̇ 6 5 | 5 3 0 1̇ 1̇ 6 5 1̇ |

跨　 骏　 马，　　　 我 当 个 石 油 工 人 多 荣 耀， 头 戴 铝 盔
催　 战　 马，　　　 我 当 个 石 油 工 人 多 荣 耀， 头 戴 铝 盔

3· 5 2̇ 1̇ | 1̇ — 1̇ — | 5 5 6 5 | 3 5 | 6· 7 6 5 | 6 — 1̇ 1̇ 6 1̇ |

走 天　 涯。　　　 头 顶 天 山 鹅 毛 雪， 面 迎 戈 壁
走 天　 涯。　　　 茫 茫 草 原 立 井 架， 云 雾 深 处

5 3 2 | 3 — 3 — | 5 5 6 5 | 3 5 | 3· 5 3 2 | 3 0 2 1̇ 3̇ 2̇ 1̇ 7 6 5 |

大 风 沙，　　　 嘉 陵 江 边 迎 朝 阳， 昆 仑 山 下 送 晚
把 井 打，　　　 地 下 原 油 见 青 天， 祖 国 盛 开 石 油

1̇ — | 1̇ 0 | 3· 2̇ 1̇ | 7 6 5 | 0 1̇ 1̇ 2̇ | 1̇ 1̇ 6 5 6 | 0 3 5 |

霞，　　 天 不 怕 地 不 怕， 风 雪 雷 电 任 随 它， 我 为
花，　　 天 不 怕 地 不 怕, 改 造 世 界 雄 心 大， 我 为

6· 5 | 1̇ 2̇ 1̇ | 3· 2̇ 3̇ 5̇ | 5̇ — | 3̇· 2̇ 1̇ | 1̇· 2̇ 6 5 | 6 0 5 |

祖 国 献 石　 油，　　　 哪 里 有 石 油， 哪 里 就 是
祖 国 献 石　 油，　　　 祖 国 有 石 油， 我 的 心 里

3· 5 6 1̇ | 2̇ 5 2̇· 1̇ | 1̇ — | 1̇ — ‖

我　　　 的 家。
乐　　　 开 了 花。

(2) 复三部曲式

复三部曲式其实就是带再现的单三部曲式的扩大。它的第一个部分仍然是主题的呈

示,一般由一个单二部或单三部曲式构成,第二部分主要与第一部分形成较为鲜明的对比,而第三部分则是第一部分的再现或变化再现。

例1-33 《葬花吟》

葬 花 吟
电视剧《红楼梦》插曲

曹雪芹 词
王立平 曲

1 = F 4/4
中速

（女齐）花谢花飞飞满天，红销香断有谁怜？游丝软系飘春榭，落絮轻沾扑绣帘。

（女独）一年三百六十日，风刀霜剑严相逼；明媚鲜妍能几时，一朝飘泊难寻觅。

4. 变奏曲式

变奏曲式是以一个比较有特点的主题乐思为基础,经过若干次反复的变化重复形成的曲式。每一次重复都伴随着速度、节奏、节拍、情绪等各方面的变化,这样反复地将主题变化

再现,更深刻地强调了主题的内涵。

例1-34 《杨白劳》

杨白劳
选自歌剧《白毛女》

贺敬之 词
张鲁 马可 曲
黎英海 改编

1=♭D 4/4

慢

(2 5 6 4 3 2 | 2 5 6 4 3 2 | 5 6. 2 2 | 4 3 2 2 -) | 2 5 6 4 3 2 |
　　　　　　　　　　　　　　　　　　　　　　　　　　　　　　　　　十里风雪,

2 5 6 4 3 2 | 2 5 6 4 3 5 | 2 3 5 2 1 7 6 5 | 2 5 6 4 3 2 |
一片白, 　躲账七天回家来, 　　指望着熬过了

2 5 6 4 3 2 | 2 5 6 4 3 5. 5 | 2 3 5 2 1 7 6 5 (1 2 ♭7 6 5 |
这一天, 　挨冻受饿我也能忍耐。

5 1 2 ♭7 6 5) | 2 5 6 2 6 5 4 | 2 3 2 6 2 | 2 5 6 2 6 5 4 | 2 3 2 6 2 |
　　　　　　　猛听见喜儿顶租子, 好比那晴天打霹雳,

5 5 #4 ♮4 4 3 | 3 2 1 3 | 2 - - - | 6 6 5 3 | 2 5 2 1 7 6 5 (5 #4 ♮4 4 4 3 2 1 7 |
喜儿呀喜儿我的命　根子, 　父女俩死也不能离。

6 ♭7 6 7) | 2 5 6 2 6 5 4 | 2 3 2 6 2 | 2 5 6 2 6 5 4 | 2 3 2 6 2 |
　　　　　老天专杀单独根, 大水专淹独木桥,

5 5 #4 ♮4 4 4 3 | 3 2 1 3 | 2. 1 7 6 | 6 5 4 3 | 2 5 2 2 1 7 6 5 (4 3 2 1 5 |
我一生只有一　个女, 　离开了我喜儿我活不了。

4 3 2 1 5 -) | 0 5 1 2 ♭7 6 5 | 1=♭G [前5=后2]
　　　　　　　　　　　　　　　　　0 2 5 6 4 3 | 0 2 5 6 6 5 6 5 4 |

3 2 6 1 2 -) | 2 5. 6 4 3 | 2. 2 5 6 4 3 | 2 5 6 6 5 6 5 4 |
喜儿　喜儿你睡着了, 　爹爹叫你

```
3 2 6 1  2 -  | 2 5 6 4 3 2 . 2 | 2 5 6 4 3 2 | 2 5 6 2 6 5 |
不 知 道，  你 做 梦   也 没 想 到，     你 爹 我 有

6 - - - | 3 2 1 3  2 - | 2 - 0 0 (2 - 5 6 | 4 2 . 2 . | 5 2 5 6 5 2 5 6 )
                                    1=♭D [前2=后5]
罪，   不 能 饶！

3 2 5 6 3 2 5 6 | X X X  X X X 0 X X X | X X X X X 2 6 5 |
县长 财主 豺狼 虎豹，我 欠租 欠账，是 你们 逼着我 写的 卖身的

4 3 2 2 5 6 | 4 . 3 2 1 3 | 2 - - - | 0 2 5 6 4 3 3 2 1 7 | 6 - - - |
文 书。北 风 刮  大 雪 飘，       哪 里 走 哪 里 逃？

0 2 5 6 2 - | 2 X X 3 2 1 3 | 2 - - 0 ‖
哪 里 有  我 的 路 一 条？
```

5. 回旋曲式

回旋曲式源于欧洲一个古老的民间轮舞曲。一个音乐作品的主题乐思，若干次反复的变化重复，但是在每一次的重复之中，穿插着其他对比性的乐思，这就是回旋曲式。反复出现的主题，我们称之为叠部，叠部必须出现三次以上；而被插入的那些对比性乐思，我们则称之为插部，插部则必须出现两次以上。

例 1-35 《到敌人后方去》

到敌人后方去

赵启海 词
冼星海 曲

1=F 2/4

活泼跳跃 进行曲速度

```
0 5 ‖: 3 3 | 3 . 4 3 . 5 | 2 2 | 2 . 3 2 . 5 | 1 1 | 1 . 7 6 . 5 | 3 3 |
到 敌 人 后 方 去，把 强 盗 赶 出 境，到 敌 人 后 方 去，把 强 盗
到 敌 人 后 方 去，把 强 盗 赶 出 境，到 敌 人 后 方 去，把 强 盗

3 . 4 5 | 5 - | 5 . 5 6 . 5 | 3 . 2 1 0 | 5 . 5 6 . 5 | 3 . 2 1 0 |
赶 出 境。   不 怕 雨，不 怕 风，抄 后 路， 出 奇 兵，
赶 出 境。   不 论 西，不 论 东，从 北 平， 到 南 京，

5 . 5 6 5 3 | 1 . 2 3 0 | 2 . 2 3 2 1 | 7 . 6 5 . 5 | 5 . 6 5 3 |
今 天 攻 下 来 一 个 村，明 天 夺 回 来 一 座 城；叫 强 盗 顾 西
到 处 有 我 们 游 击 队，到 处 有 我 们 好 兄 弟；看 日 本 军 阀
```

曲式还包括奏鸣曲式、回旋奏鸣曲式、套曲等形式,这些曲式多出现于器乐作品中,相对于其他曲式而言,结构更为复杂,规模也较大,专业性更强,这里不作详细介绍。

本章作业

1. 请说出音乐作品中几种重要的基本表现要素。
2. 主题的常见表现手法是什么?
3. 请对本章例1-4《飞吧,鸽子》一曲进行简单的曲式分析。

第二章

声乐艺术

> **本章内容概要：** 本章对声乐艺术进行了详细的阐述,理论结合实际,浅显易懂。通过本章的学习,掌握人声的分类、声乐的演唱形式以及声乐体裁等知识,同时对部分具有代表性的作品进行赏析。

第一节 人声的分类

人声按照性别和年龄差异特点,一般分为女声、男声、童声三类。按照音域的高低、音色的差异和不同的表现特点,女声可以分为女高音、女中音和女低音,男声可以分为男高音、男中音和男低音。

一、女高音

女高音的音域通常是从小字一组的 C 到小字三组的 C。

根据音域、音色、演唱技巧和表现特征等不同特点,女高音又可分为抒情女高音、花腔女高音、戏剧女高音。

1. 抒情女高音

声音宽广,音色清柔,曲调甜美、明亮,行腔连贯、舒展,擅长演唱感情细腻、意境优美的歌曲,表达内在的富于诗意的感情,揭示人们的内心世界。

代表人物:[新西兰] 基莉·迪·卡娜娃(新西兰女高音,有着"世界第一抒情女高音"的美誉)等

【作品赏析】《啊!我亲爱的爸爸》

该曲是普契尼的独幕歌剧《佳尼·斯基》中女儿劳莱达恳求父亲成全她的婚事的一段优美动人的咏叹调。这段咏叹调旋律有宽广的八度跳跃,气息悠长,充分表现了抒情女高音擅长演唱舒展线条的特点。

例 2-1 《我亲爱的爸爸》

啊！我亲爱的爸爸
选自歌剧《佳尼·斯基》劳莱达的咏叹调

[意] 佚　名　词
　　 普契尼　曲
　　 尚家骧　译配

$1=♭A \dfrac{6}{8}$

稍快

(1· 3 7 | 6· 5· | 1 2 3 1 | 6 1· 1·) | 1 1 1 3 7 | 6· 5· |

啊，我亲爱的爸爸，

1 2 3 1 | 5· 5 3 | 5 2 4 3 | 1· 1· | 1 2 3 1 7 | 2· 2 5 |

我爱那美丽少　年，我愿到露萨港去，买一个结婚戒指，我

1· 3 7 | 6· 5· | 1 2 3 1 | 5· 5 6 | 1 6 5 4 | 5· 3· |

无论如何要去，假如你不再答应，我就到威克桥上，

1 2 3 1 6 | 1· 1 0 6 1 | 6 5 4 1 5 4 3 | 6· 6· 6 4 3 2 |

纵身投入河水里。我多痛苦，我多悲伤，啊！天　　哪！宁愿死

(1· 3 7 | 6· 5·) |
1 0 0 0 | 0 0 0 0 | 1 2 3 1 | 5· 5· | 1 2 3 1 6 | 1 0 0 0 |

去！　　　　　　　　　　 爸爸我恳求你！　　 爸爸我恳求　你！

2. 花腔女高音

声音清脆灵活，色彩丰富，性质与长笛相似，擅长演唱快速的音阶、顿音和装饰性的华丽曲调，在歌词的字里行间经常出现"啊""哈""哦"等衬字，需要有优秀的高音区演唱、换气等花腔技巧，以及用气量和耐力来表现欢乐的、热烈的情绪或抒发胸中的理想。

代表人物：[中国]迪里拜耳、[中国]吴碧霞等

【作品赏析】《火把节的快乐》《夜莺》

《火把节的快乐》是一首具有中国彝族民族风情的花腔女高音演唱的歌曲。歌曲为带再现的三段体结构，歌曲前奏的节奏似鼓点敲响，表现出彝家儿女兴高采烈地踏着舞步、纵情歌唱的情景。全曲情绪热烈，节奏强烈，色彩明亮，预示彝家儿女的明天更美好。

例2-2 《火把节的快乐》

火把节的快乐

卢云生 词
尚德义 曲

$1=$ ♭E 4/4

欢乐地

‖: 5 5 6 5 6 5 3 0 | 5 5 6 5 6 5 3 0 | 5 5 1 5 6 5 6 5 3 |
火把节的 火把， 像那鲜红的山茶， 开在彝家山寨 里，

5 3 5 3 1 3 0 | 5 5 6 5 6 5 3 0 | 5 5 1 5 6 5 3 0 | 5 5 1 5 5 6 5 6 5 3 |
开在 月光下， 彝家心中的欢乐， 白天装不 下， 在这银色的月光 下才

3 3 3 5 3 1 0 | 5 1 3 5 5 5 1.3 5 5 6 | 5 1 3 5 | 5 5 1.3 5 5 1 |
点燃了火把。 啊， 噻啰噻里噻啰噻， 啊， 噻啰噻里噻啰噻

5 5 6 6 5 5 6 6 | 5 5 1.3 5 5 6 | 5 1 3 5 5 5 1 3 5 | 1 3 5 5 1 0 |
噻啰噻啰噻啰噻啰噻啰噻里噻啰噻， 啊， 噻啰噻啰噻。啊,啊啊啊啊;

结束句
5 1 3 5 5 5 3 5 | 1 3 5 6 5 5 1 | 5 1 3 5 5 5 3 5 | 1 3 5 6 5 3 1 |
啊 啊啊啊啊 啊啊啊啊 啊啊啊啊啊啊啊 啊啊啊啊啊啊啊啊

3 1. 3 1. | 3 3 1 1 5 5 1 1 | 3 3 1 1 5 5 1 1 | 3 1 3 1 0 3 1 |
啊啊 啊啊 啊啊啊啊啊啊啊啊 啊啊啊啊啊啊啊啊 啊啊啊啊 啊啊

转1=♭B
5 1 3 1 0 5 | 1 - - - | 1 - - 5 5 | 1 0 0 0 0 ‖ 3 - 3. 5 | 5 5 6 5 3 |
啊啊啊啊 噻啰 噻啰噻！ Fine. 姑 娘在火把下跳舞，

3 6 6 6 1 5 6 | 5 3. 3 - | 3 - 6. 1 | 3 1 3 1 6 | 3 6 6 1 3 1 2 |
彩裙翩翩如 鲜花； 小 伙在火把下弹琴，琴弦说出知 心

1 6. 6 - | 3 5 0 5 5 6 | 1 3 5 6 5 - | 1 6 6 1 3 6 3 | 2 - - - |
话； 老人 在火把下喝 酒， 丰收岁月添 佳话；

3 - 1. 3 | 1 6 6 1 3 | 3 6 6 1 5 3 1 | 3 - - - | 5 3 0 5 3 0 |
儿 童在火把下游戏,手捧年糕骑 竹马。 啊啊 啊啊

《夜莺》也是一首典型的花腔女高音独唱歌曲。这首歌是俄国作曲家阿里亚比耶夫于1826年在西伯利亚流放期间写成的。歌曲体现出作曲家身处逆境,但仍然充满乐观主义的精神。歌曲用变奏手法写成,曲调优美、婉转动听。

例2-3 《夜莺》

(乐谱略)

整夜歌唱啊!啊!啊!啊!歌 唱。我的

夜莺,小 夜莺,歌声嘹亮的小 夜莺!

莺!我的 夜莺,歌声嘹亮,整 夜你在

哪儿 唱? 啊

3. 戏剧女高音

声音坚强有力,擅于演唱戏剧性的宣叙调。这是19世纪后半期出现的音色类型,演唱者通过爆发性的大跳音程和夸张的节奏轮廓,来表现激动、强烈或复杂的情绪。

代表人物:[美国]阿普丽尔·米罗等

【作品赏析】《晴朗的一天》

《晴朗的一天》是普契尼的歌剧《蝴蝶夫人》中第二幕的一段咏叹调,是一首戏剧女高音歌曲。剧中天真活泼的日本歌妓巧巧桑,人称"蝴蝶姑娘",嫁与美国海军上尉平克尔顿,婚后不久平克尔顿回国,三年杳无音讯。女仆认为他不会回来了,而蝴蝶夫人却一直幻想着在晴朗的一天,她的丈夫乘舰归来的幸福时刻,她面对着大海,唱出了这首著名的咏叹调。三段体的音乐使用的是降G大调,3/4拍子,旋律比较抒情。普契尼运用了较长的宣叙性的抒情曲调,细致刻画了蝴蝶夫人内心深处对幸福的期待和向往。

例2-4 《晴朗的一天》片段

晴朗的一天

[意]伊利卡·贾科萨 词
[意]普 契 尼 曲
戈宝权 郑兴丽 译配

(乐谱略)

当晴朗的一天, 在 那 遥远的 海面,我们看见了一缕

黑烟,有一只 军舰出现; 一只白色的 军 舰,平稳开进了

```
3 - 3 | #4 5 6 7 | 6 5 #4 - | 7 i  7̂6̂5̂ | 7 - 7 | 7 6 5  3̂ 3̂ #4̂ |
港   湾。轰轰一声礼  炮,  看吧,他已经 来到。我不愿 跑  出
```

转 1 = ♭D

```
5 6 0 1 | 3 #4 | 2/4 3 3 5 7 | 6 6 6 6 | 0 3 5 7 | 0 6 3 3 3 |
相 见,我不,我   一人站在小 山坡一边, 长久地 只向海面
```

```
3 3 3 3 3 | 7 7·7 6 7 | i 3 | 3 0 | 0 0 7 7 7 7 7 |……
张望,期待着和他  幸福地相见。      看远处有一个
```

二、女中音

女中音的音域通常是从小字组的 a 到小字二组的 f 或 a。

女中音的音色柔和,高音区比女低音明亮,低音区较女高音宽厚,兼有女高音和女低音的特点,介于二者之间。

代表人物:[中国]关牧村、[中国]德德玛等

【作品赏析】《吐鲁番的葡萄熟了》

《吐鲁番的葡萄熟了》是一首典型的女中音歌曲。该曲选用新疆维吾尔族的音乐素材,用婉转悠扬的旋律与真挚动人的歌词向人们讲述了一个名叫阿娜尔罕的维吾尔族姑娘和驻守边防哨卡的克里木的爱情故事,传递了爱国之情与纯洁爱情交织成的浓浓深情。

例 2-5 《吐鲁番的葡萄熟了》

吐鲁番的葡萄熟了

瞿琮 词
施光南 曲

1 = F 2/4

```
( 6 7 | i - | i·7 1 7 | 6 7 6 5 | 3 4 3 2 | 1 2 1 7 | 6 7 6 5 |
3 - | 3 5 6  7 1 7 6 5 | 3 - | 3 5 6  7 1 7 6 | 6 6 3  6 3 6 | 0 1 1  7 1 7 6 |
‖ 6 6 3  6 3 6 | 0 1 1  7 1 7 6 ) | 0 6 7  1 2 | 3 2 4 3  3 | 0 3 4 5 6 |
                                    克里木 参 军  去  到
                                    葡萄园 几  度 春 风

5 #4 5 3 3 | 0 5 6  6 6 6 | 5·6 5 4 | 0 2 3 2 1 | 2 - | 0 1 2 3 3 |
边    哨, 临行时  种    下 了一棵葡  萄。 果园的
秋    雨, 小苗儿  已    长 得又壮又  高。 当枝头
```

```
3 2 3 4 5 6 6 | 6 6 5 6 5 4 3 | 5 4 3 2 1 0 7 | 6 7 1 2 3 3 3 | 3 2 4 3 2.2 |
```
姑　娘哦,阿娜尔罕　哟,　精心培育这绿　色的
结　满了果实　的时　候,传来克里木立　功的

```
( 6 6 3 6 3 6 | 0 7 1 2 3 4 5 | 6 6 3 6 3 6 | 0 1 1 7 1 7 6 )
```

```
2 1 3 2 1 7 6 | 6 — | 6 0 | 6 — |
```
小　苗。　　　　　　啊!
喜　报。　　　　　　啊!

```
0 5 6 6 | 6.5 5 6 7 1 | 7 6 7 7 6 5 3 | 3 — | 0 5 6 6 | 6.5 5 6 7 1.1 |
```
引　来了雪　水把它　浇　灌,　搭起那藤　架让
姑　娘(啊)遥　望雪山　哨　卡,　捎去了一　串串

```
7 6 7 6 5 3 | 3 — | 0 5 6 6 | 5.6 5 4 3 2 2 | 0 1 2 3 3 3 |
```
阳光照　耀。　葡萄根儿扎　根在沃土,长长蔓儿在
甜蜜的葡　萄。　吐鲁蕃的葡　萄熟了,阿娜尔罕的

```
3 2 3 2 1 1 | 0 7 1 2 2 | 2.3 2 1 2 5 3 | 0 2 1 3 2 3 2 | 1 7.1 7 6 |
```
心头缠绕,长长的蔓　　儿在心　头缠
心儿醉了,阿娜尔罕　　的心　儿醉

```
7 1 2 3 2 1 7 6 | 6 — 6 0 | 1.
( 6 6 3 6 3 6 | 0 7 1 2 3 4 5 | 6 7 1 7 1 7 6
```
绕。Fine.
了。

```
6 5 6 5 3 2 3 2 | 1 7 6 7 1 2 3 | 3 2 3 2 1 7 6 | 6 6 3 6 3 6 | 0 4 4 3 4 3 2 :‖
```

三、女低音

女低音的音域通常是从小字一组的 a 到小字二组的 e。

女低音的声音较女中音更为宽厚、坚实、浓重、深沉,是女声中最低的声部。

代表人物:[美国] 玛丽安·安特生(美国黑人女低音歌唱家)等。

四、男高音

男高音的音域通常是从小字一组的 c 到小字二组的 g 或小字三组的 c。

男高音是男声的最高声部。按音色特点又可分为抒情男高音和戏剧男高音两类。

1. 抒情男高音

音色明朗柔润、优美流畅、抒情而富有诗意,擅长演唱歌唱型曲调,演唱曲目较广泛。

代表人物:[西班牙]何塞·卡雷拉斯、[中国]戴玉强等

【作品赏析】《乡音乡情》

《乡音乡情》为二段式结构。第一乐段节奏平稳,旋律十分委婉,深情而内在地歌唱出对祖国的挚爱。第二乐段节奏多变,旋律富于动力性,整段音调较为激昂,倾泻出华夏儿女对祖国的挚爱情感。紧接着"乡音难改,乡情缠绵"则是点题,是一个扩展性的再现乐段。全曲旋律优美深情,歌词清新秀丽,风格淳朴,具有较强的艺术感染力。

例 2-6 《乡音乡情》

乡音乡情

晓 光 词
徐沛东 曲

2. 戏剧男高音

音色厚实、饱满,而且精力充沛。通过声音和表情来表现慷慨激昂的炽烈情感和戏剧性色彩。

代表人物:[意大利]鲁契亚诺·帕瓦罗蒂

【作品赏析】《星光灿烂》

《星光灿烂》是意大利作曲家普契尼的歌剧《托斯卡》中的男主角、画家马里奥·卡瓦拉多西的一段著名咏叹调。卡瓦拉多西因为掩护政治犯而被判处死刑。在临刑前,他望着窗外的星空,思绪万千,唱了这段咏叹调。歌曲先用宣叙调以较慢的速度回忆了第一次和托斯卡相见的情景以及幸福、甜蜜的感情。接下去,情绪有了很大的变化,在痛苦的音调里,用强音和保持音深刻表现了画家悲愤、失望和痛苦的心情。整个音乐在速度、力度、情感表现等方面形成了较大的对比,表现了强烈的戏剧性。

例2-7 《星光灿烂》

星光灿烂
歌剧《托斯卡》选曲

1 = D 6/4 3/4 4/4

[意] 贾科萨、伊利卡 词
普 契 尼 曲
张 承 模 译配

速度自由 甜美朦胧

(曲谱略)

五、男中音

男中音的音域通常是从大字组的降A到小字一组的g或a。其音域和音色介于男高音和男低音之间,音色刚毅、雄壮有力,擅长表现宽厚雄浑的情绪。

代表人物:[中国]廖昌永

【作品赏析】《黄河颂》

《黄河颂》是一首充满激情的颂歌,表达了作者站在高山之巅,向着黄河——祖国母亲发出内心的咏叹,赞颂它的伟大、坚强。歌曲气势雄伟、感情深厚,由三个段落组成:第一段气息宽广,节奏平稳,描述了黄河的雄姿,也表现了中华民族宏伟博大的胸怀和自尊。第二段以感慨抒情的旋律,赞颂了中华民族五千年的灿烂文化。歌曲中三次出现"啊,黄河"的感叹:第一次为叙事性的赞颂,速度较快;第二次激昂地颂扬了中华民族的英雄气概;第三段更加激越舒展,犹如一腔豪情喷薄而出,把全曲推向高潮,表达了中华儿女无愧于黄河母亲,具有像黄河一样的宽广胸怀和坚强意志。

例2-8 《黄河颂》

黄 河 颂

《黄河大合唱》选曲

光未然 词
冼星海 曲

原速，更热情
1 2 1 6 1 | 5 - 6 6 5 | 1 2 6 1 6 | 5 6 6 6 2 1 6 | 2 6 0 3 5 6 | 1 6 6 1 6 | 2 - |
巨 人 出现在亚洲平原之上，用你那英雄的体魄 筑成 我们民族的屏

渐慢
3 - | 3 - | 3 - 1 2 1 7 | 6 - - 5 | 1 1 1 2 1 6 | 5 - - 5 3 5 | 3 - 2 1 2 - 1 | 1 1 2 1 6 5 5 |
障。 啊！黄 河！你一泄万 丈，浩 浩 荡 荡，向南北两 岸伸出

2 2 1 3. 6 | 5 6 - 3 5 | 6 5 6 1 2 6 5 | 0 1 2 3 5. 6 | 1 2 1 | 5. 6 1 2 1 | 7 - - 3 5 |
千万条铁的臂膀，我们 民族的伟大精神， 将要在你 的哺育下 发扬滋 长。我们

6 5 3 2 3 1 2 3 | 0 2 1 6 5 6 5 6 2 | 1 - - 5 5 | 3 5 3 6 5. 2 1 6 1 5 - 5 5 |
祖国的英雄儿 女， 将要 学习你的榜 样，像你一样的伟大 坚 强，像你

3 5 3 2 1 | 2 - 2 1 2 3 | 1 - - - | 1 - - - | (6 1 2 3 5. 3 | 1 2 6 1 5. 6 | 3 2 3 5 1 - | 1 - -) ‖
一样的伟 大 坚 强！

六、男低音

男低音的音域通常是从大字组的 E 到小字一组的 e。男低音的音色深沉、浑厚、低沉、有力，擅长表现苍劲沉着和庄重雄壮的感情，如《老人河》《杨白劳》均属于此类歌曲。

代表人物：[俄罗斯] 夏里亚宾、[中国] 温可铮

【作品赏析】《伏尔加船夫曲》

《伏尔加船夫曲》是一首流传很广的俄罗斯民歌，表现了船夫们迈着沉重的步伐拉纤的劳动场面。旋律深沉有力。歌曲开始的节奏显示出拉纤时动作的协调性和一致性；微弱的叹息声、号子声仿佛纤夫们拉着笨重的货船从远方缓缓走来，而在沉重的叹息声中又隐藏着反抗的力量。接下来的下行级进旋律徐缓抒情，与前面动机形成对比，流露出纤夫们对母亲河——伏尔加河的深爱。随着力度的不断加强，歌曲达到高潮，近乎高喊的音调表现了他们要求摆脱痛苦的决心和对光明自由生活的向往。最后歌声又弱下来，逐渐消逝，仿佛纤夫们已离去，以高八度音结束则给人以信心和希望。

例 2-9 《伏尔加船夫曲》

伏尔加船夫曲
（男低音独唱）

1=D 4/4

俄罗斯民歌

ppp
5 3 6 3 0 | 5 3 6 3 0 | 5 1 7. 1 7 6 | 5 3 6 3 0 | 5 3 6 3 0 | 5 1 7. 1 7 6 |
pp
哎 哟 嗬，哎 哟 嗬，齐心合 力把 纤 拉！哎 哟 嗬，哎 哟 嗬，拉完 一 把

```
5 3 6 3 0 | 5.5 5 4 3 2 | 1 5 3 0 | 5.5 5 4 3 2 | 1 5 3 0 | 6 6 6 3 3 | 1 7 6 5 3 |
```
又 一把! 穿过茂 密的白桦树,踏开世 界的不平路!哎嗒嗒哎嗒哎嗒嗒哎嗒

```
6 1 7. 1 7 6 | 5 3 6 3 - | 3 - - - | 3 - - - | 3 3 2 1 | 7 5 6 3 - | 5 3 6 3 0 | 5 3 6 3 0 |
```
穿过茂 密的白 桦树, 踏开世界的不 平路!哎 哟嗬,哎 哟嗬,

```
5 3 2. 3 2 1 | 7 5 6 3 - | 5.5 5 4 3 2 | 1 5 3 0 | 5.5 5 4 3 2 | 1 5 3 - |
```
齐心合 力把 纤拉,我们沿 着 伏尔加河,对着太 阳 唱起歌

```
6 6 6 3 3 | 1 7 6 5 3 | 6 1 7. 1 7 6 | 5 3 6 3 - | 3 - 3. 3 | 3. 3 3 3 3 - |
```
哎嗒嗒哎嗒哎嗒嗒哎嗒 对着太 阳唱 起歌, 哎,哎,努 力把纤绳拉,

```
3 3 2 1 | 7 5 6 3 - | 5 3 6 3 0 | 5 3 6 3 0 | 5 3 2. 3 2 1 | 7 5 6 3 - |
```
对着太阳唱 起歌。哎 哟嗬,哎 哟嗬,齐心合 力把 纤拉,

```
5.5 5 4 3 2 | 1 5 3 0 | 5.5 5 4 3 2 | 1 5 3 0 | 6 6 6 3 3 | 1 7 6 5 3 |
```
伏尔加,可 爱的母亲河,河水滔 滔 深又阔,哎嗒嗒哎嗒 哎嗒嗒哎嗒

```
6 1 7. 1 7 6 | 5 3 6 3 - | 3 - - - | 3 - - 3 | 3 2. 3 2 1 | 7 5 6 3 0 |
```
河水滔 滔深又阔, 伏尔加,伏尔 加,母 亲河,

```
5 3 6 3 0 | 5 3 6 3 0 | 5 1 7. 1 7 6 | 5 3 6 3 0 | 5 3 6 3 0 | 5 1 7. 1 7 6 |
```
哎 哟嗬,哎 哟嗬,齐心合 力把 纤拉!哎 哟嗬,哎 哟嗬 拉完一 把

```
5 3 6 3 0 | 5 3 6 3 0 | 5 3 6 3 0 | 5 3 6 3 - | 3 - - - ‖
```
又 一把! 哎 哟嗬, 哎 哟嗬, 哎 哟嗬!

七、童声

童声是儿童未变声以前的声音,音色稚嫩、亮脆。歌唱音域较窄,最适宜的应用音域为 $d^1 \sim b^1$。按实际音高和音色特点又可分为童高音和童低音。

【作品赏析】 《让我们荡起双桨》

电影《祖国的花朵》里的插曲《让我们荡起双桨》是一首表现新中国少年儿童幸福生活的优美抒情的童声合唱。歌曲由领唱、齐唱和合唱组成,以流畅、抒情、优美的旋律展示了夏日的碧绿湖水和少先队员们轻摇双桨,在湖中泛舟荡漾的动人情景。

例2-10 《让我们荡起双桨》

让我们荡起双桨

乔羽 词
刘炽 曲

1=♭E 2/4
中速、稍快 优美、热情

(0 1 2 3 5 6 | 0 6 1 2 | 3 5 0 3 5 6 | 1 3 2 3 2 1 7 | 6 6 6 6 0 6 0 | 6) 6 1 2 ‖

1.(让我们)
2.(红领巾)
3.(做完了)

3.5 5 | 3 1 2 | 6 - | 0 1 2 3 5.5 | 6 2 - | 3 3 5 | 6 - 5.6 | 1 7 6 5 6 |

荡起 双 桨， 小船儿推开 波 浪， 海面 倒 映着 美丽的白
迎着 太 阳， 阳光洒在 海 面上， 水中 鱼儿 望着我
一天的功 课， 我们尽情 欢 乐，我 问你 亲爱的伙

3 1 2 2 | 3.5 | 1 1 6 | 1 2 2 | 3 6 | 5 - 5 0 | 3 - | 6.6 | 5 4 3 | 2 - | 3.5 |

塔四周 环 绕着绿树 红 墙。 小 船儿轻轻飘荡在
们悄悄地 听 我们愉快 歌 唱。
伴谁给 我们 安排下幸福的生 活？

1.2.
6 1 2 | 0 1 2 | 3 5.5 | 6 1 | 7 6 5 3 | 6 - | 6 - | 6 - | 6 - | (3 7 6 5 4 3 2

水中， 迎面吹来 凉 爽 的 风。

3.
3 5 4 3 2 1 7 | 1 3 2 1 7 6 5 | 6 3 3 3 3 | 6 3 3 3 | 6) 6 1 2 ‖ 6 - | 6 - ‖

红领巾风。
做完了

第二节 声乐演唱形式

人类在长期的艺术实践中，各种类型的人声，单独的或以不同的方式组合在一起，便形成各种演唱形式。不同演唱形式也是歌曲表现的重要手段之一。除了在歌曲中常出现的轮唱、领唱等形式外，常见的演唱形式有：独唱、齐唱、对唱、重唱、合唱。

一、独唱

独唱是由一个人单独演唱的形式，因人声的不同而分为男声独唱、女声独唱和童声独唱。在我国曲艺表演中，一个人演唱也包括在内，如骆玉笙演唱的以京韵大鼓为素材的《重整河山待后生》，也可称为女声独唱。

二、齐唱

两个以上的歌唱者共同演唱同一首曲调(可按八度音程关系)或同一首单声部歌曲,就是齐唱。根据人声类别,齐唱又可分为男声齐唱(如《打靶归来》)、女声齐唱(如《红色娘子军连歌》)、混声齐唱(如《毕业歌》)、童声齐唱(如《中国少年先锋队歌》)。一般群众歌曲大多适于用齐唱形式来演唱,部队战士歌曲《学习雷锋好榜样》《当兵为啥光荣》等都适合齐唱。齐唱是群众歌咏中常采用的一种形式。

三、对唱

两个人或两组人做对答式的演唱形式,称对唱。对唱的歌曲大多是单声部歌曲分句或分段来唱,但常有齐唱的句段。对唱要求演唱者彼此配合、互相衔接紧密,具有活泼生动的特点。在我国的民歌中很多就是男女声对唱,如二人台《挂红灯》、河北民歌《小放牛》等。著名的《黄河大合唱》中的第四首《河边对口曲》,开始就是采用了男声对唱的形式,形象生动地表现了黄河边上两个老乡的对话,曲调具有民歌的风格和浓郁的乡土气息。

四、重唱

两个或两个以上的演唱者,各按自己所分任的声部演唱同一乐曲,就是重唱。按声部或人数可分为二重唱、三重唱、四重唱、六重唱等。如果每一声部由两人担任演唱,称双重唱。因人声的类别不同,重唱又可区别为男声重唱、女声重唱、男女混声重唱、童声重唱等。

重唱应充分表现多声部歌曲中不同曲调的协调配合,重唱艺术的表现力很丰富,要求歌唱者的音色既有所区别又相互配合谐和,各声部起伏线条清晰,共同抒发同一思想感情,塑造同一音乐形象。如由晨耕、生茂、唐诃、遇秋谱曲的《长征组歌》中的《遵义会议放光辉》就是一例。歌曲吸取了苗族、侗族少数民族民歌素材,曲调清新明亮,时而两声部分离,时而合为齐唱,生动地表现了"旭日升,百鸟啼"的新春图景和毛主席指引革命航船胜利前进的意境。

重唱也可用来表现不同性格特征和面貌的艺术形象在同一时间内所表达的不同感情、心理状态、思想意识。这种表现方式多用于歌剧中。例如,歌剧《卡门》第二幕中的走私贩子的五重唱,各声部分别代表着不同角色及其性格特征,并在同一时间内展现出来,达到一种特殊的戏剧效果。

五、合唱

在多声部歌曲中,每一声部分别由若干人演唱的形式,称为合唱。换句话说,合唱就是两组以上的歌唱者,按本组所担的声部,同时演唱一首多声部歌曲。按人声的类别,合唱可分为同声(单指男声或女声)合唱、混声(男女混合而成)合唱、童声合唱。按声部数目的多少,合唱可分为二部合唱、三部合唱、四部合唱,甚至更多声部的合唱。合唱一般都有器乐伴奏,无器乐伴奏的合唱称为无伴奏合唱或徒歌。合唱的音域宽广、音色丰富,汇集了人声所有的表现特征,因此具有极强的表现力。如果说重唱的主要特征在于突出刻画个性特征及其细腻的思想感情,那么,合唱则重在表现群体的意识、意志和思想感情,各声部均以塑造整体艺术形象为目的,从不同的侧面或完全一致地为此目的服务。由于合唱的以上特征,常用

以表现重大的音乐题材和复杂深刻的思想感情。

合唱在音响上讲究整体的融合性,因此各声部对音色、音量、力度的要求更加严格,每声部的音色应统一,声部之间的音量配合要平衡。合唱还讲究各声部旋律的相对独立性(层次)和整体的协调性,因此对音准、节奏、速度的掌握十分重要。

以上各种演唱形式,往往由于表现的需要,被作曲家们结合在同一作品之中。例如,德国作曲家贝多芬在其不朽名作第九交响曲(合唱)中的第四乐章,就成功地将独唱、重唱、合唱融合在一起。

第三节 声乐体裁及其作品欣赏

声乐艺术按照其在各个时代、各个民族、各个阶级和阶层的社会文化生活中形成的形式和风格,可以分为颂歌、抒情歌曲、叙事歌曲、谐谑歌曲、讽刺歌曲、进行曲、舞蹈歌曲、小夜曲、摇篮曲、群众歌曲、艺术歌曲、组歌、合唱和大合唱等体裁。

一、颂歌

颂歌是指具有歌颂内容的声乐体裁,如歌颂祖国、政党、领袖、英雄、大自然、心爱的事物以及其他崇敬的对象等。

颂歌的特征是具有鲜明的歌颂性质。有些歌曲的标题或歌词中虽没有出现"颂"字,但由于在内容上具有鲜明突出的歌颂性质,也属于颂歌体裁。

【作品赏析】《我爱你,中国》

《我爱你,中国》为故事影片《海外赤子》中的插曲。该曲形式结构比较庞大,曲调宽广,气势宏伟、庄重。全曲可分三个层次:开始是一个带引子性质的乐段,节奏自由,气息宽广,旋律起伏跌宕,把人们引入百灵鸟凌空俯瞰大地而引吭高歌的艺术境界;第二个层次是歌曲的中间部分,节奏较平稳,旋律逐层上行,委婉深沉,铺展了一幅祖国大好河山的壮丽画卷,不断深化了歌曲的主题思想;第三个层次旋律富于动力,经过衬词"啊"的抒发,将歌曲推向高潮。最后在高音区的结束句,倾泻出海外儿女的一腔炽热、真挚的爱国主义情感。

例 2-11 《我爱你,中国》

我爱你,中国
故事片《海外赤子》插曲

$1=F \quad \frac{4}{4}$

瞿琮 词
郑秋枫 曲

稍慢、自由 歌颂、赞美地

颂歌因内容和风格、表现形式方面的不同，还可采用进行曲体裁，其特点是节奏鲜明有力，旋律铿锵爽朗，富有朝气。在曲式结构上，多数是句法正规，结构方整，往往表现威武、雄壮、坚毅、豪迈的特点。

【作品赏析】《没有共产党就没有新中国》

该曲创作于1943年，作者将崇高的革命理想和个人的音乐才华结合在一起。作品热情饱满，旋律热烈，节奏鲜明。这首歌很快在各解放区和抗日根据地传唱开来，极大地鼓舞了抗日军民的战斗积极性，并在今天继续鼓舞着亿万中国人民奔向光辉的前程。

例2-12 《没有共产党就没有新中国》

没有共产党就没有新中国

曹火星 词曲

$1=\flat B \quad \frac{2}{4}$

（简谱略）

没有 共产党就 没有 新中国，没有 共产党就 没有 新中国。共产党 辛劳为民族，共产党 一心救中国，他指给了人民 解放的道路，他引导着中国 走向光明，他 坚持了 抗战 八年多，他 改善了人民 生 活，他 建设了 敌后 根据地，他 实行了民主 好 处 多。没有 共产党就 没有 新中国，没有 共产党就 没有 新中 国。

还有一类颂歌，歌曲的旋律深情婉转，情真意切，富于歌唱性和宽广的气息，表现出对歌颂对象的深厚感情，这便是具有抒情歌曲特点的颂歌。例如，《南泥湾》就是一首描绘陕北江南美景、赞颂英雄劳动业绩的颂歌。

【作品赏析】《南泥湾》

这首歌曲采用对比性复乐段结构。前半段是两个委婉、秀丽、优美的抒情长句，把人们带到特定的歌颂环境，具有浓郁的乡土气息，后半段将主题材料经过压缩、变化，以跳跃的节奏，欢快、明朗的情绪形成对比性乐句。最后的乐句句尾采用五度上行甩腔，使全曲在淳朴、欢快、真挚的气氛中完满终结。歌曲吸取了民间歌舞的音调和节奏，形成了抒情与舞蹈性相结合的载歌载舞的形式。

例 2-13 《南泥湾》

南 泥 湾

贺敬之 词
马 可 曲

$1=F \quad \frac{2}{4}$

中板

（简谱略）

花篮里花儿香，听我来唱一唱，唱一（呀）唱；来到了南泥湾，
往年的南泥湾，处处是荒 山，没（呀）人烟；如今的南泥湾，
陕北的好江南，鲜花开满 山，开（呀）满山；学习那南泥湾，

（乐谱：南泥湾 续）

二、抒情歌曲

抒情歌曲是用以表现作者对现实生活的感受，抒发各种情怀的声乐体裁。抒情歌曲可以抒发人类各种思想感情，如抒发对祖国、故土、亲人等一切美好事物的爱，也可抒发由爱情、友谊、生活中各种事件所引发的欢乐、痛苦、忧伤、仇恨、感怀等。

抒情歌曲的歌词本身就是抒情诗，其旋律优美，节奏徐缓多变，表现力丰富。抒情歌曲具有鲜明的歌唱性，一般用于独唱，但也有重唱和合唱的形式。

【作品赏析】《铁蹄下的歌女》

这首歌曲是影片《风云儿女》的一首插曲，创作于1935年，描述了一位流落到上海的北方农村少女，被生活所迫在一个跑码头的小歌舞班中靠卖艺为生。这首歌正是她在卖艺时演唱的，歌曲属三部性结构。全曲的情绪深沉而悲痛，但却哀而不伤，怨中有怒，富有内在的、戏剧性的、鼓舞人们起来斗争的力量。

例2-14 《铁蹄下的歌女》

铁蹄下的歌女

许幸之 词
聂耳 曲

（乐谱）

```
6. 5 3 2.1 | 5 - 6 0 1 2 | 6.1 3 2 1 6 - 5 - |(3 5 6 1 2 3 5 6|
```
尽了人生的滋味, 舞 女是永远的漂 流。

```
1 6 5 3.2 | 5.) 5 6 6 5 3.2 | 1 2 0 5 3 3 2 1 6 |
```
 谁甘心做人的 奴隶? 谁 愿意让 乡土

```
5 6 0 5 6.1 6.5 3 2 3 2 - - 0 3 3 2 1.1 6 5 6 2 | 1 - - 0 ||
```
沦丧? 可怜是铁蹄下的 歌女, 被鞭挞得遍体鳞 伤!

抒情歌曲多采用分节歌或通谱歌形式。一首歌曲有若干段歌词, 每段歌词反复演唱同一个曲调, 这种歌曲就叫"分节歌"。如《二月里来》就是一首分节歌。

【作品赏析】《二月里来》

这是冼星海在延安写的《生产大合唱》中的一首歌曲。它的旋律舒展流畅, 委婉秀美, 具有清新的民歌风味和细腻的抒情色彩。全曲是典型的起承转合四乐句结构。共六段歌词, 演唱同一曲调。

例2-15 《二月里来》

二月里来

1=♭B 4/4

塞 克 词
冼星海 曲

```
(2 2 3 1.2 6 1 | 5.6 3 5 3 2 1 -) | 2 1 2.3 2.3 | 6 1 2 3 5 - |
```
二 月 里 来(呀)好 春 光,
二 月 里 来(呀)好 春 光,
加 紧 生 产(哟)加紧生 产,
加 紧 生 产(哟)加紧生 产,

```
2.3 5 3 2 3 1 2 6 | 3 5 6 1 5 - | 1 1 3 2 2 6 | 3 5 1 2 3 - |
```
家(呀)家 户 户 种田 忙, 指望着今年的 收 成 好,
家(呀)家 户 户 种田 忙, 种瓜的得瓜呀, 种 豆的收豆
努 力 苦 干, 努力苦 干, 我们能熬过这最苦的现阶段,
努 力 苦 干, 努力苦 干, 年老的年少的 在 后 方,

```
2 2 3 1.2 6 1 | 5.6 3 5 3 2 1 - :||
```
多捐些五谷 充 军 粮。
谁种下仇 恨 他 自己遭 殃。
反攻的胜 利 就 在 眼 前。
多出点劳 力 也 是 抗 战。

【作品赏析】《教我如何不想他》

这是一首优秀的具有通谱歌特点的抒情曲。歌中的四个段落分别用不同的旋律和歌词来表现四种不同的境界和相应的思念之情。通过对春、夏、秋、冬各种自然景色的诗情画意的描绘，寄托了情思萦绕的青年独自徘徊咏唱，对故土、对友人的深深思念。

第一段描写和煦的春风、飘浮的白云，那样安静、悠远，引发了作者深深的思念之情；

第二段表现清凉的夏夜，海水轻拍堤岸，思念之情更甚；

第三段描写落花、流水、晚秋景色，旋律转入低沉，表现了惆怅、依恋之情；

第三段的第三句歌词"燕子，你说些什么话？"一反前面的较为平静的写景寄情，采用了拟人化的手法，在音调上通过朗诵的运作，使音乐呈现新颖的变化发展，感情表达更有层次。

第四段则通过对寒冬残霞的刻画，表现了内心压抑、焦灼不安的感情。

例 2-16 《教我如何不想他》片段

教我如何不想他

刘半农 词
赵元任 曲

三、叙事歌曲

叙事歌曲是以叙述故事或事件来反映社会现实的歌曲。其歌词采用史诗、叙事诗或故事诗的形式，曲调一般与歌词结合得较紧密，较为口语化，突出了叙事性特点。叙事歌曲的歌词较长，不可能很规整，因此此类歌曲的音乐结构一般比较自由，节奏速度变化较多，旋律有的舒缓沉稳，有的轻松欢快。例如，我国古代叙事歌曲《孔雀东南飞》《木兰辞》《胡笳十八

拍》,内蒙古民歌《嘎达梅林》、陕北民歌《刘志丹》、东北民歌风的《新货郎》等。

【作品赏析】《木兰辞》

叙事歌曲的叙事方式以叙述为主,演唱者以第三人称演唱,有时也用第一人称来代替故事中的人物说话,有时将叙事与代言结合起来。《木兰辞》原本就是一首产生于南北朝时期的叙事诗,描写爱国女英雄木兰从军的故事。辛亥革命以后,该诗被谱写成一首叙事歌曲,得以广泛流传,其曲调与歌词结合得较紧密,较为口语化,突出了叙事性的特点。

例 2-17 《木兰辞》片段

木 兰 辞

古乐府 诗
黄友棣 曲

[乐谱]

【作品赏析】《蓝花花》

这是一首陕北传统民歌。歌曲采用分节歌的形式,以纯朴生动、犀利有力的语言,叙述了封建时代一个女青年的悲惨遭遇,热情歌颂了她的聪明、美丽和强烈的反抗精神。

例 2-18 《蓝花花》片段

蓝 花 花

陕西民歌

[乐谱]

注〔1〕"蓝格英英的采"意即蓝得发亮。原谱有8段词,这里只取其第一、第二段。

【作品赏析】《八月十五月儿明》

《八月十五月儿明》是借鉴我国说唱音乐风格的创作手法,以河北梆子中反调二六板的旋律为基础,叙述了主人公舍己为人的故事。这首歌曲的曲调比较口语化,具有语言的表现力,曲调与歌词结合紧密,声情随歌词而变化,能较好地刻画人物的性格特征。

例2-19 《八月十五月儿明》片段

八月十五月儿明

吕远 词曲

【作品赏析】《母亲教我的歌》

《母亲教我的歌》是一首非常别致的抒情性叙事歌曲，旋律委婉动听，别有一番风味。全曲由两个基本相同的乐段组成，乐段之间用四小节间奏把它们连接起来。歌曲的节拍采用2/4拍子，而歌曲的前奏和间奏却采用了6/8拍子。这种对比手法的运用，加强了歌曲回忆、思念的意境，同时也渲染了歌曲忧愁悲伤的气氛。

歌曲第一段，采用了重复与模进的发展手法，向上四度和向下八度的连续大跳，构成了该曲最有特性的音调。间奏是下行级进的旋律，装饰音的运用加强了乐曲冥想的效果。第二段旋律是第一段旋律的重复和引申发展，在旋律部分作了些细致的装饰性变化，使感情更加细腻。

例 2-20 《母亲教我的歌》

四、诙谐歌曲

诙谐歌曲是以风趣、诙谐的手法反映社会生活的歌曲。它通过逗人笑乐的手段表现人们机智幽默的性格和乐观主义精神,让人们在笑声中赞扬美好的事物,批评落后丑恶的事物。

【作品赏析】《阿凡提》

木偶片《阿凡提》的主题歌《阿凡提》就是一首表现劳动人民机智幽默性格和乐观主义精神的诙谐歌曲。阿凡提是新疆民间传说中的传奇人物,是聪明勇敢的劳动人民的化身。他经常骑着心爱的小毛驴四处周游,好打抱不平,管闲事,专为劳动人民说话、撑腰,运用机智和巧妙的手法挖苦和捉弄财主。歌中唱道:"我的小毛驴,有个倔脾气,叫它往东不往东,叫它朝南它偏向西;你说怪不怪,你说奇不奇?别看我的毛驴倔,我和它倒挺对脾气……"通过阿凡提与小毛驴之间的幽默表白,刻画了阿凡提刚正、机智、勇敢的性格特征和乐观主义精神,全曲洋溢着喜乐和自豪的情趣。

例2-21 《阿凡提》

阿 凡 提
木偶片《阿凡提(一)种金记》主题歌
(男声独唱)

靳夕 词
应炬 曲

稍快 风趣

1. 我的小毛驴 小毛驴, 有个倔脾气 倔脾气, 叫它往东不往东,
2. 你说怪不怪 怪不怪, 你说奇不奇 奇不奇, 别看我的毛驴倔,
3. 我和小毛驴 小毛驴, 投情又合意 又合意, 我骑它到处管闲事,

叫它朝南它偏向西, 叫它朝南它偏 它脾气,
我和它倒挺对脾气, 我和它倒挺对 脾气,
它驮我专惹土皇帝, 它驮我专惹土 皇

【作品赏析】《这一仗打得真漂亮》

《这一仗打得真漂亮》是歌剧《洪湖赤卫队》第三场《搜湖》中的主要唱段，也是一首由独唱、对唱与男声小合唱组合而成的诙谐歌曲。这首歌描述了赤卫队员们神出鬼没地奇袭白军的情节，表现了赤卫队员们庆贺劫枪胜利的喜悦心情和勇敢机智、乐观的精神面貌。

例 2-22 《这一仗打得真漂亮》片段

这一仗打得真漂亮

(男声小合唱)

1 = D 4/4 2/4

自由地 乐观谐趣地

6. 1 2 3 2 1 | 6 1 6 3. 5 6 5 | 6 1 6 3 0 | 1 1 2 3. 5 3 0 |
这 一 仗 打得真漂亮， 个 个 像 猛 虎

2 6 2 | 5 - (3 2 3 1 1 6 1 2 3 3 2 3 6 0 2 5 -) | 3 3 6 6 5 1 |
下 山 冈， 黑夜摸进彭家

6 1 6 5 3 0 | 2 2 3 | 6 1 | 5 6 1 2 | 6. 3 5 | 2 3 1 2 3 5 3 2 | 6 - | ……
墩， 好比那 神兵 从 天 降！

五、讽刺歌曲

讽刺歌曲是用讥讽和嘲笑的手法揭露消极、落后或反动事物（人）的歌曲。讽刺歌曲因讽刺对象不同而采用不同的态度和手段，在对待人民内部的缺点和错误时，常给予善意的讽喻、批评和规劝；对待敌我矛盾中的敌方，则采取尖刻、夸张的手法予以无情揭露。讽刺歌曲的表现方法多种多样，有较为含蓄的嘲讽，有一针见血的讽刺，有比喻，也有夸张，采用不同的方法就会产生不同的艺术和社会效果。

【作品赏析】《茶馆小调》

《茶馆小调》是一首典型的讽刺歌曲，该曲作于1944年的国民党黑暗统治时期。词曲作者敏锐地抓住国统区人民无人身自由和言论自由的社会现象，作了不加夸饰的描绘。采用具有民间说唱风格的叙事手法，生动地刻画了茶馆中的各种人物形象和性格，尖锐辛辣地对国民党独裁政权制造的黑暗恐怖气氛和扼杀言论自由的法西斯行径作了无情的讽刺和揭露。

歌曲由三个部分组成。第一部分在小调风味的旋律中，插入对吃喝声和杯碟果壳声响的模仿，使歌曲极富说唱意味，把茶馆里喧闹繁杂的气氛和场景渲染描绘得淋漓尽致；第二部分是人物特写，以第一人称的方式，通过茶馆老板的独唱，直接从人物的语调中化出曲调，把胆小怕事的小商人形象刻画得惟妙惟肖，善意地嘲笑了苟安者的形象；第三部分是人们对黑暗统治的直接指斥和怒骂，歌曲一针见血地唱出了要把那些扼杀言论自由的独裁者从根铲掉。歌曲对黑暗统治进行了无情的鞭挞，反映了当时人民群众对反动统治者的愤恨和蔑视。

例2-23 《茶馆小调》片段

茶馆小调

长工 词
费克 曲

(简谱略)

【作品赏析】《跳蚤之歌》

《跳蚤之歌》深刻地揭露了沙皇俄国的黑暗统治和专横跋扈,无情鞭笞了权势者的昏庸和狂妄。乐曲表现了深刻的思想内容。它采用旋律小调,以谐谑性的宣叙曲调,描绘了愚蠢和蛮横的国王形象。尤其在每段歌词的中间和末尾都用带有旋律性的、嘲弄轻蔑的笑声来表达对权势者的讽刺和否定。

歌曲采用通谱歌形式。

全曲分为三段,第一段叙述国王豢养一只跳蚤,并且命令裁缝给跳蚤缝官袍。曲调是朗诵风格的。第二段描写跳蚤穿上官袍,佩着勋章,当上了宰相,连亲友都沾光。曲调模拟威严的颂歌,表现出趾高气扬、耀武扬威、不可一世的架势。第三段先描写跳蚤为非作歹,搅得朝廷上下不安,最后以捏死跳蚤的胜利者的爽朗笑声结束全曲。

例2-24 《跳蚤之歌》

跳蚤之歌

[德] 歌德 原诗
[俄] 斯特鲁戈科夫 译词
[俄] 穆索尔斯基 曲

(简谱略)

[乐谱片段]

国王待它很周到，比亲人还要好。跳蚤！

哈哈哈哈哈！ 跳蚤？哈哈哈哈哈！ 跳蚤！

……

六、进行曲

进行曲是用整齐行进的步伐节奏写成的歌曲。进行曲一般以二拍子为基本节拍，节奏均匀有致、强弱分明；结构整齐、通俗易唱；旋律铿锵爽朗，富有朝气，具有一定的形象性，一般具有雄壮有力的气质，往往与军队生活、革命斗争和群众场面等有联系，如《拉德斯基进行曲》《运动员进行曲》等。

【作品赏析】《马赛曲》

这是法国资产阶级革命时期的革命歌曲，是一首典型的进行曲。歌曲以分节歌形式写成，曲调分主歌和副歌两部分。该曲主部采用 G 大调，音乐坚定有力；副部节奏拉开，音程大跳，音乐富有极大的感召力。

全曲以军号的基本音调为核心，雄壮威严、铿锵有力的附点节奏音符，表现了"祖国在危难中"的严峻气氛，歌颂了人民群众保卫祖国的大无畏的革命精神。全曲充满了战斗性。作为法国大革命的象征，《马赛曲》对历次欧洲乃至世界革命都产生了巨大的影响。

例2-25 《马赛曲》片段

马 赛 曲

1=C 4/4

[法]李尔 词
宫愚 译配

有力地 进行曲速度

1. 前进！法兰西祖国的男儿，光荣的时刻已来临。专制暴政压迫着我们，祖国大地的痛苦呻吟，祖国
2. 神圣的祖国号召我们，向敌人雪恨复仇，我们渴望珍贵的自由，决心要为它而战斗，决心
3. 当父老兄弟英勇地牺牲，我们将战斗得更坚定，亲手埋葬烈士的尸骨，追随他们的足迹前进，追随

```
     mf
  5  3. 1  5  3. 1 | 5 - 0 5  5. 7 | 2 - 4 2. 7 | 2 1 ♭7 - |
  大地的 痛苦 呻   吟，  你可看见  那凶狠的敌兵，到
  要为  它而 战   斗，  看我们高  举自由的旗帜，胜
  他们的 足迹 前   进，  我们 不   再羡慕 生命，却
```

```
                      转 1 = ♭B（前2=后7）
  6  1. 1 1  7. 1 | 2 - 0 0. 7 | 1. 1 1 1  2. 3 | 7 - 1. 7 |
  处 在残杀 人   民！  他 们从你的  怀抱里  夺
  利 地迈着 大步 前   进，  让敌人在  我们 脚底下， 听着
  愿 战死在 斗争 中，   能为他们  复仇而  牺牲，我们
  ……
```

【作品赏析】《义勇军进行曲》

《义勇军进行曲》是影片《风云儿女》中的一首主题歌，创作于1935年。这首歌以中国人民在20世纪30年代抗日战争中的觉醒和团结为主题思想，吹响了中华民族抗日斗争的战斗号角，是我国音乐史上一首最富有感召力的群众歌曲。由于它在中国人民争取自由解放的革命斗争中起过巨大的鼓舞作用，是中华民族威武不屈的性格象征，新中国建国以后，成为举世闻名的中华人民共和国国歌。

这首歌的歌词是散文式的自由体新诗，句子参差不齐，最长一句有14个字。聂耳在创作中注意从歌词内容出发，突破歌曲创作的方整性，采用非方整性结构，以旋律短句、短小乐汇为基础，加以贯穿发展。全曲由6个乐句形成自由体乐段，用号角式的音调、四度音程的向上跳进和同音反复来揭示音乐形象，在三次层层向上的呼喊声之后，再现了这一号角音调。这样首尾呼应，使歌曲更加统一、完整。另外，歌曲中休止符、三连音的运用很有特点，使乐曲获得了很大的推动力。歌曲结尾的上行纯四度音程的三次反复出现，强调了中国人民坚强不屈的精神和与侵略者血战到底的决心。

例 2-26《义勇军进行曲》

义勇军进行曲

田汉 词
聂耳 曲

1 = G 2/4

进行速度 庄严

```
 (1. 3  5 5 | 6 5  3. 1 | 5 5 5  3 1 | 5 5 5  5 5 5 |1) 0 5 | 1. 1 |
                                                       起来！不
  1. 1  5 6 7 | 1 1  0 3 1 2 3 | 5 5  3. 3  1. 3 | 5. 3  2 - ∨ |
  愿做奴隶的 人们！ 把我们的血肉， 筑成我们 新的长城！
  > >   > >
  6 5  2 3 | 5 3 0 5 3 2 3 | 1 3 0  5. 6 | 1 1  3. 3  5 5 |
  中华民族 到了 最危险的时候， 每个人  被迫着发出
```

| 2 2 2 6 | 2．5 | 1．1 3．3 | 5 - | 1．3 5 5 | 6 5 | 3．1 5 5 5 |
最后的吼声。起 来！起 来！起 来！ 我们万众 一心 冒着敌人的

| 3 0 | 1 0 | 5 1 | 3．1 5 5 5 | 3 0 | 1 0 | 5 1 | 5 1 | 5 1 | 1 0 ‖
炮 火，前进！冒着敌人的 炮 火， 前进！前进！前进！进！

七、舞蹈歌曲

舞蹈歌曲是包括伴随舞蹈而歌的歌曲和以舞蹈节奏为基础而创作的歌曲的总称。前者直接为舞蹈所用，后者则不以舞蹈为目的而专为在音乐会上演唱所作。

【作品赏析】《采茶舞曲》

该曲作于1958年，原为越剧现代戏《雨前曲》主题歌及舞蹈配乐，后根据歌曲改编成舞蹈小品《采茶舞》。"采茶"原是中国一种民间歌舞体裁，流行于南方产茶区，用于表现种茶、采茶的欢乐情绪。这首采茶舞曲保持了民间采茶歌舞的基本风格，采用民族的五声徵调式，又有调式交替的素材，曲调欢快、流畅，其中逗趣性的乐句，如一问一答，似年轻人在相互嬉戏，再现了采茶姑娘青春焕发的风貌。《采茶舞曲》在20世纪50年代一度极为流行，有较大的社会影响。1987年，《采茶舞曲》被联合国教科文组织作为亚太地区优秀民族歌舞保存起来，并被推荐为这一地区的音乐教材。这是中国历代茶歌茶舞至今得到的最高荣誉。

例 2-27 《采茶舞曲》片段

采茶舞曲

1 = G 2/4

周大风　词曲

中速 愉快地

(1 2 6 1 | 5 6 3 5 | 1 2 3 5 | 2 2 | 5 6 3 5 | 2 3 1 2 | 6 1 2 3 | 5 5 | 1 2 1 6 | 1 2 3 5 |

2 2 3 | 6 1 5 6 | 3 5 6 1 | 2．2) | 3 3 5 | 2 3 2 1 | 1 2 1 6 | 1．6 | 1 2 3 5 |
　　　　　　　　　　　　　　　　　　　　　　　　　　　　溪 水　清　清 溪 水

2 - | 2 7 | 6 7 6 5 | 3 5 2 3 | 5 | 5 2 3 | 2 1 6 1 | 5 - | 6 6 1 5 |
长， 溪 水 两 岸 好（呀么）好 风 光。 哥 哥（呀）

6 1 6 1 | 1 2 3 5 | 2 2 0 0 | 6 6 2 7 6 | 6 6 2 7 6 | 7 6 7 | 5 5 6 5 |
上畈下 畈紧 插秧呀，　{妹 妹（呀）东 山 西 山 采 茶 忙，
　　　　　　　　　　　 妹 妹（呀）采 茶 好 比 鱼 跃 网，

```
0 0 | 1 1 6 | 1 1 6 | 1 2 3 5 2 | 3 3 5 3 3 2 | 1 6 1 2 |……
```
　　　插秧　插得　喜洋洋，采茶　采得　心花　放，
　　　一行　一行　又一　行，摘下的青叶　篓里　装，

【作品赏析】《克拉玛依之歌》

　　《克拉玛依之歌》是一首在新疆维吾尔族的手鼓舞节奏基础上创作的舞蹈性歌曲。这首歌曲描写了新疆的石油工业新兴城市克拉玛依的过去和现在。通过今昔对比，歌颂了社会主义建设的伟大成就。音乐分为两个部分：第一部分以缓慢低沉的格调描写克拉玛依昔日的荒凉景象；第二部分热烈欢快，表现牧民在新中国成立后重新走过这里，见到了神话般出现的高楼、油井、绿树、红旗……喜悦兴奋的心情油然而生，禁不住引吭高歌，策马飞奔。旋律转向高音区，速度加快，表达了激动奔放的感情。

例2-28 《克拉玛依之歌》

<center>克拉玛依之歌</center>

1=F 4/4　　　　　　　　　　　　　　　　　　　吕远 词曲

稍慢 辽阔地、热情地

(i 2i2i2i2 | i - i 7̄ 6 5 | 6̄ 5 3 3 5 | 5̄ 4 2 2 | 3̄ 2 1 1 1 1 | 1 1

♩=66

1 2 3 3̄ 2.1 2 2 | 3 3̄ 2 1 3 - | 3 5 6 i 6 5 | 6 5.6 | 5 5 6 5 -
当年我 赶着马群寻找草地，　到这里勒住 马我瞭望过你，

6 6.5 6 5 i | 2 i.6 5.6 3 0 | 0 i 6 i 5.6 3 | 0 2 4 3 2.1
茫茫的戈壁像无边的火　海，我赶紧转过脸　向别处走

1 - - 0 6 | 1̄ 1 1 5 3.2 3 3 2 | 1 5 | 3.5 6 6 5.i
去。　啊，克拉玛 依，我不愿意 走近你，你没有草，

6 5 6 5.6 6 5 i | 6 5 6 5 5 5 5 6 5 | 5 5 6 6 i | 6̄ 5 6 5.3 3 3 2 4
没有水，也没有 人　迹，啊，克拉玛 依，我不愿意走 近你，你没有

3 3 3 3 2 4 3 3 3 2 4 | 3.2 2 2 2 2 2 2 2 | 3 3 2 1 3 2.1
歌声，没有 鲜花，没有 人　迹，啊，克拉玛 依，你这荒凉的土 地，我

3 2 1 1 1 3 2 1 1 1 | 1 1 2 1 1 1 2 3̄ 2 1 | 1 - (i 2i2 | 3 - 3 2 1 2 2 i 2
转过 脸向别处 去，啊，克拉玛 依，我离开了你。

```
i. 7 6̲5̲ | 6̲ 5̲ 3 3 | 5̲ 4 2 2 | 3̲5̲6̲i̲ 2̲i̲2̲ | i̲i̲i̲ 2̲i̲2̲ i̲i̲i̲ 2̲i̲2̲) |
i̲2̲3̲ 2. i̲ 2̲2̲ | i̲ 7̲ 6̲5̲ 6 - | 6̲5̲ 6̲i̲ 6̲5̲6̲ 5.6̲ | 5 5̲6̲5̲ (5̲ 5̲5̲6̲5̲ |
```

今年我赶着马群经过这里， 遍地是绿 树和高楼红旗，

```
5) 6̲6̲5̲ 6̲5̲i̲ | 2̲i̲.6̲ 5̲.6̲3̲ | 0̲i̲ 6̲i̲ 5̲6̲5̲ 3̲2̲ | 5 5̲5̲ 5̲3̲2̲·1 |
1 - - ‖
```

密密的油井 无边的工 地，我赶紧催着 马向克拉玛依跑

去。

八、小夜曲

　　小夜曲原是中世纪欧洲行吟诗人在黄昏或夜晚弹着吉他或者曼陀铃在恋人窗前所唱的爱情歌曲，流行于西班牙、意大利等国家。它使人自然想到夜色、月光和情侣，恬美的画面、优美的意境令人久久不能忘怀。因此，小夜曲作为一种具有特色的艺术形式，一出现就深受人们的喜爱且迅速流传开来，数百年不衰，并且从声乐曲发展到器乐曲。

　　现代音乐会上经常被演唱的小夜曲有奥地利舒伯特，法国古诺，意大利托斯蒂、托利等的作品，有些器乐作品也被填词吟唱。我国的《绿岛小夜曲》也是人们喜爱的一首小夜曲。

【作品赏析】《小夜曲》（舒伯特）

　　该曲是舒伯特在1828年用法国诗人莱尔斯塔勃的诗谱写的著名歌曲，是他短暂一生最后完成的一部声乐套曲《天鹅之歌》的第四曲。歌曲采用分节歌的形式，描述了一个青年向他心爱的姑娘所做的深情倾诉。

　　旋律轻柔婉转，钢琴伴奏模仿吉他弹奏的和弦与歌声相应和，像一阵阵的回声，描述了青年用歌声向爱人倾诉爱情的情景。随着感情的不断升华，曲调第一次推向高潮，第一段在恳求、期待的情绪中结束。在抒情而安谧的间奏之后，音乐转入同名大调，"亲爱的请听我诉说，快快投入我的怀抱"，情绪比较激动，形成全曲的高潮。最后是由第二段引申而来的后奏，仿佛爱情的歌声在夜曲的旋律中回荡。

例2-29　（舒伯特）《小夜曲》

<center>小 夜 曲</center>

<div align="right">莱尔斯塔勃　词
[奥] 舒 伯 特　曲
邓 映 易　译配</div>

1 = F　3/4

```
3̲4̲3̲ 6.3̲ | 2̲3̲2̲ 6 2̲0̲ | 3.2̲ 2̲1̲7̲ | 1 - 0 | (3̲.2̲ 2̲1̲7̲ | i - -) |
```

我 的歌声穿过深夜，向你轻轻飞 去。
你 可听见夜莺歌唱？它在向你恳请，

[乐谱：简谱，含歌词]

在 这幽静的小 树林里爱 人我等待你！
它要用那 甜蜜歌声诉说我的爱情。

皎洁月光照耀大地，树梢在耳语， 树梢在耳
它能懂得我的期望，爱 的苦 衷， 爱 的苦

语。 没有人来打扰我们，亲爱的别顾虑，
衷。 用那银铃般的声音，感 动温 柔的心，

亲爱的别顾 虑! 歌声也会使你感动， 来吧，亲爱
感 动温 柔的 心。

的! 愿你倾 听我的歌声。

带来幸福爱情， 带来幸福爱情。 幸 福 爱 情!

九、摇篮曲

这种体裁的乐曲在世界上很普遍，几乎各个国家和民族都有自己的摇篮曲。摇篮曲有着鲜明的特点，一是以安详的口吻对孩子叙说，因此旋律恬静优美，充满母爱和期望。二是节奏是在有规则的轻轻晃动中产生的，多数歌曲的拍子使用奇数拍子，如3/4、3/8等，或是有规律的切分节奏，与妈妈温柔的动作相吻合，体现了母亲对孩子的爱抚。

【作品赏析】《摇篮曲》(勃拉姆斯)

歌曲前两句旋律温柔安详，情感细腻真挚，表现了母亲对孩子的爱抚。钢琴伴奏以切分音来烘托，如摇篮般摇荡。后两句旋律以八度的向上跳进，表现了母亲对孩子的爱和期望。结束句又回到了平静柔和之中。

例2-30 （勃拉姆斯)《摇篮曲》

摇篮曲

1 = F 3/4

[德] 勃拉姆斯 曲
尚家骧 译配

温柔地

3 3 | 5. 3 3 | 5 0 3 5 | i 7. 6 | 6 5 | 2 3 | 4 2 2 3 | 4 0 2 4 |

1. 安睡吧 小宝贝， 你 甜蜜地睡吧， 睡 在那绣 着 玫
2. 安睡吧 小宝贝， 天 使在保护你， 在 你梦中出 现 美

7 6 5 7 | i - 0 1 1 | i - 6 4 | 5 - 3 1 | 4 5 6 | 5 - 1 1 |

瑰 花的被里。 愿上帝 保佑你 一直睡到天 明， 愿上
丽的圣诞树。 你静静地安睡吧 愿你梦见天 堂， 你静

i - 6 4 | 5 - 3 1 | 4 3 2 | 1 - ‖

帝 保佑你 一直睡到天 明。
静地安睡吧 愿你梦见天 堂。

十、群众歌曲

群众歌曲一般是指音乐形象较单一，音乐结构较简短，歌词通俗简练，易为广大群众所接受、演唱的歌曲。群众歌曲的产生与我国近现代革命斗争有密切关系。在内容上，群众歌曲大多与政治、社会活动有关，体现了人民群众的理想和愿望，反映了人民群众对社会生活的关心。因此，内容的革命性、时代性，演唱的群众性、广泛性是群众歌曲的主要特征。

【作品赏析】《咱们工人有力量》

这是一首典型的群众歌曲，创作于1948年。歌曲成功地塑造了获得解放的新中国工人阶级的英雄形象。一直到1984年以前，每年国庆节当工人游行队伍通过天安门城楼时都要高唱这首歌。历经60多年，这首工人阶级的战歌仍具有强大的艺术生命力。

歌曲为二段体结构。前一个段落以对答呼应形式为特征，音调简洁明快，干脆利落。切分节奏的使用、动力性的连续向上行模进，使得音调坚实有力，刻画了工人阶级豪迈的主人翁形象。衬词"嗨"的使用，使歌曲更加充满朝气。后一段落在节奏上予以紧缩，在音调上吸收了陕北秧歌和劳动号子的节奏，把号子与坚定的音调结合起来，渲染了热烈的劳动气氛和工人们的冲天干劲，表现了中国工人阶级宽阔的胸怀和解放全中国的豪情壮志。

例 2-31 《咱们工人有力量》

咱们工人有力量

1 = ♭B 2/4

马可 词曲

活泼 愉快 稍快

5 5 3 | i i | 5. 6 5 | 3 0 | 5 3 i i | 5 6 5 3 | 2 2 3 | 6 5 6 |

咱们 工人有力量， 咱们工人有力 量，每天 每日

```
i.3 50 | 2̇3̇ 56 | i 3 5 | 6 6 5 | i.6 5 6 | 2 2 i |
```
工作忙， 每天每日工作忙， 盖成了 高楼大厦， 修起了

```
3.2 i 2 | 3̇ 3 5 | 3̇2 3 | 3̇2 3 56 | i 0 5 | 3.2 ‖ 33 23 2 |
```
铁 路煤矿，改造了世 界变(呀么)变了 样， 哎 嗨，　　　　发动了机器
　　　　　　　　　　　　　　　　　　　　　　　　　　　　　改造了犁锄

```
i i i 3 5 | 3̇3 2 3̇2 | i i 3 5 ‖ i.6 i i | 0 i 3 | 3 3 3 i i |
```
轰隆隆地响， 举起了铁锤响叮 当。 哎嗨哎嗨 哎呀，咱们的脸上
好 生 产，造成了枪炮送前 方。

```
5 6 5 | 3 3 3 i i | 5 6 5 | 3̇ 6 i i ∨ | 3̇6 i | 3̇6 i i i ∨ |
```
放 红光， 咱们的汗珠 往下淌。为什么为了 求解放，为什么为了

```
2̇ 3 5̇ | 3̇ 0 6 0 | 3̇ 0 6 0 | 3̇ 3 5 | 3̇ 2 3 | 3̇23 56 | i — ‖
```
求解放，哎 嗨　　哎 嗨，　为了 全中国彻底 解 放。

十一、艺术歌曲

艺术歌曲是19世纪起源于德国的一种精致的独唱歌曲，用以区别于民谣。现多指由专业演唱者在音乐会上演唱的艺术性强、声乐技巧要求较高的声乐作品。

艺术歌曲的歌词一般采用名作家和名诗人的作品，由作曲家精心谱曲和谱写伴奏，旋律优美典雅、意境深邃，伴奏音乐精致、鲜明而生动，音乐形象准确，与整首歌曲融为一体，具有极高的艺术价值。

我国的艺术歌曲始于20世纪初。当时我国的一些知识分子和音乐家引用西方音乐的曲调，填上歌词，在学堂中教唱。学堂乐歌成为我国最早的艺术歌曲。

【作品赏析】《鳟鱼》

舒伯特是奥地利著名作曲家。他从14岁起开始音乐创作。在短短的18年创作生涯中，为后世留下了浩瀚的不朽作品，其中，仅创作的歌曲就达600多首，被人们誉为"歌曲之王"。

《鳟鱼》是舒伯特歌曲中的代表作之一，创作于1817年。这是一首寓意深刻、抨击现实的作品。歌词取材于诗人舒巴尔特的一首浪漫诗。歌曲把当时的统治者比喻为"冷酷的渔夫"，搅浑清澈的河水，企图让小鳟鱼上钩，把善良的人们比喻为快乐的小鳟鱼，说明善良与单纯往往要被虚诈与邪恶所害。作者通过对鳟鱼命运寄予的无限同情和惋惜，来表达他对当时黑暗现实的不满和对自由的向往。

歌曲采用二段体写成，第一段第一节音乐活跃而又灵巧，歌词生动地描绘了鳟鱼天真活泼地在水中嬉游；第二节歌词描写渔夫在思忖如何把小鱼钓上钩以及作者对鳟鱼的良好期望。第二乐段转到小调上，根据歌词内容的变化，采用了叙述式的旋律，情调显得有些暗淡。

当描写渔夫把水搅浑时，曲调采用高音区的同音反复和大跳音程，表现出激动愤怒的心情。最后两个乐句再现了前面分节歌段落的最后部分旋律，使歌曲前后呼应，达到统一。歌曲在前奏的旋律音型中结束。

例 2-32 《鳟鱼》片段

鳟鱼

[德] 克·舒巴尔特 词
[奥] 弗·舒伯特 曲
金　帆 译配

1. 明亮的小河里面，有一条小鳟鱼，快活地游来游去像箭儿一样，我站在小河岸上静静地朝它望，在清清的河水里面它游得多欢畅，在清清的河水里面，它游得多欢畅。

2. 那渔夫带着钓竿，也站在河岸旁，冷酷地看着河水想把鱼儿钓上，我暗中这样期望只要河水清又亮，他别想用那钓钩把小鱼钓上，他别想用那钓钩把小鱼钓上。

但渔夫不愿久等浪费时光，立刻就把那河水搅浑，我还来不及想，他就已提起钓竿，把小鳟鱼钓出水面。我满怀激动的心情，看鳟鱼受欺骗，我满怀激动的心情看鳟鱼受欺骗。

【作品赏析】《菩提树》

该曲创作于1827年，是舒伯特的声乐套曲《冬之旅》中的第五首歌曲。

《冬之旅》由24首歌曲组成,写的是一个主人公被心上人及其他所有人遗弃,从而背井离乡,踏上茫茫旅途,成为一个孤独的流浪者。作品借旅途中所见的景物——邮站、凄凉的村庄、路旁的菩提树和潺潺小溪等来衬托、刻画主人公孤独、凄凉的心境,是作者所处时代人民生活的悲剧性映照。《菩提树》是这部套曲中情绪较为明朗的一首。但是,歌中所表现的对过去生活的美好回忆与痛苦的现实生活的鲜明对照,使得人们在歌曲明朗宁静的基调中仍能感受到流浪者的悲哀和痛苦。这一点,能够在歌曲前后部分同名大小调的转换中体现出来。

例 2-33 《菩提树》

菩 提 树

[奥] 缪 勒 词
[奥] 舒伯特 曲

1 = F 3/4

5 | 5·333 | 31 01 | 2·3 432 | 1 - 05 | 5·333 |
在 门 前水井 旁 边, 有 一棵菩提 树, 在 它 的树阴
如 今 我远离 家 园, 转 眼 已许多 年, 总 听 见树叶

31 01 | 2·3 432 | 1 - 01 | 2·222 | 3·4 505 |
下 面, 我 做 过甜蜜的 梦, 在 它 的树皮 上 面, 我
声 音, 来 追 寻你的 安 宁。 如 今 我远离 家 园, 转

6·5 31 | 2 - 02 | 2·222 | 3·4 505 | i 53 42 | 1 - 05 |
刻 下 多情 话, 无 论 是快乐忧 愁, 我 都 要 走 近 它,我
眼 已 许多 年, 总 听 见树叶的 声 音, 来 追 寻 你 的 安 宁,来

i 53 542 | 1 - 0 :||
都 要 走 近 它。
追 寻 你 的 安 宁。

【作品赏析】 《重归苏莲托》

《重归苏莲托》是一首具有那不勒斯风格的男高音歌曲,情调优雅、色彩明朗,描写了泛舟海上、悠然自得的情景,表达了对美丽故乡的赞美和期望心上人重归家园的心情。

歌曲为3/4拍,具有船歌特点,由主歌和副歌组成。主歌又分为两个部分,其中,A段共4句,8小节;B段18小节。歌曲的节奏较为稳健、缓慢,同名大小调的不断变化,大大丰富了歌曲的表现色彩。

例 2-34 《重归苏莲托》

重归苏莲托

[意]库尔蒂斯兄弟 词曲
尚家骧 译配

1 = G 3/4

6 7 1 2 3 1 | 3 3 - | 2 3 4 2 4 2 | 6 6 - | 6 7 1 7 6 7 | 3 3 - |
看这海洋多么美丽！多么激动人的心情！看这大自然的风景，

2 3 2 1 7 1 | 6 - - | 6 0 1 7 5 6 7 5 | 6 6 - | 7 6 5 6 7 5 | 6 6 - |
多么使人陶 醉！ 看这山坡旁的果园，长满黄金般的蜜柑，

3 4 5 3 2 1 | 4 4 - | 5 6 7 6 5 7 | 3 - 3 0 | 1 7 5 6 7 5 | 6 6 - |
到处散 发着芳香，到处充满温 暖。 可是你对我说"再见"，

2 1 7 1 2 7 | 1 1 - | 1 2 ♭3 2 1 2 | 5 5 - | 4 5 4 ♭3 2 3 | 1 - 0 |
永远抛弃你的爱人，永远 离开你的家乡，你真忍心不回来？

1 2 7 . 6 1 - - | 0 7 1 2 7 6 | 5 5 - | 4 ♭6 1 ♭3 . 2 | 1 1 2 7 . 7 | 1 - 0 |
请别抛弃我， 别使我再受痛苦！重归苏莲 托，你回来吧！

【作品赏析】《圣母颂》

该曲是法国浪漫时期的著名音乐家古诺的作品。它的一个特别的地方是始终使用了德国音乐家巴赫的作品——《平均律钢琴曲集》中的第一首《C大调前奏曲与赋格》的前奏曲部分作为伴奏。整个作品始终充满着一种高雅圣洁的氛围，使我们如同置身于中世纪古朴而肃穆的教堂之中；而《C大调前奏曲与赋格》的前奏曲部分则精美绝伦，集纯洁、宁静、明朗于一身，满怀美好的期盼，以这样一首乐曲作为《圣母颂》的伴奏，确实是恰如其分。最难得的是，古诺竟将它与自己歌曲的旋律结合得天衣无缝，浑然一体，可谓巧夺天工。

例2-35 《圣母颂》

圣 母 颂

巴赫、古诺 曲
李惠年 译词
瞿自新 配歌

1 = G 4/4

pp
3 - - - | 4 - - 0 4 | 5 - - 2 | 3 - 3 0 0 6 - 6 6 | 7 1 2 . 3 2 0 5 - 5 5 6 7 |
圣 母 玛利亚， 你 是 大地上慈爱的

1 . 2 1 0 1 - 1 1 2 3 | #4 . 3 2 6 | 7 - 0 2 | 3 - 3 3 4 5 | 6 . 6 6 0 2 - 2 2 3 4 |
母亲，你 为 我们受苦难，替我 们戴上锁 链，减 轻我们的

[乐谱片段]

痛苦。我们全跪倒 在你的圣坛前 面。 圣母 玛利亚,

圣母 玛利亚, 玛利亚,用 你温柔的双手, 擦 干我们的

眼 泪,在 我们苦难 的时候, 啊,恳求你,恳求你拯救我们。

阿 门!

十二、组歌

组歌是由若干首在内容上互相有关联的歌曲组成的声乐套曲。

组歌的构成大致分两种类型:一种类型是由一系列独唱歌曲所组成,如舒伯特的《冬之旅》就是由24首男声独唱歌曲组成的;另一种类型是由独唱、重唱、对唱、合唱等不同演唱形式的歌曲所组成,如肖华作词、晨耕等作曲的长征组歌《红军不怕远征难》,就是由若干首独唱、重唱、合唱等演唱形式构成的组歌。

【作品赏析】《长征组歌——红军不怕远征难》

《红军不怕远征难》完成于1965年。为纪念红军长征胜利30周年,曾参加过长征的肖华回顾他在长征中的真实经历,历时半年完成了12首形象鲜明、感情真挚的史诗。随后,晨耕、生茂、唐诃、遇秋等作曲家选择其中的10首谱成了组歌,分别描绘了10个环环相扣的战斗生活场面,并巧妙地把各地区的民间曲调与红军传统歌曲的曲调融合在一起,最终汇成了一部主题鲜明、内容丰富、形式新颖、风格独特的大型声乐套曲——《长征组歌》。这10首歌分别是:《告别》《突破封锁线》《遵义会议放光辉》《四渡赤水出奇兵》《飞越大渡河》《过雪山草地》《到吴起镇》《祝捷》《报喜》《大会师》。作曲家将这10个反映红军战斗生活的画面环环相扣地结合在一起,以深刻凝练的语言、丰富的音乐构思、优美动人的曲调、通俗的音乐语言、浓郁的民族风格和为群众喜闻乐见的艺术表演形式,将各地区的民间音乐素材与红军传统歌曲和谐地配合编织在一起,生动鲜明地塑造了革命军队的光辉形象,歌颂了红军指战员艰苦卓绝、英勇奋战的英雄气概,颂扬了中国革命史上具有传奇色彩的两万五千里长征。

第一首是《告别》。这是一首混声合唱曲,由三个部分组成。第一乐段的旋律舒缓而深情,表现出红军战士在革命受挫、被迫长征时的慷慨悲壮情绪。第二乐段是急速昂奋的行进形象;继而,女声二部合唱以江西采茶戏风格的民间音调,表现军民依依不舍的惜别之情。最后一段混声合唱,通过拉宽节奏,加强和声,造成蓬勃壮阔之势,表现了军民对革命必将最后取得胜利的坚定信心。

例 2-36-1 《告别》片段

$1=\flat B \ \frac{4}{4}$

中速 深情地

6 7 6 5.6 | 1 2 1 6 - | 3 3 5 3 2 1 | 2 3 5 2 - | 3 2 3 5.3 | 6.5 3 2 1 6 5 |

男 女 老 少 来 相 送， 热 泪 沾 衣

6 5 3 2 1 6 | 5 6 3 5 - | 6. 1 5 3 5 | 1 6 2 1 6 - | 2. 3 5 3 2 | 1 2 3 1 2 - |

此 情 长， 紧 紧 握 住 红 军 的 手， 亲 人 何 时 返 故 乡？

5 5 3 2 3 1 | 6 5 3 2 1 6 | $\frac{2}{4}$ 5 - | ……

亲 人 何 时 返 故 乡？

第二首是《突破封锁线》。这是一首二部合唱与轮唱，行进风格，以数板式的节奏处理加强动力性，并加以鲜明的力度强弱对比，生动地表现了红军战士奋勇直前、疾速进击的英雄形象。

例 2-36-2 《突破封锁线》

$1=G \ \frac{2}{4}$

快速、勇往直前地

5 - | 5 5 | 3 1 | 5 - 6 - | 6 6 | 4 3 2 - | 5. 5 5 | 3. 1 5 | 6. 6 6 | 3. 1 6 |

路 迢 迢， 秋 风 凉。 敌 重 重， 军 情 忙。 路 迢 迢， 秋 风 凉。 敌 重 重， 军 情 忙。

5. 5 5. 6 | 5. 5 3 | 2. 5. 6 | 3 2 | 5 - | 5. 5 5. 6 | 5. 5 3 | 2. 3 5 6 |

红 军 夜 渡 于 都 河， 跨 过 五 岭 抢 湘 江。 红 军 夜 渡 于 都 河， 跨 过 五 岭

3 2 | 5 - | 3. 2 1 5 | 6 6 6 | 5. 5 3 1 | 2 2 2 |

抢 湘 江 三 十 昼 夜 飞 行 军， 跨 过 五 岭 抢 湘 江。 三 十 昼 夜 飞 行 军，

5. 5 3 1 | 2 2 2 | 6 - 6 - | 5 6 4 5 | 6 - 6 2 2 3 | 5. 6 3 2 1 - ‖

突 破 四 道 封 锁 墙。 围 追 堵 截 奈 我 何， 数 十 万 敌 军 空 惆 怅！

第三首是《遵义会议放光辉》。这是一首女声二重唱和混声四部合唱歌曲，二部曲式。首先是苗族山歌音调的二重唱，旋律优美舒畅，以浓郁的山歌风味描绘了"旭日升，百鸟啼"，万物苏醒，生机盎然的新春图景；然后，以富有弹性的、欢腾热烈的舞蹈性音乐，表现全军振奋、万民欢腾的热烈场面，预示着在毛主席的革命航船指引下，中国革命必将蒸蒸日上的胜利前景。

例 2-36-3 《遵义会议放光辉》片段

$1=\flat B \quad \frac{2}{4}$

欢腾、热烈地

（简谱略）

万众 欢呼毛主 席哟，马列 路线指航 程哎，雄师 到坝告大 捷哟，工农 踊跃当红 军哎，万众 欢呼……

第四首是《四渡赤水出奇兵》。这是一首领唱与合唱曲，表现部队行进途中群众送水的场面，歌颂毛主席"克敌制胜"的军事思想的胜利。

例2-36-4 《四渡赤水出奇兵》片段

$1=F \quad \frac{4}{4} \quad \frac{2}{4}$

稍慢、坚毅地

（简谱略）

……横断 山， 路难 行。 敌重兵 压 黔 境。敌人重兵压 黔 境。 （男中音独唱）战士双脚 走天 下，声东 击 西出奇兵。乌江天险重飞渡， 兵临贵阳逼昆 明。 敌人弃甲丢烟 枪啊，我军乘胜赶 路 程。

渐慢

调虎离山袭 金沙哎，毛主席用兵真 如 神，毛主 席 用兵

原速

真 如神,毛主席用兵真 如 神哪 哎嗨!

第五首是《飞越大渡河》。这是一首混声合唱。音乐开始,快速的伴奏音型就烘托出一种紧张激烈的气氛。

例 2-36-5 《飞越大渡河》片段

（简谱略）

第六首是《过雪山草地》。这首歌曲是男声领唱与小合唱,二段体结构,运用了复调手法描绘冰雪皑皑的大自然景色和革命的乐观主义精神,表现革命军队战胜千难万险,"革命理想高于天"的崇高思想境界。

例 2-36-6 《过雪山草地》片段

（简谱略）

(乐谱略)

红军都是钢铁汉,千锤百炼不怕难。雪山低头迎远客,草毡泥毡扎营盘。风雨侵衣骨更硬,野菜充饥志越坚,志越坚。官兵一致同甘苦,革命理想高于天,高于天。

第七首是《到吴起镇》。这是一首陕北秧歌风格的音乐和女声敲着竹板的小合唱形式,具有浓郁的陕北民间音乐的喜庆色彩,表现了热烈欢腾的气氛。

例 2-36-7 《到吴起镇》片段

(乐谱略)

哎!锣鼓响来秧歌起呀,秧歌起呀,黄河唱来长城喜呀,长城喜呀,锣鼓响来秧歌起呀,

[乐谱片段]

第八首是《祝捷》。这是一首领唱与合唱变化再现的三段体结构，采用湖南渔鼓和长沙花鼓戏等民间说唱和戏曲音调，歌唱红军抵达陕北，取得直罗镇战斗的伟大胜利。

例2-36-8 《祝捷》片段

[乐谱片段]

第九首是《报喜》。这是一首领唱与合唱，以带有藏族民歌风味的旋律，描绘了红军二、四方面军在甘孜胜利会师的热烈场面。

例2-36-9 《报喜》片段

[乐谱片段]

[乐谱：历尽千辛万般苦，万般苦，胜利会聚甘孜城啊，胜利会聚甘孜城。]

第十首是《大会师》。这是一首混声合唱，以宏伟壮阔的大合唱歌颂长征的伟大胜利，宣告了长征以敌人失败、革命的胜利而告终束，长征的伟大壮举将永远载入史册。

例 2-36-10 《大会师》片段

[乐谱：激情地，渐慢，转 1=F（前 3=后 6）宏伟、壮阔地，红旗飘军号响，战马吼，歌声亮，快速进行，铁流两万五千里，红军威名天下扬，铁流两万五千里，红军威名天下扬。铁流两万五千里，红军威名天下扬。]

十三、合唱

合唱的概念在本教材"人声的演唱形式"中已讲过。下面，我们欣赏著名的合唱曲《回声》。

【作品赏析】《回声》

奥兰多·拉索是 16 世纪尼德兰作曲家，于 1532 年出生于比利时。他一生中创作了大量的作品，其中大部分是声乐曲，仅赞美诗、弥撒曲就有几百首之多，其他的如世俗歌曲、意大利式的牧歌和各种形式与内容的歌曲也在百首以上。

拉索作曲的合唱曲《回声》具有的奇妙、和谐、遥相呼应、丰富而空旷的音响，创造出一种独特的艺术效果，使人如置身于群山幽谷之中，尽情领略与大自然对话的无比美妙的感

受。这部作品的演唱技巧极为高难，具有很高的艺术价值。因此，几个世纪以来一直保持着旺盛的艺术生命力。时至今日，仍然作为一部世界性优秀合唱曲目，为许多著名合唱所演唱，为世界各国人民所熟悉和喜爱。

例 2-37 《回声》

回 声
（无伴奏合唱）

[比] 拉索 曲
佚名 配词

第二章

声乐艺术

79

本章作业

1. 花腔女高音、抒情男高音有什么特点？请举例说明。
2. 演唱形式共有哪几种？
3. 声乐的体裁有哪些？准确说出这些体裁的定义，并能学唱几首不同体裁的代表歌曲。

第三章

中外民歌

本章内容概要：本章讲述民歌的起源、发展与一般特点，着重介绍中国汉族民歌以及部分具有代表性的民族民歌，对相关作品进行较详尽的分析与讲解，同时赏析一些具有浓郁异域风情的外国民歌代表作品。

第一节　中国民歌

一、民歌的起源、发展和一般特点

1. 民歌的起源与发展

民歌是劳动人民在长期的社会生活和劳动实践中创作产生的歌曲，是劳动人民智慧的结晶。民歌是一种非常重要的歌曲体裁，一般起源或流传于一个国家、一个地区或一个民族的人民中间，并具有他们独特文化特色的歌曲。民歌绝大多数没有具体的作者，一般是口头创作，口口相传，并在一代一代传播的过程中不断经过集体的加工。

远古时代，人们为了生存与大自然进行搏斗的呐喊声，各种集体劳动中发出的呼喊声，为猎获野兽而愉快地敲击石块、木棒以及手舞足蹈发出的欢呼声，祈求万物神灵保佑的祈祷声逐渐形成了最早的民歌。《淮南子·道应训》中写道："今夫举大木者，前呼'邪许'，后亦应之。此举重劝力之歌也。"《吕氏春秋·古乐》中记载："昔葛天氏之乐，三人操牛尾，投足以歌八阕。"非常生动地描绘了我国古代人民集体歌舞的情景。

随着历史的发展、阶级的产生和社会制度的出现，民歌涉及的领域越来越广，其社会功能也显得日益重要了。

我国最早的民歌集是《诗经》中的《国风》，它汇集了从西周到春秋500多年间流传于十五国的民歌。《国风》中的民歌是劳动人民的集体创作，是《诗经》中的精华，它反映了当时劳动人民的真实生活。内容有揭露统治阶级的剥削实质和表达被剥削阶级的反抗思想的，有歌唱劳动的，有表达爱情和婚姻的。

春秋时期，楚国的民歌十分繁荣。战国后期，以屈原为代表的诗人，对当时的民歌进行了搜集和整理，并运用楚地（今湖南、湖北一带）的文学样式、方言声韵和民歌曲调创作新词，称为《楚辞》。《楚辞》中的不少作品，叙写楚地的山川人物、历史风情，体现了热爱祖国和人民的感情，热烈而富于幻想，充满了浪漫主义色彩。

西汉时期，汉武帝设立了专门的音乐管理机构——乐府，对当时的民歌俗曲进行搜集和整理，这些歌谣被称为"乐府诗"或"乐府"。当时共收集了民歌俗曲138篇，这些乐府民歌，

多以描写民间疾苦为主要内容,直接道出了人民的爱憎,揭露了封建社会的种种矛盾。

唐代民歌的创作也相当繁盛。当时政治稳定,经济兴旺,李隆基宠爱杨玉环,谣曰:"从此天下父母心,不重生男重生女。"

南宋时期,统治阶级贪污腐化,玩弄权术,民间产生的歌谣以讽刺、揭露内容居多。如"若要官,杀人放火受招安;若要富,跟着皇帝卖酒醋",可谓一针见血。

到了元、明时期,阶级矛盾和民族矛盾日益尖锐,各地战乱不断,人民的痛苦越来越深。人民作歌道:"说凤阳,道凤阳,凤阳本是个好地方,自从出了个朱皇帝,十年倒有九年荒。"阶级和民族的双重压迫激起了农民起义,其中,反映"红巾军"起义的歌谣道:"满城都是火,府官四散躲,城里无一人,红军府上坐。"

进入清代,封建制度面临崩溃。这一时期产生了大量的具有民主性和进步性的民歌和反映统治阶级昏聩萎的民歌。如明末民歌:"吃闯王、穿闯王、闯王来了不纳粮","盼星星、盼月亮,盼着闯王出主张","天子坐金銮,朝政乱一团,黎民苦中昔,乾坤颠倒颠,干戈从此起,休想太平年"。

民国以来,袁世凯称帝,把元宵当成"袁消",认为大犯忌讳,于是禁止叫卖元宵,把元宵改为"汤圆",于是民间流传着这样的歌谣:"大总统,洪宪年,正月十五卖'汤圆'。"

"九一八"事变以后,中国人民对日本帝国主义的民族仇恨日益增长,反映讥讽卖日货的商人的歌谣如:"绿坎肩,真是阔,绿帽子,也不错,叫你再贩日本货!"

抗日战争爆发后,中国人民反帝反封建的斗争在民歌中有着鲜明的反映。例如,"还我江山还我权,刀山火海爷敢钻","边区本是根据地,赶走了鬼子杀汉奸"。

新中国成立后,民歌创作进入了一个崭新的时期。这一时期人们创作了如《东方红》《咱们的领袖毛泽东》《浏阳河》《赞歌》《八月桂花遍地开》等传世之作,表达了对党、对毛主席、对新生活的无限热爱。

由此可见,民歌产生于人民的劳动实践和社会生活。人们在劳动和斗争实践中所产生的思想感情就是民歌音乐所表现的主要内容,劳动生活实践的需要就是民歌音乐产生的重要原因,而劳动条件又为民歌音乐规定了具体的形式特征。

2. 民歌的一般特点

(1)民歌和人民的生活有着最直接最紧密的联系。民歌的作者是广大的劳动人民,他们有着最丰富的社会实践经验。在长期的劳动、生活与斗争中,他们通过创作、传唱民歌来表现自己的思想、抒发自己感情和表达自己的愿望、意志。民歌所表现的人民群众的思想是最真实、最深切的。

新中国成立前,我国劳动人民生活在社会的最底层,过着缺吃少穿的悲苦生活。劳动人民在政治上没有发言权,在文化上被剥夺了受教育的权利,他们不识字,更不懂谱,但他们却用口口相传的方式编唱自己的歌曲,诉说表达自己的悲哀和愤懑之情,如《长工苦》《揽工调》一类的诉苦民歌,倾吐了遭受欺诈压迫的长工的悲苦生活。

【作品赏析】 《脚夫调》(陕北信天游)

《脚夫调》流行在陕北绥德、米脂一带,它以高亢有力、激昂奔放、具有鲜明地方色彩的音调,深刻地抒发了一个被地主逼出门外,有家不能归的脚夫的愤懑心情,和对家乡、妻儿的深切怀念。

歌曲开始连续向上四度的音调,既表现了脚夫激动的心情,又表现了他对自由幸福生活

的渴望和追求。但是,在黑暗的旧社会,劳动人民的希望和要求常常化为泡影,他只好把仇恨埋藏在心底,继续流落在外,过着艰难的生活。下句"为什么我赶脚人儿(哟)这样苦命",旋律一起即伏,大幅度向下的音调,正是这种愤恨不满和感慨情绪的交织。

例3-1 《脚夫调》

脚 夫 调

1 = C 2/4　　　　　　　　　　　　　　　　　　　　　　陕西民歌

慢 自由地

| 5 1 1 1 | 2 5. | 5 1 5 2 | 1 . 0 | 5 1 1 1 | 2 5 2 1 2 | 5 2 1 2 | 6 5 6 |

三月里的个太阳红　又红,　为什么我　赶脚人儿哟这样苦
我想起的个我家好　心伤,　可恨的　王家奴才哟把我逼
离家到的个如今三　年整,　不知道那个妻儿哟还在家
我　在的个门外你　在家,　不知道咱娃儿　哟干些什

| 5 - ‖

命?
走!
中?
么?

(2) 民歌是经过劳动人民长期而广泛的群众性即兴编作,在世代口口相传中逐渐形成和发展起来的,是劳动人民智慧的结晶。民歌的作者和传唱者就是劳动人民自己。民歌的创作、演唱和流传过程常常是合而为一的,在传唱的过程中即兴创作,在编创的过程中演唱、流传。当然,传统民歌的创作和发展过程是缓慢的、自发的。我国许多流传广泛的民间小调,如《孟姜女》《月儿弯弯照九州》《茉莉花》等,都是经过千百年来劳动人民的口传心授而流传至今的。

【作品赏析】《东方红》

1943年冬,陕西农民歌手李有源依照陕北民歌《骑白马》的曲调编写成一首长达十余段歌词的民歌《移民歌》。《移民歌》既有叙事的成分,又有抒情的成分,表达了在毛主席、共产党领导下的广大贫苦农民追求幸福生活的喜悦心情。歌曲编成后,由李有源的侄子、农民歌手李增正多次在民间和群众集会上演唱,很受人们欢迎。随后,延安文艺工作者将《移民歌》整理、删修成为三段歌词,并改名为《东方红》,1944年在《解放日报》上发表。

例3-2 《东方红》

东 方 红

1 = F 2/4　　　　　　　　　　　　　　　　　　　　　陕西民歌
　　　　　　　　　　　　　　　　　　　　　　　　　　李有源　曲

| 5 5 6 | 2 - | 1 6 | 2 - | 5 5 | 6 1 6 5 | 1 6 | 2 - | 5 2 | 1 7 6 | 5 5 |

东　方　红,太阳　升,中国　出　了个毛泽　东;他为人民　谋　幸
毛　主　席,爱人　民,他是　我　们的带路　人;为了建设　新　中
共　产　党,像太　阳,照到　哪　里哪里　亮;哪里有了　共　产

```
  ⌒              ⌒                           ⌒           ⌒
2 3 2 | 1 1 6 | 2 3 2 1 | 2 1 7 6 5 - | 5 0 ‖ 5 2 1 7 6 5 5 2 3 2 | 1 1 6 |
```
福 呼 儿 咳 呀　他 是 人 民 大　救　星。　　　哪 里 有 了　共 产 党 呼 儿 咳 呀，
国 呼 儿 咳 呀　领 导 我 们 向　前　进。
党 呼 儿 咳 呀　哪 里 人 民 得　解　放。

```
  ⌒
2 3 2 1 | 2 1 7 6 | 5 - | 5 0 ‖
```
哪 里 人 民 得　解　　放。

(3) 民歌的音乐形式大多简明短小，音乐材料和表现手法都很洗练。音乐表现很生活化，形式灵活、生动，善于变化，音调大多具有浓郁的乡土气息和地方色彩，与方言语音结合紧密，充分体现了一个民族的性格特征、心理素质和审美情趣。

【作品赏析】《小白菜》(河北民歌)

这首民歌的音乐语言及表现手法十分简明和洗练，开始的一小节是歌曲的主要部分，后面的两个小节都是由它发展而来的。这首民歌全曲只用12小节，就生动地描述了一个小女孩因失去亲人而悲哀哭诉的痛苦心情。连续下行的音调，一字一拍的节奏形式与句尾的长音相结合，造成一种"哭泣"的音调，后面逐渐下行的曲调把这种感情加以深化。

例3-3 《小白菜》

小 白 菜
（小　调）

河北民歌
汉　族

$1=A$ $\frac{5}{4}$ $\frac{4}{4}$

慢 凄凉地

```
  ⌒                  ⌒              ⌒
5 3 3 2 - | 5 5 3 3 2 1 - | 1 3 2 6 - | 2 1 7 6 5 - | 6 1 6 5 - |
```

1. 小 白 菜（呀）地 里　黄（呀），三 两 岁（呀）没 了 娘（呀）。亲　娘　呀，
2. 跟 着 爹 爹　还 好 过（呀），只 怕 爹 爹　娶 后 娘（呀）。亲　娘　呀，
3. 娶 了 后 娘　三 年 半（呀），生 个 弟 弟　比 我 强（呀）。亲　娘　呀，
4. 弟 弟 穿 衣　绫 罗 缎（呀），我 只 穿 上　粗 布 衣（呀）。亲　娘　呀，
5. 弟 弟 吃 面　我 喝 汤（呀），端 起 碗 来　泪 汪 汪（呀）。亲　娘　呀，
6. 亲 娘 想 我　谁 知 道（呀），我 想 亲 娘　在 梦 中（呀）。亲　娘　呀，
7. 桃 花 开（呀）杏 花 落（呀），想 起 亲 娘　一 阵 哭（呀）。亲　娘　呀，

```
6 2 1 6 5 - ‖
```
亲　娘　呀！
亲　娘　呀！
亲　娘　呀！
亲　娘　呀！
亲　娘　呀！
亲　娘　呀！
亲　娘　呀！

(4) 民歌受各民族和各地区语言、生活、风俗、地理、经济和人民性格等各方面因素的影响，具有独特的民族风格和浓郁的地方色彩。

因此，可以将我国的汉族民歌划分为若干色彩区，如江南色彩区、江淮色彩区、闽粤台色彩区、湘鄂色彩区、西南色彩区、西北色彩区、中原色彩区、东北色彩区等。除汉族民歌外，我国各个少数民族都有本民族风格独特的民歌。

（5）民歌与其他民间艺术形式有着千丝万缕的联系。我国传统民族音乐的五大类，即民歌、歌舞音乐、说唱音乐、戏曲音乐、民族器乐，历来是互相影响、吸收和促进的。其中，民歌是其他四类音乐发展的基础。我国的许多民间歌舞就是从民歌发展而来的，如二人台《走西口》，是从陕西民歌《走西口》发展而来；云南花灯《十大姐》的曲调由昆明花灯调改编而成；另外，北方秧歌、安徽花鼓灯以及南方的花鼓、采茶等，都与民歌有着密切联系。

我国民歌大多有很强的叙事性和表演性。所以，民歌里本来就孕育着说唱音乐的因素。从许多小调的结构上可以看出，它们大多是由单乐段反复咏唱多段歌词的分节歌，歌词内容丰富，具有较强的故事情节。可见，叙事作为一种表现特征在民歌中被广泛运用，当这种表现特征与表演相结合，在形式上进一步加工和完善，便构成了说唱音乐的雏形，如天津时调、单弦牌子曲、山东琴书、四川清音、京韵大鼓、河南坠子等，都有明显的民歌痕迹。

戏曲音乐，尤其是古代戏曲音乐，大多来自民歌。许多地方剧种的音乐就是在当地民歌的基础上，经过加工而形成发展起来的，如沪剧、越剧、花鼓戏音乐等。

在民族器乐曲中，许多曲调也是直接来自于民歌或在民歌的基础上经过加工变化而成。如北方农村的鼓吹乐"吹歌"，江南丝竹乐和吹打乐中的曲牌如《茉莉花》，广东音乐中的《梳妆台》《剪剪花》等，均取材于民间小调，根据器乐的表现特点加工发展而成。

二、汉族民歌的分类及特点

我国的民歌内容丰富，种类繁多，浩如烟海，各具独特的形式，分类方法也很多。如果要细分的话，可以按照民歌的内容、形式、地区、民族、体裁等一一予以分类。一般根据汉族民歌的社会功能和艺术特征上的差异，将汉族民歌分为劳动号子、山歌和小调三种基本类型。

1. 劳动号子

劳动号子是劳动人民在生产劳动过程中伴随体力劳动而编唱的民歌，它产生于劳动，直接为劳动服务，起着组织劳动、指挥劳动、鼓舞劳动情绪、调节劳动者体力和缓解疲劳的作用。号子的领唱者一般就是劳动的指挥者，他用富于号召性的歌声指挥众人的劳动。号子的节奏短促有力，歌词也较单一，劳动者随着节奏协调互相之间的配合。汉族传统的劳动号子内容多样，一般按不同工种分为五种：搬运号子（包括挑抬、装卸、推车号子等）、工程号子（包括打硪、建房、打夯、伐木、采石等）、农事号子（包括打粮、车水号子等）、船渔号子（包括打鱼、行水、船务号子等）和作坊号子（包括榨油、盐工、制麻等）。其音乐特点如下：

（1）号子具有直接、简单、质朴的表现手法。号子的内容直截了当、浅显易懂。

（2）号子具有坚毅有力、粗犷豪迈的音乐性格。因为体力劳动强度大，号子的演唱者们无法求细求精，号子的音乐表现是粗线条的，能直接服务于劳动，所以号子具有坚毅肯定、豪迈粗犷的音乐性格特征。

（3）号子的音乐节奏与劳动节奏紧密结合，具有很强的律动性。强烈的节奏感是劳动号子最突出的艺术特点，号子随劳动条件和强度的变化而变化，有时疏松，有时紧密。

（4）号子一般无伴奏，同一材料反复使用。号子的歌词中多插入呼唤性衬词，多采用一领众和的演唱形式。

不同的劳动类型有不同的劳动号子,其音乐特点也有所侧重,如搬运劳动的体力强度要求最大,所以对号子的实用性要求就很强,对音乐形式上的精细度要求就较少;农事劳动的体力要求较轻,音乐的表现性功能就比较强。

【作品赏析】《唯咚唯》湖北潜江劳动号子

该曲是鄂中地区打麦劳动中传唱的号子,也叫"打麦歌""打麦号子""打缝枷号子""打谷号子"。农民打麦多为集体性劳动,随着均匀的打麦节奏和缝枷的上下起伏,唱着不同的号子。这类号子具有很强的节奏性,而速度则可以灵活变化,因此分为慢号子(高腔)、中号子(打麦歌)、紧号子三种。开始打麦时多唱慢、中号子,临近休息或结束时唱紧号子。如果是整天打麦,则把慢号子安排在下午。歌唱时,一个人领唱一句,众人和唱一句,是一种句接式的演唱形式;歌词简单而口语化,旋律与语调紧密结合;节奏明显,重音突出,非常符合劳动的特点。

例3-4 《唯咚唯》

唯 咚 唯
(号子·打麦歌)

湖北潜江民歌
汉　族

1=D 2/4
中速

（领）一把 扇子（嘛）（众）（哝 哟）（领）竹 骨子 编（哪）（众）（哟 喂）。
（领）小妹 弯下 腰（众）（哝 哟）（领）捡 起了 扇子（众）（哟 喂）。
（领）别人 要买（嘛）（众）（哝 哟）（领）几多钱我都不卖他（众）（哟 喂）。
（领）看你 满嘴（嘛）（众）（哝 哟）（领）竟说 胡 话（呀）（众）（哟 喂）。
（领）数九 大寒 天（众）（哝 哟）（领）你也要我 搧 扇子（众）（哟 喂）。
（领）不是我 说胡 话（众）（哝 哟）（领）只因为我想到你家（众）（哟 喂）。
（领）你想要 说（呀嘛）（众）（哝 哟）（领）心 上的 话（呀嘛）（众）（哟 喂）。

（领）拿手 扔 在（那）（众）（哟 喂 哟）（领）小 妹妹 面前（哪）
（领）这把 扇子（呀）（众）（哟 喂 哟）（领）要 卖哪 几 钱（嘛）
（领）小妹要是看中了（众）（哟 喂 哟）（领）我天天都送你把（嘛）
（领）这把我都看不上（啊）（众）（哟 喂 哟）（领）谁要你那三把多把
（领）冷风吹坏 小妹妹（众）（哟 喂 哟）（领）你还不 就心 疼 死
（领）有话 想对 你说（众）（哟 喂 哟）（领）又怕你（呀）不愿听它
（领）对我（就）说 出 来（众）（哟 喂 哟）（领）又怕别人 嚼 牙 巴

（众）（哝 哟 喂）。唯咚唯呀金 梭,唯咚唯呀银 梭,金 梭银 梭
（众）（哝 哟 喂）。唯咚唯呀金 梭,唯咚唯呀银 梭,金 梭银 梭
（众）（哝 哟 喂）。唯咚唯呀金 梭,唯咚唯呀银 梭,金 梭银 梭
（众）（哝 哟 喂）。唯咚唯呀金 梭,唯咚唯呀银 梭,金 梭银 梭
（众）（哝 哟 喂）。唯咚唯呀金 梭,唯咚唯呀银 梭,金 梭银 梭
（众）（哝 哟 喂）。唯咚唯呀金 梭,唯咚唯呀银 梭,金 梭银 梭
（众）（哝 哟 喂）。唯咚唯呀金 梭,唯咚唯呀银 梭,金 梭银 梭

```
 3 5 1 5 | 5 1 5 3 | 1. 3 5 | 5 1 3 5 5 3 | 1. 3 5 ‖
```
海棠梭,幺妹妹　喂　　喂嚯咚嚯呀嘛哝哟喂。
海棠梭,情哥哥　喂　　喂嚯咚嚯呀嘛哝哟喂。
海棠梭,幺妹妹　喂　　喂嚯咚嚯呀嘛哝哟喂。
海棠梭,情哥哥　喂　　喂嚯咚嚯呀嘛哝哟喂。
海棠梭,幺妹妹　喂　　喂嚯咚嚯呀嘛哝哟喂。
海棠梭,情哥哥　喂　　喂嚯咚嚯呀嘛哝哟喂。

在劳动号子中,船渔号子的音乐最为丰富,主要是因船渔劳动的条件复杂、强度的变化较大所致。在不同的劳动强度下,船渔号子的实用性和表现性功能都得以很好地体现出来。

【作品赏析】《渔民号子·寻找鱼群》 河北丰南

该号子表现的就是劳动强度较轻时的场面。

例3-5 《渔民号子》(一)《寻找鱼群》

渔民号子
(一) 寻找鱼群

河北丰南民歌
汉　　族

$1=G$ $\frac{2}{4}$

中速

```
(领)                    (合)                    (领)
5 3 2 | 1 1 | 2 3 5 6 | 1 1 | 5 5 5 | 1 1 1 | 5 3 2 7 | 1 1 | 2 3 5 |
```
喂一个 喂呀,喂咳哟　嘿呀,喂上 的 嘿呀嘿,嘿　呀　嘿呀,哎 嘿,

```
(合)                              (领)                (合)
1 6 5 | 5 2 3 3.2 | 1 1 | 5 3 2 1 | 1 21 | 2 1 2 | 3 2 1 1 | 2 1 2 3 2 |
```
啾　嘿,喂嘿呀 嘿呀,喂　嘿 嘿嘿,喂上的喂呀嘿呀嘿,喂上的喂呀

```
1 1 1 | 2 1 2 3 2 1 1 1 ‖
```
嘿呀嘿,喂上的喂呀嘿呀嘿。

【作品赏析】《川江船夫号子》四川民歌

由于长江所经的四川地段江水曲折多滩,山陡水险,时而水流湍急,险滩隐伏,大浪翻滚;时而江平水缓,两岸景色依依。长期在复杂的水域中行船拉纤,船夫们便创造出了具有强烈的感召力、鲜明的地方色彩和独特的艺术风格的适应于不同水运条件的川江船夫号子。《川江船夫号子》由《平江号子》《见滩号子》《上滩号子》《拼命号子》《下滩号子》等8首不同的、既统一又富于变化对比的号子组成,旋律有的缓慢悠扬,有的高亢激昂,音乐表现力相当丰富。如第一首《平江号子》,是在平静的江水中船只缓缓行驶时唱的,音乐略带川剧高腔韵味,节奏宽长、旋律舒畅、悠扬动听,具有很强的表现性。

例3-6 《川江船夫号子》(一)《平江号子》片段

川江船夫号子
（一）平江号子

四川民歌
汉族

1 = A 4/4

慢速

（乐谱略）

2. 山歌

山歌是劳动人民在山野劳动生活中为了抒发感情或向远处的人传情达意、对答传语而即兴编唱的抒情性民歌。山歌产生在辽阔宽广的山野大自然环境之中，是人们上山砍柴放牧、田间劳动或山野行路小憩时编唱的歌曲。山歌演唱的内容比较广泛，各种题材都有，主要分为反映生活性内容和社会性内容的两大类。其中，生活性内容主要反映爱情、家庭、劳动生活等，尤其以反映爱情生活的山歌居多；社会性内容则直接反映社会阶级矛盾和政治斗争。

山歌的音乐艺术特点如下：

（1）声调高亢、嘹亮、悠长，常用呼唤性衬词（如啊、呔、噢、唉、哟……），以充分自由地抒发感情。

（2）节奏自由，结构较为短小，歌词常为即兴演唱。主要体现在，音乐节奏较为接近自然语言的节奏，乐节、乐句或乐段的尾部常出现上扬的自由延长音。

（3）感情抒发直畅，编唱形式自由，形式手法单纯，擅长表现热烈、坦率、爽快、真诚的感情与性格。

根据山歌的艺术形式，山歌又分为北方山歌和南方山歌两大类。北方山歌主要分布在西北色彩区，主要有陕北的"信天游"，甘肃、宁夏、青海的"花儿"，内蒙古西部的"爬山调"和山西西北部的"山曲"等。南方山歌比北方普遍，大多以地名称之，如江浙山歌、湘鄂山歌、客家山歌、南方的田秧山歌等，用吴语方言演唱，称之为"吴歌"。

【作品赏析】《蓝花花》 陕北民歌

《蓝花花》是一首十分动人的反封建情歌，是陕北民歌中流传最广的典范作品之一。它以纯朴生动、犀利有力的语言，热情歌颂了聪明美丽的好姑娘蓝花花为了追求幸福，不惜拼

上性命,坚决反抗封建礼教的故事。民歌以优美流畅、开阔有力的信天游曲调咏唱,并吸收了叙事的手法,用分节歌的形式,深刻地表现了歌词的内容,成功地塑造了蓝花花的形象。

例 3-7 《蓝花花》

蓝 花 花

1 = F 2/4

陕北民歌

青线线那个蓝线线,蓝格英英的采,生下一个蓝花花,实实的爱死人。
五谷里田苗子,唯有高粱高,一十三省的女儿啊,唯有那个蓝花花好。
正月里那个说媒来,二月里订,三月里交大钱,四月里迎进周家。
三班子那个吹来,两班子东望西,撇下我的猴老子,抬进了周家坟。
蓝花花那个下轿来,望的死糕,我见周家的你,好像一座坟,蓝花花我蓝花花里走。
你要手提上那个死羊肉,怀里揣上,前冒上性命,咱们俩死活哟,一搭。
我见到我的情哥哥,有说不完的话,往哥哥,死活跑。

【作品赏析】《槐花几时开》(四川民歌)

这是一首四川宜宾地区的传统山歌。其流传的年代较为久远,清代光绪年间已经产生。这首山歌只有四句歌词,但语言纯朴、生动,富于想象,层次清晰。它以高山和槐花起兴,描绘出热恋中的山村姑娘羞涩、真挚的感情与心理状态,表现了姑娘的聪颖、机敏以及对美好生活的向往。第一句是远景,旋律高高扬起,充满了开阔、悠长的气势,把人们带入特定的意境中去。第二句一下子拉近,虽只写"手",但一个"望"字,勾活了"人"的神情和心态,表现了姑娘出神凝望、急盼情郎的心情。经过前两句起、承之后,第三句是转句,把主人公和为深化主题而设定的一个人物"娘"推到听众面前,从低声区开始,突然向上十度大跳,模拟老年人"询问"的语气和疑惑心情,趣味横生。第四句以朦胧手法点题,又一个"望"和"几时开",道尽了"女儿"的思念之情,表面平淡、含蓄,内心火热、急迫。用隐喻、曲折的手法,表现了姑娘在娘的盘问下羞于启齿、故作镇静、寻借托词的微妙心理,也是四川人机敏、幽默的写照。姑娘巧妙地用"我望槐花几时开",既加以掩饰,又借"槐花开"的隐喻,表达了对美好未来的企盼。整首歌曲结构规整,构思巧妙,情节合理,人物形象描绘惟妙惟肖,具有浓郁的生活风味和地方色彩,使人听后久久难忘。

例 3-8 《槐花几时开》

槐花几时开
（晨歌）

四川民歌
汉族

1=F 2/4
慢 节奏自由地

（乐谱略）

高高山上（哟呵）一树（喔）槐哟 喂，手把栏干（啥）望郎来 哟喂，
娘问女儿（呀）："你望啥 子（哟） 喂）?"咦!"我望 槐花（啥）几时开
哟喂。"

【作品赏析】《放马山歌》（云南民歌）

这是流行于云南的一首著名山歌。歌词非常简朴,反映牧童生活。音乐结构也很简练,由上下两个乐句组成,下乐句的曲调是根据上乐句的音乐素材发展而成的,手法洗练。其中夹以"喔噜噜的"等衬腔,以及赶牲口的吆喝声,富有生活气息,活跃欢快。

例3-9 《放马山歌》

放马山歌

云南民歌
林之音 甘莉 整理

1=C 2/4

（乐谱略）

正月放马（乌噜噜的）正月 正哟，赶起马 来登 路（呢）程，
二月放马（乌噜噜的）百草 发哟，小马吃草顺山（呢）爬，
（白）哟 哦! 登路（呢）程，大马赶 在（乌噜噜的）山 头
（白）哟 哦! 顺山（呢）爬，马无野 草（乌噜噜的）不 会
上 呀，小马跟 来随后的跟。(白)哟 哦! 随后跟。
胖 呀,草无露水
不会的 发， 不会（呢）发。哟 哦!

3. 小调

小调的产生和发展经历了漫长的岁月,这一名称应用广泛久远。《诗经》中的某些叙事性篇章已经孕育了小调的某些因素。汉代的相和歌就是用丝竹伴奏的歌唱形式,可以说是小调的源头之一。宋元以来,一些史料和中国民间文学中便有"但巷歌谣""时调""俗曲""市井小曲""小曲"等记载和称谓。小调在发展过程中经过职业和半职业民间艺人的加工提炼被广为传唱,受地域的限制较少,内容涉及各阶层人民的社会生活和家庭生活,反映了社会现状、婚姻爱情、新闻时事、娱乐游戏、自然常识、传说故事、风土人情等,几乎无所不包,是我国民间文学和艺术的重要组成部分,是广大劳动人民生活真实的写照。小调的流传最为广泛、普遍,形式较规整,表现手法较细腻精致。

与号子和山歌相比,小调不具有实用性,是以表现性功能为主的音乐体裁。小调的音乐特点如下:

(1) 小调的旋律曲调优美流畅,内容表达婉转细腻、曲折多样。

(2) 小调的表现方法比较细腻,或寄情于山水,或借助于传说,婉转地表现出内心的意思,善于表达那些既有叙述性又有浓厚的抒情性的题材内容。

(3) 小调的音乐形式比较成熟,结构严谨、完整,节奏规整,多数小调在演唱时都有器乐伴奏。

小调可分为北方小调、南方小调两大类。北方小调包括北方时调,华北、东北的其他小调和西北的其他小调。北方时调,特别是汉族地区的时调分布很广,流行最广的有"茉莉花调""孟姜女调""剪靛花调""绣荷包调""对花调"等。南方的小调有江浙、闽粤台小调,湘鄂、西南小调等。

【作品赏析】《孟姜女》(苏州民歌)

整首曲子流畅柔美,感情真切,分别以春、夏、秋、冬四季时令为序,从具体的生活描绘入手,从生活中引出真情。通过叙述秦始皇时期一对新婚夫妇颠沛流离、生离死别的悲惨故事,表达了对主人公深切的同情和对统治阶级的愤恨,揭示了社会的不平。《孟姜女》的曲调有许多变体,在一些戏曲、说唱音乐和民间器乐曲中都可以找到。

例 3-10 《孟姜女》

孟 姜 女
(小调·春调)

江苏苏州民歌
汉族

1 = G 2/4

慢速

(1 2 3 5 | 2 1 6 1 | 5 1 6 5 6 1 | 5 -) | 1 6 1 2 | 3 5 2 3 | 5 6 5 3 2 3 1 |

春 季 里 来 是 新
夏 季 里 来 热 难

(5 6 1 2)

秋 季 里 来 菊 花
冬 季 里 来 雪 花

$\overset{3}{\widehat{2}}$ - | 5 5 $\widehat{3\cdot 5 \underline{3 2}}$ | $\underline{1 6} \underline{1 2}$ $\widehat{3 \cdot 5}$ | $\underline{2 3} \underline{2 1}$ $\underline{6 5} \underline{6 1}$ | $\overset{6}{\widehat{5}}$ - | $\underline{6 1} \underline{5 6} 1$ |

春，家家 户 户 点 红 灯， 别 人 家

($\underline{2 3} \underline{5}$ $\widehat{3\cdot 5 \underline{3 2}}$)

当， 蚊 子 叮 在 奴 身 上， 宁 愿 朝
黄， 丈 夫 一 去 信 渺 茫， 终 朝 中
飞， 孟 姜 女 一 千 里 来 送 寒 衣， 途

$\underline{2 3} \underline{1 2} 3$ | $\underline{5 3 2}$ $\underline{1\cdot 2 3 5}$ | $\underline{2 1} \widehat{6\cdot}$ | $\underline{6 1} \underline{2 3} \underline{1 2} \underline{7 6}$ | $\underline{5 3} \underline{5 6}$ $\widehat{1 \cdot 3}$ |

夫 妻 团 圆 聚， 孟 姜 女 丈 夫 去
叮 奴 千 口 血， 莫 叮 我 夫
思 夫 千 万 遍， 深 夜 不 宿 我

($\underline{2}$ $\underline{2}$ $\underline{2 \cdot 3 7 6}$)

受 尽 千 般 苦， 但 愿 夫 妻 要

($\underline{6 1} \underline{2 3} \underline{1 2} \underline{7 6}$)

$\underline{2 3} \underline{2 1}$ $\underline{6 5} \underline{1 6}$ | $\overset{6}{\widehat{5}}$ - ‖

造 长 城。
万 喜 良。
泪 两 行。
两 相 依。

【作品赏析】《绣荷包》 山西民歌

荷包是一种用绸缎布料缝制的袋状物。在民间，青年男女一般用荷包传递爱情。《绣荷包》很好地体现了小调最常见的结构——对应性结构和起、承、转、合式结构。

例3-11 《绣荷包》

绣 荷 包

$1=♭C \quad \frac{2}{4}$

山西民歌

$\underline{\dot{2} \dot{2}} \underline{5 6}$ | $\underline{\dot{2} {}^{\#}\dot{1}} \widehat{\dot{2}\cdot}$ | $\underline{5 \dot{2}} \underline{3 \dot{2}} | \underline{\dot{2} 1} 6 | 5 - | 6 \underline{\dot{2} 5} | \underline{\dot{2} 3} \underline{1 6} 5 | \underline{\dot{1} 1} \underline{6 5} 6 3 |

初 一 到 十 五， 十 五 的 月 儿 高， 那 春 风 摆 动 杨 呀 杨 柳
三 月 桃 花 开， 情 人 捎 书 来， 捎 书 里 面 的 意 信 要 一 个 呀 荷 包 去
一 绣 一 只 船， 鸳 鸯 鸟 上 面 息 在 河 边， 你 依 依 我 信 思 你 呀 你 永 远 你 去
二 你 是 青 年 汉， 就 像 那 花 初 开， 收 到 这 荷 包 袋 你 呀 要 早 回

```
2 - ‖
```
梢。
袋。
猜。
猜。
来。

【作品赏析】《茉莉花》

《茉莉花》又名"鲜花调",是清代以来在我国十分流行的小曲,以反映青年男女纯真的爱情为主。目前,其流传地域遍及大江南北,成为我国民间小调中具有代表性的优秀曲目。各地都有不同的变体,各具特点。但其总的音乐特点是:起承转合式的四句体乐段,旋律起伏大,曲折流畅,婉转抒情。意大利作曲家普契尼以中国故事为题材的歌剧《图兰朵》中,就引用了《茉莉花》的旋律,使《茉莉花》登上世界歌剧舞台。

下面分别介绍江苏(例3-12-1)、河北(例3-12-2)、河南(例3-12-3)、东北(例3-12-4)流传的《茉莉花》。

例 **3-12-1** 《茉莉花》(江苏)

茉 莉 花

江苏民歌

```
1=♭E  2/4

3 2 3 5 | 6 5 1 6 | 5 3 5 6 | 1 2 3 | 2 1 6 1 | 5 - | 5 3 5 6 | 1 2 3 | 1 6 5 |
好 一 朵 茉 莉 花,      好 一 朵 茉 莉 花,满 园 花 草
好 一 朵 茉 莉 花,      好 一 朵 茉 莉 花,茉 莉 花 开
好 一 朵 茉 莉 花,      好 一 朵 茉 莉 花,满 园 花 草

5 2 3 5 3 2 | 1 6 1· | 3 2 1 2· 3 | 5 6 1 6 5 | 5 3 2 3 5 3 2 | 1 2 6 1 |
香 也 香 不 过 它;  我 有 心 采  一 朵 戴,  又 怕 那 看 花 人
雪 也 白 不 过 它;  我 有 心 采  一 朵 戴,  又 怕 旁 人
比 也 比 不 过 它;  我 有 心 采  一 朵 戴,  又 怕 来 年

2· 3 1 2 1 6 | 1 6 5· : | 3 2 1 2· 3 | 5 6 1 6 5 | 5 3 2 3 5 3 2 | 1 2 6 1 |
将 我 骂。          我 有 心 采  一 朵 戴,  又 怕 来 年
笑 话。
不 发 芽。

2· 3 1 2 1 6 | 5 6 1 3 2 1 6 1 | 5 - ‖
不 发 芽。
```

例 3-12-2 《茉莉花》（河北）

茉 莉 花

1 = C 2/4

河北民歌

(6．#5 6 1 | 2．3 2 | 1．2 7 6 | 5 3 5 3 | 2．3 5 5 | 6 7 6 3 5 5 | 2．3 2 1 |

2 5 6 | 5 - | 5 5 5 6 5 6 5) | 6 6 #5 6 1 | 3 3 5 6 5 6 | 1 5 6 5 - |
　　　　　　　　　　　　　　　　　(好)(哎)　一朵茉(也)　莉　　花哎，

1 7 6 1 2 | 3 3 5 6 5 6 | 1 5 6 5 - | 5 3 5 5 3 5 | 6．1 6 5 |
好(哎)　一朵茉(也)　莉　花哎，　　满园的(怎么)开(也)
　　　　　　　　　　　　　　　　　迎来的(那个)小(那)蜜

6 3 | 2 #1 2 | 3．5 3 2 3 | 3 5 1 2 | 1 - | 3 3 2 1 6 5 3 | 2 - | 2 2 3 3 |
花(也)比(也)不下　它(也)哎，　我(也)有　心　掐一
蜂(哎)闹(喂哎)闹　嚷　嚷也哎，　花叶丛　里　蝴(也那个)

5．3 | 6．3 5 3 | 2．3 2 1 | 2 5 6 6 6 1 | 2．3 2 | 1．2 7 6 | 5．6 1 7 |
朵　戴　也，又怕(那个)看　花　人儿骂，啊。
蝶　飞　也，成对(那个)又成双　又成双，啊。

6 5 3 5 6 1 | 5．6 | 5 - | 5 - ‖

例 3-12-3 《茉莉花》（河南）

茉 莉 花

1 = G 2/4

河南民歌

中速、深情地

3 3 5 6 1 6 | 5．6 1 | 3 3 2 3 2 | 1 - | 6 1 2 | 3 6 5 3 | 2 2 3 5 3 2 |
一朵　茉莉　花，　一朵茉莉　花，茉莉子开花　人人都爱
喜鹊　喳喳叫，　给俺把喜报，姑娘今年就要出

1 - | 3 2 1 | 2 2 | 2．3 5 3 5 | 6 5 3 2 3 2 1 | 5．6 1 | 2．3 2 1 6 | 5 - ‖
它，掐一朵　茉莉花　戴吔，姑娘乐得笑哎哈哈　来，哎哟。
阁，样样东西　准备好哎，单等那个喜日来到　来，哎哟。

例 3-12-4 《茉莉花》（东北）

茉莉花

1=C 2/4　　　　　　　　　　　　　　　　　　　　　　东北民歌

好（把）一朵茉莉　花呀啊啊，（哎咳哎哎哟）　　好（把）一朵

茉莉　花呀啊啊，满（哪）　园（哪）花（呀）开（呀）样样抵不住（的）

它　呀啊啊。我有　心（哪）掐朵花（呀）戴　呀，又怕（那个）看　看

看花的　骂　呀，嗯啊嗯啊哎咳呀，嗯哎呀嗯哎哎咳呀呀咿呀。

【作品赏析】《猜调》（云南民歌）

《猜调》源自云南彝族儿童中的猜谜活动，内容生动、形式活泼，以对歌的形式由起歌者向对方提出一连串的排比性的问句，在9个小节里一气呵成，音乐的展开非常流利、顺畅，既不让自己喘息，又不给对方以思索的余地；而答歌者并没有丝毫的犹豫，不假思索，脱口而出。问得巧，答得妙，情绪热烈，充分表现出儿童的猜谜心理和敏捷的反应能力。

例3-13 《猜调》

猜　调

1=A 2/4　　　　　　　　　　　　　　　　　　　　　　彝族民歌

小乖乖来　小乖乖，我们说给你们猜，什么长，长上天，哪样长，海中间？
小乖乖来　小乖乖，我们说给你们猜，银河长，长上天，莲藕长长海中间。
小乖乖来　小乖乖，我们说给你们猜，什么团，团上天，哪样团，海中间？
小乖乖来　小乖乖，我们说给你们猜，月亮团，团上天，荷叶团团海中间。

什么长长街前卖呦，哪样长长妹跟前喽　来？
米线长长街前卖呦，丝线长长妹跟前喽　来。
什么团团街前卖呦，哪样团团妹跟前喽　来？
糍粑团团街前卖呦，镜子团团妹跟前喽　来。

【作品赏析】《龙船调》（湖北民歌）

该曲歌词通俗又洗练，以浅显质朴的歌词成功地塑造了艺术形象。歌中描绘了一个活

泼俏丽的少妇回娘家时途经渡口,请艄公摆渡过河的一幅鲜明生动的画面。它的音乐特色在于旋律起伏较大,音域较宽,节奏较自由,腔调高亢婉转,有很强的抒情性,感染力强,是湖北民间划龙船唱腔的主体。

例3-14 《龙船调》

龙 船 调

湖北民歌

1=C 2/4

(3 i i i 3 | i 2 i 2 | 3 5 3 2 i 2 i 6 | 6 6) | 3 i i i 3 | i 2 i 2 |

（女）正月里是新年（那）
（女）二月里是春 风（那）

3 5 3 2 i 2 i 6 | 6 - | 2.6 6 i | i 6 i 6 | 5 - | i i 3 i 6 |

依　哟　　喂,　妹娃去拜年那　喂,　金那叶儿锁,
依　哟　　喂,　妹娃去探亲那　喂,　金那叶儿锁,

3 3 3 i 6 | i 2 3 2 i i | i 6 2 i 6 5 6 | i 6 2 i 6 |

（男）银那叶儿锁,（女）阳 雀叫那哈 搭着鹦 哥,　（男）搭着鹦 哥,
（男）银那叶儿锁,（女）阳 雀叫那哈 搭着鹦 哥,　（男）搭着鹦 哥,

女白　　　　男白
X X X X | X X X X | X X X X | 3 3 3 3 2 i 2 2 i 6 |

妹娃要过河,哪个来推我? 我就来推你嘛! （女）艄公你把 舵 扳（那）
妹娃要过河,哪个来推我? 还不是我推你嘛!

6 2 i i i 6 2 i | 6. 5 6 2 i 6 5 6 | 2 i 6 i 6 6 i 2 i |

妹　娃我上了　船,（合）哦 呵喂呀左哦呵　喂呀左,将阿妹推过

6 i 6 | 5 - ‖

河哟嗬　喂。

三、中国少数民族民歌

我国是一个多民族和谐共处的国家,除汉族外,有55个少数民族。在历史发展的进程中,少数民族人民和汉族人民共同创造了中华民族五千年灿烂的文化,其中包括丰富多彩、种类繁多的音乐文化。

由于我国各少数民族的生存环境、政治历史、经济发展、生活习惯、文化习俗、劳动方式、宗教信仰、文化传统以及民族语言等各方面情况不一,各民族的传统音乐文化也就自成体系,各具特色,绚丽多彩。各少数民族都能歌善舞,许多民族素有"歌唱的民族""歌舞的海洋"之称。55个少数民族在各自的历史发展中,创造了自身的文化。许多民族用本族文字

记载本族的历史、文字、医学、宗教及其他文化宝藏,无文字的民族则以口头文学(诗歌、神话传说、民间故事、民歌等)记载并传承着本民族的文化精粹。音乐不仅用来表达思想感情、自我娱乐,而且广泛用于各种生产劳动和风俗礼仪活动中,如婚礼、丧葬、宗教活动等,并成为这些活动的有机组成部分。许多民族还有自己专门的歌舞节日,如广西壮族的"歌圩"、苗族的"游方"、西北地区回族和其他民族的"花儿会"等。民歌和其他音乐舞蹈形式一起,伴随着各少数民族的发展,伴随着各民族人民的生活,传承着各族人民的文化。

下面介绍几首少数民族的民歌。

1. 蒙古族民歌

蒙古族有580余万人口,被称为"马背上的民族",主要聚居在我国内蒙古自治区,素有"诗歌民族"和"音乐民族"之称。蒙古族历史悠久,他们世代居住在内蒙古大草原上,过着狩猎和游牧生活。蒙古族人民性格豪爽、粗放,胸怀像大草原般辽阔宽广,在长期的狩猎、游牧生活中,民歌成为蒙古族人民的亲密伙伴。蒙古族民歌受其生产方式和人民性格的影响,内容丰富,形式多样,较为鲜明地体现出这一民族的气质和性格特征。蒙古族民歌主要有赞歌(赞美英雄、家乡、大自然、父母、骏马等)、宴歌(迎宾歌、敬酒歌、送宾歌等)、婚歌、情歌、牧歌、叙事歌、礼仪歌等。

从民歌的音乐特点和风格看,蒙古族民歌可分为短调和长调两类:短调的结构较短小,音域较窄,节奏较规整,旋律欢快,如《森吉德玛》《嘎达梅林》;长调的结构较长,音域较宽,节奏自由,旋律悠扬舒缓,起伏度大,尾音拖长,情绪热烈奔放,旋律富于装饰,常采用特有的颤音和真假声并用的演唱方法,有浓厚的草原气息,如《牧歌》《小黄马》等。演唱形式主要是独唱,也有齐唱和二声部演唱。演唱可以是徒歌形式,也可用马头琴或四胡伴奏。

【作品赏析】《嘎达梅林》(蒙古族民歌)

《嘎达梅林》是流传于蒙古的典型的蒙古族短调民歌。歌曲描写并歌颂了蒙古族英雄嘎达梅林率领牧民起义,与当时残暴的封建王爷、军阀英勇战斗的悲壮事迹。作品以悠长而富有民族风格的主题展开,乐曲旋律抒情而优美,隐含着一种辛酸、哀伤。在这种感觉背后,则是草原人民对生活的无限热爱和憧憬,并为之奋斗不息的战斗精神和勇于胜利的英雄气概。

例3-15 《嘎达梅林》

嘎 达 梅 林

蒙古族民歌

1=F 4/4

6 3 2 3 | 5 6 1 | 6 2 3 2 1 | 6 2·3 3 5 1 | 6 - - - | 5 6 5 3 5 |
南方吹来的 小 鸿雁 啊,不落 长江不(呀) 不起飞, 要说起义的
南方吹来的 小 鸿雁 啊,不落 长江不(呀) 不起飞, 要说造反的
天上的鸿雁 从南往 北飞是 为了 追求太阳的温暖哟, 反抗王爷的
天上的鸿雁 从北向 南飞是 为了 躲避北海的寒冷哟, 造反起义的

5 6 1 6 | 1 6 1 5 6 | 2·3 3 5 1 | 6 - - - ‖
嘎达 梅林是 为了 蒙古人民的土 地。
嘎达 梅林是 为了 蒙古人民的土 地。
嘎达 梅林是 为了 蒙古人民的利 益。
嘎达 梅林是 为了 蒙古人民的利 益。

【作品赏析】《牧歌》

《牧歌》是典型的蒙古族长调民歌。歌曲以简练的四句歌词描绘了蓝天白云、草原和羊群，勾勒出一幅美丽的大草原意境。曲调悠扬飘逸，气息宽广，形象纯朴且富有诗意，充满着对大草原和生活的无限热爱。歌曲每一句的延长音和节奏的拉开，都使舒缓悠长的旋律变得更加纯净、宽广、深远，具有浓郁的草原气息和抒情诗般的意境。

例3-16 《牧歌》

牧 歌

蒙古族民歌

（曲谱略）

蓝蓝 的 天空 上飘着 那白 云， 白云 的 下面 盖着
羊群 好像 是 斑斑 的 白银， 撒在 草原 上 多么

雪白 的 羊 群。
爱煞 人。

2."花儿"

"花儿"又名"少年"，产生于青海，流行于甘肃、青海、宁夏广大地区，由生活在那里的回、汉、土、撒拉、东乡、保安族人民共同创造的一种具有浓郁地方特色的山歌形式。"花儿"唱词浩繁，文学艺术价值较高，被称为"西北之魂"，其中以回族传唱最为广泛。花儿的曲调当地人称为"令"，如"河州令""土族令"和"脚户令"等。"令"约有100种，大体分为长调子和短调子两大类。长调子曲调高亢悠长，多用尖音（假声）或尖音与苍音（真声）结合演唱；短调子曲调短小平和，多用苍音演唱。"花儿"的演唱形式有自唱式和问答式，音乐高亢、悠长、爽朗，民族风格和地方特色鲜明，语言朴实、鲜明，比兴借喻优美，有较高的文学欣赏和研究价值。

【作品赏析】《上去高山望平川》（青海民歌）

这是一首青海"花儿"的典型传统曲调，是一首河湟花儿，属"河州令"。歌词寓意深刻，富于想象，旋律高亢开阔，自由舒缓，富有西北地方色彩特点。乐段由上、下两个乐句构成，乐句悠扬宽长，起伏度大，歌词隐喻含蓄，表现了对爱情的渴望和感慨心情。

例3-17 《上去高山望平川》

上去高山望平川
（河州大令）

青海民歌
回、汉等族

（哎）上 去（个）高 （呀）山 （者哟 噢 呀）望 （呀）

```
| 0 6.5 | 6̲ 1̲ 2̲ 2̲.5̲ | 5 - | 5 - | 5.0 | 2̲..5̲ 5 | 6̲ 1̲ 2̲ 2̲ | 2̲ 2̲.5̲ |
```
哎） 平 （了） 川 （吔），（哎 哟） 望 平 （了）川

```
| 5̲ 6̲ 3̲ 2̲ | 2̲ 3̲ 2̲ 1̲. | 1̲̇ 6̲ 0 6̲.5̲ | 6̲.1̲ 2̲.5̲ | 2̲ 1̲ 2̲ 1̲ 6̲.5̲ | 5 5 - |
```
（呀）， 平 川 里 （哎） 有 一 朵 （呀） 牡 丹

```
| 5̲ 0 | 0 6̲ | 6̲i̲ 2̲ 2̲.5̲ | 2̲.1̲ 6̲ 0 | 6̲.5̲ 5̲.6̲ | 1̲̇ 2̲ 2̲ - | 5 - | 5 6̲ 3̲ 2̲ |
```
（呀）；（哎） 看 去 是 容（呀 哎）易 （者 哟 噢 呀）

```
| 2̲.1̲ 6̲ 0 6̲.5̲ | 6̲ 1̲ 2̲ 2̲.5̲ | 5 - | 5 - | 5.0 | 2̲..5̲ 5 | 6̲ 1̲ 2̲ 2̲ |
```
摘（呀 哎） 去 是 难 （呀），（哎 哟）摘 去

```
| 2̲ 2̲.5̲ | 5̲ 6̲ 3̲ 2̲ | 2̲.5̲ 2̲ 1̲ 2̲ 1̲ | 1̲̇ 6̲ 0 6̲.5̲ 5̲ | 5̲.6̲ 1̲ 2̲.5̲ |
```
是 难 （呀）， 摘 不 到 （哎）我 的 手 里

```
| 2̲ 1̲ 2̲ 1̲ 6̲.5̲ | 5 5 - | 5 ‖
```
是 （呀）枉 然 （呀）。

3. 维吾尔族民歌

"维吾尔"是维吾尔族的自称，意为"团结"或"联合"。该民族素有"歌舞民族"的称号。维吾尔族主要聚居在新疆维吾尔自治区。新疆是我国古西域的一部分，是"丝绸之路"的必经通道。在悠久的历史进程中，维吾尔族人民在同中原以及外国人民的交往中，吸收了其他民族以及外国音乐的有益成分，融于本民族的音乐之中，丰富和发展了本民族音乐文化。维吾尔族的民歌内容广泛，数量众多，丰富多样，内容包括劳动歌曲、历史歌曲、爱情歌曲、生活歌曲以及新民歌等。其主要特点是气息悠长、节奏自由、深沉而抒情，以弹唱或一人独唱为主。歌词多数不固定，往往选择能套用歌曲曲调的民谣，衬词有短有长，起着加强语气、渲染气氛、深化词意的作用，唱词多采用比兴等手法，寓意深刻。其传统音乐有著名的大型套曲"十二木卡姆"，歌舞音乐"赛乃姆"，说唱音乐"达斯坦"和"可夏克"，民间器乐曲和各种民间歌曲等。

【作品赏析】《阿拉木汗》（维吾尔族民歌）

《阿拉木汗》是流传在新疆吐鲁番地区的维吾尔族歌舞性民歌。"阿拉木汗"是姑娘的名字。这首歌常常以双人边舞边唱的形式，在一问一答的歌词中赞美姑娘的美丽。歌词活跃而风趣幽默，旋律具有歌唱性，节奏富于舞蹈性，具有轻快活泼、情绪热烈的效果，再结合手鼓的伴奏，极具动感，使人听之欲舞。

例 3-18 《阿拉木汗》

阿拉木汗

维吾尔族民歌
洛宾 编词曲

1 = E 4/4

```
5 1 1 1 7 1 2 3 . 1 | 7 6 5 4 3 1 2 1 0 | 0 5 5 5 5 . 6 1 1 1 0 |
阿 拉 木 汗 什 么 样？    身 段 不 胖 也 不 瘦，    她 的 眉 毛 像 弯 月，
阿 拉 木 汗 住 在 哪 里？  吐 鲁 番 西 三 百 六，    为 她 黑 夜 没 瞌 睡，

0 1 1 1 6 6 6 5 0 | 0 1 1 1 1 6 7 6 5 | 0 5 5 3 3 2 3 3 0 |
她 的 身 腰 像 杨 柳，    她 的 小 嘴 很 多 情，    眼 睛 使 你 能 发 抖，
为 她 白 天 常 咳 嗽，    为 她 冒 着 风 和 雪，    为 她 鞋 底 常 跑 透，

5 1 1 1 5 5 4 3 . 1 | 7 6 5 4 3 1 2 1 0 | 5 5 5 5 5 5 4 3 . 1 |
阿 拉 木 汗 什 么 样？    身 段 不 胖 也 不 瘦，    阿 拉 木 汗 什 么 样？
阿 拉 木 汗 住 在 哪 里？  吐 鲁 番 西 三 百 六，    阿 拉 木 汗 住 在 哪 里？

7 6 3 2 1 6 7 1 0 ‖
身 段 不 胖 也 不 瘦。
吐 鲁 番 西 三 百 六。
```

4. 哈萨克族民歌

哈萨克族主要聚居在新疆伊犁哈萨克自治州，以游牧生活为主。哈萨克族是一个酷爱歌唱的民族，歌声和马背一样，伴随人们的一生，素有"骏马和歌是哈萨克的翅膀"之说。民歌在哈萨克族民间音乐中占有非常重要的地位。哈萨克人的一生都是伴随着歌声度过的，按照哈萨克族的习惯，新生婴儿诞生时要唱"祝诞生歌"，婚礼时要唱"劝嫁歌""揭面纱"等饶有风趣的"婚礼歌"，亲友离别时要唱"别离歌"，亲人去世时要唱"送葬歌"。由于其游牧生活的特点和人民粗犷豪爽的性格特征，其民歌音调高亢明亮，节奏自由，常用呼唤性音调。主要的伴奏乐器是弹拨乐器冬不拉。

【作品赏析】《玛依拉》(哈萨克族民歌)

"玛依拉"是一位哈萨克族姑娘的名字，传说她长得美丽，又善于歌唱，牧民们常常到她的帐篷周围，倾听她美妙的歌声。歌曲表现了这位姑娘开朗活泼、惹人喜爱的性格。像大多数哈萨克族民歌一样，它的后半部分有一个短小的副歌，曲调轻盈明快，把这位天真美丽的姑娘表现得惟妙惟肖。

例 3-19 《玛依拉》

玛依拉

1 = E 3/4
热情活泼

王洛宾 词曲

人们都叫我玛依拉诗人玛依拉，牙齿白声音好，
我是瓦利姑娘名叫玛依拉，白手巾四边上
白手巾四边上绣满了玫瑰花，谁能来唱上一首歌

歌手玛依拉。高兴时唱上一首歌，弹起冬不拉，冬不拉，
绣满了玫瑰花。年轻的哈萨克，人人羡慕我，羡慕我，
比比玛依拉。年轻的哈萨克，人人知道我，知道我，

来往人们挤在我的屋檐底下。
谁的歌声来和我比一下呀？玛依拉 拉依拉,哈拉拉库
从那远山跑到了我的家呀。

拉依拉 拉依拉,哈拉啦库 拉依拉呀拉 拉拉拉。　　拉。

【作品赏析】《我要欢笑》(哈萨克族民歌)

歌曲表达了哈萨克青年赞美和爱慕心爱的姑娘的由衷之情。旋律的起伏较大，情绪欢快、明朗。

例 3-20 《我要欢笑》

我 要 欢 笑

哈萨克族民歌

1 = E 2/4

小快板

(2 5 5 5 5 | 1̇ 1̇ 7 6 7 2̇ | 6 6 5 3 4 3 2 | 1 2 3 2 3 | 5 4 3 | 2 -) 1̇ 1̇ 7 5 |

你 的 名 字
你 好 比 是
你 的 名 字
虽然 我们

6 5 4 3 5 | 2 - 2 - 2 - 1̇ 1̇ 2̇ 7 5 | 6 5 3 2 | 1 2 3 2 3 5 | 2 - |

多 亲　　切，哎！　　心 爱 的 姑　娘，一见你心花开　　　放。
那 海　　洋，哎！　　我 是 那 海　鸥，永远 在 海面翱　　　翔。
多 香　　甜，哎！　　苗 条 的 姑　娘，我 献　给 你 酥　　　油。
刚 相　　见，哎！　　多 情 的 眼　睛，我一见你就倾　　　心。

2 5 5 5 5 | 1̇ 1̇ 7 6 7 2̇ | 6 6 5 3 4 3 2 | 1 2 3 2 3 | 5 4 3 | 2 - ‖

美丽的姑娘，我 要 欢　笑，我 要 欢　笑，我 要 欢　　　笑。啊呀呀！
美丽的姑娘，我 要 欢　笑，我 要 欢　笑，我 要 欢　　　笑。啊呀呀！
美丽的姑娘，我 要 欢　笑，我 要 欢　笑，我 要 欢　　　笑。啊呀呀！
美丽的姑娘，我 要 欢　笑，我 要 欢　笑，我 要 欢　　　笑。啊呀呀！

四、中国民间歌舞音乐

1. 秧歌

秧歌，又称扭秧歌，是劳动群众在插秧等劳动中唱的歌。秧歌历史悠久，起源于插秧耕田的劳动生活，与古代祭祀农神祈求丰收有关，并在发展过程中不断吸收农歌、民间武术、杂技以及戏曲的技艺与形式，发展成为我国汉族具有代表性的民间歌舞。秧歌主要流行在我国北方的陕北、河北、山东、山西、东北地区。每逢重大的喜庆节日，尤其在春节前后，各地都有丰富多彩的"闹秧歌"活动。秧歌舞表演起来生动活泼，形式多样，多姿多彩，规模宏大，气氛热烈。秧歌的音乐和民歌有密切联系，一般包括歌曲、锣鼓点、器乐曲牌三个部分。各地秧歌既具有一些共同的舞蹈和音乐特点，又有独特的地方风格，如山东秧歌刚劲有力，东北秧歌开朗奔放，河北秧歌诙谐风趣，陕北秧歌淳朴豪爽。秧歌中舞蹈和音乐的配合灵活而又紧密，具有很强的艺术感染力。

【作品赏析】《看秧歌》（山西民歌）

曲风粗犷、豪放，曲调高亢婉转，节奏欢快活跃，多后半拍起唱，唱词中的叠字如"花花花花衣""赶路路路忙"等，增添了该秧歌调的喜庆活跃色彩。

例 3-21 《看秧歌》

看 秧 歌

1=♭E 4/4

山西民歌

中速

（乐谱略）

2. 花灯

花灯是流行于我国云南、贵州、四川、湖南和湖北等省的一种民间歌舞。花灯的表演性很强，表演者一般为一男一女，也可由数十名男女的集体表演或仅由女性表演。表演时，男的手执折扇，女的手拿花帕，上下舞动，载歌载舞。

花灯的结构短小规整，音乐优美流畅，节奏鲜明突出，往往多段歌词反复演唱同一曲调，音乐风格活泼开朗、轻松风趣。

【作品赏析】《十大姐》云南民歌

云南民歌《十大姐》由昆明花灯调改编而成，具有浓郁的地方色彩。彩云之南、曼妙诗

意的名字,有着靓丽的色彩,玉龙雪山、古城丽江、泸沽湖畔、蝴蝶泉边令人遐思神往。这片云岭高原上,有着绚丽多姿的民族风情和底蕴深厚的地方历史文化的民歌,它们倾诉着这里纯朴的民众对这片土地的眷恋与热爱。下面这首《十大姐》旋律优美,风格独特,韵味十足。

例 3-22 《十大姐》

十 大 姐

云南民歌

1 = C 2/4

‖: (5 - 6 2 | i - i̇. 6 1 | 2 - 2. 6 | 3 i 2 6 -) :‖ 6 - | 6 i 2 | 3 - 2. i 2 i |

(第2、4、6、8段省略下面6小节)

哎……

6. i 3 5 6 | 3 3 2 3 | 3 2 3 6 3 | 2. i 2 i | 6. i 3 5 6 0 | i i̇ 6 2 |

山 茶(那个)花 来(么)山 茶 花,　　　　　　　十(呀)个
大 姐(那个)生 得(么)脸 儿 长,　　　　　　　黑 黝 黝 的
二 姐(那个)生 得(么)脸 儿 红,　　　　　　　三 姐(那个)
四 姐(那个)五 姐(么)嘴 儿 乖,　　　　　　　手 拉(个)
七 姐(那个)八 姐(么)人 人 爱,　　　　　　　好 似 那(个)
九 姐(那个)生 来(么)手 指 尖,　　　　　　　剪 只 那(个)
十 姐(那个)走 路(么)快 如 风,　　　　　　　手 拿(个)
十 呀(那个)姐 妹(么)十 枝 花,　　　　　　　唱(呀)个

i 6 6 5 | i 6 6 5 | 5 3 2 1 | 2. i 6 - | 6 6 6 i | 3 2 3 6 | 3 2. i 2 i |

大 姐 采 山 茶,　　　　　　花 篮(那个)歇 在 山 坡 上,
大 辫 子 亮 又 光,　　　　　眼 如(那个)明 月 手 似 藕,
脸 儿 赛 芙 蓉,　　　　　　芙 蓉(那个)怕 被 哥 看 见,
六 姐 去 上 街,　　　　　　街 上(那个)小 哥 有 千 百,
茶 花 满 山 开,　　　　　　好 花(那个)不 为 别 人 采,
白 鹤 飞 上 天,　　　　　　人 家(那个)白 鹤 成 双 对,
花 篮 到 山 中,　　　　　　姐 妹(那个)十 个 爱 劳 动,
山 歌 转 回 家,　　　　　　大 理(那个)茶 花 头 一 朵,

6. i 3 5 6 0 | i i̇ 6 2 | i 6 5 | i 6 6 5 | 5 3 2 1 | 2. i 6 - | 3 3 i ‖

唱(呀个) 山 歌 转 回 家。　　　　　小(呀)
像(呀个) 荷 花 开 池 塘。
半 边(那个)藏 在 绿 叶 中。
游 手(那个)好 闲 看 不 来。
单 等(那个)打 柴 的 哥 儿 来。
我 家(个)白 鹤 绕 天 边。
采 得(那个)茶 花 火 样 红。
谁(呀)爱 劳 动 嫁 给 他。

[乐谱]

哥， 我说给你， 唱(呀个)山歌 转回
像(呀个)荷花 开池
半边(那个)藏在 绿叶
游手(那个)好闲 看不
单等(那个)打柴的哥儿
我家(个)白鹤 绕天
采得(那个)茶花 火样
谁(呀)爱劳动 嫁给

家。
塘。
中。
来。
来。
边。
红。
他。

结束句

谁(呀)爱劳动 嫁给 他。

3. 采茶

"采茶"又叫"茶歌""采茶歌""唱采茶""灯歌""采茶灯""茶篮灯"等，是中国民间歌舞体裁的一种，流行于浙江、江苏、安徽、广西、江西、湖南、湖北、云南、贵州等省，清代已盛行。清人李调元在《粤东笔记》中记载："而采茶歌尤善，粤俗，岁之正月，饰儿童为采女，每队十二人，人持花篮，篮中燃一宝灯，罩似绛纱，以绳为大圈，缘之踏歌，歌《十二月采茶》。"可见，这种《十二月采茶》是当时春节期间儿童表演的采茶歌舞。

"采茶"在各地的名称略有不同，但表演的形式和内容基本一致，都以表现种茶的全部过程为主。音乐形式活泼、短小。采茶的伴奏乐器有二胡、笛子、唢呐和大锣、大钹等，过门或过场音乐以唢呐为主。

【作品赏析】《采茶舞曲》例2-27

4. 二人台

二人台流行于山东北部地区和内蒙古西部地区，是在民歌演唱的基础上吸收民间舞蹈发展而来的一种民间歌舞，俗称"双玩意儿"，又称"二人班"。因为大多采用一丑一旦两人演唱的形式，所以叫"二人台"。

二人台的音乐以当地山曲民歌中的秧歌小调和道情戏中的部分乐曲为基础，又吸收了内蒙古民间小曲以及陕北民歌中的一些曲调的特征而成，具有浓厚的地方色彩。二人台分

为唱腔和牌子曲两个部分。唱腔的音乐旋律在原民歌的基础上装饰了许多花腔,并有板式的变化。根据演唱内容的要求,音乐的戏剧性增强,多使用装饰音、颤音、滑音等,旋律起伏较大,大大提高了音乐表现力,以热闹红火的情绪表现为主要特色。牌曲部分,基本是民歌基础上的器乐化。此外还吸收、借鉴了古牌曲、民间吹奏乐等,使其越来越丰富。音乐具有优美、清新、秀丽、明朗等特点。演员分为旦和丑,一般为旦拿绸绢,丑拿撒扇,也有一人兼二角的情形。

第二节 外国民歌

民歌,反映着一个民族的历史、经济、文化、风俗、生活和自然环境,表现了一个民族的思想感情和精神风貌,具有该民族典型的性格特征,是一个民族历史发展的真实写照。世界各个民族都有自己的民歌,它经受时代和历史的筛选而长存,并且能够跨越国家和民族的疆域而远播。各民族、国家、地区的优秀民歌都蕴含着人民的愿望和心声。由于民族性格和文化传统的不同,各国民歌又具有各不相同的风格、体裁和形式。正由于此,许多国家和民族对民歌概念的理解也各有不同。在我国和有些国家,民歌是指由劳动人民集体创作,表达自己思想感情的一种艺术形式。而有的国家,把由个人创作的、具有民间风格并在民间广泛流传的歌曲,也称之为民歌。在美国,民歌和流行歌曲之间并没有明显的区别。然而,无论世界各民族怎样理解民歌的概念,有一点是可以肯定的,那就是被看作民歌的歌曲,无论是个人创作的艺术性较强的、还是较为通俗的流行歌曲,无论是乡村歌曲还是近现代的市民歌曲,都充满民间生活气息,表现了广大人民的思想感情和精神风貌,并在民间一代代广为传唱。

【作品赏析】《伏尔加船夫曲》(俄罗斯民歌)见例2-9
【作品赏析】《桑塔·露琪亚》(意大利民歌)

这是意大利拿波里著名的船歌。歌曲生动地描绘出宁静的夜晚,小船随风在海面上摇曳起伏的动态和热情豪爽的船上人划桨的律动。

例3-23 《桑塔·露琪亚》

桑塔·露琪亚

意大利民歌
邓映易 译配

琪亚！桑塔·露琪亚！

【作品赏析】《老黑奴》(美国民歌)

这是史蒂芬·柯林斯·福斯特1860年离开他的家乡彼得斯伯格去纽约之前写的最后一首歌。写这首歌的时候，福斯特一生热爱着的家乡和亲人几乎都一去不复返了。他的父母已经去世，两个姐妹也已出嫁，远离了家乡，两个兄弟也相继故去，剩下的一个兄弟也已结婚，而且住到了别处。后来福斯特又遭遇婚变，被迫孤身流落到纽约，贫困潦倒，仅仅四年后就孤寂地离开了人世，当时他只有37岁。

曲名中的"老黑奴"确有其人，正是在1860年，这个老黑奴去世了。福斯特与这个老黑奴有着多年的交情，老黑奴的去世使他深感悲痛，这首歌正是在这一背景下写的，旋律优美、亲切而又哀婉动人。本曲除了寄托对老黑奴的哀思之外，也融进了对自己境遇的哀叹。

例3-24《老黑奴》

老 黑 奴

[美] 福斯特 曲
邓映易 译配

1 = D 4/4

(歌谱)

快乐童年，如今一去不复返，亲爱朋友，都已离开家园，离开尘世到那
为何哭泣，如今我不应忧伤，为何叹息，朋友不能重相见？为何悲痛，亲人
幸福伴侣，如今东飘西散，怀中爱儿，早已离我去远方，他们已到我所

天上乐园，我
去世已多年，我 } 听见他们轻声把我呼唤，我来了 我来了 我已
渴望乐园，我

年老背又弯，我听见他们轻声把我呼唤。

【作品赏析】《红河谷》(加拿大民歌)

这是一首反映爱情题材的歌曲。歌词表现了一个小伙子就要离开自己的恋人和故乡而远走他乡之时，姑娘一往情深、依依不舍地向心上人倾诉衷肠。歌曲的旋律优美朴实，感情真挚动人，富于生活气息。音域只有一个八度，但旋律却十分悦耳动听，有百听不厌之感。

例3-25《红河谷》

红 河 谷

(女声独唱)

加拿大民歌
范继淹 译配

1 = F 4/4

```
5  1 | 3 3 3 3 2 3 | 2 1. 1 0 5 1 | 3 1 3 5 | 4 3 2 - - 5 4 |
```
人 们 说你就要离开村庄， 我们将怀念你的微 笑。你的
你 可 会想 到你的故乡， 多么寂寞 多么凄 凉。想一
人 们 说你就要离开村庄， 要离开热爱你的姑 娘。为什
亲 爱 的人我曾经答 应你， 我 决 不 让 你 烦 恼。只要

```
3 3 2 1 2 3 | 5 4. 4 0 6 6 | 5 7 1  2 3 2 | 1 - 1 0 5 1 :|
```
 ‖1.3. 齐唱
眼 睛比太阳更明亮， 照耀在我 们 心 上。走过
想 你走后我的痛苦， 想一想留给我的悲 伤。
么 不 让她和你同去？ 为什么把她留在村庄上。
你 能 重新 爱我， 我愿永远跟在你身边。

‖2.4.
```
3 3 3 3 2 3 | 2 1. 1 0 5 1 | 3 1 3 5 | 4 3 2 - - 5 4 | 3 3 2 1 2 3 |
```
来 坐 在我的身旁， 不要离别得这样匆 忙， 要记住红河谷,你的

```
5 4. 4 0 6 6 | 5 7 1 2. 2 3 2 | 1 - 1 0 ‖
```
故 乡， 还有那热爱你的姑 娘。

【作品赏析】《深深的海洋》(南斯拉夫民歌)

这是一首十分有名的南斯拉夫民歌。歌曲以3/4拍的节拍特点描绘出浩瀚大海的那种晃动和起伏不定的形象，旋律委婉、抒情。歌曲的词曲结合紧密，在表现爱情的同类题材的民歌中，具有鲜明的特色，叙事、倾诉、抒情三者结合在一起，较好地反映出这首民歌以情感人的艺术特色。这首歌曲的情绪深沉、伤感和忧郁，反映了恋爱时的失落。

例3-26 《深深的海洋》

深深的海洋

1 = D 3/4

南斯拉夫民歌

```
5 | 3 - 3 | 2 - 3 2 | 1 - - | 1 - 1 7 - 2 | 1 2 1 - 6 | 5 - - | 5 - 1 :| 7 - 2 | 1 - 6 |
```
深深的海 洋， 你为何 不平静， 不平 静 就像
年轻的海 员， 你真实地 告诉我， 可 知 道 我的
啊别了欢 乐， 啊别了青 春， 不 忠 实 的少 年

```
 7 - 5 | 4 - 5 | 7 7 6 | 5 - 4 | 3 - - - | 3 0 i :|| 3 - - - | 3 0 - ||
```
我 爱 人，那一颗动摇 的 心，　　　　不 心
爱　人，他如今 在 哪 里，　　　　可 里
抛弃我，叫我多么伤 心，　　　　不 心

【作品赏析】《星星索》(印度尼西亚民歌)

　　这是流行在印度尼西亚苏门答腊中部地区巴达克人的船歌。巴达克人常常驾船行驶在美丽的托巴湖上。当他们轻荡双桨扬起风帆时，就哼唱起这首民歌。歌声伴随着摇桨的节奏，曲调缓慢、悠扬，表达出巴达克人悠然自得的心态和对爱情的赞美与渴求。

　　例 3-27　《星星索》

<div align="center">星 星 索</div>

1 = G　4/4

印度尼西亚民歌

```
0 3 ||: 5 - - - | 5 6 6.5 5.3 321 | 3 - - - | 0 2 3.5 5.3 321 |
```
呜　喂，　　风儿(呀)吹动我的船帆，　　　　船儿(呀)随着微风荡
呜　喂，　　风儿(呀)吹动我的船帆，　　　　姑娘(呀)我要和你见

```
3 - - - | 0 2 3.5 5.3 321 | 1 6 1 1 - 1 - 0 0 3 :|| 1 6 1 1 - 1 - 0 0 |
```
漾，　　送我到日夜思念的地方。　　　　　(呜) 思念。
面，　　向你诉说我心里的

```
1 1 1 2 2 2 | 3.3 3.21 - | 1 1 1 2 2 2 | 3.3 3.21 . 5 | 1 1 1 2 2 2 |
```
当我还没来到你的面 前，你千万要把我记在心 间，要等待着我呀，要

```
3.3 3.21 1 2 | 3.5 3.2 0 2 3.5 | 5.5 5.5 | 5.5 6 5 3 | 5 - - - |
```
耐心等着我呀，姑　娘，我心像东方初升的红太阳，呜喂

```
0 6 6.5 5.3 321 | 3 - - - | 0 2 3.5 5.3 321 | 3 - - - |
```
风儿吹动着我的船 帆，　　姑娘(呀)我要和你见面，

```
0 2 3.5 5.3 321 | 1 6 1 1 - i - - - | i - - - | i - - - ||  ppp
```
永远也不再和 你分离。　　咿！

【作品赏析】《四季歌》(日本民歌)

　　这是一首描写四季的日本民歌。对于热爱自然的人来说，四季都是美好的，把四季与亲人朋友的性情对应起来，则更为巧妙。

　　例 3-28　《四季歌》

四 季 歌

1=D 4/4

日本民歌

3 3.2 1 2 1 7 | 6 6 6 - | 4 4 3 2 1 2 4 | 3 - - - | 4 4 3 2 2 4 |

喜爱　春　天　的　人儿　是　心　地　纯　结　的　人，　　像　紫　罗　兰
喜爱　夏　天　的　人儿　是　意　志　坚　强　的　人，　　像　冲　击　岩石的
喜爱　秋　天　的　人儿　是　含　情　深　重　的　人，　　像　描　述　爱情的
喜爱　冬　天　的　人儿　是　心　地　宽　广　的　人，　　像　融　化　冰雪的

3 3 3 1 6 1 | 7 3 3 2 1 7 1 | 6 - - - ‖

花儿　一样　是　我的　友　　　人。
波浪　一样　是　我的　父　　　亲。
海燕　一样　是　我的　爱　　　人。
大地　一样　是　我的　母　　　亲。

【作品赏析】《桔梗谣》（朝鲜民歌）

《桔梗谣》是一首在朝鲜各地广为流传的民歌。桔梗是朝鲜农民爱吃的一种野菜。每年阳春三月，朝鲜姑娘便三五成群上山挖桔梗。这首歌反映了姑娘们在挖桔梗时的愉快心情，歌曲旋律轻快舒展，明朗大方。

例 3-29 《桔梗谣》

桔 梗 谣

1=F 3/4

朝鲜民歌
李云英 译词　屠咸若 配歌

3 3 3 | 3 3 2 3 | 5 5 6 5 | 3.2 1 | ²⃝3 3 3 | 2 3 2 1 | 6 5 | 6 1.6 | 5 - - |

桔梗哟，桔梗哟，桔梗哟，桔　梗，白白的桔　梗　哟　长满山野，

3 3 - | 3 3 2 3 | 5 5 6 5 | 3.2 1 | ²⃝3 3 3 | 2 3 2 1 | 6 5 | 6 1.6 | 5 - - |

只要　挖出　一两　棵，　就可以满　满地装上一大　筐。

6 5 6 1 | 6 5 6 1 | 6 5 6 1 | 1.2 1 - - | 3 3 3 | 3.2 1 | 3 3 3 | 6 5 |

哎咳哎咳哟，哎咳哎咳哟　哎咳　哟，这多么美　丽，多么可

3.2 1 | 3 3 3 | 2 3 2 1 | 6 5 | 6 1.6 | 5 - - ‖

爱　哟，这也是我　们　的　劳动生产。

本章作业

1. 简述号子、山歌和小调的音乐特征。
2. 学会演唱几首汉族民歌和少数民族的民歌。
3. 学会演唱三首不同国家的民歌。

第四章

曲艺与戏曲

本章内容概要： 本章介绍我国曲艺音乐与戏曲音乐的产生和发展，重点了解曲艺和戏曲这两大领域中具有代表性的作品并对其进行赏析。

第一节 曲艺音乐概述

曲艺是我国传统的民间艺术形式，是我国民族民间音乐的重要组成部分，它是以说唱的形式来叙述故事、塑造人物形象、表达思想感情的一种表演形式，是集文学、音乐、表演于一体的综合性艺术。包括唱腔和器乐两种成分的说唱音乐是曲艺的一个重要组成部分。

说唱音乐地方语言异彩纷呈，风格独特，因地而异的地方语言是构成各个曲种不同风格的基因。说唱音乐产生并流行于民间，多种说唱取材于民间流传的历史故事、民间传说、文学名著和人民群众的现实生活，富有浓郁的生活气息和朴素的民间色彩，因而是人民群众喜闻乐见的艺术形式之一。

我国说唱音乐种类丰富、形式多样，现有200多个曲种，分布在全国各地。按艺术风格可分为：评话、鼓曲、快板、相声四大类。按主奏乐器、历史渊源、音乐风格及特点可分为：（一）鼓词类（流行于北方的京韵大鼓、梅花大鼓、西河大鼓、河南坠子等，南方的温州大鼓、扬州鼓词等）；（二）弹词类（主要流行于南方，如苏州弹词、扬州弹词、长沙弹词、木鱼歌等）；（三）道情类（晋北说唱道情、江西道情、永新小鼓、湖北渔鼓、四川竹琴等）；（四）牌子曲类（如北京单弦、福建南音、山东聊城八角鼓、河南大调曲子、青海平弦等）；（五）琴书类（北京琴书、徐州琴书、山东琴书、四川扬琴、贵州琴书等）；（六）时调类（天津时调、上海说唱、扬州清曲、湖南丝弦、四川清音等）；（七）走唱类（河北莲花落、东北二人转、安徽凤阳花鼓等）；（八）杂曲类（无锡评曲、绍兴莲花落、福建锦歌、湖北三棒鼓等）。

曲艺艺术演出的主要特点是说与唱结合的方式。这在历代留下的曲本里就可以看出，即用散文（说）与韵文（唱）相间组成的文体形式。演出形式简便灵活，具有"一人多角"的特点。演出时，演员人数较少，通常仅一至二三人，使用简单道具。表演形式有坐唱、站唱、走唱和单口唱、对口唱、群唱、拆唱、彩唱等。

第二节 曲艺音乐曲种介绍及选曲欣赏

一、京韵大鼓

京韵大鼓又名京音大鼓,是大鼓类中影响较大的曲种之一。它是由河北省沧州、河间一带的"木板大鼓"和清代流传于八旗子弟间的"清音子弟书"两者合流而形成、发展起来的,主要流行于包括北京、天津在内的华北及东北地区。京韵唱腔有六腔、三板、起平落结构,一人演唱,自打鼓、板掌握节奏,伴奏乐器有三弦、四胡、琵琶等。

京韵大鼓具有半说半唱的特色。传统曲目有《单刀会》《战长沙》《博望坡》等数十段,有由刘宝全、庄荫棠、白云鹏等人整理的《长坂坡》《白帝城》《探晴雯》《黛玉焚稿》等数十段。还有一些写景抒情的小段,如《丑末寅初》《风雨归舟》《八爱》等。经常演唱的有30多段。中华人民共和国成立后,一些专业团体先后在京韵大鼓推陈出新方面取得了比较显著的成绩,产生了一批反映现代生活的优秀曲目,有《罗盛教》《党的好女儿徐学惠》《海上渔歌》《激浪丹心》《韩英见娘》和新编历史题材作品《野猪林》《桃花庄》等。演出形式也由一人击节打鼓演唱,推出了双唱形式。

京韵大鼓发展至今已有100多年的历史。它的音域宽广,旋律起伏跌宕,挺拔潇洒。著名艺人除刘派创始人享有鼓界大王之称的一代宗师刘宝全外,尚有白派创始人白云鹏、少白派创始人白凤明、张派创始人张小轩和骆派创始人骆玉笙等。

骆玉笙艺名小彩舞,9岁学唱京剧,14岁登台,17岁改唱京韵大鼓。骆派的突出特点是重字尾的润腔,善于运用不同的颤音,同时在阴平、阳平和去声字上用长短不同的下滑音,充满感情色彩。骆玉笙的代表作是《红梅阁》《子期听琴》《剑阁闻铃》《击鼓骂曹》《卧薪尝胆》等。

【作品赏析】《丑末寅初》

《丑末寅初》是京韵大鼓历经几代艺人传唱不绝、脍炙人口的传统唱段。作品以极简练的笔触,形象地描述了在丑末寅初这一时间段里,古代中国人民的生活景况,犹如一幅生动古朴的画卷。它的腔调流畅,节奏活泼,短句大腔搭配巧妙。从悠扬婉转的唱腔中,人们得到充分的艺术享受。

例4-1 《丑末寅初》片段

丑 末 寅 初

传统曲目

$\frac{4}{4}$

(乐谱)

丑 末 寅 初　　　　　日 转 扶 桑。　　　我猛抬头 见天上 星,星共

斗，斗和辰，它(是)渺渺 茫茫，恍恍 忽忽，密密
匝匝， 直冲 霄汉(哪)，减去了
辉 煌。 一 轮明月
朝西 坠，我听也 听不见，在那花鼓谯楼
上，梆儿听不见 敲，钟儿听不见 撞，锣儿听不见
筛呀，(这个)铃儿听不见 晃，那些值 更的人 儿他 沉睡
如雷， 梦入了黄 梁。
架上的金鸡 不住地连 声 唱，
千门开，万 户 放，这才惊动了 行路
之人，急 急忙忙打点 着行囊，出离了店 房，遵奔了
前边那 一座村 庄。 渔翁

（乐谱）

出舱 解开 缆， 拿起了

篙，驾 起了小 船，飘飘摇 摇晃里晃 当，惊动

了 （哪）， 水中的那些 鸳 鸯

对 对的鸳鸯， 是扑楞楞楞两 翅儿忙 啊，这才

飞过了（那）扬 子 江。

【作品赏析】《重整河山待后生》

《重整河山待后生》是根据老舍先生的小说改编的同名电视剧《四世同堂》的主题歌。小说《四世同堂》以北平小羊圈胡同一群普通市民为缩影，描写了"亡城"下的中国人不屈从于日本军国主义的镇压，从心理对抗到奋起斗争的全过程。

1984年，骆玉笙应邀为电视剧《四世同堂》演唱主题歌，该曲充分发挥了骆玉笙的演唱风格和功底。"一腔无声血，万缕慈母情"旋律悲壮、深沉，真切地唱出了后生的无畏、长辈的慈爱。在唱到"为雪国耻身先去，重整河山待后生"时，他的感情犹如江河倾泻，把中国人民不愿当亡国奴、誓与侵略者进行殊死斗争的大无畏精神，完全融进演唱之中。随着电视剧的播出，这首歌早已家喻户晓，让更多人领略到了京韵大鼓的魅力。

例4-2 《重整山河待后生》

重整山河待后生

电视剧《四世同堂》主题歌

林汝为 词
雷振邦 曲

1 = G 4/4

千 里 刀 光 影， 仇 恨

二、苏州评弹

苏州评弹是苏州评话和弹词的总称,为南方曲艺的代表性曲种。它产生并流行于苏州及江、浙、沪一带,用苏州方言演唱。评弹的历史悠久,清乾隆时期已颇流行,是一门古老、优美的说唱艺术。

苏州评弹大体可分三种表演方式:一人表演的"单挡"、两人表演的"双挡"和多人表演。唱腔音乐除具有一定规格的板式曲调外,还吸收了许多曲牌和民间小调。演员均自弹自唱,伴奏乐器为小三弦和琵琶,通过说白、唱词和伴奏的完美结合,讲述故事,刻画人物。内容多为儿女情长的传奇小说和民间故事。弹词以说表细腻见长,用吴音演唱,抑扬顿挫,轻清柔缓,弦琶琮琤,十分悦耳;演出中常穿插一些笑料,妙趣横生。苏州评话大多是讲长篇故事,分回逐日连说。每天说一回,每回约一个半小时,能连说几个月,长的可达一年半载。这种

长篇连说的特点,形成了评话特殊的结构手法。单线顺叙,用未来先说、过去重谈的方法前后呼应。用"关子"来制造悬念,以吸引听众。

经过历代艺人的创造发展,苏州评弹的曲调流派纷呈,风格各异,已形成流派唱腔千姿百态的兴旺景象,至今不衰,并跨出了国门,与苏州昆曲一样属于我国的人文精粹。2006年5月20日,苏州评弹经国务院批准列入第一批国家级非物质文化遗产名录。

【作品赏析】《蝶恋花·答李淑一》

20世纪50年代末,由上海人民评弹团青年演员赵开生首度用评弹曲调谱写了这首毛泽东诗词《蝶恋花·答李淑一》,青年演员余红仙演唱,大获成功。不久,它又被改编为大型交响乐与合唱团伴奏,这一新颖的演出尝试开创了曲艺演唱的先河,其非凡的气势和特色,更增强了作品的感染力,唱出了领袖诗词的意境,唱响了大江南北。作品感染我们的不仅是那些具体的吴刚捧酒、嫦娥迎舞、忠魂泪飞的形象,而且是洋溢在这些形象后面的激越的情愫。

例4-3 《蝶恋花》

蝶 恋 花
弹词开篇

毛泽东 词
赵开生 曲

(曲谱略)

寂寞 嫦娥舒广袖,
万里长空 万里长空 且为忠魂(嗯)
舞。(啊!)
忽报 人间
曾伏虎, 泪飞顿作倾盆雨。

三、四川清音

四川清音早期称"唱小曲""唱小调",又因演唱时艺人自弹月琴或琵琶,被称为"唱月琴"或"唱琵琶"。20 世纪 50 年代以后才定名为"四川清音"。它用四川方言演唱,流行于以成都为中心的城市与农村,以及长江沿岸的水陆码头。四川清音是由明、清的时调小曲及四川民歌发展而成的,属于歌唱体牌子曲类的曲艺说唱艺术形式,曲调丰富,唱腔优美。流传至今有 8 个大调、100 余支小调、唱段 200 多支。大调多以故事传说为主,小调多采用四川流行的山歌、民歌等曲调演唱。伴奏乐器为琵琶、二胡、竹鼓、檀板等。其中竹鼓是四川清音特具的伴奏乐器。

传统的演唱方式为坐唱,即摆上一张或两张八仙桌,演唱者面对听客正面而坐,主唱者居中(多数为女艺人),琴师坐在主唱者的左右两边,月琴、琵琶或三弦在左面、碗碗琴、二胡或小胡琴在右面。这种方式主要是在茶楼、书馆里演唱,另外还有沿街卖唱或到旅店客栈卖唱的。清代中期以后,四川清音卖唱的艺人很多,出现了"大街小巷唱月琴,茶楼旅店客盈门"的景象。20 世纪五六十年代,四川清音进入剧场,坐唱的形式逐渐被站唱所取代,改为演员自己敲击竹节鼓打板演唱,配以小乐队伴奏,乐器有琵琶、高胡、二胡、中胡等。伴奏员兼演配角并参与合唱帮腔。四川清音的传统曲目很丰富,有《昭君出塞》《尼姑下山》《断桥》《黛玉焚稿》《小放风筝》等,现代曲目有《布谷鸟儿咕咕叫》《六月六》等。

作为四川曲艺代表性的项目,四川清音 2006 年被列入国家级非物质文化遗产名录。

【作品赏析】《小放风筝》

例 4-4　四川清音《小放风筝》(唱词)

三月呀里来是清明,姊妹们,双双去呀踏青呀,哎呀呀!随带着纸糊的那个糊纸的,

丁丁猫儿黑老鹰,美人头上加七星,

在万花楼前去放风筝,

离却了绣房门哪。(帮:啊……马上就启程。)

姐儿来在一里亭哪,得见几个文童生,

怀抱着三字经来四字经,口念五经和六经,

这小小书童在随后跟,上京去求名哪。(帮:啊……上京中头名。)

姐儿来在三里亭哪,

得见几个姐儿们,头上巧梳乌云鬓,

金簪压定燕儿根,

瓜子脸儿白生生,

淡点胭脂和嘴唇,丝布衫儿大镶滚,

八幅罗裙两边分,

十指尖尖如嫩笋,

她的红绣花鞋紧紧蹬,亚赛王昭君哪。(帮:赛得过王昭君,啊……赛得过玉美人。)

姐儿来在万花亭哪,

得见几个儿童们,头上挽了一个丫扎髻(儿),

叉叉裤儿现蹬蹬,拐扒子细麻绳,

手上还提了一个玉美人,

骑竹马放风筝,(白:老天爷下大雨,哦嗬!)

风筝放不成。

第三节　戏曲音乐的产生和发展

一、戏曲概述

中国戏曲是中国传统的戏剧形式,它是在中国民间音乐和其他传统文化的基础上形成的音乐戏剧,是一种集文学、音乐、武术、表演及舞台美术等多种表现手法于一身的综合性舞台艺术。它与古希腊的悲喜剧、印度的梵剧并称为世界三大古老戏剧艺术。

我国的戏曲,作为一种音乐、舞蹈、戏剧三者结合的综合体裁,其历史渊源可追溯到先秦的乐舞和俳优。汉代的"角觝"《东海黄公》和歌舞《总会仙唱》开始做简单故事表演,可说是戏曲艺术的萌芽。隋唐时期,具有一定故事情节的歌舞有了进一步的发展,再加上音乐艺术的多方面积累,我国戏曲艺术形式已经具备了成熟的条件。宋金杂剧与南戏的发展促进了戏曲的形成。元杂剧继承了宋金杂剧的传统,进一步吸收了其他音乐形式的成果,使戏曲艺术取得了重大发展。这时期,出现了关汉卿等多位杰出的剧作家,创作了许多优秀的作品。明代时戏曲艺术蓬勃发展,戏曲的腔调也在迅速变化,兴起了称为"四大声腔"的昆山腔、弋阳腔、海盐腔、余姚腔以及其他多种腔调。清代的"梆子腔"与"皮黄腔"由明代多种戏曲腔调的流传和发展而来,它们之间相互影响和衍变。许多地方民间曲调也逐渐被运用于

戏曲,于是又有许多新的戏曲腔调不断兴起并影响日益扩大。

中国戏曲音乐的丰富多彩突出体现在众多的剧种与腔调上。据目前统计,我国戏曲种和腔调达400种以上。此外,我国少数民族的戏曲剧种也有几十种,如"藏戏""侗戏""壮戏"等。各兄弟民族的戏曲剧种都有不同的民族色彩。各剧种的差别,是剧本、表演、音乐和舞蹈以及舞台美术等多种因素综合的结果,而各剧种的音乐特色的形成,又受到不同地方语言、生活环境、风俗习惯和文化传统等多种因素的影响,同时也经历了创造、吸收和衍变的复杂的发展过程。

中国戏曲是以唱、念、做、打综合表演为中心的戏剧形式,它有着丰富的艺术表现手段,它与表演艺术紧密结合的综合性,使中国戏曲富有特殊的魅力。综合性、虚拟性、程式性是中国戏曲的主要艺术特征。这些特征凝聚着中国传统文化的美学思想精髓,构成了独特的戏剧观,使中国戏曲在世界戏曲文化的大舞台上闪耀着它独特的艺术光辉。

戏曲音乐的构成包括声乐方面的唱腔和念白、器乐文武场的伴奏和各种过场音乐。这些方面的运用都具有我们民族的特点。唱腔是戏曲音乐表达人物思想感情、刻画人物性格的主要手段。器乐是戏曲音乐的一个重要组成部分。戏曲音乐的器乐部分称为"文武场"。一般来讲,文场指管弦乐,武场指打击乐。文场和武场分别在戏曲中发挥着重要作用。

二、戏曲的艺术行当

戏曲行当是戏曲表演艺术的重要特征之一,是角色的分类。每个行当都有各自的形象内涵和一套不同的程式与规制,每个行当具有鲜明的造型表现力和形式美。

近代戏曲一般将行当划分为生、旦、净、末、丑"五行",或生、旦、净、丑"四行"。"末"多表现下层劳动人民,如《一捧雪》中的莫成。现多将其划归到"生行",亦称"二老生",如《群英会》中,诸葛亮为第一老生,鲁肃为第二老生。

每个行当则包括各种不同角色的类型。以京剧为例:

"生行"扮演男性人物。根据所扮演人物年龄、身份的不同,又划分为老生、小生、武生等,老生因多挂髯口(胡须)又名须生。扮演中年或老年男子,多为性格正直刚毅的正面人物,重唱功,用真声,念韵白;动作造型庄重、端正。

"旦行"是女角色之统称。根据所扮演人物年龄、性格、身份的不同,大致划分为正旦(青衣)、花旦、武旦、老旦、彩旦等专行,表演上各有特点。

"净行"俗称花脸。以面部化妆运用各种色彩和图案勾勒脸谱为突出标志,扮演性格、气质、相貌上有特异之点的男性角色,或粗犷豪迈,或刚烈耿直,或阴险毒辣,或鲁莽诚朴。演唱声音洪亮宽阔,动作大开大阖、顿挫鲜明,为戏曲舞台上风格独特的性格造型。可以分铜锤、架子花脸、毛净、武花脸等。

"丑行"是喜剧角色。由于面部化妆用白粉在鼻梁眼窝间勾画小块脸谱,又叫小花脸。扮演人物种类繁多,有的心地善良,幽默滑稽;有的奸诈刁恶,悭吝卑鄙。丑的表演一般不重唱工而以念白的口齿清楚、清脆流利为主。相对地说,丑的表演程式不像其他行当那样严谨,但有自己的风格和规范,如屈膝、蹲裆、踮脚、耸肩等都是丑的基本动作。按扮演人物的身份、性格和技术特点,大致可分为文丑和武丑两大支系,表演上各有特点。

另外,在我国戏曲中,演员和乐师的流派是很多的。

第四节 戏曲音乐选曲欣赏

一、昆曲

昆曲早在元末明初之际(14世纪中叶)即产生于江苏昆山一带,是我国古老的戏曲声腔、剧种,原名"昆山腔",清朝以来被称为"昆曲",现又被称为"昆剧"。

昆曲的伴奏乐器,以曲笛为主,辅以笙、箫、唢呐、三弦、琵琶等(打击乐具备)。昆曲的表演风格优美、舞蹈性强,它最大的特点是抒情性强、动作细腻,歌唱与舞蹈的身段结合得巧妙而和谐。在语言上讲究吐字、过腔和收音,发展出多种装饰唱法,唱腔有"婉丽妩媚、一唱三叹"之说。该剧种原先分南曲和北曲,南曲以苏州白话为主,北曲以大都白话为主。后来北曲发展成为京剧,南曲流传至今。目前,昆曲的发音正在向普通话逐渐靠拢。

该剧种于2001年5月18日被联合国教科文组织命名为"人类口述遗产和非物质遗产代表作"。

影响广泛而又经常演出的剧目有汤显祖的《牡丹亭》《紫钗记》《邯郸记》《南柯记》,孔尚任的《桃花扇》,洪昇的《长生殿》,另外还有一些著名的折子戏,如《游园惊梦》《阳关》《三醉》《秋江》《思凡》《断桥》等。

【作品赏析】《牡丹亭》片段

《牡丹亭》是明朝剧作家汤显祖的代表作之一,也是我国戏曲史上浪漫主义的杰作。与其《紫钗记》《南柯记》《邯郸记》并称为"临川四梦"。此剧原名《还魂记》,创作于1598年。作品通过杜丽娘和柳梦梅生死离合的爱情故事,洋溢着追求个人幸福、呼唤个性解放、反对封建伦理的浪漫主义理想,感人至深。杜丽娘是我国古典文学里继崔莺莺之后出现的最动人的妇女形象之一,通过杜丽娘与柳梦梅的爱情,发出了要求个性解放、爱情自由、婚姻自主的呼声,并且暴露了封建礼教对人们幸福生活和美好理想的摧残。《牡丹亭》以文词典丽著称,宾白饶有机趣,曲词兼有北曲泼辣动荡及南词婉转精丽的长处。

汤显祖(1550—1616),字义仍,号海若、清远道人,晚年号若士、茧翁,江西临川人。中国明代末期戏曲剧作家、文学家,在中国和世界文学史上有着重要的地位。代表作有《牡丹亭》《紫钗记》《南柯记》《邯郸记》等。

例4-5 昆曲《牡丹亭》曲谱节选《皂罗袍》片段

[乐谱：工尺谱/简谱 略]

颓 垣。 良辰美景 奈何天，便赏心乐事 谁家院？ 朝飞暮卷， 云霞翠轩， 雨丝风片， 烟波画船。锦屏人忒 看的这韶光 贱。

二、京剧

京剧又称"皮黄腔"，是"西皮"和"二黄"两种腔调的合称，是在徽调和汉戏的基础上，吸收了昆曲、秦腔等姐妹艺术的优点和特长逐渐演变而形成的。京剧经过无数艺人的长期舞台实践，构成了一套互相制约、相得益彰的格律化和规范化的程式。京剧由于在形成之初便进入了宫廷，它的发育成长不同于地方剧种，要求它所要表现的生活领域更宽，所要塑造的人物类型更多，对技艺的全面性、完整性的要求也更严，对它创造舞台形象的美学要求也更高。当然，同时也相应地使它的民间乡土气息减弱，纯朴、粗犷的风格特色相对淡薄。因而，它的表演艺术更趋于虚实结合的表现手法，最大限度地超脱了舞台空间和时间的限制，达到"以形传神，形神兼备"的艺术境界。表演上要求精致细腻，处处入戏；唱腔上要求悠扬委婉，声情并茂；武戏则不以火爆勇猛取胜，而以"武戏文唱"见佳。

京剧是中国的"国粹"，已有200年历史，它的行当全面、表演成熟、气势宏美，是近代中国戏曲的代表。20世纪的第一个50年，是中国京剧的鼎盛时期，著名的"四大名旦""四大须生"都产生于这个时期。"四大名旦"为梅兰芳、程砚秋、荀慧生、尚小云；"四大须生"为余叔岩、高庆奎、言菊朋、马连良。

京剧的传统剧目很多，每个著名演员都有自己的擅长剧目，经典剧目有《霸王别姬》《贵妃醉酒》(旦角折子戏)《玉堂春》《四郎探母》《红灯记》《红娘》《穆桂英挂帅》《白蛇传》等。

【作品赏析】《贵妃醉酒》

又名《百花亭》，源于乾隆时花部地方戏《醉杨妃》的京剧剧目。该剧表现杨玉环受宠于

唐明皇,荣极一时,宠集一身,一日与唐明皇相邀欢宴,不期唐明皇驾转西宫,玉环心生哀怨,在百花亭独饮,大醉而归的情景。经京剧大师梅兰芳倾尽毕生心血精雕细刻、加工点缀,通过优美的歌舞动作,细致入微地将杨贵妃期盼、失望、孤独、怨恨的复杂心情一层层揭示出来。高难度的舞蹈举重若轻,像衔杯、卧鱼、醉步、扇舞等身段难度甚高,演来舒展自然,流贯着美的线条和韵律,是梅派经典代表剧目之一。

【戏曲家简介】

梅兰芳(1894—1961),名澜,字畹华。汉族,江苏泰州人,长期寓居北京。出身于梨园世家,8岁学戏,9岁拜吴菱为师学青衣,11岁登台。工青衣,兼演刀马旦。后又求教于秦稚芬和胡二庚学花旦。他刻苦学习昆曲、练武功,广泛观摩旦角本工戏和其他各行角色的演出,经过长期的舞台实践,对京剧旦角的唱腔、念白、舞蹈、音乐、服装、化妆等各方面都有所创造发展,形成了自己的艺术风格,世称"梅派"。

例4-6 京剧《贵妃醉酒》曲谱(节选)

海岛冰轮初转腾
《贵妃醉酒》选段

$1=B\ \dfrac{2}{4}$

【四平调】慢速

[乐谱：简谱片段，歌词为"恰便似（哇）嫦娥离月宫，奴似嫦娥离月宫。"]

三、豫剧

豫剧,旧称河南梆子。因河南简称"豫",故称豫剧。在安徽北部地区称河南梆剧,山东、江苏的部分地区仍称梆子戏,在河北的部分地区,旧称河南高调。豫剧的代表人物有常香玉(常派)、陈素真、崔兰田、马金凤(马派)、阎立品、桑振君等"豫剧六大名旦"。

比较有代表性的豫剧剧目有《对花枪》《红娘》《花木兰》《穆桂英挂帅》等,创作改编的现代戏有《朝阳沟》《小二黑结婚》《罗汉钱》《祥林嫂》《五姑娘》《红色娘子军》等许多剧目。其中《花木兰》《穆桂英挂帅》《唐知县审诰命》(《七品芝麻官》)《秦香莲》(《包青天》)《朝阳沟》《人欢马叫》等均已摄制成影片。

【作品赏析】《谁说女子不如男》豫剧《花木兰》选段

《花木兰》讲述了一位千百年来一直受中国人尊敬的一位女性,她勇敢又纯朴,以代父从军,奋战取胜,闻名天下,唐代被追封为"孝烈将军",设祠纪念。在后世影响深远。

【戏曲家简介】

常香玉(1923—2004),豫剧表演艺术家,河南省巩县(今巩义市)董沟人。原名张妙玲。9岁随父张福仙学戏,后拜翟彦身、周海水为师并随义父姓,改名为常香玉。10岁登台,13岁主演六部《西厢》,名满开封。在长期演出中逐渐熔豫东、祥符各调于一炉,并广征博采,收各家各派及一些姊妹剧种之长,大胆创新,开豫剧唱腔改革之先河。日寇侵华,她首演抗日时装戏《打土地》,显示了她作为一位爱国艺人的民族气节。"常派"唱腔字正腔圆、运气酣畅、韵味淳厚、格调新颖,以声绘情、以情带声,多彩多姿、雅俗共赏,表演刚健清新、细腻大方,内涵深邃、性格鲜明,在表达人物内在的思想感情上,细致入微,一人一貌,栩栩如生。代表作有《花木兰》《拷红》《断桥》《大祭桩》《人欢马叫》《红灯记》等。

例 4-7 《谁说女子不如男》

谁说女子不如男
——河南豫剧《花木兰》选段
（花木兰 唱）

1=C 2/4　　　　　　　　　　　　　　　　常香玉 演唱

中速

(大大 | 大大 仓 | 来采 衣来 | 仓 大不 | 台仓 | 大 0 6 | 5 5 3 |

[二八板]

2̇ 2̇ 7 6 | 1̇ 1̇ | 1̇ 2̇ | 3̇ 1̇ 2̇ 3̇ | 1̇·2̇ 7 6 | 5 5 3 | 2) 2 | 5·2 |
　　　　　　　　　　　　　　　　　　　　　　　　　　　　刘 大哥

6 ⁶⁄₅ 5 ⁴⁄₅ 5 | (5 7 6 5 | 7 6 5) | 0 2̇ | 2̇ 7 5 6 | ³⁄₇·0 | 2̇ 5 6 |
讲（啊）话　　　　　　　　　　　　　理　太　偏， 谁说

2̇ 2̇ 5 | (5 7 6 5 | 7 6 5) | 0 2̇ | 7 2̇ 7 6 | 5·(6 7 6) | ³⁄₅·5 5 |
女 子　　　　　　　　　　　　　　享　清　闲。　　　　男子打

2 0 | 5 3 5 6 | 7 6 7 | ⁷⁄₂·5 | 6 6 6 | (2̇ 2̇ 7 6 | 2 ⁴⁺5) | 0 2̇ |
仗　到 边 关， 女子纺织　　　　　　　　　在

[二八连板]

6 2̇ 7 6 | 5·(6 7 6) | 1̇ 6 7 7 | ⁷⁶⁄₇·0 | 2̇·5 5 6 | 5·0 | ³⁄₆·6 |
家 园。　白天去种地， 夜晚来纺棉， 　不 分

6 7 ⁴⁄₅ 5 | ⁷⁄₆ 6 2̇ 5 | 0 | 5·2 5 | 5 7 6 5 | ⁶⁄₂·⁴⁺5 | 0 6 6 6 2 |
昼　夜辛勤把活干，　将士们才能有这吃和穿。　你要不相

1̇ 1̇· | 6 7 6 5 | 3 7 6 | 5 0 | 7 7 6 5 6 | 7·0 | 6 6 5 ⁴⁺5 0 |
信哪　请 往这身上看， 咱们的鞋和袜， 还有衣和衫，

6 6 | 3 6 5·7 | 1̇·5 6 6 | 6 ⁴⁺5 5 | 5 - | (6 6 6 | 3 7 6 5 | 2 4 7 6 |
千针万　线可都是她们连纳！

6 5· | 0 7 6 5 | 5 3 2̇ 2̇ | 2̇ 6 5 3 | 5 6 | 1̇·2̇ | 3 5 | 3 2 | 1̇ 2̇ 7 6 |

```
                                                                    慢
5. ) 5 | 7 3 2 2 | ²7̇ - | 2̇ #4 7 6 | 5 0 | 2 5 6 3. 3̇ | 1̇ 3 7 6 |
     有 许 多 女 英  雄,     也 把 功 劳 建,   为 国 杀 敌 是 代 代 出 英
                                                              f
5 0 5 | 2. #4 5 | 6 6 2̇ 7 | 6 6 ⌄6 | 6̇ 5. 3 | 2̇ 6 2̇ 6 | 6̇ 5 5 | 5 - |
贤,    这 女 子 们  哪 一 点 儿 不 如 儿 男                  嘿 嘿。

( 2̇ 6 2̇ 6 | 5 - ) ‖
```

四、越剧

越剧是中国五大戏曲剧种之一,清末起源于浙江嵊县,即古越国所在地而得名;由当地民间曲艺结合当地语音及歌曲等逐步发展而成。越剧长于抒情,以唱为主,声腔清悠婉丽,优美动听,表演真切动人,极具江南地方色彩。越剧演员初由男班演出,后改女班或男女混合班,现多由女班来演。

越剧流派唱腔由曲调和唱法两大部分组成,在曲调的组织上,各派都有与众不同的手法和技巧,通过旋律、节奏以及板眼的变化,形成各自的基本风格。特别是起调、落调,句间、句尾的拖腔,以及旋律上不断反复、变化的特征乐汇和惯用音调等,更是体现各流派唱腔艺术特点的核心和关键。在演唱方法上,则大多集中在唱字、唱声、唱情等方面显示自己的独特个性,通过发声、音色以及润腔装饰的变化,形成不同的韵味美。1942 年,著名越剧表演艺术家袁雪芬对传统越剧进行了全面的改革,称为"新越剧"。新越剧改变了以往"小歌班"明快、跳跃的主腔"四工腔",一变为哀婉舒缓的唱腔曲调,即"尺调腔"和"弦下腔",把越剧唱腔艺术推进到一个新的阶段。

越剧经过百年的历史发展,在长期的演出实践中,积累了大量的上演剧目。其中有影响而又经常演出的剧目,如《梁山伯与祝英台》《红楼梦》《祥林嫂》《西厢记》《桃花扇》《何文秀》《玉堂春》《血手印》《打金枝》《孟丽君》《孔雀东南飞》等。

2006 年 5 月 20 日,经国务院批准,越剧被列入第一批国家级非物质文化遗产名录。

【作品赏析】《十八相送》越剧《梁山伯与祝英台》选段

《梁山伯与祝英台》是我国古代四大民间传说之一,可谓家喻户晓,被誉为爱情的千古绝唱。该剧通过草桥结拜、三载同窗、十八相送、楼台会、化蝶等几段戏的串联,将这个民间流传已久的爱情故事,表现得淋漓尽致。

《十八相送》是一场风趣生动的戏,它以问答式的对唱形式展示了梁、祝二人不同的内心活动。唱腔中吸收了浙东民歌的因素,曲调优美朴实,节奏明朗活泼,感情丰富细腻。

【戏曲家简介】

袁雪芬(1922—2011),浙江省嵊县杜山村人。11 岁学戏,工青衣正旦,兼演武小生。演出《恒娘》等新戏后,逐渐在艺术上崭露头角,被誉为"越剧新后"。越剧袁派(旦角)创始人,其唱腔旋律淳朴,节奏多变,感情真挚深沉,韵味醇厚,委婉缠绵,声情并茂,是广大戏迷最为熟悉、传唱最广、影响最深的越剧流派唱腔之一。

例 4-8 《十八相送》

十八相送
《梁山伯与祝英台》选曲
（梁山伯 祝英台对唱）

$1 = C \frac{4}{4}$

[尺调慢中板]

五、黄梅戏

黄梅戏,旧称黄梅调或采茶戏,起源于湖北、安徽、江西三省交界处黄梅多云山,成长于安徽的安庆地区,流行于皖、鄂、苏等省。黄梅戏来自于民间,雅俗共赏,以其浓郁的生活气息和清新的乡土风味感染观众,已成为深受全国观众喜爱的著名剧种之一。

黄梅戏的表演质朴细致,以真实活泼著称。唱腔淳朴流畅,以明快抒情见长,韵味丰厚,且通俗易懂,易于普及。在音乐伴奏上,最初只有号称"三打七唱"的形式,即三人演奏打击乐器(大锣、小锣、扁形圆鼓),并参加帮腔,七人演唱。中华人民共和国成立以后,黄梅戏正式确立了以高胡为主奏乐器的伴奏体系,加以其他民族乐器和锣鼓配合,适合于表现多种题材的剧目。

黄梅戏的优秀剧目有《天仙配》《牛郎织女》《槐荫记》《女驸马》《孟丽君》《夫妻观灯》《打猪草》《柳树井》《蓝桥会》《路遇》《王小六打豆腐》《小辞店》《玉堂春》等。

【作品赏析】《谁料皇榜中状元》黄梅戏《女驸马》选段

黄梅戏代表作《女驸马》是一部极富传奇色彩的古装戏,说的是民女冯素贞冒死救夫,经历了种种曲折,终于如愿以偿,成就了美满姻缘的故事。该剧通过女扮男装冒名赶考、偶中状元误招东床、洞房献智化险为夷等一系列近乎离奇却又在情理之中的戏剧情节,塑造了一个善良、勇敢、聪慧的古代少女形象。

【戏曲家简介】

严凤英(1930—1968),名黛峰,祖籍安徽桐城罗家岭。幼时学唱黄梅戏,为族人所不容,后离家出走正式搭班,改艺名为凤英。早年以《小辞店》《游春》两出戏轰动安庆,1952年以黄梅戏传统小戏《打猪草》和折子戏《路遇》获得广泛赞誉,1954年因在黄梅戏电影《天仙配》中饰演七仙女而名扬全国。她的嗓音清脆甜美,唱腔圆润明快,吐字清晰,表演质朴细腻,吸收京剧、越剧、评剧、评弹、民歌等之长,融会贯通,自成一家,世称"严派"。她塑造过许多具有鲜明性格的人物形象,如《打猪草》中的陶金花、《天仙配》中的七仙女、《女驸马》中的冯素贞等。

例 4-9 《谁料皇榜中状元》《女驸马》选段

谁料皇榜中状元

《女附马》冯素珍 春红 唱

陆洪非 词
王文治 方集富 时白林 曲

$1=\flat B$ $\frac{2}{4}$

略自由

（乐谱略）

歌词：
(冯) 为救李郎离家园，谁料皇榜中状元。
(冯) 我也曾赴过琼林宴，我也曾打马御街前。
中状元着红袍，帽插宫花好哇 好新鲜哪。
人人夸我潘安貌，谁知纱帽罩哇 罩婵娟哪。
我考状元不为把名显，我考状元不为做高官。
(春) 为了多情的李公子，夫妻恩爱花好月儿圆哪。

六、评剧

评剧是在我国有较大影响的地方剧种之一。产生于河北省，由流行农村一带的曲艺莲花落发展而成，受到新的时代思潮的影响，在艺术上具有革新创造的精神，莲花落演变成了蹦蹦戏，蹦蹦戏演进为评剧。

评剧以唱功见长,吐字清楚,唱词浅显易懂,演唱明白如诉,表演生活气息浓厚,有亲切的民间味道。它的形式活泼、自由,最善于表现当代人民生活,其早期剧目有《马寡妇开店》《老妈开唠》《花为媒》《卖油郎独占花魁》等,这些都是评剧的奠基戏。1919年编写的《杨三姐告状》最为著名,久演不衰,成为评剧的代表剧目之一。评剧早期的名家有旦行鼻祖月明珠、生行鼻祖倪俊生。代表人物有四大名旦:李金顺、刘翠霞、白玉霜、爱莲君,新中国成立后的著名演员有韩少云、花淑兰、筱俊亭、小白玉霜、新凤霞等。

【作品赏析】《慢闪秋波仔细观瞧》评剧《花为媒》选段

《花为媒》是评剧经典剧目,喜剧。剧名的意思是"以花为媒"。剧中讲述了王俊卿与表姐李月娥青梅竹马,两小情笃,但受封建思想的影响不能结为夫妻,后来在他们的坚持和有心人的帮助下,终成眷属的故事。该剧风格幽默,唱词优美。

【戏曲家简介】

新凤霞(1927—1998),评剧表演艺术家、戏曲教育家、作家。原名杨淑敏,天津人。幼年曾学习京剧,后学习评剧,14岁任主演。代表剧目有《刘巧儿》《花为媒》《杨三姐告状》《金沙江畔》《祥林嫂》等。

例4-10 《慢闪秋波仔细观瞧》《花为媒》选段

慢闪秋波仔细观瞧
评剧《花为媒》选段

招，　　　　　　　鬓边戴　　珍珠穿成

一对双入宝，

插一支　红玫瑰　　　紧压鬓

梢。　　面似芙蓉，　眉如新月，我这耳如元

宝　　　鼻如悬胆齿如扁　贝呀，我这

口似樱桃　　　水灵灵　一双杏眼

似笑非笑哇，　　戴　一对

玉耳环　临风摆摇，

上　身穿　苏州绣　　靠身的小

袄，紧裹着　这一捻　杨柳细

腰，　　八幅裙　腰间系

金铃翠绕。　　　　走一步

[曲谱]
当啷啷响，铃儿铃声儿高。对菱花仔细看我，样样都好，真好似九天仙女下云霄。

本章作业

1. 了解我国主要戏曲、曲艺的种类及经典剧目。
2. 学唱至少两首戏曲、曲艺片段。
3. 2001年被联合国教科文组织命名为"人类口述遗产和非物质遗产代表作"称号的曲种是什么？说出它的两个代表作品。

第五章

中国民族器乐

本章内容概要：通过本章的学习,掌握一些常见的中国民族乐器的形态,了解中国民族乐器的产生、发展及不同时期的分类,熟悉一些名曲的主题。

第一节 民族器乐的产生和发展

中国的民族器乐源远流长。早在远古时代,人们在歌唱的同时,就知道用双手拍打身体或跺脚以节奏来宣泄情绪,进而用石块、土块、木棒、竹子等原始劳动工具敲击节奏,配合着原始歌舞以祭祀、欢庆丰收等。在原始社会,人们狩猎获得的角、兽角、兽皮,采集获得的芦苇、竹管、葫芦等都是制作乐器的材料。它们的悠久都有史可证:20世纪80年代在河南舞阳县贾湖遗址出土了18支用猛兽腿骨制成的笛子(图例5-1),经过考古学家的精细测定,认定是我们华夏的祖先9 000年前的造物。这些骨笛有七孔和八孔,可以吹奏六声和七声音阶,其中保存完好的一支用简单的指法就能演奏河北民歌《小白菜》。

图例5-1 骨 笛

图例5-2 陶 埙

图例5-3 编 钟

随着生产力的发展,生产工具的不断改进,制作乐器的材料也随之丰富起来,制作乐器的技术也日趋完善。仰韶文化遗址西安半坡村出土的陶埙(图例5-2),距今有7 000年的历史;1978年在湖北省随县出土的战国时期的曾侯乙墓编钟(图例5-3),它共有钟64枚,音域达5个八度,每个八度内12个半音俱全,而且一个钟能发出两个音,反映了当时精良的乐器制作工艺。

到了唐朝,中原统一后,在与兄弟民族以及异国文化的交流中,先后传入了大量外来乐器,主要有筚篥、曲项琵琶、五弦琵琶、横吹(笛)、羌笛(竖吹)、胡笳、角、锣、钹、羯鼓、方响、达卜(手鼓)等。

至宋代,唐代的"轧筝""奚琴"得到了极大的发展;同时,流传在西北地区游牧民族中的马尾胡琴传入中原,拉弦乐器逐渐发展起来。明清以后,与说唱音乐、戏曲音乐的繁荣相应,出现了板胡、京胡、四胡、坠胡等;由波斯传入的扬琴、唢呐等乐器也渐渐地演化为民间民族

乐器。

乐器经历了由不定型到定型,由不定音高到固定音高,由单音乐器到旋律乐器的不同发展阶段。到近代,我国各族民间音乐生活中的乐器百余种,打击乐器、吹管乐器、丝弦乐器渐趋完备。

第二节 民族乐器的分类

在不同的历史阶段,我国品种繁多、特色各异的民族乐器曾先后使用过三种分类方法。

一、八音分类法

周代,根据乐器的不同材质进行的分类,将乐器分为金(如钟、铎)、石(如磬)、丝(如琴、瑟)、竹(如箫、篪)、匏(如笙、竽)、土(如埙、缶)、革(如鼗、建鼓)、木(如梆子、木鱼)八类。直到清初,我国一直沿用八音分类法。

1. 金

主要是钟(图例5-4)。钟盛行于青铜时代。钟在古代不仅是乐器,还是象征地位和权力的礼器。王公贵族在朝聘、祭祀等各种仪典及日常宴飨音乐中,广泛使用着钟乐。敲击钟的正鼓部和侧鼓部可发两个频率音,这两个音一般为大小三度音程。

图例 5-4 钟

图例 5-5 磬

2. 石

即各种磬(图例5-5),质料主要是石灰石,其次是青石和玉石。大小厚薄各异。磬分上下两层悬挂,每层又分为两组,一组为六件,以四、五度关系排列;一组为十件,相邻两磬为二、三、四度关系。

3. 丝

即各种弦乐器,因为古时候的弦都是用丝做的,所以称为弦乐器。有琴、瑟(图例5-6)、

图例 5-6 瑟

图例 5-7 箜篌

筑、琵琶、胡琴、箜篌(图例5-7)等。

4. 竹

即竹制吹奏乐器,如笛、箫、篪(图例5-8)、排箫(图例5-9)、管子等。

图例5-8 篪

图例5-9 排箫

图例5-10 竽

5. 匏

匏是葫芦类的植物果实。用匏做的乐器主要是竽(笙)(图例5-10)。

6. 土

即陶制乐器,如埙、陶笛(图例5-11)、陶鼓(图例5-12)等。

图例5-11 陶 笛

图例5-12 陶 鼓

7. 革

主要是各种鼓,以悬鼓(图例5-13)和建鼓(图例5-14)为主。

图例5-13 悬 鼓

图例5-14 建 鼓

8. 木

有各种木鼓、敔(图例5-15)、柷(图例5-16)。

图例 5-15 敔

图例 5-16 柷

二、传统民族乐器按照演奏方法分类法

鉴于民间艺人的乐器演奏实践,注重各种乐器的操纵,从演奏方法入手,以乐器演奏的方式为依据和标准将乐器种类划分为吹、拉、弹、打四类。

吹管乐器,如笛、箫、笙、唢呐、管子、葫芦丝等;

拉弦乐器,如二胡、板胡、高胡、京胡、坠胡、马头琴等;

弹拨乐器,如琵琶、柳琴、扬琴、月琴、阮、三弦、古琴、古筝等;

打击乐器,如鼓、板、梆子、木鱼、钹、云锣、大锣等。

三、乐器发音方式分类法

20世纪80年代以来,由国外比较音乐学先驱霍恩博斯特尔、萨克斯等人依据乐器发音方式和声学原理而完善的"体鸣、气鸣、膜鸣、弦鸣"四大类分法,开始在中国乐器分类实践中得到了认可。

1. 体鸣乐器

如钟、铜鼓、锣、板、梆子等。包括(1)击奏体鸣乐器,如木鼓、木鱼等;(2)拍奏体鸣乐器,如钹、拍板、碰铃等;(3)摇奏体鸣乐器,如腰铃等;(4)气奏体鸣乐器,如木叶等;(5)拨奏体鸣乐器,如口弦等;(6)拉奏体鸣乐器,如拉篾等;(7)搔奏体鸣乐器,如敔等。

2. 气鸣乐器

如笛、箫、笙、唢呐等。包括(1)边棱音气鸣乐器,如笛、箫等;(2)簧振动气鸣乐器,如笙、管、唢呐等;(3)唇振动气鸣乐器,如长号(图例5-17)等;(4)自由气鸣乐器,如角、笳(图例5-18)等。

图例 5-17 长 号

图例 5-18 笳

图例 5-19 货 郎

3. 膜鸣乐器

(1) 击奏膜鸣乐器,如鼓等;(2) 摇奏膜鸣乐器,如货郎(图例5-19)等。

4. 弦鸣乐器

如琴、筝、琵琶、扬琴、胡琴等。包括(1) 擦奏弦鸣乐器,如胡琴、马头琴等;(2) 拨奏弦鸣乐器,如琴、筝、琵琶、箜篌等;(3) 击奏弦鸣乐器,如扬琴等。

在中国乐器分类中,"吹、拉、弹、打"的分类方式通俗易解并具有形象性,同时,它还注重演奏方式是由人操纵音乐的行为,这种分类方式最具有合理性和科学性。因此,在第三节我们将以这种传统分类法来详细介绍各类常见的民族乐器。

第三节 常见的民族乐器及作品欣赏

一、打击乐器

打击乐器可能是人类历史上最早出现的乐器之一,在我国的历史可以上溯到史前文明时代。先秦时期的"钟鼓之乐",就是以打击乐器为主要乐器的乐队。打击乐器的分类,按其音质可分为金属、竹木、皮革、石头四类;按其音高又可分为有固定音高和无固定音高两类,后一类再可分为高音、中音、低音三类;按其音响效果和演奏方法又可分为板、鼓、钹、锣四类。

1. 金属类

用铜等金属制作的打击乐器。有大锣(图例5-20)、小锣、镲(图例5-21)、钹(图例5-22)、碰铃、云锣(图例5-23)、钟等。

图例5-20 大锣

图例5-21 镲

图例5-22 钹

图例5-23 云锣

2. 竹木类

用竹或木制作的打击乐器。有木鱼、竹板、梆子(图例5-24)、拍板或响板(图例5-25)等。

图例5-24 梆子

图例5-25 响板

3．皮革类

蒙有皮革的各种鼓。有大鼓、花盆鼓（图例5-26）、板鼓（图例5-27）、排鼓（图例5-28）、铃鼓或手鼓（图例5-29）等。

图例5-26　花盘鼓

图例5-27　板　鼓

图例5-28　排　鼓

图例5-29　手　鼓（达卜）

4．石类

用玉石制作的打击乐器。有磬（图例5-30）、编磬（图例5-31）等。

图例5-30　磬

图例5-31　编　磬

打击乐器多用于乐曲伴奏，这里就不多做介绍了。

二、吹管乐器

我国吹管乐器大部分属木管性质，色彩鲜明、个性突出、声音响亮，适合于演奏流畅旋律，常充当独奏乐器，或在合奏中主奏旋律。按不同构造可分为三类：

（1）无簧哨的吹管乐器。常见的有笛、箫等。

（2）带哨的吹管乐器。常见的有管、唢呐等。

（3）簧管乐器。常见的有笙、芦笙等。

1．笛子

笛也叫笛子、竹笛、横笛、横吹，其结构（图例5-32）为：用竹子打通竹节后制成，一般有

一个吹孔、一个笛膜孔、六个指孔,笛膜孔上贴以苇内薄膜或竹内薄膜,以扩大音量并使音色清脆明亮。但也有不开笛膜孔的,声音较为厚实、沉稳。笛的种类很多,各个时期及各个地方的形制也不统一,大致可分为两种,一种是常为北方梆子戏曲伴奏的叫梆笛(图例5-33),声音高亢清脆,独奏代表作品有《喜相逢》等;另一种多用来伴奏昆曲的叫曲笛(图例5-33),较梆笛粗且长,声音较柔和圆润,独奏代表作品有《姑苏行》等。

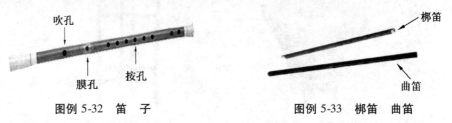

图例5-32 笛 子　　　　　图例5-33 梆笛 曲笛

【作曲家简介】

冯子存(1904—1987),河北阳原人,作曲家、竹笛演奏家。他的乐曲创作与演奏将北派梆笛的传统技法与音乐特点发挥到了极致,对我国的竹笛演奏艺术有着极其重要的影响。

【作品赏析】

《喜相逢》是北派梆笛代表曲目。乐曲通过传统的、夸张的演奏技法,表现了亲人惜别和团圆时的欢乐情景,富有深厚的乡土气息。

例5-1 《喜相逢》曲谱片段

喜 相 逢

冯子存　方　堃　编曲
王　铁　锤　记谱

【作曲家简介】

江先渭(1924—),山东威海人,作曲家、竹笛演奏家。

【作品赏析】《姑苏行》

笛子独奏曲,采用昆曲音调,色彩鲜明,甜美抒情,引发人们产生丰富的联想。

宁静的引子,仿佛是一幅晨雾依稀、楼台亭阁隐现的诱人的画面。抒情的行板,使人犹如置身于幽曲明净、精巧秀丽的姑苏园林之中,尽情观赏,美不胜收。中段是对比性的热情小快板,游人嬉戏,情溢于外。当再现第一段时,更觉婉转动听,使人们似乎沉醉于美丽的景色之中,流连忘返。

例5-2 《姑苏行》曲谱片段

江先渭 曲

2. 箫

箫(图例5-34)也叫洞箫、单管、竖吹,用竹子制成,竹节除顶上一个不打通外,其余的打通,然后在顶节与管身接合处开一半椭圆形吹孔,管身开六个指孔,最上面一个指孔开在后面,其余五个开在前面。箫的历史已有千年以上,有专家认为唐宋时期的尺八是箫的前身。箫的音色圆润柔和,适于演奏缓慢悠长的曲调,常用于独奏。这里给大家介绍一首乐曲《梅花三弄》。

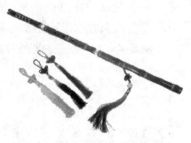

图例5-34

【作曲家简介】

桓伊,字叔夏,小字子野。东晋前期名将桓宣之子。东晋军事家、音乐家。其吹笛出神入化,曾在笛上"为梅花三弄之调,后人以琴为三弄焉"。

【作品赏析】《梅花三弄》

在明朱权编辑的《神奇秘谱》中,提到《梅花三弄》最早是东晋时桓伊所奏的笛曲。后由笛曲改编为古琴曲,全曲表现了梅花洁白、傲雪凌霜的高尚品性。此曲借物咏怀,通过对梅花的洁白、芬芳和耐寒等特征的歌咏,来颂扬具有高尚节操的人。此曲结构上采用循环再现的手法,重复整段主题三次,每次重复都采用泛音奏法,故称为"三弄"。

例5-3 《梅花三弄》曲谱片段

梅 花 三 弄

〔晋〕桓伊 曲
吴华 编曲

5 1.̣ 2̇ 6.5 3 | 3.2 1 2 | 1 2 3 6 5 5 5 | 5.̄ 3 2 1 2 3 | 2 5.6 3.2 1 6 |
1.̣ 6 1 2 1. | ⁶ȩ 1 - (2 1. | ⁶ȩ 1 - - -) | ……

3. 唢呐

唢呐(图例5-35)也叫喇叭,小唢呐也叫海笛。以锥形木质为管身,上端装苇哨,下端装铜质喇叭口,管身上开八个指孔,第七孔在后面。唢呐是中国民间极具特色的吹奏乐器,音色高亢响亮,使用广泛,常用作独奏、合奏、戏曲伴奏,是民间吹打乐的必备乐器。

图例5-35 唢 呐

【作曲家简介】

任同祥,唢呐演奏家。山东省嘉祥县人,1927年出生。作品有《一枝花》《凤阳歌绞八板》《婚礼曲》《寒江春早》《庆丰年》等。

【作品赏析】 《一枝花》

唢呐独奏曲,任同祥作于1959年春,根据山东地方戏和其他民间音调编写而成。全曲分散板、中板和快板三段。乐曲开始是一段散板,采用山东梆子"哭腔"音调,旋律波浪起伏,情思如泣如诉。第二段是叙述性的中板段落,旋律缓慢、凄婉从容。第三段慢起而渐快,转入一个激动而热烈的快板,旋律欢畅热情,节奏明朗活跃,气氛炽烈欢腾,与前面凄楚的音调形成强烈对比,把全曲推向高潮。

例5-4 《一枝花》曲谱片段

一 枝 花

1 = C 4/4 ♩=50

[曲谱片段]

6̇. 1 6̇ 5̇ | 3̇ 5̇ 6̇ 6̇ 5̇ - ‖

4. 笙

笙（图例5-36）的起源至少已有两千年以上的历史了，是较为古老的乐器之一。战国初期曾侯乙的墓中就出土了与现代笙极相近的十四簧笙。现代笙的形制为金属笙斗上插一组竹制笙管，右面留有供手指插入的缺口。簧片为铜制，吹吸均可发音。笙斗侧面接一金属管为吹嘴。现代常用的为十七簧笙，分高音笙和中音笙两种，中音笙比高音笙低八度。笙的音色饱满丰厚，常用于合奏、伴奏、独奏，又是民间吹打乐的主要乐器之一。

图例5-36　笙

【作品赏析】《草原骑兵》

《草原骑兵》又名《草原巡逻兵》。原野、吴瑞、胡天泉作于1960年。乐曲采用了内蒙古民歌的音调，具有浓厚的地方色彩。

例5-5　《草原骑兵》曲谱片段

草原骑兵
笙独奏曲

1 = D 2/4

原野　胡天泉
林伟华　吴瑞　曲

[引子] 辽阔地

【二】雄壮地
转 1 = G

（乐谱片段）五度和音

5. 管子

管子(图例5-37)是主要流行于我国北方的一种吹奏乐器,前身是隋、唐盛行的筚篥。管为木制圆柱形,管身上开有八个指孔,前面七个,后面一个,与唢呐相类,管口插苇制哨子。管的声音高亢嘹亮,在北方管乐中常处于领奏地位,是河北吹歌的主要乐器。

图例5-37 管 子

【作品赏析】《阳关三叠》

《阳关三叠》又名《渭城曲》。之所以称为三叠,是因为这首作品常用一个曲调作变化反复,叠唱三次。音乐中经常出现的八度大跳和连续反复的呈述,显得情意真切,激动而沉郁,充分表达出作者对即将远行的友人无限关怀和留恋的诚挚情感。

例5-6 《阳关三叠》曲谱片段

阳 关 三 叠

古曲
茅匡平 黄晓飞 胡志厚 改编

1 = F

（乐谱）

三、弹拨乐器

弹拨乐器在中国民族乐器中占有很重要的位置,所谓丝竹的"丝",即是指这类乐器,发音原理均为以手或义甲拨动两端固定的弦,使之振动发音。按不同形制、性能和演奏方法,可分三类:

(1) 抱握弹奏类:以琵琶为代表,包括柳琴、月琴、阮、秦琴、三弦等。

(2) 平置弹奏类:有古琴、筝等。

(3) 打弦乐器:如用琴扦击弦发声的扬琴。

弹弦乐器的音色清脆明亮,擅长演奏活泼跳跃的旋律和鲜明的节奏,表现力丰富,是民族乐队中极有特色、不可缺少的乐器。

1. 古琴

古琴(图例5-38)又称七弦琴,历史悠久,周代已用于宫廷乐队和声乐伴奏,春秋战国时已是表现力较强的独奏乐器。演奏形式有:独奏、琴箫合奏、琴歌等。古代留存的传统琴曲

丰富,从多方面反映了古代人民的生活和精神世界。

图例 5-38 古 琴

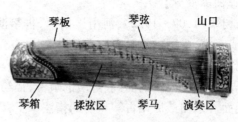

图例 5-39 筝

【作品赏析】《文王操》

乐府琴曲名。传为周文王所作。《文王操》内涵深邃博大,旋律丰富感人,无愧为古琴曲中的经典之作,聆听此曲后,一种仰慕的、崇敬的心情油然而生。

例 5-7 《文王操》曲谱片段

文 王 操

[明]梧冈琴谱

成公亮 打谱

以上曲谱,第一行为简谱,第二行为古琴谱。古琴谱是以文字的形式记录古琴的演奏。

2. 筝

筝(图例5-39)的历史悠久,春秋战国时,筝已在陕西流传,故又称"秦筝"。其低音区音色浑厚结实;中音区明亮优美,是演奏旋律的主要音区;高音区清脆纤细。演奏技巧丰富,能演奏流畅细腻的旋律,也能拨奏双音、和弦,及各种华丽的快速音型,擅长表现行云流水的意

境和抒情委婉的情调,是表现力丰富的独奏乐器,也用于重奏、伴奏和合奏。传统曲目有《渔舟唱晚》《寒鸦戏水》等,创作曲目有《战台风》《山丹丹开花红艳艳》等。

【作曲家简介】

娄树华(1907—1952),河南玉田人,古筝演奏家。曹正(1920—1998),古筝教育家、理论家、演奏家,中国古筝教育事业的奠基人。

【作品赏析】《渔舟唱晚》

乐曲以优美典雅的曲调、舒缓的节奏,描绘出一幅夕阳西下、碧波荡漾、渔舟满载而归的美妙画面。乐曲最后用古筝特有的指法"刮奏"并多次反复,表现出渔民愉悦的心情。

例5-8 《渔舟唱晚》曲谱片段

渔 舟 唱 晚

娄树华 曲
曹 正 译订

[古筝曲谱]

【作曲家简介】

王昌元(1965—),古筝演奏家,毕业于上海音乐学院。

【作品赏析】《战台风》

作者有感于码头工人与台风搏斗时的情景而创作的一首古筝独奏乐曲。乐曲气势磅礴,快速乐段紧张激烈,音乐形象鲜明。作者采用了创新的演奏技巧,如扫摇、四点、扣摇、柱外刮奏等技巧,不仅丰富了乐曲的表现力,更是因为它的出现突破了古筝作品创作的瓶颈,为今后古筝艺术发展的多元化开辟了空间。

例5-9 《战台风》曲谱片段

战 台 风

1 = D 2/4

王昌元 曲

快速 热情洋溢

[曲谱片段]

3. 琵琶

琵琶(图例5-40),南北朝时由印度经龟兹传入中原地区。"琵琶"这个名称来自所谓"推手为枇,引手为杷"(最基本的弹拨技巧),所以名为"枇杷"(琵琶)。它的演奏技巧多样,表现力丰富。唐代诗人白居易在《琵琶行》中作了生动描写。传统琵琶曲结构有大曲(大套)和小曲(小套)之分,按内容有文曲、武曲之分。文曲以表现文静细腻的意境和情趣为主,如《浔阳月夜》《汉宫秋月》等;武曲则以威武雄壮、豪放爽朗的气概见长,如《十面埋伏》《海青拿天鹅》等。

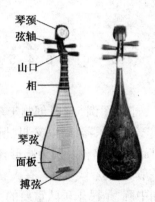

图例5-40 琵 琶

【作品赏析】《十面埋伏》

这是传统琵琶曲之一,又名《淮阳平楚》。本曲现存乐谱最早见于1818年华秋萍编的《琵琶行》。该作品是琵琶武曲的顶峰之作,用音乐叙事的手法描写公元前202年楚汉战争垓下决战的情景。汉军用十面埋伏的阵法击败楚军,项羽自刎于乌江,刘邦取得胜利。它结构完整,琵琶的演奏手法在此曲中得到了淋漓尽致的发挥。

例5-10 《十面埋伏》曲谱片段

十面埋伏

1 = D

[列营]

刘德海 演奏谱

(由慢到快)

4. 阮

阮(图例5-41)创制于东汉,通称月琴。据说晋朝人阮咸擅长演奏这种乐器,所以又叫"阮咸",显然今天称这种乐器为"阮"是"阮咸"的略称。阮为圆形音箱,面为桐木板,开有两个圆形音孔,一般为四弦十二品。有大、中、小三种形制。现在常用的是大阮和中阮,是民乐乐队重要的弹拨乐器。

【作品赏析】《老六板》

《老六板》是中国汉族民间器乐曲,为古老的民间丝竹乐曲调,又称《老八板》。流传地域较广,在广东、广西、贵州等地称为《十八板力》,在内蒙古地区称为《八谱》或《八音》。江南丝竹、西安古乐、山西八大套等乐种中也包含此曲。

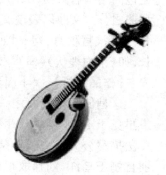

图例5-41 阮

例5-11 《老六板》曲谱片段

老 六 板

1 = G(定弦1 5 1 5) 2/4

魏蔚 编订

$\underline{5\dot{1}}\ \underline{6\ 5}\ |\ \underline{3\ 5}\ \underline{2\ 3}\ |\ \underline{5\ 5}\ \dot{1}\ |\ \underline{6\ \dot{1}}\ 5\ |\ \underline{5\ \dot{1}}\ \underline{6\ \dot{1}}\ |\ \underline{5\ 6}\ \dot{1}\ |\ \underline{6\ \dot{1}}\ \underline{6\ \dot{1}}\ |\ \dot{1}\ \underline{\dot{3}\ \dot{2}}\ |$

$\underline{\dot{3}\ \dot{2}}\ \underline{3\ 2}\ |\ \underline{\dot{3}\ 2}\ \underline{\dot{1}}\ |\ \underline{\dot{3}\ 3}\ \underline{6\ 2}\ |\ \underline{\dot{1}\ 5\ 6}\ |\ \underline{\dot{1}\ \dot{3}\ 2}\ |\ \underline{\dot{1}\ 6\ 5}\ \|$

5. 三弦

三弦(图例5-42)是始于元代的弹拨乐器,在我国各地普遍流行。三弦的音箱近椭圆形,扁平,两面蒙蛇皮,琴杆为红木或其他硬木,无品,张三根弦,弦过去多用丝制成,现在常用尼龙丝制成。三弦演奏时使用骨制义甲拨弦。南方曲弦较小,多用来伴奏昆曲、弹词;北方书弦较大,多用来作说唱伴奏或戏曲伴奏。

【作品赏析】《十八板》

该曲原是流行于河南一带的民间乐曲,一般用于地方戏曲开演前的演奏,音乐流畅而热烈,表现了北方人民豪爽而又乐观的精神气质。

图例5-42 三 弦

例5-12 《十八板》曲谱片段

十 八 板

民间乐曲
任同祥 改编

四、拉弦乐器

拉弦乐器出现的时间较晚,主要是指胡琴一类的乐器。这类乐器通常被认为是汉以后由北方少数民族传入中原的,据说这类乐器的前身是一种用竹片拉奏的叫作"奚琴"的乐器。这类乐器因年代、地区的不同而种类繁多,但无论外形、演奏方法或发音原理,都十分相近。拉弦乐器的音色柔和,擅长演奏歌唱性旋律。它以各种不同的弓法、指法等技巧塑造多种多样的音乐形象,具有丰富、细腻的表现力。

1. 二胡

二胡是我国民间流传极广的拉弦乐器,也叫"胡琴"或"南胡",由流传在西北地区游牧民族中的马尾胡琴传入中原发展而成。其结构(图例5-43)由琴筒、琴杆、弦轴、琴弦、千斤、弦马构成。二胡适宜演奏柔和细致的抒情旋律,通过一些特殊演奏技巧也能演奏刚健有力或活泼欢快的旋律,还能模拟锣鼓声、马嘶、鸟鸣、马蹄声等,是一件表现力极为丰富的独奏乐器。二胡演奏的作品颇多,这里为大家介绍最为著名的阿炳的《二泉映月》和刘天华的作品《空山鸟语》。

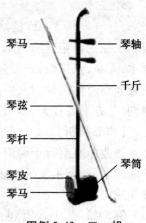

图例5-43 二胡

【作曲家简介】

华彦钧,道士华清和之子。自幼从其父学习音乐。4岁丧母,21岁患眼病,35岁时双目失明。人称"瞎子阿炳"。1950年因病去世。精通二胡、琵琶。代表作品有二胡曲《二泉映月》《听松》《寒春风曲》,琵琶曲《大浪淘沙》《昭君出塞》《龙船》等。

【作品赏析】《二泉映月》

《二泉映月》中,阿炳借无锡惠山"天下第二泉",运用变奏、衍展手法抒发了自己饱经辛酸的一生,流露出对坎坷命运的愤懑和对美好生活的憧憬。

引子部分:一声长叹后开始倾吐心声;第一主题,旋律平稳,在中低声区回旋,似凝神沉思;第二主题,旋律刚毅明朗,好似阴雨过后天空透露出一束月光,给人以一丝慰藉和希望。

例5-13 《二泉映月》曲谱片段

[乐谱片段]

【作曲家简介】

刘天华(1895—1932),江苏江阴人。国乐大师,自学二胡,并跟随俄国小提琴教授学习,钻研过西洋音乐理论。他是一位"中西兼擅,理艺并长,又会通用"的中国近代优秀的民族乐器演奏家、作曲家、音乐教育家。

【作品赏析】《空山鸟语》

《空山鸟语》是一首技巧性很强的二胡独奏曲,是作者借鉴西洋音乐创作和表演手法的成功实践。作品创作于1918年,直到1928年才定稿。作品中没有过分追求自然界的逼真效果,也没有单纯的技巧炫耀,主要还是表达人的感情。

例5-14 《空山鸟语》曲谱片段

空 山 鸟 语

刘天华 曲

[乐谱]

2. 板胡

板胡(图例5-44)也叫梆胡、胡呼、梆子胡、大弦等。板胡和二胡有些相似,但琴筒是近似球形的,用椰壳或硬木制成,琴筒上蒙桐木板,所以叫板胡。板胡的琴杆较粗,是用硬木料制作的。琴杆上凿有弦轴箱,张两根琴弦,弓毛夹在两根弦中间拉奏。琴弦过去是生丝的,现在多用金属弦。板胡是中国北方多种戏曲和曲艺的主要伴奏乐器之一,它的音色高亢、明亮、坚实,非常有特点。

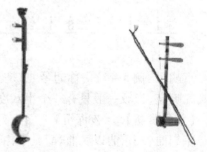

图例5-44 板胡 图例5-45 京胡

【作品赏析】《秦腔牌子曲》

《秦腔牌子曲》板胡独奏,是由郭富团于1952年根据陕西秦腔的若干曲牌改编而成,用中音板胡演奏。全曲的速度时慢时快,力度时弱时强,节奏倏忽多变,缓时悠扬婉转,急处热

烈奔放,富有戏剧性的效果。

例 5-15 《秦腔牌子曲》曲谱片段

<center>秦腔牌子曲
（中音板胡）

郭富团　编曲
刘明源　演奏</center>

[曲谱略]

3. 京胡

京胡(图例 5-45)俗称胡琴儿,是清代乾隆年间产生的京剧、汉剧的主要伴奏乐器。音色高亢嘹亮,音域一般只有一个半八度。

【作品赏析】《夜深沉》

京胡曲牌,乐曲以昆曲《思凡下山》折中《风吹荷叶煞》一曲中的四句歌腔为基础,经过历代京剧琴师们的加工改编发展而成,曲名出自首句唱词的开头三字。在《夜深沉》中,作者运用民间音乐创作中常用的加花、删简、紧缩、句末填充和变新等手法,将原来悲哀怨恨的曲调改成一支新型乐曲,刚劲有力,充满激情。

例 5-16 《夜深沉》曲谱片段

夜 深 沉
（京剧曲牌）

林乐涛　记谱
段锦生　制谱

[曲谱片段]

第四节　常见的少数民族乐器及作品欣赏

一、新疆的民族乐器

新疆原有汉族、维吾尔族、哈萨克族、回族、柯尔克孜族、蒙古族、锡伯族、塔吉克族、乌孜别克族、满族、达斡尔族、俄罗斯族、塔塔尔族等 13 个历史悠久的民族。新疆的民族乐器因地域差异，在乐器种类、乐器名称、乐器制作及音乐的表现形式上也各有不同，给人以独特而别样的美。比较常见的乐器有冬不拉（图例 5-46）、热瓦普（图例 5-47）、艾捷克（图例 5-48）、都塔尔（图例 5-49）、达卜（图例 5-50）等，多用于歌舞伴奏。

图例 5-46　冬不拉

图例 5-47　热瓦普　　图例 5-48　艾捷克　　图例 5-49　都塔尔　　图例 5-50　达　卜

【作品赏析】《潘吉尕木卡姆》

木卡姆是新疆维吾尔族的古典音乐，是由声乐、器乐、舞蹈组合而成的一种大型套曲，种类也较多。2005 年 11 月 25 日，"中国新疆维吾尔木卡姆艺术"由联合国教科文组织宣布为第三批"人类口头和非物质遗产代表作"。《潘吉尕木卡姆》是著名的"十二木卡姆"中的一套。

例 5-17　《潘吉尕木卡姆》曲谱片段

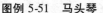

二、蒙古族的民族乐器

我国的蒙古族主要分布在内蒙古自治区、东北三省、新疆、河北、青海,其余散布于河南、四川、贵州、北京和云南等地。蒙古族的民族乐器有马头琴、火不思、雅托克、口琴等。乐器多用于伴奏。

 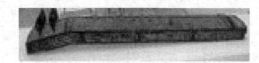

图例 5-51　马头琴　　　　图例 5-52　火不思　　　　图例 5-53　雅托克

1. 马头琴(图例 5-51)

马头琴是蒙古族历史上较为悠久的一种弓弦乐器,因琴首雕有马头而得名,蒙古语称之为"潮尔"。马头琴由琴杆、琴弓、音箱三部分组成,音箱为上窄下宽的梯形。它的音域宽广,音色浑厚而深沉,泛音丰富,极具感染力。独奏曲目有《草原赞歌》《草原连着北京》《万马奔腾》等。

【作品赏析】《草原赞歌》

《草原赞歌》是一首优美、抒情的蒙古族歌曲,体现了朝气蓬勃的情绪、赞美草原的感情,具有草原骏马飞奔的节奏特点,欢快活泼。舒展的节奏,把人们一下子带到蒙古族人民的美好生活中,展现在人们眼前的是辽阔的草原,飞奔的骏马,点缀在草原上的是星星点点的蒙古包,飘香的奶茶,悠扬的牧歌,茂盛的草场,肥壮的牛羊。

例 5-18 《草原赞歌》曲谱片段

```
5. 6 2 3 1 | 6 - 2 2 | 2 2 2 3 6 2 2 | 1. 2 3 6 | 2. 3 2 0 |
羊    儿    多，天边  飘浮的 云彩白呀，云  彩  白，
厂    房    多，山间的 花鹿  跑得快呀，跑  得  快，

1 1 2 3 6 | 2 1 6 6 | 5. 6 2 3 1 | 6 - 6. 3 5 6 6 | 3. 6 6 2 |
不如  我们草  原的 羊绒    白，啊哈  嘚嘚咿，啊  哈  哈
不如  我们草  原的 汽车    快，啊哈  嘚嘚咿，啊  哈  哈

3 3 | 3 3 5 6 6 |
嘚嘚咿，不如  我们
嘚嘚咿，不如  我们
```

2. 火不思(图例5-52)

火不思是蒙古族弹拨乐器,始见于元代,盛行于明代,清朝列入国乐,清后失传,新中国成立后重新研制成功。火不思四弦、长柄、无品、音箱梨形。独奏传统曲目有《阿斯尔》《森吉德玛》等。

【作品赏析】《森吉德玛》

《森吉德玛》是一首蒙古族短调民歌,流行于内蒙古伊克昭盟的鄂尔多斯部落聚居的地方。作曲家贺绿汀曾把它改编为管弦乐曲,十分细腻地塑造了纯洁、美丽的森吉德玛的形象,同时又刻画了钟情于森吉德玛的青年相思的内心世界。

例5-19 《森吉德玛》曲谱片段

森吉德玛

内蒙古鄂尔多斯民歌
松　　华 编曲
阿拉坦仓 译词
西彤 松华 编词配歌

$1 = D$ $\frac{2}{4}$

深情 优美

```
(5 5 6 | 1 1 6 | 1 3 | 3 2 1 | 1 5 | 6 5 3 2 | 1 - ) | 6 - - 6 6 6 |
                                                          啊哈    哈 哈 嘿

1 1 - 2 1 2 1 | 2 1 1. 2 6 5 | 3 - 3 3 5 | 5 5 - 6 5 6 5 | 6 5 5. 6 3 |
耶  咿也 咿也  咿也 咿呀 哈嘿  耶  咳咳  嘿呀  呀        咳

2 | 6 1 - 1 (5 3 2 | 1 1 1 1 | 1 1 1 1 ) :‖ 5 5. 6 | 1 1 6 | 1 3. 5 |
咳啊  哈!                                       碧绿的 湖水  明亮的
                                                跨上了 骏马  离别了
```

（曲谱片段：）

蓝 天，比不上 妹妹纯 洁 啊嗬咿。金 色 芳香的
家 乡，哪怕路途多 遥 远 啊嗬咿。为了 寻 找

桂 花，也比不上 你的美 丽 啊嗬咿。聪明的姑 娘
你 呀，我走遍了茫茫草 原 啊嗬咿。心上的人 儿呀

森 吉 德 玛，我
森 吉 德 玛，我

3. 雅托克（图例5-53）

雅托克即蒙古筝。蒙古筝与中原流传的古筝在构造和技法上基本相同,只是流行于内蒙古的古筝所奏的乐曲均为蒙古族民歌和器乐曲。独奏传统曲目有《阿都沁阿斯尔》《荷英花》《阿其图》等。

【作品赏析】《阿都沁阿斯尔》

阿斯尔是一种器乐合奏曲的统称,属于蒙古族宫廷音乐范畴,流传于内蒙古锡林郭勒盟南部原察哈尔地区。通常由蒙古族传统的弓弦乐器、弹拨乐器和吹管乐器组合演奏,也见于各组乐器的独奏。《阿都沁阿斯尔》原是流传在内蒙古自治区锡林郭勒盟的一首传统的三弦独奏曲。"阿都沁"即现在的太仆寺旗,"阿斯尔"为乐曲之意,这是一首世代流传、情绪欢乐的乐曲。

例5-20 《阿都沁阿斯尔》曲谱片段

阿都沁阿斯尔

1=D 2/4

扎木苏 传谱
仁格日勒 整理

小快板

（曲谱片段）

三、云南的民族乐器

云南是中国少数民族最多的省份,全国56个民族中,云南就有52个,其中人口在5 000人以上的民族有26个,除汉族外,少数民族有25个。因此,云南少数民族乐器也比较多,有巴乌、葫芦丝、葫芦笙、铜鼓、铓锣、月琴、七轲、其奔等,这里着重介绍以下几种:

1. 巴乌(图例5-54)

巴乌主要流行于红河、思茅、西双版纳等地区,是彝、哈尼、傣、佤、布朗、苗等少数民族的簧管乐器。巴乌

图例5-54 巴乌

的制作比较简单,取一段长约26～28厘米的竹管,在上端近节处的一侧嵌上一片三角形的铜质簧片,竹管上钻开8个按音孔,能发出6～9个音。

【作曲家介绍】

李海鹰,中国最出色的当代作曲家之一,曾以一曲《弯弯的月亮》风靡了大半个中国。歌曲以其优美的曲调和丰富的内涵感动了当时的人们,被音乐界公认为中国现时通俗歌曲的一首代表作品。其代表作品有《竹楼情歌》《弯弯的月亮》《七子之歌》《我不想说》《过河》等。

【作品赏析】《竹楼情歌》

李海鹰作曲的《竹楼情歌》,表现了傣族青年男女甜蜜的爱情生活。该曲原为葫芦丝创作,是葫芦丝乐曲中的标志性作品。

例5-21 《竹楼情歌》曲谱片段

竹 楼 情 歌
(巴乌独奏)

李海鹰 曲

1 = F 4/4 2/4 (筒音作 5)

2. 葫芦丝(图例5-55)

葫芦丝傣语叫"筚朗道",是云南省傣、阿昌、德昂、佤等少数民族地区流行的一种民间簧管乐器,当地汉语又称之为葫芦箫。葫芦丝用葫芦做音斗,用几根(常见的是3根)长短不一的竹管并列插入葫芦里,每根插入葫芦的竹管部分,中间较长的一根是主管,开有7个按音孔(前面6个,后面1个),演奏时口吹葫芦嘴,指按主管指孔,左右两根副管会同时发

出持续筒音,组成各种和音,音色十分悠扬柔美。

【作曲家简介】

雷振邦(1916—1997),我国著名的电影音乐作曲家,国家一级作曲家。他谱写的电影歌曲多达100余首,包括《刘三姐》《五朵金花》《冰山上的来客》《芦笙恋歌》《景颇姑娘》《达吉和她的父亲》和《金玉姬》《董存瑞》《马兰花开》《花好月圆》《吉鸿昌》《小字辈》《赤橙黄绿青蓝紫》等40余部影片的音乐作品,其中多首歌曲涉及白族、壮族、彝族、拉祜族、塔吉克族、朝鲜族等少数民族的风格,由此诞生了大量形象鲜明,优美抒情,具有强烈的民族地方色彩和散发着生活芬芳、地域风情的音乐作品。这些作品脍炙人口,深受广大人民群众的喜爱。

图例5-55　葫芦丝

【作品赏析】《婚誓》

《婚誓》为长春电影制片厂1957年摄制的《芦笙恋歌》的插曲,雷振邦作曲,在旋律上取源于拉祜族民歌。

例5-22　《婚誓》曲谱片段

第五节　民族器乐合奏欣赏

1. 江南丝竹《三六》

【作品赏析】

江南丝竹是有曲谱记载的较早的合奏音乐,它是流行于江苏南部、浙江北部、上海地区的丝竹音乐的统称。《三六》是江南丝竹八大曲之一,又名《三落》,它的原始谱是流水板,在李芳园的《南北派十三套大曲琵琶新谱》里收录有此曲,并改名为《梅花三弄》,在各段加有小标题,分段方式也与老谱有出入。在江南丝竹中,本曲在原始谱的基础上,根据加花的程度,分为《老三六》(即《原板三六》)《中板三六》《花板三六》三首独立的乐曲。

该乐曲旋律华丽清新、流畅活泼,常于民间喜庆场合演奏,洋溢着欢快的节日气氛。

例5-23　《三六》

三 六

江南丝竹

1 = D (1 5 弦) 2/4

〔引子〕节奏自由 ♩=56

[musical notation]

2.《春江花月夜》(民乐合奏)

【作曲家简介】

彭修文(1931—1996),湖北武汉人,著名指挥家。一生改编、创作了400多首音乐,为我国民族音乐事业做出了杰出的贡献。

【作品赏析】

《春江花月夜》原名《浔江琵琶》,最早是一首琵琶古曲,后为丝竹乐合奏而广泛流行。十段音乐均以渔舟为主线,通过不同侧面刻画出祖国山河的美丽景色。

例5-24 《春江花月夜》曲谱片段

春江花月夜

1 = G 2/4

引子

[musical notation]

[乐谱片段]

3.《彩云追月》

【作曲家简介】

任光(1900—1941),笔名前发,生于越剧之乡浙江省嵊县城关镇,革命音乐家。从小喜爱民间音乐,会拉琴,1934年创作了著名的《渔光曲》(同名进步影片插曲,周璇主演并主唱)而一举成名。

【作品赏析】

《彩云追月》作于1932年,是20世纪30年代作曲家任光早期的代表作。最初是民族管弦乐曲,后来,作者从创新的角度运用西洋作曲技巧,采取探戈舞曲节奏,并汲取我国江南丝竹优美轻松的音调和乐器的特点,从而匠心独运地创作出这首意境深邃、舒适优美、富有神韵的小型器乐合奏曲。

例5-25 《彩云追月》曲谱片段

[乐谱片段:彩云追月，1=C 4/4，中速，任光曲]

4.《金蛇狂舞》

【作曲家简介】

聂耳(1912—1935),云南玉溪人,其作品具有鲜明的民族特征和时代精神,是我国革命音乐的开路先锋。

【作品赏析】

全曲以富有弹性的节奏表现出欢乐的情绪。作者在作品中大量运用了锣、鼓、钹、木鱼等打击乐器,烘托了热烈、欢快的气氛。乐曲象征着光明的新生活,给人以强有力的鼓舞。

例5-26 《金蛇狂舞》曲谱片段

金蛇狂舞
(器乐合奏)

聂耳 曲
周仲康 配器

[曲谱略]

5. 《喜洋洋》

【作曲家简介】

刘明源是中国板胡演奏家。天津市人。他擅长演奏民间传统乐曲,创作和改编的新板胡曲有《喜洋洋》《幸福年》《河南小曲》等。

【作品赏析】

《喜洋洋》是我国著名民乐,以新板胡为主要演奏乐器。由我国已故民乐大师刘明源创作于1958年。节奏欢快轻松,充满喜庆氛围,适合在婚礼和各种庆典上演奏。

例5-27 《喜洋洋》曲谱片段

喜 洋 洋

刘明源 曲

[曲谱略]

6. 《春节序曲》

【作曲家简介】

李焕之(1919—2000),我国著名作曲家、指挥家、音乐理论家。原籍福建晋江,1919年出生于香港,少年时代在厦门度过。

【作品赏析】

《春节组曲》,李焕之作于1955—1956年,《春节序曲》是其第一乐章,描写的是过春节人们扭秧歌的情景,乐曲里加入了闹秧歌的锣鼓节奏,主题由两首陕北民间唢呐曲组成,乐曲欢快热烈。中间部分是一首悠扬的陕北民歌,其主题先由双簧管演奏,再由大提琴重复,最后由小号独奏,把音乐推向高潮。

例 5-28 《春节序曲》曲谱片段

7. 广东名曲《步步高》

【作曲家简介】

吕文成(1898—1981)是20世纪20年代以来广东音乐界最卓越的演奏家、作曲家,也是广东曲艺、粤曲的出色演唱家和革新家。

【作品赏析】

《步步高》是一首颇具特色的广东音乐,节奏轻快、旋律明朗,表现出欢快的节庆氛围。

例5-29 《步步高》曲谱

 本章作业

1. 你知道我国历史上有几种乐器分类法吗?
2. 请把本章中提到的音乐作品欣赏一遍,能哼唱一些名曲的主题。
3. 能辨认常见的民族乐器的形态。

第六章

西洋器乐

本章内容概要：本章简述西洋器乐的产生与发展，详细描述西洋管弦乐队的乐器分类，并介绍不同体裁的器乐作品以及相关的创作背景和作曲家生平。

第一节 西洋器乐的产生与发展

器乐是借助乐器的性能特征，结合演奏技巧的运用，所表现一定情绪与意境的音乐作品。欧洲的器乐长期附从于声乐，至16世纪才逐渐独立。

西方乐器，一般人认为就是西洋管弦乐队中的乐器，如黑管、提琴、钢琴等。其实不然，西方乐器是一种泛指，它包括西方国家领土上自发产生的所有乐器种类。除了中国乐器以外，世界各大洲都有自己的民族乐器，如在亚洲有东亚、东南亚音乐所使用的乐器，每个国家都有自己的乐器发展史，如日本、朝鲜、印度、阿富汗等。另外，非洲、拉丁美洲地区都有自己的一套乐器体系，同样有它自己的发展过程。

西洋器乐自音乐产生以来就存在了。早先的乐器只是简单的传声筒，后来发展为小号、长笛和双簧管，然后是弦乐器和键盘乐器的产生。首次发现的一架竖琴，其产生的年代可以追溯到公元前30世纪。约在公元9世纪左右，出现了弓弦乐器。经过时代的不断改进，产生了古大提琴家族以及后来的小提琴家族。由于缺乏古乐器、乐谱以及专门的文字记述，人们已无法对16世纪以前的器乐音乐进行更为详尽的研究。17世纪巴洛克时期，器乐音乐获得了巨大的变革和发展。这一时期产生了伟大的小提琴制造家族斯特拉地瓦利，同时产生了一批独立的器乐曲，在重要性上赶上声乐曲，使得巴洛克时期成为有史以来器乐的重要性可以与声乐相比的第一个时期。

乐器制作技术的发展，尤其是歌剧的兴起，使17世纪的器乐创作有了显著进步，产生了舞曲合成的古典组曲，以及曲式自由的序曲，而赋格曲、幻想曲、随想曲、变奏曲、前奏曲等体裁也渐被普遍使用。18世纪，小提琴音乐迅速发展，歌剧序曲体裁的变革，曼海姆乐派等积极探索新的形式和表现手段，均为维也纳古典乐派的革新提供了有利条件。海顿确立了管弦乐队编制和主调音乐样式；莫扎特则进一步加以肯定，并发挥了木管乐器独特的表现力；贝多芬以交响性、戏剧性手法写作管弦乐序曲，给了奏鸣曲式以广阔的表现天地。

19世纪浪漫主义时期，浪漫乐派对音乐作品体裁、内容、情感的抒发以及音乐形式的不断追求，加强了与文学的结合，兴起了由柏辽兹倡导的标题音乐创作；罗西尼、威乐第、比才等作曲家，尤其是瓦格纳，扩大了歌剧中管弦乐的表现力，充实了乐队编制，丰富了配器手法，突出了音乐色彩，发展了和声语言；在体裁上也更为多样，出现了李斯特的标题交响诗，

比才、格里格的乐队组曲,约翰·施特劳斯的圆舞曲,以及诸如狂想曲、音乐会序曲等大量管弦乐作品。即使像门德尔松、勃拉姆斯等音乐家的管弦乐作品,在和声、对位、配器等方面都有不同程度的发展,不少作品洋溢着浪漫主义的诗情画意。

19世纪末以来,西方管弦乐创作中产生了各种主义和流派。影响较大的是德彪西的印象主义、亨德密特和斯特拉文斯基一度热衷的新古典主义、拉赫玛尼诺夫的晚期浪漫主义、以勋伯格为代表的新维也纳乐派的表现主义和十二音体系。同时,美国爵士音乐也借助管弦乐的外壳风行于世,并渗透到格什文、格罗菲等人的创作之中。许多管弦乐作品形式更为自由,调性更多变化,节奏更为复杂。在未来的时代里,管弦乐队将会进一步发展和完善,其艺术生命将不断得到更新。

第二节　西洋乐器的分类

西洋管弦乐队又称为交响乐队,其中的乐器大多起源于欧洲,早在几个世纪以前,管弦乐队就已经初具规模了。这里要讲述的是18世纪以来,欧洲国家已经定型的管弦乐器。西洋管弦乐队乐器也可以分为四组:弦乐器组、木管乐器组、铜管乐器组以及打击乐器组。具体分类如下文所示。

弦乐器组:小提琴、中提琴、大提琴、低音提琴、竖琴等。

木管乐器组:长笛、短笛、双簧管、英国管、巴松管、单簧管等。

铜管乐器组:小号、圆号、长号、大号等。

打击乐器组:定音鼓、排钟、钢片琴、木琴、小军鼓、大鼓、钹、三角铁、铃鼓、沙槌等。

下面对上述乐器逐一进行分述。

一、弦乐器

这是乐器家族内的一个重要分支,在古典音乐乃至现代轻音乐中,几乎所有的抒情旋律都是由弦乐声部来演奏的。柔美、动听是所有弦乐器的共同特征。弦乐器的音色统一,有多层次的表现力:合奏时激情澎湃,独奏时柔美婉约;又因其丰富多变的弓法(颤、碎、拨、跳等)而具有灵动的色彩。主要分为弓拉弦鸣乐器(如提琴类)和弹拨弦鸣乐器(如竖琴)。

1. 小提琴

这是弓弦乐器中流传最广的一种乐器,也是自17世纪以来西方乐器中最为重要的乐器之一,在现代管弦乐队弦乐组中扮演着不可或缺的角色。小提琴音色清透、明亮、华丽、优雅,有着丰富的表现力,既能演奏舒缓宽广的旋律,又能奏出技巧性很高的旋律。

【作品赏析】《e小调小提琴协奏曲》片段

小提琴演奏的代表作品很多,门德尔松的《e小调小提琴协奏曲》就是一首众所周知的名曲。第一乐章表现了热情高昂的情绪。乐曲一开始,独奏的小提琴在弦乐伴奏的陪衬下,奏出了充满青春活力、朝气蓬勃的主部主题。这优美的主题是从一首歌谣发展而来的。

小提琴

$1 = G \quad \dfrac{4}{4}$

3．3 ｜3 - 1 6 ｜6 - 3 1 ｜7 6 4 6 ｜3 - -｜

2. 中提琴

中提琴的外型结构及演奏手法与小提琴相似，琴身稍大，琴弓较长且略粗。音色独特，像是充满鼻音的弦乐器，深沉而神秘，通常担当中音声部，为主旋律起伴奏和衬托的作用，偶尔担任独奏的角色。

【作品赏析】《嘎达梅林》片段

如在著名作曲家辛沪光的交响诗《嘎达梅林》中，当嘎达梅林壮烈牺牲后，中提琴奏出民歌《嘎达梅林》的旋律，表现了人民对他的怀念和哀悼，其他乐器同时作出颤抖悲戚的伴奏，音乐显得异常动人。

中提琴

$1 = {}^{\flat}B \quad \dfrac{4}{4}$

6 3 3 2 3 ｜5 6 1 6 ｜2 3 2 1 6 ｜2．3 3 5 1 ｜6 - - - ｜5 6 5 3 5 ｜5 6 1 6 ｜

1 6 1 5 6 ｜2．3 3 5 1 ｜6 - - - ‖

3. 大提琴

这是近代管弦乐队中不可或缺的次中音或低音弦乐器。音色浑厚丰满，擅长演奏抒情、宽广的旋律，表达深沉而复杂的感情。在管弦乐曲中，大提琴声部经常演奏旋律性很强的乐句，也常与低音提琴共同担负和声低音声部的演奏。由于琴身比小提琴、中提琴大很多，演奏时将琴支撑于地面，夹于两腿之间。

【作品赏析】《天鹅》片段

《天鹅》是我们熟悉并为之感动的优雅、温柔的大提琴曲，它出自法国作曲家圣-桑的管弦乐《动物狂欢节》。《天鹅》是其中第十三首，被视为圣-桑的代表作品。作者在乐曲中赋予了天鹅某种拟人化的情操与美感，在描绘天鹅圣洁、优雅的形态时，又似乎隐匿着一种淡淡的惋惜和忧伤。乐曲分为三部分，乐曲一开始，在G大调主和弦上分解和弦音型的伴奏下，由大提琴在中音区奏出了天鹅的主题。

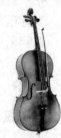

大提琴

$1 = G \quad \dfrac{6}{4}$

1 7 3 6 5 1 ｜2 - 2 3 4 - 0 ｜6 0 7 1 2 3 4 5 6 7 ｜3 - - 3 0 0 0 ｜

4. 低音提琴

这是弦乐器中形体最大、声音最低沉的乐器，在管弦乐队中一般充当伴奏角色，极少用于独奏。拨弦弹奏法可发出隆隆声，用来描述雷声、波涛声等恰到好处。

被世人尊称为"乐圣"，同时也是维也纳古典乐派代表人物之一的德国著名作曲家贝多芬就常用低音提琴在交响乐队中演奏重要的旋律。

【作品赏析】《第五交响曲》（《命运交响曲》）片段

低音提琴

《第五交响曲》(《命运交响曲》)的第三乐章中间部分,用低音提琴全力的强奏(f)中,形成特殊的音色,快速的行进表现了健康强烈的幽默情绪和鲜明的民间色彩,音乐粗犷,给人以奋力拼搏的力量。

$1 = C \quad \dfrac{3}{4}$

1 | 7 1 2 5 6 7 | 1 7 1 2 3 4 | 5 - 4 | 3 1 6 | 4 2 6 | 5 3 1 |
f

5. 竖琴

竖琴是最古老的拨弦乐器,有47条不同长度的弦,7个踏板可改变弦音的高低,能奏出所有的调性。因为竖琴有着美丽的音质和丰富的内涵,因而成为交响乐队中独具个性的色彩性乐器,主要担任和声伴奏和滑奏式的装饰句。

竖琴

【作品赏析】《大海》片段

德彪西是19世纪末、20世纪初法国著名的作曲家、钢琴家、指挥家和评论家,同时也是世界近代音乐史上享有盛名的印象派音乐家之一。他的交响乐《大海》是一幅壮美的音乐画卷,由三幅交响素描组成。第一首中的第二主题里就有竖琴的演奏,与双簧管及中音提琴组成混合音色第二主题。

$1 = {}^{b}D \quad \dfrac{6}{8}$

6 5 5 ♭7 1 | 2 4 2 4 | 5· 5· | 5· 5· |

二、木管乐器

木管乐器因用乌木或者硬木制作而得名。木管乐器的音域宽广,音色柔美,表现力强,在合奏中扮演重要的角色,而且也是重要的独奏乐器。木管乐器从发音方法上可以分为三类:

(1)气流直接吹入吹孔使管柱振动发音。如长笛、短笛。
(2)气流通过双簧吹入使管柱振动发音。如双簧管、英国管、大管和低音管。
(3)气流通过单簧吹入使管柱振动发音。如单簧管、低音单簧管。

各种木管乐器的音色丰富而且优美。在管乐队里,常用到的木管乐器主要是长笛、短笛、双簧管、英国管、单簧管及大管。以下就这几种乐器作一介绍。

1. 长笛

原来的长笛是一种竖吹的圆锥形木管乐器,新型长笛改用金属制作,但其发音原理仍同木管乐器,所以仍属木管类乐器。长笛音色清澈柔美,音域宽广,中高音区明朗犹如第一缕晨光;低声区婉约如皎洁的月光,擅长演奏缓慢、抒情、富有田园色彩的乐章。在交响乐队中常担任主要旋律的演奏,是重要的独奏乐器。

长 笛

【作品赏析】《第九交响曲》(《新世界交响曲》)片段

19世纪,捷克著名的作曲家德沃夏克在他的《第九交响曲》(《新世界交响曲》)中表现了在美国的捷克人的感受以及对祖国不可遏止的思念之情。在第一乐章里,为了加强主题

的乡愁气息,由独奏长笛奏出的第二主题更为甜美,并略带伤感。

2. 短笛

短笛是长笛的变种乐器,在交响乐队中音域最高。其音色尖锐透明,富于穿透力,经常用来表现凯旋、热烈欢舞的场面,或描写暴风雨中的风声呼啸等。短笛的加入,使得整个乐队的乐声更加响亮、有力而辉煌。

短　笛

【作品赏析】《曾祖父》片段

美国作曲家科普兰,根据原先创作的舞剧音乐《小伙子比利》三分之二的材料,写成了一部管弦乐组曲,共有六个片段。第二片段突出了美国西南部地区人民的质朴、开朗、欢乐、幽默的性格。这是一段活泼的音乐,开始由短笛奏出一首变化了的牧童歌曲《曾祖父》的片段。

3. 双簧管

双簧管最初形成于17世纪中叶,18世纪时得到广泛使用。双簧管在乐队中常常担任主要旋律的演奏,是出色的独奏乐器,同时也擅长担任合奏和伴奏的角色。另外,它还是交响乐队里的调音基准乐器(乐队以双簧管小字一组的A音定音)。双簧管音色有鼻音似的芦片声,善于演奏流畅、富有牧歌风情的抒情旋律,因此有"抒情女高音"的美誉。

双簧管

【作品赏析】《鹅妈妈》片段

拉威尔的管弦乐组曲《鹅妈妈》,原先是根据18世纪的童话故事写成的一组钢琴四手联弹,共五首,后来将其改为芭蕾舞剧的音乐。在第二首中,双簧管在短小的弦乐演奏的引子后,奏出了悲哀的旋律,刻画出沉寂的森林和被遗弃的孩子不安的心情。

4. 英国管

英国管是一种 F 调双簧木管乐器,比双簧管的音域低五度,实际上是中音双簧管。音色比双簧管苍凉浓郁,听起来如泣如诉,有忧郁、梦幻的情调。英国管不是管弦乐队的基本乐器,只在表现特定情景时才用。

英国管

【作品赏析】《在中亚细亚草原上》片段

鲍罗丁是一位卓越的化学家兼音乐家,是俄罗斯"强力集团"的成员之一。其作品《在中亚细亚草原上》是一部以俄罗斯生活景象为题材的交响音画。乐曲富有东方色彩的第二主题由英国管吹出,它给人以安详的无忧无虑的感受。

$1=C\ \dfrac{2}{4}$

3 4 3 | 5 · 6 5 | 5 · 6 5 | 5 4 3 | 4 · 5 4 | 4 · 5 4 | 4 · 5 4 | 3 4 3 | 3 · 4 3 | 3 4 3 |

2 · 3 | 2 1 2 | 1 · 2 1 | 1 · 2 |

5. 单簧管

单簧管又称"黑管",是一种音域宽广的单簧片木管乐器。有 C 调、降 B 调和 A 调三种,常用的是降 B 调单簧管。其音色特点是:高音区狂野嘹亮;中音区富于表情,清澈明亮;低音区低沉浑厚而不失丰满,是木管家族中应用最广泛的乐器。单簧管的性能十分灵活自如,可以轻松地演奏各种音阶,且以能连续吹出琶音而著称,无论在乐队演奏或独奏中都极富表现力。

单簧管

【作品赏析】《b 小调大提琴协奏曲》片段

德沃夏克的《b 小调大提琴协奏曲》第一乐章用奏鸣曲式写成。乐曲一开始,先由单簧管开门见山地在 b 小调上吹出宏伟壮丽的第一主题。

$1=D\ \dfrac{4}{4}$

6 · 7 1 6 - | 6 · 5 3 6 - | 6 · 7 1̇ 7 6 5 |

6. 大管

大管又称巴松管,是木管乐器中的低音乐器。低音区音色阴沉庄严,中音区音色柔和而饱满,高音富于戏剧性,适于表现严肃迟钝的情调,也适于表现诙谐情趣和塑造丑角形象。

大管

【作品赏析】《第六交响曲》(《悲怆交响曲》)片段

19 世纪俄国伟大的作曲家柴可夫斯基的一部杰作——《第六交响曲》(《悲怆交响曲》)共有四个乐章。第一乐章是快板,奏鸣曲式。乐曲开始,出现了一个缓慢、暗淡的引子,就是用大管在低音区演奏的。这是一段充满了叹息和沉思的音调,表现了乐曲主人公内心的忧郁和辛酸,并预示了交响曲的悲剧性的结局。

$1 = G$ $\frac{4}{4}$

$\underline{6\ 7} | 1\ 7 - \underline{7\ 1} | 2\ 1 - \underline{1\ 2} | 3\ {}^\#2 - - |$
pp

三、铜管乐器

铜管乐器是由铜或其他金属材料制成的管状乐器。其音色特点是雄壮、辉煌、热烈,虽然音质各具特色,但宏大、宽广的音量为铜管乐器组的共同特点,这是其他类别的乐器所望尘莫及的。

1. 小号

小号俗称小喇叭,铜管乐器家族的一员,常负责旋律部分的演奏,是铜管乐器家族中音域最高的乐器。常在军乐队、管弦乐团、管乐团、爵士大乐团或一般爵士乐中使用。小号音色明朗响亮,极富光辉感和英雄气概,既可奏出嘹亮的号角声,也可奏出优美而富有歌唱性的旋律。小号使用弱音器可增加神秘色彩。

小 号

【作品赏析】《威廉·退尔》片段

罗西尼的《威廉·退尔》序曲中的号角之音就是小号的典型之作。

$1 = E$ $\frac{2}{4}$

$\underline{5\ 5} | \underline{5\ 5\ 5}\ \underline{5\ 5\ 5} | 1\ 2\ 3\ \underline{5\ 5} | \underline{5\ 5\ 5}\ 1\ 3\ 3 | 2\ 7\ \underline{5\ 5} | \underline{5\ 5\ 5}\ \underline{5\ 5\ 5} |$

$1\ 2\ 3\ 1\ 3 | \underline{5\ 5}\ 4\ 3\ 2 | 1\ 3\ 1 |$

2. 圆号

圆号又称法国号,音色具有铜管的特点,但又温和高雅,带有哀愁和诗意,在铜管和木管乐器之间起到桥梁作用,表现力极为丰富,是铜管乐器中音域最宽、应用最广泛的乐器。

圆 号

【作品赏析】《b小调大提琴协奏曲》片段

德沃夏克在他的《b小调大提琴协奏曲》中,在单簧管吹出第一主题后,圆号在D大调上吹出略带忧伤的第二主题,真挚而感人。

$1 = D$ $\frac{4}{4}$

$3 - \underline{3\ 2}\ 1\ 6 | 1 - 5\ 1 | 2\ 3\ 5\ 3\ 1 | 2 - - {}^\#2 | 3 - \underline{3\ 2}\ 1\ 6 | 1 - \underline{5\ 5} | 5\ 7\ 3\ 2\ 6 |$

$5 - - 0 |$

3. 长号

长号又称拉管。长号的历史可追溯到15世纪。大约1 700年前称为萨克布号。17～18世纪时，长号多用于教堂音乐和歌剧的自然场面中，是构造上唯一未经过技术改进的铜管乐器。19世纪，长号成为交响乐队中的固定乐器。长号也是军乐队的重要乐器，同时还经常用于爵士乐队，被称为"爵士乐之王"。长号音色高亢、辉煌，庄严宏伟而饱满，声音嘹亮而富有威力，弱奏时又委婉如歌。其音色鲜明统一，在乐队中很少被同化，甚至可与整个乐队抗衡。

长 号

4. 大号

大号（或低音大号）是管弦乐队中音域最低的铜管乐器，音色非常浑厚低沉，是管弦乐队中最大的低音部铜管乐器，威严庄重，在乐队中担当最低音声部，很少用于独奏。大号不但低音浑厚，高音区也很优美，所以现代作曲家偶尔也用大号吹奏旋律，如法国印象主义作曲家拉威尔配器的《图画展览会》中"牛车"的主题，就是用大号演奏的。

大 号

$1 = B\ \dfrac{2}{4}$

0 3 | 3 4 5 3 4 | 3 6 7 1 | 7 6 0 | 2 6 0 | 2 6 6 3 2 | 1 3 7 0 | 6 5 4 | 3 0 |

四、打击乐器

打击乐器也许是乐器家族中历史最为悠久的一族了。其家族成员众多，特色各异。虽然它们的音色单纯，有些声音甚至不能称为乐音，但对于渲染乐曲气氛却有着举足轻重的作用。通常情况下，打击乐器有着加强乐曲力度、提示音乐节奏的作用，同时，有相当多的打击乐器能作为旋律乐器使用。现代管弦乐队里增加了很多非洲、亚洲音乐里的音色奇异的打击乐器，几乎无法完全罗列。就常用的打击乐器而言，可以分为固定音高和非固定音高两大类，前者用五线谱，后者用一线记谱。

（一）有固定音高的打击乐

1. 定音鼓

定音鼓自17世纪传入欧洲以来，就一直是交响乐队中打击乐声部的固定乐器，也是重要的色彩性伴奏乐器。音色柔和、丰满，音量可以控制，不同的力度表现不同的音乐内容，有时甚至可以直接演奏出旋律。演奏方法分为单奏和滚奏两种，单奏多用于节拍性伴奏，滚奏则可以模仿雷声，且效果逼真。

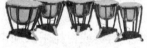

定音鼓

2. 排钟

排钟又称为"管钟""钟琴"，由一些长短有别的钢管组成。排钟发音庄严而洪亮，余音很长。从18世纪以来，经常被用来模拟教堂的钟声，表现胜利归来，渲染神秘、幻想性的音乐气氛。排钟音色清澈柔和，常用以重复高音乐器的声部。最有名的钟琴独奏乐段是莫扎特歌剧《魔笛》中帕帕盖诺的

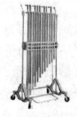

排 钟

魔铃音响。

3. 钢片琴

钢片琴是击奏体鸣乐器,管弦乐队中使用的打击乐器。钢片琴的音域从中央C到中央C上面4个或5个八度,音乐的记谱比实际音响低1个八度。高音域的音色跟钢琴差不多,较尖锐,共鸣短促,让人有天堂般的感受。低音域的音色淳厚、圆润。中音区清脆、明亮,有其独特之处。柴可夫斯基是第一位使用钢片琴的作曲家,在其舞剧《胡桃夹子》中的小糖果仙女的舞蹈中使用。钢片琴刻画了阳光下的景象,钢琴、长笛以及弦乐共同展现出澄澈的清水与悠游的鱼群。

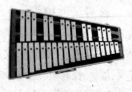

钢片琴

4. 木琴

木琴或称"巴拉风",产生于14世纪,音域为3个半到4个八度。属竹木体鸣乐器类,各个音条都有固定的音高,因而木琴是变音打击乐器,可用于独奏旋律。强奏时,木琴音色刚劲有力,短促而清脆;弱奏时则柔美悦耳。多用来演奏轻快、活泼的乐曲,表达欢乐的气氛。此外,木琴还可以奏出美妙的滑音和动人的震音,具有丰富的表现力。法国作曲家圣-桑在他的《死之舞》中首次使用这种乐器,以表现骨架的摇动声。

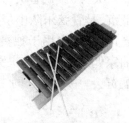

木 琴

(二) 无固定音高的打击乐器

1. 小军鼓

小军鼓又称"小鼓",在各类乐队中与大鼓的重要性相同,常与大鼓同时使用。在弱拍上敲击细小的节奏,以调和音色,增强乐曲的节奏感。演奏方式分为单奏、双奏和滚奏三种。其中滚奏法最具特色,双棰极迅速地交替敲击,发出颗粒清晰的音响,各种处理效果可以表达出不同的音乐情绪。

小军鼓

2. 大鼓

大鼓是管弦乐队中最大的鼓,直径近1米。演奏时通常竖着放置,大鼓由一个单鼓槌敲击,被称为大鼓槌。通常敲击时是击打鼓膜的中心与鼓边之间,击鼓的中心只是用于短促而快速的击奏(断奏)和表现特殊效果。现代大鼓起源于古代土耳其,又称大军鼓,中世纪传入欧洲。大鼓是管弦乐队中最重要的打击乐器,几乎不作独奏,而是参与合奏或衬托乐队和声的伴奏乐器,它不仅使乐队的低音声部更加充实、丰满,而且为整个乐队带来一种气势,增添了活力。

大 鼓

3. 钹

钹是一种古老的碰奏乐器,又称"土耳其钹",其音响的穿透力非常强,善于烘托气氛,是管弦乐队中必不可少的色彩性打击乐器。轻击像冰雪消融时的潺潺流水,重奏则如暴风骤雨时的风声呼啸,音响洪亮而强烈,余音回荡,极富气势,通常表现一种激情。

钹

三角铁

4. 三角铁

三角铁又称"三角铃",属于金属体鸣乐器族,无固定音高。可发出银铃般的颤音,为整

个乐队增加一种特殊的色彩,点缀作用十分明显。它还能奏出各种节奏花样和连续而迅速的震音,常常在华彩性的乐段中加入演奏,以增强气氛。

5. 铃鼓

铃鼓又称"手鼓",直接用手敲击发声,无固定音高。铃鼓具有简易、轻便的特点,适合于民间舞蹈,普遍应用于世界各地。演奏时一只手提鼓身,另一只手敲击鼓面,可同时发出鼓声和铃声,音色清脆、明亮,还可发出急速而美妙的震音。常用来烘托热烈的气氛,表达欢乐的情绪,真可谓"载歌载舞"。无论在民间舞蹈或乐队伴奏中,铃鼓都是一种色彩性很强的节奏打击乐器,可用作伴奏、伴舞和伴歌,节奏自由,任凭演奏者即兴发挥。

铃 鼓

6. 砂槌

砂槌演奏时发出轻微的"沙沙"声,通常为急板音乐或快节奏音乐伴奏,起烘托气氛的作用。砂槌为典型的拉丁美洲节奏乐器,常用于拉丁美洲舞曲音乐之中,更是伦巴乐队必备的乐器,有时也在西方管弦乐队中用作节奏性乐器。

砂 槌

格里格是19世纪后半叶挪威民族乐派的重要代表人物之一,也是当时欧洲乐坛具有进步思想和重要影响的作曲家。他在管弦乐组曲《培尔·金特》第二组曲的第二乐章中,整组的打击乐器(三角铁、铃鼓、小鼓、大鼓和钹)以强烈的具有舞蹈特性的节奏渲染气氛。

在管弦乐队中,我们有时看到的用钢琴或羽管键琴、管风琴参与管弦乐队的演奏被统称为"独奏协奏曲",即一件乐器独奏、乐队协奏的作品。一般认为键盘乐器用于协奏曲是从巴赫时期才开始的,后来亨德尔、海顿、莫扎特都分别为键盘乐器写了很多协奏曲。除了键盘乐器会用于独奏协奏曲外,长笛、竖琴、小提琴、圆号、单簧管等都可用作独奏协奏曲的独奏乐器,其中小提琴最受欢迎。

第三节　器乐作品欣赏

欧洲从中世纪到文艺复兴,声乐艺术长期占据主导地位。到巴洛克时期,器乐音乐获得独立发展,开始与声乐并驾齐驱,而古典主义时期是器乐音乐繁荣的时代。按照器乐作品的式样、类型、品种的不同,器乐作品可分为小夜曲、夜曲和无词歌、船歌和摇篮曲、谐谑曲、叙事曲、幻想曲和即兴曲、狂想曲和随想曲、前奏曲和间奏曲、回旋曲、变奏曲、卡农和赋格、奏鸣曲、室内乐、序曲、协奏曲、组曲、交响诗、交响曲、标题音乐等多种体裁。

一、小夜曲

小夜曲(serenade)在中世纪的时候,是指欧洲行吟诗人在爱人的窗前为表达爱情所唱的歌曲,歌声旋律婉转动听。18世纪的小夜曲是一种器乐合奏的小夜曲,19世纪的小夜曲是旋律比较好听、比较富于诗意的抒情特性乐曲,有点像无词歌,内容比较深沉,常含有忧郁的情感。舒伯特、托西尼作的小夜曲,在世界上流传甚广。

舒伯特《小夜曲》

【作曲家简介】

弗朗茨·泽拉菲库斯·彼得·舒伯特（1797—1828），奥地利作曲家。他是早期浪漫主义音乐的代表人物，也被认为是古典主义音乐的最后一位巨匠。舒伯特在短短31年的生命中，创作了600多首歌曲，18部歌剧、歌唱剧和配剧音乐，10部交响曲，19首弦乐四重奏，22首钢琴奏鸣曲，4首小提琴奏鸣曲以及许多其他作品，被称为"歌曲之王"。

舒伯特

【作品赏析】《小夜曲》片段

这首歌曲是舒伯特在1828年他逝世前数月完成的，是声乐套曲《天鹅之歌》的第四首乐曲，大意是借天鹅临死才放喉歌唱之说。此曲暗示这一套曲为作者绝笔，是一首脍炙人口的名曲。这首《小夜曲》旋律优美、动听，也被改编成器乐曲演奏，广受人们喜爱。

歌曲结构为二部曲式，大小调交替发展。第一段d小调旋律轻盈婉转，情绪柔和明朗，模仿吉他的伴奏，表现了一位青年向心爱的姑娘倾诉爱慕之情。歌词是对四周幽静环境的描绘，接着是8小节抒情而安谧的间奏。

第二段中部转D大调，运用了变化音，调性的变化使感情变得激动，形成全曲的高潮。

尾声的旋律和节奏加入了新的因素。随着以D大调为主，带有大小调综合倾向的结束句由强渐弱，表现了爱情的歌声在优美恬静的夜色中渐渐远去。

二、夜曲和无词歌

1. 夜曲

夜曲（nocturne）原指18世纪流行的西洋贵族社会中的器乐套曲，风格明快典雅，常在夜间露天演奏，与小夜曲类似。旋律优美，富于歌唱性，常用慢速或中速，往往采用琶音式和弦的伴奏型。总的表现意境是夜的沉静与人的内心抒发。肖邦的21首夜曲是这一体裁最为出色的代表作品。

肖邦《降b小调夜曲》

【作曲家简介】

肖邦（1810—1849）是波兰最伟大的作曲家、钢琴家。在母亲

肖邦

的影响下,他从小对波兰的民间音乐十分熟悉和喜爱。6岁就开始学习钢琴,7岁学习作曲,8岁便在音乐会上登台演出,16岁时进华沙音乐学院作曲班,不到20岁已是华沙很有名的钢琴家和作曲家。

肖邦的创作以钢琴作品为主,还涉猎各种舞曲、幻想曲、叙事曲、谐谑曲、前奏曲、练习曲、奏鸣曲等。他的音乐具有鲜明的个性和独树一帜的浪漫抒情风格,激昂雄壮、气势磅礴的旋律,色彩丰富的和声,为欧洲的浪漫主义音乐增添了夺目的光彩,被称为"浪漫主义的钢琴诗人",是浪漫主义时代最有独创性的艺术家之一。肖邦的作品形成了独特的"肖邦风格",为西方19世纪浪漫主义音乐做出了贡献,特别是对19世纪后半叶欧洲民族乐派的形成和发展产生了深远的影响。

【作品赏析】《降b小调夜曲》

本曲作于1830年到1831年。作品9中共有3首夜曲,这是肖邦最早出版的夜曲。而作品9之1则是肖邦夜曲的"最初之最初",其旋律非常优美,情绪极为丰富。

乐曲的构成是:甚缓板,6/4拍,三段形式。第一段旋律充满柔和而朦胧的魅力,节奏处理十分自由。

谱例片段1

乐曲的中段由八度音奏出降d大调的旋律,这是非常甜蜜的旋律,此曲之所以能使人迷醉,也全在这一部分。

谱例片段2

肖邦一生总共创作了21首夜曲。夜曲这种体裁在传统上主要用于表现深夜的宁静,旋律通常如梦一般清幽、柔美。肖邦的夜曲并不只是单纯地继承了传统夜曲的表现风格,而是使夜曲的形式趋向自由,内容也多样化了,变得更加热情、更加完美。

2. 无词歌

无词歌(songs without words),也称"无言歌",器乐的一种体裁。这是按照歌曲体裁和形式特点写作的小型器乐曲,常有一个歌唱性的旋律,配以抒情歌曲常用的伴奏音型,听似

歌曲,但没有歌词。这是抒情歌曲般的器乐小品,由门德尔松首创。最具有代表性的是门德尔松的无词歌。

《春之歌》钢琴曲

【作曲家简介】

门德尔松(1809—1847),德国浪漫主义作曲家,生于德国汉堡的一个富裕家庭,逝于莱比锡。1843年创办了德国第一所音乐学院。门德尔松为德国浪漫乐派最具代表性的人物之一。在短暂的一生中,他创作了各种体裁的音乐作品,他的《〈仲夏夜之梦〉序曲》为浪漫主义作曲家描绘神话仙境提供了先例。他独创了"无言歌"的钢琴曲体裁,对于标题和钢琴艺术的发展都有着巨大的启示价值。他的审美趣味和创作天才都深刻地影响了后来的浪漫主义音乐。

门德尔松

【作品赏析】《春之歌》

《春之歌》,门德尔松作于1830年至1845年,是他的钢琴曲集《无词歌》中的作品。《无词歌》共49首,分为8集。《无词歌》是门德尔松首创的一种器乐小品,具有鲜明的歌唱性旋律,曲调的音域接近人的自然音域,其他声部起伴奏作用,集中体现了门德尔松的创作风格和浪漫派作曲家追求器乐声乐化的倾向。在结构上,除少数作品运用奏鸣曲式和回旋曲式外,通常以三段体和二段体的形式为主。《春之歌》是《无词歌》中最著名的抒情小品,优美柔和的旋律,伴奏声部是如清澈流水的琶音,十分富于诗意。

这首乐曲是A大调,四二拍,三部曲式。第一段歌唱性的主题圆润而洒脱,富于弹性,表现了春日里人们爽朗欢快的心情。

谱例片段1

1 = A 2/4

p
3 3 4 #4 5 | 1 5 4 3 | 2 . 4 | 6 . 4 | 2 2 #1 2 #2 | 3 5 4 3 | 2 1 7 1 | 3 2 5 |

乐曲的中间段继续发展主题素材,节奏较紧凑,调性移到E大调,增强了力度,并运用模进手法,显得更加热烈激动。

谱例片段2

1 = E 2/4

7 6 5 | 3 1 7 6 | 5 2 3 4 | 3 . 5 | 2 7 6 5 | 3 1 7 6 | 5 2 4 7 | 1 . #1 |

2 0 3 | 4 . #4 | 6 5 ♮4 2 | 1 . #1 | 2 |

经过流水般的连续十六分音符过渡,音乐进入了再现段,乐曲结束在清脆而透明的春的气息中。

三、船歌和摇篮曲

1. 船歌

船歌是指意大利威尼斯贡多拉(一种平底狭长的轻舟)船工所唱的歌曲,或是指模仿这种歌曲的声乐曲和器乐曲,广泛流行于意大利,19世纪成为一种人们喜爱的浪漫抒情曲体裁。船歌的曲调淳朴流利,优游自在,通常为6/8拍子,强拍和弱拍有规则地交替和起伏,描写船的摇曳晃动。声乐曲如舒伯特的《在水上唱歌》、奥芬巴赫的歌剧《霍夫曼的故事》中的《船歌》二重唱;器乐曲如门德尔松的3首无词歌(作品19之6,30之6,62之5)和肖邦的作品60。不少船歌中运用了地道的民间旋律,保持了民歌质朴的风格,在结构形式上也简约、明晰,与民歌朴素的风格相得益彰。

柴可夫斯基《船歌》

【作曲家简介】

柴可夫斯基(1840—1893),是俄罗斯伟大的浪漫乐派作曲家、指挥家,也是俄罗斯民族乐派的代表人物。他的作品注重内心刻画,他在旋律、配器等各方面造诣极高,在各种体裁的领域里都有所建树。他创作的很多作品都成为世界名作,对后世的作曲家影响很大。主要作品有《b小调第六交响曲"悲怆"》《黑桃皇后》等歌剧十几部,《天鹅湖》等舞剧三部,标题交响曲、序曲、幻想曲等多部,以及各种器乐重奏、钢琴独奏、声乐浪漫曲等多首。

柴可夫斯基

【作品赏析】 《船歌》

《船歌》选自柴可夫斯基的钢琴套曲《四季》副标题"12首风格小品",作品37b,创作于1875年到1876年,柴可夫斯基应彼得堡《小说家》月刊发行人贝纳德的约请,每个月为《小说家》的音乐附刊写一首钢琴曲。贝纳德按照12个月令的时序,选定了12首诗,提供给柴可夫斯基,作为12个曲子的标题。其中6月用了普列谢耶夫的一首诗:

走向河岸——那里的波涛将喷溅到你的脚跟,
神秘的忧郁的星星会照耀着我们。

柴可夫斯基根据这首诗,写成了一首船歌。

作品的曲式结构为复三部曲式,ABA结构。第一部分的主调是g小调,第一段和第三段是同一个主题,旋律深情婉转,略带忧伤,像一首浪漫曲。虽然没有用6/8拍子,但4/4拍子从强拍到弱拍一摇一摆的节奏,同样体现了轻舟荡漾的景象。

谱例片段1

$1=\flat B \quad \frac{4}{4}$

0 0 0 3 ＃4 ＃5 | 6 7 1 2 3 6 ＃5 6 | 3 - 0 3 7 2 | 1 0 0 0 1 ＃5 7 | 6 -

中段速度转快,节奏也活跃起来,并从小调转入了G大调,写出了"山鸣谷应,风起水涌"的形象;歌声桨声融成一片,还可以听到浪花飞溅的音响。

谱例片段 2

1=G 4/4

0 5 4 3 | 7 - 0 4 3 2 | 1 5 ♭6 5 | ♭5 5 6 5 3 1 | 5 0

第三段旋律,在每个乐节的收尾,加进了陪衬的声部,原来的"独唱"变成了"二重唱";歌声此起彼落,表现得更为气韵生动。最后,小船渐渐离去,波浪轻微的拍击声消失在远方。

2. 摇篮曲

摇篮曲又称催眠曲。原是母亲在摇篮旁为使婴儿安静入睡而唱的歌曲,后来逐渐发展成为一种音乐体裁。摇篮曲的音乐形象一般都具有温存、亲切、安宁的气氛,曲调平静、徐缓、优美,充满着母亲对孩子未来的热诚的祝福。伴奏往往模仿摇篮摆动的律动,具有抒情歌唱性的旋律和安静的气氛。摇篮曲也像船歌一样,既有声乐作品,又有器乐作品。6/8 拍子也是摇篮曲的典型节拍。

勃拉姆斯《摇篮曲》

【作曲家简介】

勃拉姆斯(1833—1897),德国作曲家。人们把勃拉姆斯与巴赫、贝多芬并列为"三 B",尽管这种提法的意义不够确切,但它说明了勃拉姆斯在德国音乐中的地位。勃拉姆斯创作了除歌剧以外一切体裁的作品,在交响曲、室内乐、协奏曲和艺术歌曲方面留下了众多杰作;他沿用了贝多芬式的音乐形式进行写作,同时作品也带有浪漫主义风韵;常用无标题音乐形式,提倡音乐中的形式美,反对内容至上的原则,避免标题音乐形式。勃拉姆斯的艺术歌曲创作多采用简介的分节歌的形式,并进行各种节奏和音色的变化。他搜集整理了很多民歌,这些民歌具有民间生活气息,反映日常生活中的感情。他常用收集来的民歌谱写具有高度艺术性的伴奏,同时还改编和创作了许多民歌式的歌曲如《摇篮曲》等。

勃拉姆斯

【作品赏析】《摇篮曲》

这首常用于小提琴独奏的《摇篮曲》,原是一首通俗歌曲,作于 1868 年。相传作者为祝贺法柏夫人次子的出生,作了这首平易可亲、感情真挚的摇篮曲送给她。法柏夫人是维也纳著名的歌唱家,1859 年勃拉姆斯在汉堡时,曾听过她演唱的一首鲍曼的圆舞曲,当时勃拉姆斯深深地被她优美的歌声所感动,后来就利用那首圆舞曲的曲调,加以切分音的变化,作为这首《摇篮曲》的伴奏,仿佛是母亲在轻拍着宝宝入睡。

此曲为 F 大调,原曲的歌词为:"安睡安睡,乖乖在这里睡,小床满插玫瑰,香风吹入梦里,蚊蝇寂无声,宝宝睡得甜蜜,愿你舒舒服服睡到太阳升起。"那恬静、优美的旋律本身就是一首抒情诗。后人曾将这首歌曲改编为轻音乐,在世界上广为流传,就像一首民谣那样深入人心。

$1 = F$ $\frac{3}{4}$

$\underline{3\ 3}\ |\ 5\ \cdot\ \underline{3}\ \underline{3\ 3}\ |\ 5\ 0\ \underline{3\ 5}\ |\ \dot{1}\ 7\ \cdot\ \underline{6}\ |\ 6\ 5\ \underline{2\ 3}\ |\ 4\ \underline{2\ 2}\ \underline{2\ 3}\ |\ 4\ 0\ \underline{2\ 4}\ |\ 7\ \underline{6\ 5}\ \underline{5\ 7}\ |$

$\dot{1}\ 0\ \underline{1\ 1}\ |\ \dot{1}\ -\ \underline{6\ 4}\ |\ 5\ -\ \underline{3\ 1}\ |\ 4\ 5\ 6\ |\ \overset{\triangledown}{5}\ -\ \underline{1\ 1}\ |\ \dot{1}\ -\ \underline{6\ 4}\ |\ 5\ -\ \underline{3\ 1}\ |\ 4\ \overset{54}{\underset{\frown}{3}}\ 2\ |$

$1\ -\ \|$

四、谐谑曲

谐谑曲,曲名来源于法文"badinerie"一词,意思是"开玩笑",又称诙谐曲,是一种三拍子器乐曲。其主要特点是速度轻快、活跃而明确,带有舞曲性与戏剧性的特征。从18世纪开始,谐谑曲成为一种十分流行的体裁,很多古典乐派的作曲家还把这种体裁应用到交响乐中,一般作为第三乐章的主题出现,以取代宫廷风格的小步舞曲。谐谑曲比小步舞曲速度快,节奏比较活跃,常用独特的音调、生疏的节奏型,突如其来的转调和明显的强弱对比,突如其来地重复前面的主题或引进新的主题,突如其来地结束一个段落或结束全曲等手法,造成一种幽默和风趣的效果。海顿首先在写作奏鸣曲时用诙谐曲代替其中的小步舞曲,后来贝多芬、舒伯特都运用这种手法,使它能够表现多方面的形象。肖邦更是写作独立的钢琴诙谐曲,使其更具有戏剧性。

贝多芬《D大调第二交响曲》第三乐章

【作曲家简介】

路德维希·凡·贝多芬(1770—1827),世界著名音乐家。1770年出生于德国波恩,维也纳古典乐派和向浪漫主义乐派过渡的杰出代表。幼年显示出超常的音乐天才,4岁起学琴,8岁登台演奏。11岁师从内费学习音乐,为以后的艺术成就奠定了基础。1792年赴维也纳深造,师从海顿等作曲家学习作曲。贝多芬的创作几乎涉及当时所有的体裁。他的作品,特别是器乐作品是人类文化宝库中最璀璨的珍珠,他因此被称为"乐圣"。他一生创作了许多作品,如交响乐《命运》《英雄》《田园》《第九交响曲》,还有32首钢琴奏鸣曲,弦乐四重奏16部,歌剧一部以及其他作品多部。

贝多芬

【作品赏析】 《D大调第二交响曲》第三乐章

该交响曲完成于1802年。在这一时期,贝多芬因耳疾和严重的腹泻接受了医生的劝告,离开了闹市区,来到位于维也纳郊区的海利根施塔特休养。虽然腹泻病症得到了很好的控制,但耳疾却越发加重。但就在经历个人苦难和绝望之时,他开始理解了一个人的真正使命,意识到他自己对社会和大众的神圣使命。"我要扼住命运的咽喉,绝不允许它毁灭我"。因此,个人不幸和磨难不仅没有让他屈服,反而促使他与命运抗争,同时对未来的美好生活产生强烈的渴望,并写出了具有英雄气概和欢乐情绪的《第二交响曲》。

在第三乐章里,贝多芬以疾驰的速度、起伏的曲调,节奏重音、力度音区等方面的急剧转换和清澈的音响效果,与规模宏伟的其他乐章形成对比,构成这首谐谑曲的特色。

谱例片段 1

1 = D 3/4

1 - - | 3 4 5 | 2 - - | 4 5 6 | 2 3 4 | 2 3 4 | 3 2 1 | 1 7 1 | 1 - - | 6 7 1 |
f p f ff f p

7 1 2 | 6 7 1 | 7 6 5 | 5 #4 5 | 5 - - ‖
 ff

乐曲的中间部分是较为明亮、抒情的乐段,由木管奏出。

谱例片段 2

1 = D 3/4

1 2 | 3 - - | 4 - - | 5 4 3 | 2 0 3 | 4 - - | 5 - - | 3 4 2 | 1 - ‖
 p

五、叙事曲

叙事曲一般是指富于叙事性、戏剧性的独唱或独奏曲。叙事曲一词源出拉丁文"ballare",意为跳舞,最初是一种舞蹈歌曲。14世纪以后,只歌不舞,在法国、意大利、英国、德国各国成为独唱或复调叙事歌曲的通称。叙事曲和叙事歌曲一样具有叙事性,也就是说曲调富有语言表现力,好像讲故事一般侃侃而谈,内容多取材于民间史诗、古老传说和文学作品。

肖邦《g 小调第一叙事曲》Op.23

【作品赏析】《g 小调第一叙事曲》Op.23

肖邦共创作了 4 首叙事曲,完成于 1831 年到 1842 年,是他 21~32 岁那段充满了活力的青年时代的作品。肖邦的叙事曲受文学上的叙事诗和声乐作品中的叙事曲的影响,充满了民间风格,主题都是民歌性质的,并且采用了民间音乐的即兴性和变奏手法,唱出了波兰人民的生活、斗争和愿望。这 4 首叙事曲不仅在富于幻想的浪漫主义气质方面,在叙事性和戏剧性的结合方面,而且还在某些细节上接近于舒伯特。在这首叙事曲中,肖邦概括了这个故事的精神并具有史诗般的气概,但作者没用音乐来描述具体情节,而是选取了若干典型的形象来表现英雄主义和爱国主义思想。

乐曲采用自由奏鸣曲式写成,在具有庄重的宣叙调特点的 8 小节序奏之后,出现了安详而略带忧虑的第一主题,老人开始回忆和讲述一个遥远的故事。

谱例片段 1

1 = ♭B 6/4

0 2 3 #5 1 7 | 6 - - 3 - - | 2 - - 0 2 3 #5 1 7 | 6 - - #4 - - | #5 - -

第二主题是舒展明朗的,使人感受到华伦洛德在知道自己身世后的感慨之情。

谱例片段 2

$1=\flat E \quad \dfrac{6}{4}$

这两个主题在展开部构成了惊心动魄的戏剧性效果,第一主题不断地增强悲剧色彩,第二主题则发展成具有英雄气概的主题,以至在第二主题再现时,决然不同于呈示部那抒情温柔的形象,已成长为成熟的、誓为祖国雪耻的英雄形象了。

乐曲的尾声将全曲的情绪再一次推向高潮。结尾是悲壮的,象征着华伦洛德为国壮烈捐躯的英雄气概。

六、幻想曲和即兴曲

1. 幻想曲

幻想曲是一种形式自由洒脱、乐思浮想联翩的器乐曲,本身具有浪漫色彩而无固定曲式。原指一种管风琴或古钢琴的即兴独奏曲。16、17 世纪的幻想曲常由弦乐器(主要是琉特)或键盘乐器演奏,多用复调模仿手法(基本相同的旋律在高低不同的声部中轮番出现)自由发展主题。18 世纪末叶起,幻想曲遂成为独立的器乐曲,如格林卡运用俄罗斯民间音乐写成的管弦乐曲《卡玛琳斯卡雅幻想曲》。

格林卡《卡玛琳斯卡雅幻想曲》

【作曲家简介】

米哈依尔·伊万诺维奇·格林卡(1804—1857),俄国作曲家,诞生在斯摩棱斯克省诺沃斯巴斯克村的一个庄园地主的家庭。幼年向家庭女教师学习钢琴,向农奴出身的小提琴家学习小提琴。1830 年,他先后到意大利、维也纳和柏林,结识了贝里尼等人,特别是得到了著名音乐理论家德恩的赏识,使其音乐理论知识和作曲技巧得以完善和成熟。1834 年回国,开始了专业的音乐创作生活。主要代表作有歌剧《伊凡·苏萨宁》《鲁斯兰与柳德米拉》,管弦乐《幻想圆舞曲》《卡玛琳

格林卡

斯卡雅》以及室内乐、歌曲等。格林卡的音乐创作以巨大的艺术魅力来体现俄国人民的伟大与崇高,他对俄国民族音乐的发展有着重要的影响,被称为"俄国音乐之父"。

【作品赏析】《卡玛琳斯卡雅幻想曲》

《卡玛琳斯卡雅幻想曲》作于 1848 年,同年在华沙首演。该曲原名《以两首俄罗斯民歌——婚礼歌和舞曲为主题的幻想曲》,后根据他人的建议改为现在的曲名。《卡玛琳斯卡雅幻想曲》是俄国第一部真正的交响音乐作品,是被公认的杰出的典范之作,为俄国的交响音乐发展开辟了道路。

乐曲采用两首俄罗斯民歌作主题,加以变奏发展,展示了一幅生动的民间生活风俗画。全曲两个主题,第一主题是婚礼歌《从山上,从高高的山上》,旋律抒情而优美。

谱例片段 1

1 = F 3/4 中速

[乐谱]

第二主题为民间舞曲《卡玛琳斯卡雅》,情绪热烈欢快。

谱例片段 2

1 = D 2/4 适中的快板

[乐谱]

在欢快的舞曲节奏中,第一主题不时以衬腔形式穿插其中,两者交织在一起,生动地描绘了俄罗斯民间婚礼的风俗场景和情趣,音乐在喜庆的气氛中结束。

2. 即兴曲

这是 19 世纪的一种抒情性乐曲。原意为即兴创作或凭一时的兴致写成的作品,后发展为器乐短曲曲名,往往采用如歌的形式。即兴是就创作动因的偶发性而言,常由激动的段落和深刻抒情的段落组成,除了采用奏鸣曲式外,大多还采用变奏曲、三段式、复三部曲式等结构。

舒伯特《降 A 大调即兴曲》

【作品赏析】《降 A 大调即兴曲》

舒伯特一共写了 8 首为钢琴演奏的即兴曲,作于 1827 年。这些为钢琴创作的抒情短曲即兴成分很强,曲式简单,大多为三段体或变奏曲,因其抒情的旋律、浪漫的乐思而深受人们的喜爱。《降 A 大调即兴曲》是舒伯特作品 90(D899)中的第 4 首,是舒伯特作品中最为广泛演奏的钢琴曲之一。

全曲为三段体,速度为小快板,四三拍。乐曲结构为 ABA。

第一大段情感真挚淳朴,抒情如歌。本段又可以分为三个小段。第一小段是富有歌唱性的旋律。

谱例片段 1

1 = ♭A 3/4

[乐谱]

第二小段为强有力的和弦进行,音乐语言高昂热情。

谱例片段 2

1 = ♭A 3/4

[乐谱]

第二大段与第一大段形成有力的对比,在重复和弦的伴奏下,旋律以持续的连音奏出,在中间部分达到高潮,最后再现第一段,结束全曲。

谱例片段 3

$1 = {}^\flat D \quad \dfrac{3}{4}$

5 | 3 5 1 3 1 5 3 5 1 | 5 1 3 5 3 1 5 1 3 ‖

这首乐曲集中体现了舒伯特的音乐创作特征:诱人的旋律、温柔的情感以及不可言喻的浪漫思想。

七、狂想曲和随想曲

1. 狂想曲

"狂想曲"一词源于希腊语 rhapsodie,始于 19 世纪初的一种技术艰深且具有史诗性的器乐曲,原为古希腊时期由流浪艺人歌唱的民间叙事诗片段,常常取材于民族民间音乐或流行音乐的音调,富有典型的民族特色。著名的狂想曲有李斯特《匈牙利狂想曲》、德沃夏克《a小调狂想曲》、拉威尔《西班牙狂想曲》等。

李斯特《匈牙利狂想曲》第二首

【作曲家简介】

弗朗茨·李斯特,著名的匈牙利作曲家、钢琴家、指挥家,是浪漫主义前期最杰出的代表人物之一。他6岁起学钢琴,16岁定居巴黎。李斯特将钢琴的技巧发展到了无与伦比的程度,极大地丰富了钢琴的表现力,在钢琴上创造了管弦乐的效果。他还首创了背谱演奏法,本人则具有超群的即兴演奏才能,他也因此获得了"钢琴之王"的美称。作曲方面,他主张标题音乐,创造了交响诗体裁,发展了自由转调的手法,为无调性音乐的诞生揭开了序幕,树立了与学院风气、市民风气相对立的浪漫主义原则。

李斯特

【作品赏析】《匈牙利狂想曲》第二首

在李斯特的19首狂想曲中,以第二首流行最广。第二首匈牙利狂想曲,是李斯特19首狂想曲中具有代表性的作品,写于1847年。李斯特在创作中采用了匈牙利民间舞蹈音乐"查尔达什"的形式,音乐包括鲜明对比的两大部分,节奏缓慢、情绪庄重的"拉绍"和节奏轻快、气氛热烈的"弗里斯"。除却鲜明的匈牙利民族风格,其高超的演奏技巧的运用,丰富了钢琴的表现力,缤纷的色彩宛如管弦乐的效果。

乐曲的引子和"拉绍"部分,低沉有力,悲伤沧桑,仿佛展开一页沉重的画卷,中间虽穿插了轻快活泼的舞曲性片段和疾飞的华彩,而仿佛明朗豁然,但旋即又回归到低沉的主题之中,伤感沉重依旧。进入"弗里斯"后,经过同音重复的过渡和发展,情绪愈加欢快,而进入豪放有力的主题,激情热烈如宏大急速的舞蹈场面,一系列高难度技巧的运用,音乐如旋风般纷飞炽热,被推向高潮。其后乐曲又经短暂的从强到弱的静缓后,再次加强力度,在狂欢的气氛中结束。

乐曲一开始,先奏出一段沉着有力、节奏自由、加有许多装饰音、缓慢而具有宣叙调特性

的引子,表现出浓郁的民族特色。接着,乐曲引入"拉绍"部分,缓慢而庄严。

谱例片段1

这段低沉压抑的旋律蕴含着巨大的哀痛和愤怒,好似在叙述一件悲痛的往事。

经过高音区的变化重复以后,乐曲转入舞曲风格的主题,这是一段节奏匀称而规整、轻捷跳跃的旋律。

谱例片段2

经过发展,接"弗里斯"舞曲。这部分的音调风格与"拉绍"部分形成对比。首先奏出在"拉绍"的中间段落已经出现过的舞曲主题,然后在不断高涨的热烈气氛中,引出一个个由各种节奏构成的鲜明而富有个性的主题。

谱例片段3

谱例片段4

然后出现一种果断有力的曲调,以八度音演奏。

谱例片段 5

这段曲调经过变化发展后,突然在高潮中稍作停顿,以快速的八分音符奏出一段蓬勃向上的旋律,似浪潮一般奔流发展。

谱例片段 6

紧接着奏出几个强有力的和弦,全曲在振奋人心的气氛和辉煌的色彩中结束。

谱例片段 7

2. 随想曲

随想曲(capriccio)又称奇想曲、异想曲,是一种形式自由的赋格式幻想曲。曲式结构较自由,带有随意性并富于生气,作曲者可以任其奔放的乐思自由驰骋,有赋格式、套曲形式,如帕格尼尼《随想曲二十四首》(Op.1)。随想曲在 19 世纪常指带有诙谐性、即兴性的钢琴曲与管弦乐曲,如门德尔松、勃拉姆斯的钢琴随想曲,还有的作曲家用随想曲来反映异国风光,如柴可夫斯基的《意大利随想曲》。

帕格尼尼《a 小调第二十四随想曲》

【作曲家简介】

帕格尼尼(1782—1840),意大利小提琴演奏家、作曲家。于 1782 年出生在意大利北部。他幼年充分显露出音乐才能,不论什么曲子,他立刻能轻松地演奏出来,同时他还学习作曲,8 岁就写小提琴奏鸣曲。1805 年任卢加宫廷乐队小提琴独奏家。在他的《24 首随想曲》中,表现了高超的技巧,为小提琴演奏艺术的发展做出了杰出的贡献。他的作品有《ᵇE 大调协奏曲》《24 首随想曲》《女巫之舞》《无穷动》《威尼斯狂欢节》《军队奏鸣曲》

帕格尼尼

《拿破仑奏鸣曲》等，另外，还作有吉他曲 200 首，以及各种室内乐曲。1840 年 5 月 27 日夜，被誉为"小提琴之神"和"音乐之王"的帕格尼尼离开了人世，时年 58 岁。

【作品赏析】《a 小调第二十四随想曲》

《a 小调第二十四随想曲》选自帕格尼尼为独奏小提琴创作的《24 首随想曲》（作品 1），作于 1801 年到 1807 年，1820 年出版，是作曲家生前允许出版的少数作品之一。作品展现了高超的小提琴技巧，是公认的小提琴家的试金石。该曲不仅考验演奏者的演奏技巧，更是对其音乐悟性的检验。

该曲采用生动活泼的急板，四二拍，变奏曲形式，由主题加 11 个变奏和 1 个尾奏组成。

谱例片段 1

八、前奏曲和间奏曲

1. 前奏曲

前奏曲（prelude）是器乐体裁的一种。prelude 是"序""引子"之意。它是一种单主题的中小型器乐曲。它源自 15、16 世纪某种乐曲前的引子，最初常为即兴演奏，有试奏乐器音准、活动手指及准备后面乐曲进入的作用，与后面的主要乐曲形成对比。

不少作曲家均有独立的钢琴前奏曲。19 世纪后，西洋歌剧中的开场或幕前音乐也有称为"前奏曲"者，已经没有引子的功能，而成为独立的具有即兴特点的中小型器乐曲，并常汇编成曲集。

如肖邦所作《前奏曲 24 首》（Op. 28）中的乐曲，有的具有单一动机的练习曲风格，有的具有抒情性的夜曲特征。拉赫玛尼诺夫、肖斯塔科维奇也作有同类的前奏曲集。

肖邦《降 D 大调前奏曲》

【作品赏析】《降 D 大调前奏曲》

《降 D 大调前奏曲》又称《雨滴前奏曲》，肖邦作于 1838 年到 1839 年。当时肖邦正与乔治·桑在地中海马儿岛疗养，肖邦听到屋檐滴下的雨滴声，有感而发，写下此曲。这是肖邦 24 首前奏曲中的第 15 首。

乐曲采用降 D 大调，四四拍，三部曲式，慢板。第一段音乐没有前奏，伴奏声部逼真地模仿着单调的雨滴声音。在一连串雨声的衬托下，乐曲呈示出第一个主题 A，旋律纯净明朗。

谱例片段 1

主题 A

$1=\flat D \quad \dfrac{4}{4}$

$\underline{\dot{3}\cdot\underline{\dot{1}}}\ \dot{5} - 6\ |\ 7 - - \dot{1}\ |\ \underline{\dot{2}\cdot\underline{\dot{3}}}\ \dot{4} - 3\ |\ \underline{\dot{3}\cdot\underline{\dot{2}}}\ \dot{1}\ \overset{2}{}\ |\ \underline{2\ \dot{3}\ 2}\ \overset{\overbrace{}^{7\cdot}}{\sharp\dot{1}\ \dot{2}\ \dot{3}\ \dot{4}}\ |\ \underline{\dot{3}\cdot\underline{\dot{1}}}\ \dot{5} -$

乐曲中间逐渐为升 c 小调。由雨滴节奏的变化而成的主题 B,在低音部分缓慢地推进,伴随着类似"雨滴"的音型,显得十分深沉,乐曲中带有悲凉的浪漫色彩。

谱例片段 2

主题 B

$1=E \quad \dfrac{4}{4}$

$3\ 3\ 6\ \sharp\dot{5}\ |\ 3\ 3\ 7\ 6\ |\ 6\ 7\ \dot{1}\ 7\ |\ 7 - - - \ |$

最后,乐曲再现第一部分主题,在宁静而又充满幻想的气氛中,"雨滴"声渐渐地消失,留给人们丰富的想象。

2. 间奏曲

间奏曲(intermezzo)的意思原来是幕间戏,也就是在大歌剧的两幕之间演出的独幕喜歌剧。近代的间奏曲则是指穿插在歌剧的两幕之间或两场之间的管弦乐曲,以及交响曲、协奏曲、组曲、室内乐等套曲中两个主要乐章之间的短小乐章。

比才《卡门间奏曲》

【作曲家简介】

比才(1838—1875),法国浪漫乐派最有影响的作曲家、钢琴家。他的早期作品受意大利罗西尼等人的影响,倾心于意大利流畅的旋律风格。直到戏剧配乐《阿莱城的姑娘》的问世,他自身的音乐才华才真正显示出来。1875 年创作的歌剧《卡门》成为法国及世界歌剧史上划时代的作品,是至今上演最多、流行最广的歌剧作品之一。比才的艺术成就集中体现在歌剧《卡门》上,这部作品所体现的现实主义倾向,不仅震动了当时法国的歌剧界,对 19 世纪末的意大利真实主义歌剧以及俄罗斯的民族主义歌剧也产生了十分重要的影响。

比　才

【作品赏析】《卡门间奏曲》

这是歌剧《卡门》第三幕的间奏曲。为预示下一幕中卡门和堂·何塞的爱情发展,本来比才想在这里写一段富于温情的旋律。这时,他想起《阿莱城姑娘》中一段带有田园风味的、甜美的主题,觉得放在这里更合适。于是,他就把这一主题稍作修改成了这一幕的间奏曲。

这是由长笛奏出的一个充满感情的旋律,在竖琴玲珑剔透、轻盈的伴奏下,委婉动人,就好似卡门和堂·何塞正在诉说他们的爱恋。

谱例片段1

$1=\flat E \quad \frac{4}{4}$

$\underline{\dot{1}\ \dot{2}\ 4\ 3\ 2\ 1} \mid \underline{5\ 6\ 3\ 6\ 5\ 0\ 5} \mid \underline{6\ 7\ \dot{1}\ \dot{1}\ 7\ 6\ 3} \mid 3\ 5\ \overset{\dot{2}\dot{1}}{\frown}\ \dot{2}\cdot\dot{1}\ 2\ 5 \parallel$

当木管乐器和弦乐器相继加入演奏同一主题时,乐曲感情不断升华,再由高潮恢复平静,在耐人寻味的气氛中结束。

九、回旋曲

回旋曲(rondo)起源于欧洲一种古老的民间轮舞曲,是由相同的主部和几个不同的插部交替出现而构成的乐曲。回旋曲的特征就是主题的循环。回旋曲式为:A+B+A+C+A+D+A+E+A……其中的 A 是多次出现的回旋曲主要主题,B、C、D、E 是新材料,专用名词是"插部"。一首回旋曲至少要有两个插部。上例共有四个插部,分别称为第一、第二、第三、第四插部。回旋曲可分为:单式回旋曲(各部分以乐段为单位)和复式回旋曲(各部分以乐部为单位)。按时期可分为:古回旋曲(巴洛克时期)、古典回旋曲(古典与浪漫主义早期)和浪漫回旋曲(浪漫主义末期)。

贝多芬《致爱丽丝》

【作品赏析】《致爱丽丝》

这是德国作曲家贝多芬1810年所作,是最脍炙人口的钢琴小品。该曲是贝多芬为他的学生特蕾莎·马尔法而作。该曲一直不为人所知,直到19世纪60年代,德国音乐学家诺尔为贝多芬撰写传记的时候,才在特蕾莎的遗物中发现了该曲的手稿。

乐曲以回旋曲式写成。一开始出现的主题纯朴亲切,刻画出温柔美丽、单纯活泼的少女形象。

谱例片段1

$1=C \quad \frac{3}{8}$

$3\ \sharp 2 \mid 3\ \natural 2\ 3\ 7\ \natural 2\ 1 \mid 6\ 0\ 1\ 3\ 6 \mid 7\ 0\ 3\ \sharp 5\ 7 \mid \dot{1}\ 0\ 3\ 3\ \sharp 2 \mid 3\ \natural 2\ 3\ 7\ \natural 2\ 1 \mid$
PP

$6\ 0\ 1\ 3\ 6 \mid 7\ 0\ 3\ \dot{1}\ 7 \mid 6\cdot \mid$

这一主题先后重复三次,中间有两个对比性的插部。

第一插部建立在新的调性上,色调明朗,表现了欢乐的情绪。

谱例片段2

$1=C \quad \frac{3}{8}$

$\overset{46}{\frown}\dot{1}\ \dot{4}\cdot\ \dot{3} \mid \dot{3}\ \dot{2}\ \flat\dot{7}\ \dot{6} \mid \dot{6}\ 5\ 4\ 3\ 2\ 1 \mid \flat\dot{7}\ \dot{6}\ \dot{7}\ 5\ 6\ 7 \mid \dot{1}\ \dot{2}\ \sharp\dot{2} \mid \dot{3}\cdot\ \dot{3}\ \dot{4}\ 6 \mid \dot{1}$

$\overset{\dot{2}\dot{1}\dot{7}\dot{1}}{\frown}\dot{2}\cdot\ \dot{7} \mid \dot{1}\cdot \mid$

第二插部在固定低音衬托下,色彩暗淡,节奏性强,音乐显得严肃而坚定。一连串上行的三连音及随后流畅活泼的半音阶下行音调,又自然地引出了主题的第三次再现。

谱例片段 3

$1 = C \quad \dfrac{3}{8}$

$\underline{1}. \mid \underline{2} \ \underline{34} \mid \underline{4} \ \underline{4} \mid \underline{3}. \ \underline{2}\overbrace{1\ 7} \mid \underline{6}\ \underline{6} \mid \overbrace{6\ 1}\ \overbrace{7}\ \underline{6}.\mid$

乐曲在欢乐明快的气氛中结束。

十、变奏曲

"变奏"一词,源出拉丁语 variatio,原义是变化,意即主题的演变。变奏曲是指主题及其一系列变化反复,并按照统一的艺术构思而组成的乐曲。从古老的固定低音变奏曲到近代的装饰变奏曲和自由变奏曲,所用的变奏手法各不相同。图式为:A + A1 + A2 + A3 + A4 + A5 + A6 + A7……A 是主题原型,A1、A2 是主题的第一变奏和第二变奏,依此类推。变奏曲依据变奏方式的不同以及历史上形成的某种风格差异,可以分为固定低音变奏、固定旋律变奏、装饰变奏以及自由变奏,其中固定低音变奏、固定旋律变奏、装饰变奏又统称为严格变奏。

1. 严格变奏

固定低音变奏:以一个低音声部的固定旋律或音型不断反复,在其上方叠加复调或和声声部加以变奏所形成的结构。

固定旋律变奏:以一个固定的旋律不断严格反复,其他声部构成的和声、织体以及配器等进行变奏所形成的结构类型。俄罗斯作曲家格林卡的《波斯合唱曲》便是一个典型的曲例。

装饰变奏:保留主题的基本结构,维持旋律及和声的基本骨架,但使用更加灵活的变奏方法,如旋律或和声作华彩性的发展、节奏织体的变化,甚至换用调式、调性,使音乐的情绪、性格产生对比等所形成的结构。

2. 自由变奏

每次变奏时,引用更多的新因素,扩大音乐发展的起伏,强化各个变奏部分之间的对比性和相对独立性,使用更为灵活多样的变奏手法,从而使每个变奏之间的音乐情绪、性格及体裁性的反差增大所形成的结构。

严格变奏常采用主调写法,自由变奏常采用复调写法。

柴可夫斯基《洛可可主题变奏》

【作品赏析】《洛可可主题变奏》

《洛可可主题变奏》作于 1876 年,是献给德国著名大提琴家弗列德里西教授的大提琴曲。"洛可可"原指 18 世纪初法国的一种精致典雅、纤细玲珑的富于装饰性的艺术风格。当时这种风格影响到很多专业领域,如音乐和建筑领域等。以后人们就用这个名称来泛指 18 世纪与洛可可艺术相似的音乐风格。

这是一首十分典型的拟古作品。乐曲主题线条简单明了,结构清晰,速度平稳,音色纯净,音乐风格富有诗意。乐曲按照变奏原则写成,共包括主题和 7 个变奏。乐曲前面有一段

引子。

谱例片段 1

1 = A 2/4

5 1 | 6. 6 2 | 7. 7 3 | 1. 7 6 0 | 1. 7 6 1 6 | 2. 2 7 | 5 1 ‖

紧接着是洛可可主题。

谱例片段 2

1 = A 2/4

0 5 3 | 4 3 2 3 | 1. 1 6 6 5 7 6 | 5. 4 3 5 3 | 4 3 2 3 | 1 0 i 1 7 6 |

7 2 5 6 3 #4 | 5. ‖

后面的 7 个变奏在不同的风格上展现了大提琴的各种技巧,最后以活跃、辉煌的气氛结束全曲。

十一、卡农和赋格

1. 卡农

卡农(canon),复调音乐的一种,原意为"规律"。同一旋律以同度或五度等不同的高度在各声部先后出现,造成此起彼落连续不断地模仿,即严格的模仿对位。

卡农是一种谱曲技法,和赋格一样是复调音乐的写作技法之一,也是利用对位法的模仿技法。卡农同时也指以此种技法创作出来的音乐作品,如巴赫的《五首卡农变奏曲》。

卡农的所有声部虽然都模仿一个声部,但不同高度的声部依一定间隔进入,造成一种此起彼伏、连绵不断的效果。轮唱也是一种卡农。在卡农中,最先出现的旋律是导句,以后模仿的是答句。

2. 赋格

赋格(fuga),西洋复调音乐中的主要曲式和体裁之一,又称"遁走曲",意为追逐、遁走。它是复调音乐中最为复杂而严谨的曲体形式。其基本特点是运用模仿对位法,使一个简单而富有特性的主题在乐曲的各声部轮流出现一次(呈示部);然后进入以主题中部分动机发展而成的插段,此后主题及插段又在各个不同的新调上一再出现(展开部);直至最后主题再度回到原调(再现部),并常以尾声结束。赋格由 16～17 世纪的经文歌和器乐里切尔卡中演变而成。赋格曲作为一种独立的曲式,直到 18 世纪在巴赫的音乐创作中才得到了充分的发展。巴赫丰富了赋格曲的内容,力求加强主题的个性,扩大了和声手法的应用,并创造了展开部与再现部的调性布局,使赋格曲达到相当完美的境地。

谱例片段 巴赫《d 小调托卡塔与赋格》赋格曲主题

$1=\text{F} \quad \frac{4}{4}$

$\underline{0\ 3\ 2\ 3}\ \underline{1\ 3\ 7\ \dot{3}}\ |\ \underline{\dot{6}\ 3\ {}^\sharp5\ 3}\ \underline{6\ 3\ 7\ \dot{3}}\ \underline{1\ 3\ 3\ 3}\ \underline{{}^\sharp4\ 3\ 5\ 3}\ |\ \underline{\dot{6}\ 3\ {}^\sharp5\ 3}\ \underline{6\ 3\ 7\ \dot{3}}\ |$

十二、奏鸣曲

奏鸣曲(sonata)原是意大利文,它是从拉丁文"sonare"(鸣响)演变而来,而与"cantata"(康塔搭,大合唱)一词相对立,是大型声乐套曲体裁之一,原意为"用声乐演唱",一个是"响着的",一个是"唱着的"。起初奏鸣曲是泛指各种结构的器乐曲,到18世纪方定型为三个乐章。如海顿、莫扎特的钢琴奏鸣曲都是三个乐章。后来"奏鸣—交响套曲"又增加了一个"小步舞曲"乐章,插在第二、第三乐章之间,成为四个乐章的"奏鸣—交响套曲"。到贝多芬时又用"谐谑曲"代替"小步舞曲",后来的作曲家还有用"圆舞曲"作为第三乐章。奏鸣曲在结构上类似组曲的一套乐曲,但它又和交响曲不易分开,它是大型套曲形式的体裁之一。

奏鸣曲各乐章的基本特点是:

第一乐章为快板,用奏鸣曲式。

第二乐章为慢板,用奏鸣曲式或复三部曲式或自由的奏鸣曲式。

第三乐章(有时略去)为小步舞曲或谐谑曲,用复三部曲式。

第四乐章为快板或急板,用奏鸣曲式、回旋曲式或回旋奏鸣曲式。

贝多芬《第二十三钢琴奏鸣曲》"热情",作品57

【作品赏析】 《第二十三钢琴奏鸣曲》"热情",作品57

《热情奏鸣曲》作于1804年至1806年,正是贝多芬创作的成熟时期。他深刻、巨大的乐思和雄伟的形式在这一时期突出地表现出来。从作者本人到公论都认为"热情"是登峰造极的钢琴奏鸣曲之一。贝多芬曾这样解释它的内容:"你去读莎士比亚的暴风雨吧!"这是告诉我们,贝多芬的《热情奏鸣曲》创造的音乐形象与莎士比亚创作中诗意的、悲剧的形象有相同的地方,都非常深刻、强烈地表现了一种使人惊叹不已的勇往直前的"超人"的力量。深刻的乐思揭示了伟大的人类悲剧:人生面临着迢迢的苦难之路;人生充满了矛盾和不停的探索;人生虽然最终是死亡,但这死亡不同于生物的自生自灭,人在肯定生活的同时,进行了不屈不挠的搏斗,和自然力搏斗,和包围着、敌对他的力量搏斗……这些都由于死亡而升华了,显示出无比崇高的、悲壮的美!

乐曲共三个乐章:第一乐章有两个主题。第一个主题表现压抑的情绪和对光明的渴望,以及对所谓"命运"的强烈反抗。

谱例片段1

$1={}^\flat\text{A}\ \frac{12}{8}$

$\underline{3\ 3\ 1}\ |\ \underline{\dot{6}\cdot\dot{6}\cdot\dot{6}\cdot}\ \underline{1\ 1\ 3}\ \underline{\dot{6}\cdot\dot{1}\ \dot{1}\ 3}\ \underline{\dot{6}\cdot\dot{6}\cdot}\ |\ \underline{\dot{3}\cdot\dot{3}}\ \underline{{}^\sharp\dot{4}\ \dot{4}\ \dot{4}\cdot\dot{3}}\ \underline{{}^\sharp\dot{5}\ \dot{4}}\ |\ \dot{3}\ 0\ \|$

第二主题表现对幸福生活的向往。理想的破灭、热情的奔放和与生活的苦难搏斗,这里充满了强烈的戏剧冲突。

谱例片段 2

$1=\flat A \quad \frac{12}{8}$

3 35 | 1. 3 31 7. 2 27 | 1. 5. 5. 6 64 | 3. 5 53 2. 5 54 | 3 · 5 · 5 ‖

第二乐章与第一乐章的热情形成鲜明的对比：在苦难坎坷的生活历程中，心灵仍充满活力，陶醉在美妙的理想境界中。这里用了淳朴的赞歌式主题，三个变奏之后，节奏逐渐活跃，暗示英雄的意志通过沉思又坚强起来，继续同苦难进行顽强的搏斗。

谱例片段 3

$1=\flat D \quad \frac{2}{4}$

5 6 | 5. 6 | 5 5 | 5 — | 1 1 | 1. 1 | 1 7 | 1 0 |
　　　　　　　　　　　sf　p

第三乐章是不过分的快板，f 小调，奏鸣曲式。这一乐章表现了一种战斗和力量的豪情，体现出乐观、果断的精神。音乐一开始，呈现五小节强有力的切分音，接着出现暴风骤雨式的主部主题。

谱例片段 4

$1=\flat A \quad \frac{2}{4}$

0 3 6 1 3 4 3 2 | 1 2 1 7 6 7 1 6 | 0 3 6 1 3 4 3 2 | 1 2 1 7 6 7 1 6 |
pp

在该乐章中，各个主题因素的分配不十分明显，呈示部、展开部、再现部各部分之间没有明显界限。最后，快速的终曲在极其辉煌和激动人心的高潮中结束。

十三、室内乐

室内乐（chamber music），通常是指由少数演奏者演出的重奏曲。17 世纪初发轫于意大利。原指在皇宫内室和贵族家庭演奏、演唱的世俗音乐，以别于教堂音乐及剧场音乐。18 世纪末以后，随着市民阶层的兴起，演奏场地从宫廷走向音乐厅，听众人数渐趋增多。室内乐的概念已由专指重奏曲而扩大到包括独奏曲、独唱曲（限于少数乐器伴奏者）和重唱曲以及小型管弦乐合奏等在内的更广阔的范围。

室内乐重奏不同于管弦乐合奏，前者每一声部由一人演奏，后者每一声部则由多人演奏。按声部或人数的多寡，室内乐可分为二重奏、三重奏、四重奏、五重奏直至九重奏等多种演奏形式。在所有的室内乐重奏中，弦乐四重奏是最重要和最有代表性的重奏形式。这是由于它具有最多样化的演奏技巧，最丰富的表现力，最擅长于表现旋律的歌唱性，同时又有宽广的音域、音区和音色的对比。

柴可夫斯基《如歌的行板》

【作品赏析】《如歌的行板》

这是柴可夫斯基的《D大调第一弦乐四重奏》中的第二乐章,创作于1869年。该曲取材于一首动人的俄罗斯民歌《孤寂的凡尼亚》,柴可夫斯基非常喜欢这首悠长缓慢、情感真挚的歌曲。本曲曾使俄国大文豪列夫·托尔斯泰老泪纵横,柴可夫斯基一直对此深感自豪。有人甚至认为,本曲就是柴可夫斯基的"代名词"。

乐曲用复三部曲式写成,两个主题交替反复。第一主题就是前述那首优雅的民谣曲调,虽由二拍与三拍混合作成,但毫无雕琢的痕迹。

谱例片段1

在幽静的切分音过门后,引出第二主题。这一曲调的感情较为激昂,钢琴伴奏以固执的同一音型连续着,却并不给人以单调的感觉。

谱例片段2

此后又回到高八度的第一主题,后来又反复第二主题,但存在变化。乐曲的尾声较长,先出现第二段主题,再出现第一段主题的变形,深化了乐思中沉郁忧伤的感情。

谱例片段3

十四、序曲

序曲(overture),乐曲体裁之一。原指歌剧、清唱剧等作品的开场音乐,17、18世纪的歌剧序曲分为"法国序曲"及"意大利序曲"两类。前者为复调风格,由慢板、快板、慢板三个段落组成,中段为赋格形式,末段较短;后者为主调风格,由快板、慢板、快板三个段落组成,后世交响曲即由此演变而成。19世纪以来,从贝多芬开始,作曲家常采用这种体裁写成独立的器乐曲,其结构大多为奏鸣曲式并有标题,如贝多芬的《科里奥兰序曲》、柴可夫斯基的《1812年序曲》等。

柴可夫斯基《1812年序曲》

【作品赏析】《1812年序曲》

《1812年序曲》完成于1880年10月,是尼古拉·鲁宾斯坦委托柴可夫斯基为莫斯科艺

术工业博览会创作的作品,也是柴可夫斯基最受人们欢迎的作品之一。《1812年序曲》的历史内容是:法国拿破仑于1812年调动了大军侵入俄国境内,付出了很大代价,才逼近莫斯科。俄军司令库图佐夫采取坚壁清野的战略,下令放弃莫斯科,30万居民百分之九十撤出莫斯科。农民们纷纷加入游击队,烧掉了粮食,使拿破仑的侵略军在冰天雪地里饿着肚子作战。拿破仑的军队由于经不起俄军的反攻和游击队的袭击,结果惨遭失败,拿破仑绕道德国才逃回法国。俄国人民以骄傲的心情读着库图佐夫对军队的文告:"勇敢和胜利的军队!你们终于站在帝国的边疆了。你们每一个人都是祖国的救星,俄罗斯用这个名字来欢迎你们,你们在这次迅速进军中建立起来的不平凡的功绩,使全国人民都感到惊奇,并带来了我们永远的光荣。"

序曲的前半部分是庄严的众赞歌,用以描写拿破仑侵入俄国境内时群众的苦恼情绪和人民在大难临头时祈求上帝保佑的情景。旋律选自宗教歌曲《上帝,拯救你的众民》。随后力度加强,速度加快,表现了俄罗斯人民抗敌热情的高涨。序奏最后,圆号吹出骑兵的主题。

谱例片段 1

$1 = {^\flat}E \quad \frac{3}{4}$ 广板

1 1 | 2 3 1 1 | 2 3 4 4 4 | 4 - - | 3 3 3 3 3 | 3 2 3 | 2.2 2 2 | 3 -

音乐的主部主要是描写战斗的,再现了拿破仑军队的逼近。音阶上行下行相互对抗,描写双方的搏斗,旋律如旋风,节奏酷似痉挛。中段,铜管、木管和弦乐交替奏出法国《马赛曲》片段,描绘了法军的猖狂暴虐。

谱例片段 2

$1 = {^\flat}B \quad \frac{4}{4}$

0 5 5 5 5 | 1 1 2 2 | 5.3 1 1 3 1 | 6 4 3 2 | 1

音乐的展开部和再现部运用了以上各种音乐材料来描写战斗的场面,但《马赛曲》已逐渐失去耀武扬威的性格,转入低音区,旋律显得支离破碎,预示着侵略者必将失败的命运,而俄罗斯人民却节节进逼,并最终赢得了胜利。

结尾部分极其辉煌壮丽,开始时再现庄严的众赞歌,之后变为谢神曲和凯旋歌。鼓声、钹声和钟声齐鸣,同时出现了活泼而热烈的骑兵主题。接着,低音铜管和低音弦乐奏出俄国国歌的前半部分,并与骑兵主题相结合,伴随着大炮的轰鸣,表现了俄罗斯人民欢庆反法战争胜利的盛大场面。全曲在欢欣鼓舞、充满胜利喜悦的气氛中结束。

谱例片段 3

$1 = C \quad \frac{4}{4}$

3 - 2 1 | 2 - 1 2 | 3 - 5 3 | 2 - - 0 | 3 - 2 1 | 2 - 1 2 | 3 - 5 3 | 2 - 2 3 |

4 - 3 2 | 1 - 1 7 | 1 - 6 - | 5 - - 3 | 2 7 1 3 | 2 7 1 3 | 2 - 2 2 | 5 - -

十五、协奏曲

协奏曲(concerto)是指一种由独奏乐器与管弦乐队协同演奏的大型器乐作品。它的特点是独奏部分具有鲜明的个性和高度的技巧性。在音乐进行中,独奏与乐队常常轮流出现,相互对答、呼应和竞奏。独奏时,乐队处于伴奏地位;会奏时,独奏乐器休止,完全由乐队演奏。古典协奏曲的奠基人是莫扎特。协奏曲一般分为三个乐章:第一乐章是热情的快板,多用奏鸣曲式,音乐充满生气;第二乐章是优美的、抒情的慢板,音乐带有叙事风格;第三乐章是欢乐的舞曲,音乐蓬勃有力,活跃奔放。在第二乐章结束前往往加有独奏乐器单独演奏的华彩乐段,以表现高度的演奏技巧。在现代协奏曲创作中,也有以花腔女高音独唱(无词)与乐队协奏的声乐协奏曲。

协奏曲和奏鸣曲不同的是协奏曲省略了奏鸣曲中的小步舞曲或谐谑曲乐章。但一般在其第一乐章中加进了供独奏者以即兴展开的风格,用以表现独奏者的演奏技能的"华彩段"。"华彩段"大多数建立在主题动机的自由发挥上,通常置于第一乐章的展开部结束与"尾声"之间,后来有些作曲家在第二、第三乐章也引进了这些华彩性的音乐片段。

肖邦《e小调第一钢琴协奏曲》

【作品赏析】《e小调第一钢琴协奏曲》

《e小调第一钢琴协奏曲》完稿于1830年,乐谱于1833年正式出版。写这部作品的时候,19岁的肖邦正在热恋中,因此这部作品提供给听者的是充满青春活力和乐观的情绪,它的基本内容可以认为是肖邦对爱情的叙述和对幸福的憧憬。

第一乐章用含双呈示部的奏鸣曲式写成。第一呈示部由乐队演奏,主部主题分成两个部分,第一部分力度较强,带有一定的戏剧气氛和斯拉夫民族的民歌特点。

谱例片段1

第二部分优美流畅,含有沉思、幻想的意境,第一部分的主要动机和节奏特征仍在低声区回响。

谱例片段2

第二乐章为浪漫曲,是带再现的复三部曲式,A段由单三曲式组成。热情真挚的情绪宛

如一首甜美的夜曲。

谱例片段 3

1 = E 4/4 如歌地

5 | 3 3. 4 3 1 | 2 - 5 - | 3 3. 4 3 2 1 | 2 - 2 - | 3 3. 4 3 1 2 1 7 1 2 3 4 5 |

6 - - 6 6 | 4 - 2 2. 3 | 1 4 - - | 2 2 3 1 6 7 | 1 |

B 段较为激动,旋律起伏跌宕,节奏多变,有一波三折之感。

谱例片段 4

1 = E 4/4

3 3. 4. 3 | 6 3 3 4 3 2 3 4 1 | 3 3 2 1 7 7 0 4 |

1 7 6 #5 6 7 2 3 4 6 #5 7 2 5 4 | 3 3 2 3 2 1 1 0 |

再现段由 A 段主要主题的三次变奏构成,最后是一个补充性质的尾声,音乐在温柔、宁静的意境中淡淡地消逝。

第三乐章描绘的是波兰民间节日的欢乐场面。引子以柔和的小调为对比性的色彩铺垫,呈示部主部节奏重音突出,旋律热情豪放,回旋性的节奏使舞蹈性更为强烈。

谱例片段 5

1 = E 2/4 有生气的快板

5 | 5 1 3 | 3 2 7 5 1 3 4 | #4 5 6 7 1 2 1 4 0 3 | 2 #1 2 3 1 5 5 | 5 1 3 |

3 2 7 5 1 3 4 | 4 6 5 3 2 5 7 2 | #4 0 3 1 6 5 0 |

十六、组曲

组曲(suite)是"继续""连续"之意,由若干器乐曲组成的套曲,其中各曲有相对的独立性。组曲型套曲的相对独立部分,有时又称为第一曲、第二曲等。组曲型套曲有古典、近代之分。古典组曲又称"舞蹈组曲",兴起于 17 到 18 世纪,它采用同一调子的各种舞曲连接而成,但在速度和节拍等方面互相形成对比,如巴赫的古钢琴组曲。近代组曲又称"情节组曲",兴起于 19 世纪,从歌剧、舞剧、戏剧音乐或电影音乐中选若干乐曲编成。有的组曲系根据特定标题内容或民族音乐素材写成,如挪威作曲家格里格的《培尔·金特组曲》、俄国作曲家里姆斯基的《舍赫拉查达》、捷克作曲家德沃夏克的《捷克组曲》等。现代组曲多由若干体裁、不同调性、不同风格的乐曲集合而成。其中有的是由几首富有特性的乐曲组成,有的

是由几首富有民族特色的乐曲组成,有的是从歌剧、舞剧、戏剧配乐或电影音乐中选出来的乐曲组成,有的是标题性乐曲等。

格里格《培尔·金特》第一、第二组曲

【作品赏析】《培尔·金特》

《培尔·金特》第一、第二组曲由挪威民族乐派的主要代表人物格里格创作于1875年,是为易卜生的诗剧《培尔·金特》所作的配乐。诗剧共有23段音乐,格里格从中选出8段乐曲,改编为两套管弦乐组曲。后该组曲成为世界音乐文库中雅俗共赏的著名作品。诗剧中的主人翁培尔富于幻想,爱惹是非,一生充满传奇。

组曲《培尔·金特》大致故事情节是:少年培尔在婚礼上捣乱,被追捕逃入深山。他闯进妖宫,几乎要埋没人性,当山妖大王的女婿。虽然得到母亲和村姑索尔维格不变的爱的支持,但妖女的追缠,迫使培尔远走他方。中年培尔在非洲买卖奴隶发了大财,财富不久却被盗光。后他做了先知神棍,再误进了疯人院,却被疯子们拥戴为王。老年培尔回到家乡,故人相见不相识,只得怅然离去。魔鬼这时指出因他从未实现自己的誓言——保持自己的真正面目,要把他扔进熔炉。追悔不已的培尔,最后在爱人索尔维格坚贞不渝的爱中得到解脱。

第一组曲有四个乐章,《培尔·金特》第一组曲分为四段:

(1)"晨景"——原为诗剧第四幕第五场的前奏曲。主人公远涉重洋,前往美洲去贩运黑奴,往中国贩运偶像,一时成了富商。这时,他来到摩洛哥,一天清晨在一个山洞前面,他用独白披露自己的内心活动。但这段音乐所描绘的并非是炎热的沙漠,而更像北欧清晨静谧清新的抒情画面。乐曲具有牧歌风格,由单一的田园风味主题加以自由而精心的发展构成。

谱例片段1

(2)"奥赛之死"——母亲奥赛在弥留之际,培尔·金特赶了回来,他为母亲追忆儿时景象,并用幻想的故事陪母亲去赴天堂的盛筵。在全剧中,这是非常动人的一场。格里格的这段配乐悲壮肃穆,可称为一首悲歌或葬礼进行曲。

谱例片段2

(3)"安妮特拉之舞"——选自诗剧第四幕第六场。在沙漠绿洲中,一座阿拉伯酋长的帐篷里,酋长的女儿安妮特拉正用舞蹈对培尔·金特献媚。这段音乐描绘的正是这一场面,但严格地说,它远远超过了作为配乐的作用,因为它直接参与戏剧的内容,成为诗剧中密不可分的组成部分。

谱例片段 3

[乐谱片段,1=C 3/4]

(4)"在妖王宫中"——原为诗剧第二幕第六场的前奏。主人公在山中与妖王之女调情,并在妖王的威胁之下同妖女结了婚。这一场点出了全剧的主题,即人与妖之间的区别,是最具幻想性的第二幕的真正核心。

谱例片段 4

[乐谱片段,1=D 4/4]

《培尔·金特》第二组曲也分为四段:

(1)"英格丽德的悲叹"——原为第二幕之前的幕间曲。培尔·金特在乡村的一次婚礼上,拐走了朋友的新娘英格丽德,把她带到山上,玩弄够了又将她遗弃,说他真正爱的是索尔维格。这段音乐以英格丽德为主要形象,表现出一种非常激动和无奈的情绪,堪称一首奇妙的挪威哀歌。

谱例片段 5

[乐谱片段,1=♭B 3/4 行板]

(2)"阿拉伯舞曲"——原为第四幕中阿拉伯舞蹈场面的配乐。乐曲带有女声合唱,意欲描绘东方的异国情调。

谱例片段6

1 = C 4/4 活泼的

[乐谱]

(3)"培尔·金特归来"——原为第五幕的前奏曲。在第五幕中,主人公的形象已经是一个须发斑白的老人,他站在返回挪威的轮船上,衣衫褴褛,神情冷酷。

谱例片段7

1 = A 6/8 快板

[乐谱]

(4)"索尔维格之歌"——原为诗剧第四幕第十场配乐。挪威北部森林中的一间茅屋,索尔维格坐在门前,等候培尔·金特的归来。她唱着:"冬去春来,周而复始,总有一天,你会回来。"编入组曲的这首乐曲,经作者改编为纯器乐曲,去掉了原来的歌唱声部。乐曲的旋律十分优美,荡漾着哀愁的第一主题和洋溢着希望的第二主题形成鲜明的对比,是整部组曲中的名篇,也是格里格最成功的创作之一。

谱例片段8

索尔维格之歌

易卜生 词
格里格 曲
邓映易 译配

1 = C 4/4 稍慢

[乐谱]

冬 天早过去春天 不再 回　来,春天
任 你在哪里,愿　上帝保佑你,愿上

不再回　来,　夏天也将消逝一年年地等　待,一年年地等　待,
帝保佑　你,　当你在祈 祷愿 上帝祝福你,愿 上帝祝福你,

但我始终深信你一定能回来,你一定能回来,我
我要永远忠诚地等你回来,等待着你回来,你

曾经答应你,我要忠诚等待你,等待着你回来。啊
若已升天堂,就在天上相见,在天上相见。

转1=A(或3=后5)

十七、交响诗

交响诗(symphonic poem)是一种单乐章的具有描写和叙事、抒情和戏剧性的管弦乐曲,属标题音乐的范畴,又称交响音诗。该体裁名称由19世纪匈牙利作曲家李斯特首创。交响诗的题材多取自文学、诗歌、戏剧、绘画及历史传说,内容富有诗意;乐曲形式不拘一格,常根据奏鸣曲式的原则自由发挥,也有用变奏曲式、三部曲式或自由曲式写成的。另有音诗、音画、交响童话、交响传奇等体裁,均与交响诗的性质相类似。

斯美塔那交响诗《沃尔塔瓦河》

【作曲家简介】

贝德叶赫·斯美塔那(1824—1884),捷克作曲家、钢琴家和指挥家。斯美塔那被誉为"新捷克音乐之父",是捷克民族乐派的奠基人。在体现音乐的民族性方面,斯美塔那将捷克民间音乐素养融入自己的作品中。他极少直接采用民歌主题,却处处充满了浓郁的捷克民族音乐的风格及意味。斯美塔那是一位具有强烈爱国精神的作曲家,这种精神明显地体现在他的音乐中。其主要作品有《被出卖的新娘》《达里波》等近10部。器乐作品中,标题交响诗套曲《我的祖国》最著名,它像一幅富于诗意的画卷,抒发了对祖国深沉挚爱的感情。这一在立意和结构上均有创新的作品成为后来史诗性交响写作的范本。

斯美塔那

【作品赏析】《沃尔塔瓦河》

《沃尔塔瓦河》是交响诗套曲《我的祖国》中的第二首交响诗,作于1874年到1879年。斯美塔那在继承李斯特首创的单乐章交响诗体裁的前提下,通过统一的构思和主题贯穿的手段,创造性地将六首各自独立的交响诗有机地衔接起来,形成新的"交响诗套曲"结构。他的音乐作品同捷克民间艺术有紧密联系,具有鲜明的民族性格特征并充满了生活气息和乐观的爱国主义精神,从广阔的角度体现了19世纪后半期不断高涨的民族解放运动中的捷克人民的精神面貌,传达了当时人民的情感和思想,使他成为捷克当之无愧的"音乐奠基人"。

这首交响诗结构为复三部曲式,由引子 + A(a,b) + B(a,b,c) + A(a,b,a) + 尾声组成。

引子:在小提琴的拨弦与竖琴泛音的背景下,两支长笛奏出淙淙细水般的流水音调,代表沃尔塔瓦河的第一个源头。

谱例片段1

两支黑管的相继加入,代表沃尔塔瓦河的第二个源头。A段旋律由双簧管与小提琴奏出,具有捷克民歌风格。

谱例片段2

音乐发展为有再现的二部曲式后进入中段,B段第一部分表现沃尔塔瓦河经过森林,林中传来由圆号奏出的狩猎声。

谱例片段3

第二部分表现沃尔塔瓦河穿过田野,岸边回响起乡村婚礼的欢乐声浪,这是一首波尔卡风格的舞曲音调。

谱例片段4

```
| i 7 7 2  2 i i 7 | 7 5 5 7  7 6 6 5 | #4 5 6  6 7 6 7 | i i i i |
```

在发展中形成单三部曲式。过渡段落的音量逐渐减弱,似乎是迎来了朦胧的暮色。

第三部分表现月光下的小仙女之舞,这是一个神话般的幻境,充满神秘色彩。小提琴在高音区奏出柔曼宽广的抒情旋律,长笛婉转流畅的音型,宛如一幅月夜明镜、微波荡漾的图画。

谱例片段5

$1 = {}^{\flat}A \quad \frac{4}{4}$

```
‖: 5 - - - | 5 - - - | 5 - i - | 5 - 6 - | 5 - - - | 5 - - - | 5 - 1 - | 3 - 5̇ 4 - |
   3 - - | 3 - - - :‖
```

然后主部再现,由第一小提琴和双簧管演奏,其他弦乐器伴以十六分音符上下起伏的音型,描绘河水的波浪起伏。

尾声中沃尔塔瓦河从维谢格拉古城堡下流过,威严、壮丽、气势雄伟地流入首都布拉格,主题如下:

谱例片段6

$1 = E \quad \frac{6}{8}$

```
| i. i. i. 7. | 5. 5. i. i. | i. 7. 3. 3. | 6. 6. 6. 5. | 3. 3. 5. 5. | 5. 4 3 |
  2. 2. | 4. 4. | 4. 3. |
```

这一主题充满了力量,庄严而雄伟,表现出捷克人民对自己祖国光荣的历史和壮丽山河的热爱和自豪,赞颂了他们不畏艰难争取美好未来的坚定信念。

十八、交响曲

交响曲(symphony)源于希腊语"一齐响",是大型器乐曲体裁,也称"交响乐",系音乐中最大的管弦乐套曲。交响曲的产生同17、18世纪法国、意大利歌剧的序曲以及当时流行于各国的管弦乐组曲、大型协奏曲等体裁有直接的联系。交响曲的结构一般分四个乐章(也有只用两个乐章或五个乐章以上的),各乐章的特点如下。第一乐章:奏鸣曲式结构,其音乐特点是快速、活泼,主调具有戏剧性,表现人们的斗争和创造性的活动。它强调不同形象的对比和戏剧性的发展,是全曲的思想核心。乐章前常见概括全曲基本形象的慢速序奏。第二乐章:曲调缓慢、如歌,是交响曲的抒情中心,采用大调的下属调或小调的关系大调。它的曲式常为奏鸣曲式(可省略展开部)、单、复三部曲式,或变奏曲式等,具有抒情性。第二乐章往往表现哲学思想、人道主义精神、爱情生活、自然风光等,其内容与深刻的内心感受及哲学思考有联系。这里突出人们的情感和内心体验。第三乐章:中速、快速,可回到主调,常以小步舞曲或谐谑曲为基础,采用复三部曲式、变奏曲式等,具有舞蹈性。在古典交响曲的

这一乐章中,往往描写人们闲暇、休息、娱乐和嬉戏等日常生活的景象,以及活泼幽默的情绪。第四乐章:非常快速,主调多采用回旋曲式、回旋奏鸣曲式或奏鸣曲式的结构,它常常表现出生活的光辉和乐观情绪,也往往表现斗争胜利、节日狂欢的场面等。它是全曲的结局,具有肯定的性质。

因此,交响曲是音乐作品中思想内容最深刻、结构最完美、写作技术最全面而艰深的大型器乐体裁。它以表现社会重大事件、历史英雄人物、自然界的千变万化、富于哲理的思维以及人们为之奋斗的崇高理想等见长;它总是带有一定程度的戏剧性。

交响曲虽在16、17世纪已形成了规范的基本格局,但18到19世纪维也纳古典乐派为交响曲的形成做出了重要的贡献,因而使欧洲的器乐创作发展到了一个重要阶段,成了维也纳古典乐派的前驱。海顿确立了四个乐章的交响曲的规范形式,采用了编制理想的乐队组合方式,展示了多样的主题发展方法,使小步舞曲洋溢着民间的气息。他一生写了104部交响曲,被誉为"交响曲之父"。莫扎特的交响曲清丽流畅、结构工整,吸收了德奥歌剧的创作经验和民间素材,采用带有复调因素的主调风格和旋律化的展开手法,丰富了交响曲的表现力。他一生共创作交响曲49部,由于他创作的早熟,人们称他为"天才中的天才"。海顿、莫扎特的交响曲被人们视为交响音乐创作中的珍品。贝多芬在他的交响曲中浸渗了法国大革命的先进思想和战斗热情。他用广阔发展的动机,以富于动力性的和声,扩大了展开部的内容,给结束部以充分抒发的余地,使奏鸣曲式成为戏剧性的形式。他用诙谐(谐谑)曲代替了小步舞曲乐章,使终曲乐章成为全曲肯定性的结局,甚至在末乐章中引入了合唱,这使他成为浪漫乐派的开路人。无论在思想上还是在技巧上,贝多芬都是一位巨人。他的九首交响曲被视为交响音乐创作中的极品。自19世纪开始,经浪漫乐派、民族乐派、后期浪漫乐派大师之手,交响曲又有了新的发展。

贝多芬第九交响曲《合唱》

【作品赏析】 第九交响曲《合唱》

贝多芬第九交响曲《合唱》,D小调,OP.125,完成于1824年2月,1824年5月7日在维也纳首演。当时贝多芬因失聪无法担任指挥,他坐在乐队中,演出结束时,掌声雷动,他都没有知觉。第九交响曲是贝多芬全部作品中的顶峰,是他在交响曲领域中最伟大的创作,是他思想境界、艺术想象力最集中的体现。本曲的内容是表现资产阶级反抗封建统治,追求和平与自由,揭示了亿万人民走向光明、走向欢乐的历史发展规律。同时,贝多芬增强了交响曲的戏剧性,扩大了篇幅,并第一次把交响曲的第二乐章——抒情的慢乐章放在谐谑曲乐章之后,以适应主题和形象合乎逻辑的发展。这些构思特点对后世的作曲家影响深远。

这部作品是贝多芬最伟大的交响曲,它包括四个乐章:

(1) 不太快的庄严的快板,引子中神秘的空五度像是开天辟地前的混沌。主题从混沌与黑暗中渐现,似闪电劈开长空。高潮后是展示部,尾声中低音曲有一种启示似的预见。

谱例片段1

$1 = F \quad \frac{2}{4}$ 不过分的快板

$\underline{6} \mid 3 \cdot \cdot \underline{1} \mid 6 \cdot \cdot 3 \; 1 \cdot 3 \, 1 \mid \underline{6} \, \underline{6} \, \underline{1} \, \underline{7} \, \underline{6} \mid \underline{3} \, \underline{2} \, \underline{7} \, \underline{3} \mid 6 \cdot 0 \; 7 \cdot 0 \mid \underline{1} \cdot 0 \; 0 \mid$

[乐谱片段]

(2) 极活泼的快板，它的开头是敲击声似的八度，据说这是贝多芬一次在黑暗中突然走向光明处的感觉。这种敲击是这个急速活泼的谐谑乐章的主体。

谱例片段 2

1 = F 3/4 活泼的小快板

[乐谱片段]

(3) 如歌的柔板，这是双主题的变奏曲，表现温柔的情感。

谱例片段 3

1 = ♭B 4/4

[乐谱片段]

(4) 急板。这个末乐章很长的引子连接了三个乐章的主题。

在合唱出现之前，贝多芬似乎"置身于灿烂的群星之中"，乐队有一段气势恢宏的喧嚣，然后是男中音唱出："啊，朋友们，再要不要这种痛苦的声响！"这个乐章中最著名的合唱根据席勒的《欢乐颂》作成，最后唱段的歌词是："拥抱吧，千百万人民/吻这整个世界/兄弟们，在星际的尽头，是我们慈爱的万能之父/啊，千百万人民，你可跪在他面前/你可感到他与你同在？/到星际的尽头去找他吧/他一定住在那星际的尽头。"

谱例片段 4

[乐谱片段]

十九、标题音乐

标题音乐是用文字来说明作曲家的创作意图和作品的思想内容的器乐曲。这种说明作品主题思想的文字，就是标题。标题音乐常取材于民间传说、小说、戏剧、诗歌和绘画。作曲家根据标题进行创作，并把标题告诉听众，让听众也按照标题的指示来欣赏和理解音乐。

但是，标题并不等于题目，因为有些题目只是说明作品的体裁，如"进行曲""圆舞曲"

"小夜曲""浪漫曲";有些题目只是说明作品的体裁和形式,如"变奏曲""回旋曲""奏鸣曲""交响曲"。

标题音乐是从19世纪30年代开始繁荣起来的,"标题音乐"的名称也是19世纪的产物,但标题音乐的起源可以追溯到16、17世纪。

18世纪以后,更出现了一些早期标题音乐的代表作品。例如,德国作曲家库瑙在1700年写作的描写圣经故事的《圣经奏鸣曲》,至今还是钢琴家的演奏曲目。巴赫在1704年所作的《离别随想曲》,也是早期标题音乐作品的典范。

贝多芬在1808年所作的《田园交响曲》,是标题交响曲的先声。柏辽兹在19世纪30年代所作的《幻想交响曲》《哈罗尔德在意大利交响曲》和《罗密欧与朱丽叶》戏剧交响曲,则以鲜明的标题性、戏剧性和新颖的配器效果见称于世,是浪漫派标题音乐的划时代作品。门德尔松在同一时期也写了一系列描写自然风光和取材于文学作品的序曲。这种标题序曲到了李斯特的手里,发展成为交响诗。

本章作业

1. 西洋管弦乐器是如何分类的?每一类请列举至少两种以上乐器,并能辨别乐器音色。

2. 你能说出哪些熟知的外国器乐曲体裁与曲目?并能熟悉各代表曲目的主旋律。

第七章

中外流行音乐

本章内容概要： 本章重点介绍流行音乐的产生和发展，流行音乐的分类，以及流行音乐史上的一些代表人物、乐队和代表曲目；通过学习，了解并掌握流行音乐，特别是中国流行音乐的发展历史，并掌握各个时期、各种风格的代表人物及作品。

第一节 流行音乐的起源和发展

流行音乐开始于19世纪末、20世纪初，美国是流行音乐的发祥地。追溯其源头有两个：一个是白人的音乐，主要是指美洲大陆的移民。19世纪，由于欧美国家工业的兴起，大批农村人口涌入城市，反映怀念故乡、眷念乡村生活的音乐题材，正好表达了那些远离家乡、亲人来到陌生环境求生存人们的心理状态和纯朴的思想感情。另一个就是黑人的音乐，主要是指西非的黑人奴隶与白人相互交流，逐渐形成了一种特有的黑人音乐形式。这种黑人音乐对流行音乐的影响力是巨大的，流行音乐的体系和基本脉络就是在它基础上发展和演变而来的。

19世纪末，黑人音乐同时受到了非洲音乐以及白人从欧洲带来的传统音乐的影响，形成自身的独特风格，因而诞生了流行音乐历史上最重要的一种音乐体裁——布鲁斯。布鲁斯是现代流行音乐之母。由于蓝色在美国人民中被看作是愁闷的颜色，这种悲痛的歌曲也就统称为"blues"（蓝色）。中国音译为"布鲁斯"。与此同时，欧非混血的克里奥尔人和黑人共同在布鲁斯的基础上创作出另一种伟大的音乐形式——爵士。

20世纪初，爵士乐逐渐走向辉煌，大师辈出，佳作频现。同时，音乐剧也在这一时期诞生（第八章有具体阐述）。

20世纪20年代，乡村音乐集合了白人民间音乐的精华，又受到黑人音乐、拉丁音乐的影响而发展起来，但直到第二次世界大战之后它才真正在全美流行起来。20世纪20年代末、30年代初，中国出现了最早的流行音乐，即直接借用外国歌曲的曲调填词而成的军歌及学堂歌曲。

20世纪30～50年代初，随着科学技术的迅速发展，唱片业、广播业兴起，从此流行音乐有了强大的传播载体，开始向世界各个国家大面积扩展。流行音乐的种类也随之增多，出现了乡村民谣、抒情歌曲等新型体裁。这时中国香港兴起了粤语歌曲，这是一种带有浓郁的香港地方特色的流行音乐。

第二次世界大战后，摇滚乐作为流行音乐中最重要的一种音乐体裁而诞生。这是由埃尔维斯·普雷斯利，也就是"猫王"，综合了布鲁斯、爵士乐、乡村民谣以及当时刚刚兴起的电子音乐，再加上粗鲁性感的肢体语言融会而成的。从此，摇滚乐的火种在最保守的英国引

发裂变。这一时期,最著名的乐队是来自利物浦的四个青年工人组成的甲壳虫乐队,也称为披头士乐队。他们将流行音乐发展为 20 世纪 60 年代的世界音乐主流,为摇滚乐的发展和进步做出了不可磨灭的贡献。

20 世纪 60 年代,灵歌盛行于美国。灵歌以黑人宗教音乐福音歌为基础,融入了布鲁斯、摇滚乐等风格,是美国黑人音乐的重要代表。这种音乐体裁对中国的音乐发展和音乐界的影响颇深。同期,披头士乐队在香港演出,带动香港一批青年投身于流行乐坛,他们自己组建乐队,竭力模仿欧美偶像。当时最有影响力的是由谭咏麟、钟镇涛、彭建新、陈友、叶智强五人组成的温拿乐队。这一时期,在中国台湾兴起了校园民谣这一流行音乐形式,并直接影响了中国内地的流行音乐。

20 世纪 70 年代,迪斯科音乐兴起。这种音乐节奏性很强,不注重歌词的内容,被当时的迪厅广泛使用,是一种适合于年轻人轻松宣泄的舞蹈音乐。它大量运用现代录音技术,在播放中讲究现场调制技术的运用。此时,与迪斯科一同兴起的还有朋克音乐,它是摇滚乐的一个分支。

世界流行音乐从 20 世纪 80 年代开始,进入了全面发展、无限拓宽的时期。MiDi 音乐技术向各个方向渗透,越来越多的歌星通过电视、网络等媒体快速走红,世界各国的文化交流日益密切,流行音乐业随之快速发展。直到今天,更多的流行音乐种类不断诞生和演变,发展成了今天丰富的流行音乐。

第二节 流行音乐的种类

流行音乐自诞生起,随着年代的变迁,地区风格的变化,形成许多不同的风格,其种类大致有布鲁斯、爵士乐、乡村音乐、音乐剧、摇滚乐等。本节将对布鲁斯、爵士乐、乡村音乐、摇滚乐等流行音乐的形成、发展以及风格特点进行介绍。

一、布鲁斯

布鲁斯原意为悲伤的意思。在黑人歌曲中,有一大部分是描写生离死别之情、抒发忧伤凄惨的内容,用布鲁斯一词来概括十分贴切,久用成习,就成了这一类黑人歌曲的总称,进而成为美国黑人音乐中一种典型的曲调。最初的布鲁斯基本上都是歌曲,伴奏只用吉他,后来逐渐加进了其他乐器,并出现了专供器乐演奏的布鲁斯。这种来源于非洲的黑人音乐,对现代流行音乐有着巨大的影响。后来发展起来的爵士、灵歌及摇滚等音乐形式都从布鲁斯中获得过灵感。布鲁斯音乐很看重自我情感的宣泄和原创性或即兴性,它是一种具有独特的和声体系、曲式体系和演唱风格的黑人音乐,可以说是现代流行音乐之母。根据其发展的年代划分,大致出现了乡村布鲁斯、城市布鲁斯、爵士布鲁斯、节奏布鲁斯等。

乡村布鲁斯　19 世纪末,年轻人在酒吧或各种社会聚会中演唱具有乡土气息的歌曲,这就是最早的乡村布鲁斯。这种音乐形式自由,歌词通俗,主题大多是关于性爱、贫穷和死亡,节奏轻快明朗,歌手大多即兴表演。

城市布鲁斯　20 世纪 30 年代,美国南方黑人渐渐向北方工业城市迁移,生存环境发生很大的变化,黑人歌手再也不必流浪,他们有固定的演出场所,布鲁斯也慢慢地摆脱泥土气息,演化成城市流行的风格。后人称这一时期的布鲁斯为"城市布鲁斯"。与乡村布鲁斯不

同的是,城市布鲁斯非常注重用歌词来表达内心的情感,因此歌词起着至关重要的作用。例如,比尔·鲁科斯演唱的《可怜男孩布鲁斯》,歌词这样写道:"我只是一个可怜的男孩,人们啊,我甚至不会写自己的名字。字母表中的每一个字母,对于我来说,都是一样。我还是婴儿时妈妈就死了,我也从没有见过爸爸。自从十一二岁以来,我一直是一个可怜的男孩,逃不出这困境。我是个可怜的孩子,圣诞老人从没有给过我玩具。如果你有同情心,请你同情可怜的男孩。"

爵士布鲁斯　它几乎与城市布鲁斯同时出现。这是以职业歌手为中心的流行布鲁斯。这些职业歌手结合布鲁斯和爵士的优点,用爵士的方式演奏布鲁斯。由此可见,蓝调对爵士影响是巨大的。爵士布鲁斯最大的贡献就在于它把布鲁斯从黑人音乐推向了全社会。

节奏布鲁斯　它在城市布鲁斯的基础上结合了黑人摇摆乐,并吸收了钢琴音乐"布吉乌吉"(一种敲击即兴演奏的钢琴音乐。左手弹奏一个固定的节奏型,右手弹奏飞快的即兴旋律,其音响效果强烈)的特点,声音刚劲有力,节奏感强烈。它是一种合奏音乐,包括旋律部分(独唱或独奏)、伴奏部分(对领唱领奏的回应)和节奏声部(低音吉他、鼓、钢琴)。

二、爵士乐

19世纪末、20世纪初,爵士乐最先在美国南部的新奥尔良地区发展起来,是美国最有代表性的民间音乐。爵士乐形成的主要来源有两个,即布鲁斯和拉格泰姆。"拉格泰姆"是ragtime这个词的音译,意思是"参差不齐的拍子",又称为"散拍乐"。这种音乐非常风趣活跃。与布鲁斯不同的是,第一次世界大战以后拉格泰姆就被日益兴盛的爵士乐所取代。依据爵士乐的发展,先后出现了摇摆乐、酷派爵士、硬波普及现代爵士等种类。

早期的爵士有一个名字叫"迪克西兰"(最初指军队露营,之后被用来形容一种军队演奏形式,可见爵士乐的诞生与进行曲有着一定的关系)。1917年,由"正宗迪克西兰爵士乐队"在奥尔良录制了历史上第一张爵士乐唱片,这是爵士乐历史上的一个里程碑。从此"爵士"一词经常见于报刊,随着留声机唱片的兴起,爵士乐开始得到广泛的传播,很快成为全美国流行的音乐风格。

音乐家奥利弗(1885—1938),绰号"国王",新奥尔良时期最有影响力的短号手及乐队领袖。1921年,他开始定期和他的"克里奥尔"乐队演出。1922年,他派人请来了门生路易斯·阿姆斯特朗以及其他出色的演奏家加入到"克里奥尔"乐队。这是一支强调集体即兴演奏胜过独奏的乐队。

路易斯·阿姆斯特朗(1900—1971),被誉为"爵士乐之父",是爵士乐史上最伟大的独奏家之一。他的短号、小号吹奏技巧无与伦比,他的录音常常是爵士音乐家们进一步提高演奏技巧的教材。

摇摆乐　20世纪30年代,摇摆乐在纽约发展起来。它是一种带有黑人音乐风格并极具舞蹈性的爵士乐,由大乐队进行演奏。这种音乐的和声织体清晰、丰满,节奏柔和、流畅,音响更为优美,让人一听便想随之舞动,后人称这种爵士乐为"摇摆乐"。

本尼·古德曼(1909—1986),第一个白人爵士乐队领队。他的乐队不采用黑人乐队演奏中忧郁和过于奇怪的音响,保留了大型爵士乐队演奏中特有的柔和、灵活、流畅,并与古典音乐的规整性相结合,他把爵士乐普及到更多的白人听众中去。

查理·帕克(1920—1955),被称为现代爵士乐的鼻祖,他开创的波普音乐成为日后爵

士乐的主流音乐。从他开始,爵士演奏家纷纷有了革新意识,他们给传统爵士乐增添了许多新的、现代的元素。查理·帕克等人的革命,也使爵士乐增添了更多新的艺术性,爵士乐演奏者的地位从提供娱乐者上升到了艺术家,爵士乐的性质也由实用主义的伴舞音乐提高到室内乐艺术,爵士乐开始作为严肃音乐被纳入大学课程进行分析和研究。

酷派爵士 这是20世纪40年代末在美国诞生的一种"柔美爵士",音乐风格松弛而典雅。音乐家们将波普中那些快速的和弦变化和吹奏速度放慢,使不和谐的声音变得流畅,曲调变得柔和。

"现代爵士四重奏"(The Modern Jazz Quarter),简称 MJQ,成立于1951年。乐队成员大多受过高等教育,具有很强的组织性,演奏大多具有轻微摇摆的音乐会音乐。他们的努力使现代爵士乐达到很高的水平,为爵士乐赢得了更多听众的尊重。

硬波普 这是一种音乐粗糙、节奏强劲的爵士乐。演奏这种音乐的几乎全是东海岸的黑人,他们的演奏技巧都与酷派爵士针锋相对。20世纪50年代以后,美国国内动荡不安,各种社会政治运动风起云涌,国外战争和暴力冲突不断。这时的爵士乐名副其实成为社会的一面镜子,反映着一个民族的痛苦、愤怒、懊丧和内心的混乱。如果说摇滚乐是白人青年的抗议之声,那么现代爵士乐也成为美国黑人权利运动的主流声音。

自由爵士 它诞生于20世纪50年代。现代爵士的集大成者是迈尔·戴维斯(1926—1991)。50年代他深深影响了酷派爵士和西海岸爵士的复兴;60年代参与激进爵士运动;70年代支持爵士和摇滚合并;80年代复出,一方面是所谓复古的领袖,另一方面探索数字录音、取样和 MiDi 等新技术。

现代爵士在第二次世界大战之后还出现了很多杂交乐种:摇滚爵士、拉丁爵士、融合爵士等。爵士乐在当今社会仍然顽强地生存着,并拥有一部分忠实的听众。

三、乡村音乐

乡村音乐的形成始于20世纪20年代的美国南方各州农业地区,最早又叫山区音乐。这种音乐音域宽广,音色清纯。它集合了英国移民流传下来的白人民间音乐的精华,后来又受到黑人音乐、拉丁音乐的影响而发展起来的。第二次世界大战以后,开始流行全美国,被称为乡村音乐。

提琴类乐器在乡村音乐中处于首要位置。它既能满足乡村音乐配合舞蹈的需要,又能领奏歌曲的前奏和间奏部分;既具有与人声相似的歌唱性滑音,又可以演奏持续的高音和颤音。

班卓琴(banjo)最初由非洲传入美国,19世纪40年代,这种丝线或无线的乐器先在流浪艺人和各种各样的演出中使用;20世纪20年代,成为乡村音乐的主要伴奏乐器。

班卓琴

山地民歌 早期的乡村音乐叫山地民歌,乐调古朴,歌词朴实,每小节多半为四拍,第一和第三拍是重拍,经常可以跳"方块舞"。20世纪20年代,这类歌曲得到广泛传播,当时著名的乡村音乐代表是罗杰斯和卡特家族。

卡特家族由创始人 A. P. Carter(右)、他的妻子 Sara(中)以及弟媳 Maybelle(左)三人组成。三人分别担任词曲创作、主唱和主音吉他的角色。他们在20世纪30~40年代录制的

那些歌曲,可谓是乡村音乐之源。卡特在收集和传播传统音乐方面做出了突出的贡献,在他们15年的职业生涯中,共灌制了300多张唱片,很多歌曲为后世乡村歌手和城市歌手传唱。1970年,卡特家族成为第一个被列入"乡村名人堂"的组合。

 牛仔歌曲 这是一种表现牛仔生活题材的歌曲,风格纯朴,由吉他或手风琴伴奏。20世纪30年代,西部影片在美国崛起,牛仔歌曲被好莱坞电影吸收,成为当时的流行歌曲,很快取代了山地民歌成为最受欢迎的乡村音乐。

 牛仔歌曲的代表人物有坚尼·奥特里,他一生创作录制了300多首歌曲,被誉为"牛仔歌王"。

 西部摇摆 它在乡村音乐的基础上吸收了当时流行的摇摆爵士乐的元素,在节奏上具有明显的摇摆风格。西部摇摆的代表乐队是鲍勃·维尔斯(1905—1975)的"得克萨斯花花公子"乐队。代表作品有《圣安东尼奥玫瑰》和《钢弦吉他拉格曲》。

 在西部摇摆最兴盛的时期,许多人尝试给吉他"通电"并加入鼓乐器,使乡村音乐突破原来的柔缓风格;另一类乐师则强化了西部摇摆里提琴的作用,并用高音人声作背景,这种音乐被称为"蓝草音乐"。1949年,乡村音乐在《公示牌》杂志排行榜中被改名为"乡村与西部音乐"(Country and Western,简称C&W),西部音乐正式融入乡村音乐的大潮中。

 酒吧音乐 这是一种在酒吧中表演的乡村音乐。这种音乐比一般的乡村音乐音响要大,大量运用电声乐器。歌曲内容主要描写蓝领阶层生活的烦恼、情感上的困惑以及宣扬一种及时行乐的人生哲学。

 继酒吧音乐之后,乡村音乐走向了两条不同的发展之路:一条是较好地延续了传统风格,另一条是受到摇滚的影响,衍生出诸如乡村摇滚等新风格的音乐。

 汉克·威廉姆斯(1923—1953),20世纪40年代乡村音乐大师。他的作品又远远超出了酒吧音乐的范畴,有着对乡村音乐多元化的探索,后辈的乡村歌手无不受他的影响。

 约翰·丹佛(1943—1997),是第一位访问中国的美国乡村歌曲作者和歌手。他于1971年放弃学业,一心从事乡村歌曲的创作和演唱,因演唱《故乡的路》一举成名。1972年演唱《高高的洛基山》,之后加入美国广播公司,担任电视节目主持人。一生先后获得21次金唱片奖和4次白金唱片奖。

 乡村音乐的鼎盛时期是在20世纪60年代,乡村音乐逐渐转向城市,与流行音乐交融。1954年"乡村音乐播音员协会"成立;1958年这一组织更名为"乡村音乐协会",简称"CMA"。1961年,该协会建立乡村音乐名人堂,每年收入若干名对乡村音乐发展做出重大贡献的音乐家。

四、摇滚乐

 摇滚乐是20世纪50年代开始流行的一种新型音乐风格,是黑人音乐与南方白人的乡村音乐的融合,具有强烈的颠覆性和反叛性,表现对社会的强烈不满,反抗主流文化,反抗生活,甚至反抗音乐本身,是年轻人的音乐。

 摇滚乐的特色是:发泄、自由、叛逆。摇滚乐演奏乐器有:电吉他、电贝斯、电子琴、爵士鼓。摇滚乐以演唱为主。

 比尔·哈利(1925—1981),是最早演唱摇滚乐出名的歌手。他的歌曲《昼夜摇滚》于1955年获得流行音乐排行榜第一名,这标志着摇滚时代的开始。

之后，又出现了埃尔维斯·普莱斯利，即"猫王"，披头士乐队，又称"甲壳虫乐队"，等等，他们为摇滚乐的发展做出了突出的贡献。

民谣 20世纪30年代，美国受经济危机的影响，各州乡村、街道的流浪者很多是民谣歌手，他们用老百姓的语言来描述穷人的生活，针砭时弊，被称为"游吟诗人"。

伍迪·加思里（1912—1967），美国现代民歌的先行者，一生谱写和改编了一千多首歌曲。他的音乐中有着强烈的道义感。他的创作以自己的亲身经历为素材，具有浓厚的民间抗议情绪。歌曲《这土地是你的土地》《富饶的牧场》都成为日后民权斗争的工具。

20世纪60年代以后，涌现出许多民谣演唱组合。这些组合和声变化丰富，歌曲题材也变得更具包容性，其中"彼德、保罗和玛丽"组合成为后人所熟知的民谣演唱组合。这些演唱组合有意避开商业性的摇滚乐，获得独立发展的空间。这一时期最具影响力的歌手和歌曲创作者是鲍勃·迪伦。

迷幻摇滚 20世纪60年代末，以旧金山为代表的迷幻乐队逐渐兴起。这些乐队常使用模糊的电吉他声、反馈噪音、电子合成器以及高分贝噪音，以此模拟想象中大麻等迷幻药带给人的种种放纵迷幻的感觉。这种摇滚音乐依靠整个演出现场的灯光、服装、发式等视觉效果，使人们进入一种梦幻般的体验。当时旧金山最著名的迷幻乐队是"杰斐逊飞机"和"感恩之死"。

旧金山的迷幻声音影响了美国其他地区甚至英国的乐队，其中洛杉矶地下摇滚乐队"大门"最具代表性。

软摇滚 20世纪70年代，"软摇滚"这一无所不包的形式使众多明星获得商业上的成功。这类摇滚乐很快汇入大众喜爱的流行音乐当中。当时取得巨大成功的是著名歌手卡彭特兄妹。1970年他们与A&M唱片公司签约，从此一系列的单曲和唱片风靡全世界。

与此同时，乡村音乐也开始复兴，一种把乡村音乐的声音和题材融入摇滚乐的节奏和器乐法的流行风格得到发展。当时最著名的乐队是1971年在洛杉矶成立的"雄鹰"乐队，它先后推出专辑《雄鹰》《加利福尼亚旅馆》等，热门单曲有《至爱》《说谎的眼睛》等成为乡村摇滚的范例。

艺术摇滚 艺术摇滚20世纪70年代起源于英国，当时一些音乐家致力于把摇滚乐做成像古典音乐一样优秀的作品。他们为后世留下了"艺术摇滚"这一门类。后来欧洲其他国家也有一些乐手进行尝试，但大部分具有影响力的乐队在英国。

1966年组建的平克·弗洛伊德乐队是当时最有影响的乐队。他们的音乐具有复杂精致的结构和梦幻般的歌词，配以高质量的音响和绚丽多姿的舞台视觉效果，在伦敦地下音乐圈拥有一大批追随者。著名的专辑有《月亮的阴暗面》《希望你在这里》和《墙》等。

重金属 重金属是20世纪70年代流行的一种硬摇滚。"重金属"是一种含有高爆发力、快速度、重量感及破坏性等元素的改良式摇滚乐，常常运用狂吼咆哮或高亢激昂的嗓音、电吉他大量失真的音色，再以密集快速的鼓点和低沉有力的贝斯填满整个听觉的背景空间，而构成一种激昂深沉的音乐效果。

早期的代表乐队是苏格兰的"黑色安息日"。乐队的名字就暗示着黑暗、神秘、粗俗、反叛的音乐形象。20世纪70年代中后期，美国人开始接触这种风格的乐队，如"齐柏林飞船""深紫""空中铁匠"等影响了新一代的摇滚乐队。日后，澳大利亚和德国都拥有了一流的重金属乐队。

朋克　20世纪50年代后半叶,战后的英国经济萧条,失业率高。在此背景下,朋克音乐通过大喊大叫、古怪的行为方式表示对现实强烈的不满。"朋克"精神就是"自己动手"——创造自己的音乐,创造自己的生活,这种精神一直存在并影响着后来人。20世纪70年代以后,许多乐队仍然信守"朋克"精神,依旧存在着"新浪潮""后朋克"等"朋克后裔"。

迪斯科　20世纪60~70年代兴起。开始流行于美国黑人聚居区和拉丁美洲下层社会,很快就风靡世界。音乐的歌词和曲调简单。夸张的强弱力度使人为之产生舞蹈冲动,舞步更为自由,可根据个性发挥。男女对舞时,身体接触很少,动作也不完全一致。

1977年电影《周末狂欢》的播放,使迪斯科这种音乐风格风靡全球,影片的录音专辑共卖出2 500万套。这张唱片出自英国的"比基"(Bee Gees)乐队。歌曲《你的爱多么深》《保持活力》《夜晚的狂热》都排在各国排行榜上。

20世纪80年代后,MTV的出现,为摇滚做了极好的宣传,出现了国际化的摇滚巨星。此时诞生的明星有:迈克尔·杰克逊、布鲁斯·斯普林斯廷、麦当娜、"王子"(Prince Rogers Nelson)等。他们在取得巨大商业成功的同时也不忘参与社会事业,改善摇滚乐在人们心中的形象。此时也出现了许多新的摇滚风格。

说唱乐　与Hip-Hop同时诞生于20世纪70年代纽约贫困黑人的聚居区,80年代中期以后才广泛流传开来。说唱乐突出音乐的节奏性,是对摇滚乐最初形态的回归,它的出现表明了黑人文化在现代的复兴。最早的说唱乐是模仿电台DJ的话语方式,说话时配上押韵的俚语且语速很快。

Hip-Hop主要用来形容20世纪80年代的纽约街头音乐,后来成为当时纽约街头文化的总称。除了说唱乐,Hip-Hop还包括"魔碟混音""快速混音"、街舞和涂鸦。

电子乐　这是计算机和网络时代的音乐风格,音乐创作是艺术和技术的产物。从事电子乐的人除了拥有音乐家的身份,还兼有工程技术人员的身份,计算机、电子、电声、录音工程等科学技术成为他们必不可少的工具。

非主流　不代表具体的音乐风格。现在这一术语主要是指20世纪80年代中期转型的"后朋克"乐队,当时以REM乐队最为有名。1991年"涅槃"乐队成功打入主流摇滚,此后非主流摇滚被分为前后两个阶段。实际上,摇滚一直存在两大潮流:一类是地上的、主流的、商业的;另一类是底下的、非主流的、反商业的。

目前,摇滚乐已经成为世界流行音乐中重要的组成部分,它每到一处都会与当地的音乐艺术相结合,诞生出具有民族特色的摇滚乐。

第三节　流行音乐欣赏

本节着重介绍欧美及中国流行乐坛的歌手和乐队以及他们的代表作品,还列举了一些经典歌曲的谱例,供大家学习交流。

一、欧美流行音乐

欧美流行乐坛上先后出现了一些著名的歌手,如"猫王"、鲍勃·迪伦、迈克尔·约瑟夫·杰克逊等,以及一些知名的乐队,如四兄弟合唱团、披头士乐队、滚石乐队等,他们的成长推动着整个欧美流行乐坛不断行进。

第七章

【人物简介】 "猫王"——埃尔维斯·普莱斯利(1935—1977)

埃尔维斯·普莱斯利是20世纪50年代最有影响力的摇滚歌星。他将福音歌曲、节奏布鲁斯、乡村音乐、西部摇摆乐,甚至歌剧式的唱法调和在一起,最大限度地满足了各类听众的听觉习惯。充满磁性的嗓音、多变的技巧和性感的舞台形象,使他成为无人能及的摇滚偶像。他使摇滚乐在世界范围内流行。他是迄今为止流行音乐历史上唱片销量最高的艺人。

【代表曲目】

"猫王"的经典歌曲有 Love me tender,Can't help falling in love,Are you lonesome tonight,You don't have to say you love me,Garden,Angel,It's now or never 等。

【作品赏析】 《时不我待》

It's now or never(《时不我待》)是一首英文精品歌曲。其歌词大意是:时不我待,把我抱在怀。吻我,亲爱的,今晚你给我。明日已很晚,时不我待,我的爱不能等……对于这首歌曲,人们的评论不尽相同,有的说它是恋人之间真诚的相爱,深切的表白,有的说是青年人追求享乐,放纵情欲,苟且偷欢。

例7-1 《时不我待》

It's Now or Never
时不我待

$1 = C \quad \frac{4}{4}$

〔美〕猫王演唱

(乐谱略)

```
7  6  6 - - | 0 4 3· 2 | 5 3 3 - 2 1 2 3· 3 0 |
right  time.     Now that you're near,  the time is here
vite   me.       For who knows when  we'll meet a- gain

2  1  1 - - | 0 1 1· 7 ‖ 0 5 3· 2 | 1 - - - | 1 - - - ‖
at last.         It's now or    My love won't wait.
this way.
```

【乐队简介】 四兄弟合唱团(The Brothers Four)

四兄弟合唱团是美国老牌民谣乐队之一,成立于20世纪50年代末。这个乐队由四个华盛顿大学的学生 Bob Flick, John Paine, Mike Kirkand, Dick Foley 组成。他们演唱的大多是传统的通俗民谣。音乐简单、纯净,表演自然流畅,既专业又独具特色。

【代表曲目】

《绿草地》(Green fields)、《黄鹂鸟》(Yellow bird)、《试忆》(Try to remember)和《穿越密苏里州》(Across the wide Missouri)、《五百里路》(Five hundred miles);畅销金曲专辑《夏天的绿叶》(The green leaves of summer)曾获奥斯卡提名。

【作品赏析】 《五百里路》

歌曲《五百里路》频繁使用数词和重复手段,表达了人生路途之艰辛。这五百里路是人生艰辛路。古今中外,离家挣钱者有的富足而归,衣锦还乡;有的穷困潦倒,处境尴尬。这首歌反映的情况与后者相似。

例7-2 《五百里路》

Five Hundred Miles
五百里路

$1=G$ $\frac{4}{4}$

〔美〕四兄弟合唱团演唱

```
0 0 1 1 ‖: 3· 3 2 1 | 3 - 2 1· | 2· 3 2 1 |
          1.If you miss the train I'm on, you will know that I am
             one,  Lord, I'm two, Lord, I'm three, Lord, I'm
             shirt     on   my back, not a pen-  ny   to my

6 - - 6 1 | 2· 3 2 1 | 6 5· 5 5 | 6 1 | 2 - - - |
gone.  You can hear the whis-tle blow   a hund-red miles.
four.  Lord, I'm five hund-red miles   a-way from home.
name.  Lord, I can't    go down home   this a- way.

2· 1 1 1 | 3· 3 2 1 | 3· 3 2 1 | 2· 3 2 1 |
A hund- red miles, a hund- red miles, a hund- red miles, a hund- red
A- way from home, a- way from home, a- way from home, a- way from
      This a- way, this a- way,       this a- way,       this a-
```

```
6 - - 6  1 | 2 · 3  2  1 | 6  5 · 5  5  6  1 | 1 - - - ‖  (1.2.)
miles.  You can   hear  the   whis-tle   blow      a   hund-red  miles.
home.   Lord, I'm  five       hund-red   miles        a-way from  home.
way     Lord, I      can't    go   down  home         this  a-     way.

1 - 1  1 ǀ: 1 - - - | 1 - - - | 0 0 0 0 ‖   (3.)
```

2. Lord, I'm

3. Not a

【人物简介】 鲍勃·迪伦(Bob Dylan,1941—)

鲍勃·迪伦是摇滚乐时代最有影响力的歌手和歌曲创作者。1963年第二张专辑《随心所欲的鲍勃·迪伦》中一首著名的歌曲《在风中飘荡》成为日后青年运动的"圣歌",鲍勃·迪伦被视为20世纪60年代美国民权运动的代言人。他主张把抗议民谣和摇滚乐结合起来,创立了"民谣摇滚"(Flok Rock),被视为20世纪美国最重要、最有影响力的民谣歌手。1965年,他正式开始用民谣来革新摇滚乐,为摇滚乐注入了更为深刻的元素。他的音乐直接影响了一大批同时代和后来的音乐人,包括"披头士""滚石"等著名的乐队。

【代表曲目】

鲍勃·迪伦一生演唱、创作作品无数,其中经典作品有抗议歌曲《在风中飘荡》(Blowin' in the wind)和《大雨将至》(A hard rain's gonna fall),爱情歌曲《里纳,科里纳》(Corrina corrina)和《来自北部乡村的女孩》(Girl from the north country),滑稽歌曲《我将会自由》(I shall be free)等。

【作品赏析】 《在风中飘荡》

《在风中飘荡》,这是当时美国校园中人们争相传唱的歌曲,时至今日仍然久唱不衰。歌词大意是:要独自走过多少的远路,才能成为一个真正的男人?白鸽要飞越多少海洋,才能在沙滩上安息?炮弹还要再呼啸几时,才能真正销声匿迹?这答案啊,我的朋友,它已随风而逝。还要抬头张望多少次,人们才能看到蓝天?当权者还要再长几只耳朵,才能听到人民的哭声?还要有多少人死去,我们才会真正醒悟过来……

例7-3 《在风中飘荡》

Blow in the Wind
在风中飘荡

1 = F 4/4　　　　　　　　　　　　　　　　　　　　[美]鲍勃·迪伦 词、演唱

```
5  5  5  6  6  6 | 5  3  2  1 · | 5  5  5  5  6  5  4 |
1. How man-y roads must a  man walk    down be-fore   you can call him a
2. How man-y years can  a  moun-tain ex-ist  be-fore  it's washed to the
3. How man-y times must a  man look   up   be-fore    he  can  see  the
```

```
5 - - | 5  5  5  6  6  6 | 5   3  2 | 1.   5 |
man?     How man-y  seas must a  white dove  sail be-
sea?     How man-y  years can some peo-ple  exist be-
sky?     How man-y  ears must one  man        have be-

5  5  5  4  3  3 | 2 - - | 5  5  5  6  6  6 |
fore she sleeps in the sand?   How man-y times must the
fore they're al-lowed to be free?  How man-y times can a
fore he can hear peo-ple cry?  How man-y deaths will it

5  3  2  1.  5 | 5  5  5  6  5  4 | 5 - - 3 |
can-non-balls fly be-fore they're for-ev-er  banned?
man turn his head and pre-tend that he just does-n't see?   The
take 'till he knows that too man-y peo-ple have died?

4  4  3  2.  2 | 3  2  2  1 | 4  4  3  2  1  7 |
an-swer, my friend, is blowing in the wind, the an-swer is blowin' in the

1 - - ‖
wind.
```

【乐队简介】 披头士乐队(The Beatles,又译甲壳虫乐队)

这是 1957 年由英国青年约翰·列侬(John Lennon,1940—1980)组织的一个乐队,主要成员有保罗·麦卡特尼(Paul McCartney)、乔治·哈里森(George Harrison)。他们从 1961 年开始创作自己的音乐,1962 年,发行第一张唱片。甲壳虫乐队一共拥有 42 张白金唱片。他们的歌声影响了一代人的艺术趣味、服装发式、生活方式和人生态度。

【代表曲目】

该乐队的作品成为学术界研究摇滚乐的样品,促使美国很多大学开始开设摇滚乐课程。代表曲目有 Can't buy my love,Yesterday,Yellow submarine,Hey jude,Let it be 等。

【作品赏析】 《顺其自然》(Let it be)

1970 年春天,这首歌的发布宣告了披头士乐队的结束。这首歌的歌词由队员保罗·麦卡特尼所作,并担任主唱。歌词流露出保罗极不愿意乐队解散,但是乐队的团结已经不复存在,能再做的,只有"Let it be",随它去吧。这首歌也让人十分感慨,一个团队要想有动力,就必须团结,否则,只能顺其自然消亡。歌词大意:随它去吧,当我发觉自己陷入苦恼的时候,圣母玛利亚来到我面前,说着智能之语,让它去吧……

例 7-4 《顺其自然》

Let It Be
顺其自然

1 = C 4/4

〔英〕保罗·麦卡特尼 词曲
〔英〕披头士乐队 演唱

```
6 5 4 3 2 1 | 7 - i - | 7 - 1 - ) |
            0 0 0 0 5 5 | 5 5 6 3 5 5 i 2 |
```
1. When I find my- self in times of trou- ble
2. the bro- ken- heart- ed peo- ple
3. The night is cloud- y, there is

```
3 3 3 2 2 1 1 | 3 3 4 3 3 2 0 3 2 |
```
Moth- er Ma- ry comes to me, speak- ing words of wis- dom, "Let it
liv- ing in the world a- gree, there will be an an- swer, "Let it
still a light that shines on me, shines un- til to- mor- row, "Let it

```
2 1 1 - 0 5 | 5 5 6 i 5 5 i 2 | 2 3 3 2 2 2 1 1 |
```
be." And in my hour of dark- ness, she is stand- ing right in front of me,
be." For though they may be part- ed, this is still a chance that they will see,
be." I wake up to the sound of mu- sic, Moth- er Ma- ry comes to me,

```
3 3 4 3 3 2 0 3 2 | 2 1 1 - 3 2 |
```
speak- ing words of wis- dom, "Let it be" "Let it
there will be an an- swer, "Let it be" "Let it
shines un- til to- mor- row, "Let it be" "Let it

```
i 3 5 6 5 5 5 3 | 3 2 i 6 5 3 1 1 |
```
be, let it be, let it be, let it be"
be, let it be, let it be, let it be"
be, let it be, let it be, let it be"

```
                                        1.
3 3 4 4 3 3 2 0 3 2 | 2 1 1 - 0 3 5 ‖
```
Whis- per words of wis- dom, "Let it be" And when
There will be an an- swer, "Let it be"
There will be an an- swer, "Let it be"

```
2 1 1 1 3 2 | i 3 5 6 5 5 5 3 | 3 2 i 6 5 3 0 |
```
Let it be Let it be Let it be Let it be

```
3  3  4  4  3  3  2  0 | 3  2  2  2 | 2  1  1  -  0 |
Whis- per words of wis- dom,   "Let  it    be"

6  5  4  3  2  1 | 7  -  1  - | 6  5  4  3  2  1 | 7  -  1  - ‖
```

【作品赏析】《昨天》(Yesterday)

歌曲《昨天》是披头士乐队演唱的代表作品之一。它由保罗·麦卡特尼谱曲、约翰·列侬作词，发行于1965年9月25日。发行时这首单曲荣登英、美两国流行歌曲的排行榜首。歌曲以优美的旋律、隽永的歌词，刻画出每个人心灵深处那失落在时间中的影子。不论文化背景、社会地位、审美取向，甚至是否爱好音乐，几乎人人都会被这首歌打动，它真正做到了雅俗共赏。

例7-5 《昨天》

Yesterday

昨 天

〔英〕约翰·列侬 词
〔英〕保罗·麦卡特尼 曲
〔英〕披头士演唱组 演唱

1=F 4/4

```
 2  1  1  1  -  -  | 0  3  #4  #5  6.  7 | 1  7  6  6  -  |
1.Yes-ter-day,          all  my  trou-bles  seemed so far a-way,
2.Sud-den-ly,           I'm  not  half the  man  I  used to be.

 0  6  6.  5  4  3  2 | 4  3  3  3.  2 | 1  3  2  2.  6 |
   now  it looks as though they're here to stay. Oh, I be-lieve   in
   there's a sha-dow hang- ing o- ver me. Oh, yes-ter-day came

 1  3  3  3  - ‖: 3  -  3  - | 6  7  1  7  6 | 7.  6  5  6  3 |
  yes-ter day.     Why  she   had to go. I  don't know she would-n't say,
  sud-den-ly.

 3  -  -  3  -  3  - | 6  7  1  7  6 | 7.  6  5  7 |
                  I  said some-thing wrong. Now I  long  for yes-ter-

 1  5  4  3 | 2  1  1  1  -  -  | 0  3  #4  #5  6  7  1 | 7  6  6  -  |
 day.    Yes-ter-day,           love was such an eas-y game to play,

 0  6  6.  5  4  3  2 | 4  3  3  3.  2 | 1  3  2  2.  6 |
   Now  I need a place to hide a- way. Oh, I be- lieve   in
```

```
1  3 3 3 -  ‖: 1  3 2 6 | 1  3 3 3 - ‖
yes- ter- day.      Mm mm mm mm  mm mm mm
```

【乐队简介】 滚石乐队（The Rolling Stones）

这是世界上最伟大的乐队，自1962年首次登台以来，直至今天依然活跃于摇滚乐的舞台上。在他们之后诞生出来的金属、说唱、朋克、新浪潮、流行摇滚和所有人们能叫出来名字的那些乐队，都可以在滚石乐队身上找到影子。

【代表曲目】

《同情恶魔》(Sympathy for the devil)是"滚石"写的最优秀的歌曲。《（我无法）满足》(I can't get no satisfaction)被评为流行音乐史上最伟大的摇滚歌曲，它具备摇滚的一切元素，也是"滚石"的第一首冠军单曲、成名作。1968年在全世界爆发了多起街头抗议活动，《大街上战斗的人》(Street fighting man)这首歌写的就是这股来自民间的抗争。这是"滚石"最温柔的歌曲。

【作品赏析】 《泪流满面》

歌曲《泪流满面》(As tears go by)创作于1965年，是滚石乐队写给他们共同的女朋友、模特马丽安·费斯福尔(Marianne Faithfull)的。歌中描绘了一个贵妇人莫名的伤感：她隔着窗户看孩子们玩耍，突然流下两行热泪，谁也不知道为什么。

例7-6 《泪流满面》

As Tears Go By
泪流满面

1=C 4/4

滚石乐队 演唱

```
‖: 0 1 2 3 | 2  2 6 1 | 1 - 1 6 1 | 7 - - - | 0 1 2 3
    It  is  the  eve- ning of  the  day,            I sit and
    My rich- es  can't buy eve- ry  thing           I want to

    2 2 6  1 | 1 - 1 6 1 | 7 - - - | 0 4 4  4 4 | 2 . 2 1 2 .
    watch the child- ren play.        Smil- ing  faces  I can  see
    hear  the child- ren sing.        All  I    hear   is the sound

1.
    0 3 3 2 | 1  6 6 - - | 0 6 6 6 | 6 . 6 7 1
    but not for me       I sit and watch as tears go

    2 - 2 1 2 1 | 7 - - - :‖ 2. 0 3 3 3 1 | 3 . 3 2 1 .
    by.                          of rain falling on  the ground.
```

```
0 6 6 6 | 6. 6 7 1 | 2 - 2 1 2 1 | 7 - - - | 0 1 2 3 |
    I  sit and watch as  tears  go  by.          It is the

2 2 6 1 | 1 - 1 6 1 | 7 - - - | 0 1 2 3 | 2 2 6 1 |
eve-ning of  the  day.            I sit and watch the child-ren

1 - 1 6 1 | 7 - - - | 0 4 4 4 3 | 2. 2 1 2. | 0 3 3 2 |
play.              Do- ing thing-s used to do,   they think are

1 6 - - | 0 6 6 6 | 6. 6 7 1 | 2 - 2 1 2 1 | 7 - - ‖
new.       I  sit and watch as  tears go  by.

0 1 2 3 | 2 2 6 1 | 1 - 1 6 1 | 7 - - - | 0 1 2 3 | 2 2 6 1 |
Mm-                                                  Mm-

1 - 1 6 1 | 7 - 6 7 | 1 - - - ‖
Mm-          重复、渐无
```

【人物简介】 迈克尔·约瑟夫·杰克逊(Michael Joseph Jackson, 1958—2009)

迈克尔·约瑟夫·杰克逊是美国音乐家,被誉为"流行音乐之王"。他是流行音乐历史上最伟大最有影响力的音乐家。同时作为一名全面的艺术家,杰克逊不仅在音乐方面有着卓越的成就,而且在舞蹈、舞台表演、时尚方面,都有独特贡献和非凡影响力,被认为是历史上最伟大的艺人之一。

【代表曲目】

所有专辑包括 *This is it*, *The stripped mixes* 等。较热门的单曲有:*You are not alone*, *Beat it*, *Dangerous*, *Heal the world*, *Abc*, *Billie jean*, *We are the world*, *Bad* 等。

【作品赏析】 《跑吧》

单曲 *Beat it* 首次将 R&B 与硬摇滚成功地融合在一起,这种极佳的跨界音乐互融模式,改变了流行音乐的面貌,如今已转变成了流行音乐词典中不可或缺的一部分。

1985 年,杰克逊和莱纳李奇合写了义卖单曲《四海一家》,大获成功。单曲推出后,短短数周便卖出 800 万张唱片。

例 7-7 《跑吧》

Beat It
跑 吧

佚名 词曲
〔美〕杰克逊 演唱

1 = G 4/4

```
‖: 0  3  3  3  2  3  2  3 | 5  3  2  3  0  3 |
   They told him, Don't you ev- er come a- round here? Don't
   They're out to get you. Bet- ter leave while you can. Don't

   3  3  3  3  3  3  2  1 | 2  1  3  0  0  3 |
   wan- na see your face. You bet- ter dis- ap- pear.  The
   wan- na be a boy.  You wan- na be a man.  You

   2  1  6  5  6  6  6 | 7  6  5  3  5  6 | 1  6  0  0  6 |
   fi- res in their eyes and their words are real- ly clear. So beat it, just
   wan- na stay a- live; bet- ter do what you can. So beat it, just

   7  5  0  0  0 | 0  3  3  3  3  3  2  3 | 5  3  2  3  0  3 |
   beat it.           You bet- ter run, you bet- ter do what you can. Don't
   beat it.           You have to show them that you're real- ly not scared. You're

   3  3  3  3  3  2  1 | 2  1  3  0  0  3 | 2  1  6  6  6  6 |
   wan- na see blood. Don't be a ma- cho man. You wan- na be tough, bet- ter
   play- in' with your life. This ain't no truth or dare. They'll kick you, then they beat you, then they'll

   7  6  5  5  6 | 1  6  0  0  3  3 | 5  3  2  3  2 ‖
   do what you can. So beat it      But you wan- na be bad ⎫
   tell you it's fair. So beat it      But you wan- na be bad ⎭ Just

   3  3.  0  0 | 3  3.  0  0  3 | 3  3  3  3  3  3 |
   beat it.        Beat it.      No   one wants to be de- feat-

   3  3  0  0  0  2 | 2  1  2  0  1  2  1  2 |
   ed.           Show in how funk- y and strong

   2  1  2  0  1  0  0  2 | 2  1  2  0  1  2  0  2 |
   is your fight     it does- n't mat- ter who's

   2  1  2  0  1  0  2  0 | 1  6  0  0  6 | 7  5  0  0  2 |
   wrong or right. Just beat it,    just beat it,    just
```

```
| 1  6̇  0  0  6̇ | 1  6̇  0  0  6̇ | 7  5  0  0  2 |
  beat it,    just     beat it,       just beat it,    just

| 1  6̇  0  0  6̇ | 7  5  0  0  0 :||
  beat it,    just beat it.
```

例 7-8 《四海一家》

We Are the World
四海一家

〔美〕菜昂纳尔·里奇 词
迈克尔·杰克逊 曲
美国援非演出团

1 = E 4/4

```
||: 3  3  2  3  3  0  0  2  3 | 4  4  5  5  5  2  0  0  3  2 |
1. There comes a time      when we hear a cer-  tain call,     when the
2. We  can't go  on            pre- tend-ing day      by day,    that some-
3. Send them your heart        so they know that some-  one cares,    and their

| 1  0  1  2·  1  2  1  2  1 | 3̂ - - 3  5 |
world    must come to- ge- ther as        one.     There are
one,     some-where    will  soon make a     change.    We  are
lives    will  be      strong- er and       free.      As

| 6  3  3  2  3  3  0  6 | 5·  6  5  4  3  3  0  5  3 |
peo- ple dy- ing, (oh) it's  time to lend a hand      to
all  a  part  of        God's great big fam- i- ly,    and the
God  has shown us       by   turn- ing stones to bread,  and so we

| 2  1  0  1  3  4·  3  4  5  5 | 5 - - 0 :|| 5 - - 3̇ 2̇ 1̇ |
life,    the  great- est gift of all         We are the
truth    you  know love is     all  we need.
all      must lend  a    help- ing hand.

| 6 - 0  3̇  2̇  1̇ | 6  5·  0  3̇  2̇  1̇ |
world.   We are the         child- ren.      We are the
```

```
6  6  6  6  6 1 7  7. 1 2 7 | 6 5 5 5 0 3  5 |
comers who make a bright-er day.  So let's start giv-ing.  There's a

6  3  3  3  0 6 | 5. 6  5  4  3  3  0 2 |
choice we're mak-ing.  We're sav-ing our own lives.  It's

1 1  1  1  6 1 3 2  2 0 1 1 7 1 | 1 - - 0 |
true we'll make a bet-ter day,    just you and me.

                              Coda
0  0  0  0 | 0 0 0 5. ‖ 1 - - 0 1 1
              D.C.al Coda
              Oh,        when you're

♭3. 3  3  1 0 1  4  4  2 1 1 1 | 1 - 0 0 1 1 1 |
down and out, there seems no hope at all.  But if you

♭3  3  3 1 0 1  4  4  3  2 | 2. 2  3  2 1 1  1 ♮3 ♯5 |
just be-lieve, there's no way we can fall.   Woa woa woa

1 6 7 6  3 2 1 0 6 6 | 6. 5 5 5 3 2 1 0 3 |
woa woa. Let's real-ize, oh that a change can on-ly come, when

4 3 2 1 1  4. 3  4  3  4  5 | 5 - - 3  2  1 ‖
we       stand to-ge-ther as one.  We are the
                                              D.S.
                                          (重复,渐弱)
```

【人物简介】 麦当娜(Madonna Louise Veronica Ciccone,1958—)

麦当娜有"流行天后""摇滚女王"之称。她给摇滚乐注入了新的活力,她的音乐深深地影响了流行音乐的发展。直到现在,麦当娜的巨星光芒依然不减。麦当娜在20世纪和新世纪的流行音乐史上烙下了深深的印记。

【代表曲目】

Lucky star(麦当娜的第一支冠军舞曲),*Holiday*(麦当娜的成名作,被誉为20世纪80年代舞曲的经典之作),*Everybody*,*Like a virgin*,*Into the groove*(20世纪80年代的舞曲经典),*Open your heart*,*Material girl*,*Vogue*(麦当娜的巅峰之作),*Sooner or later*(第一首奥斯卡电影歌曲)等。

【作品赏析】 《享乐女孩》

《享乐女孩》(*Material girl*)发行于20世纪80年代。这是麦当娜的一首标志性歌曲。

例7-9 《享乐女孩》

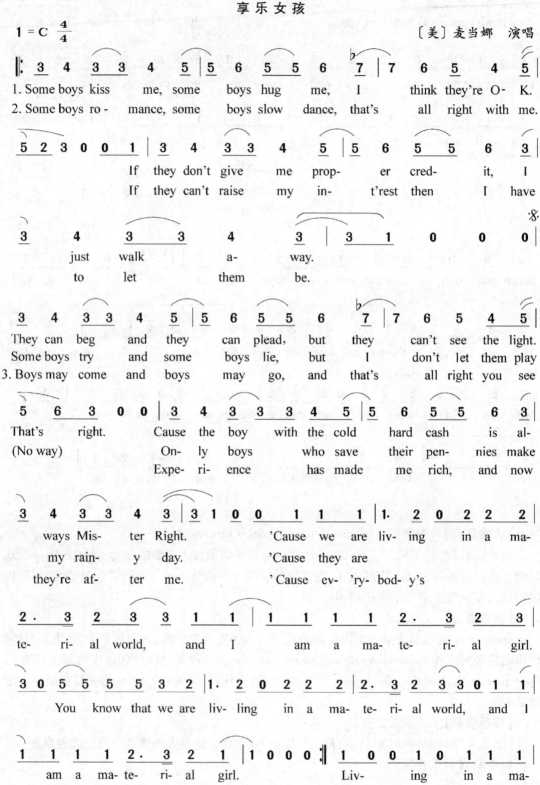

```
1  1  1  0  1  0  0  | 1  0  0  1  0  1  1  1 | 1  1  1  0  1  0  0 |
te- ri- al world       Liv- ing  in a ma- te- ri- al world

1  0  0  1  0  1  1  1 | 1  1  1  0  1  0  0  | 1  0  0  1  0  1  1  1 |
Liv- ing  in a ma- te- ri- al world            Liv- ing  in a ma-

1  1  1  0  1  0  0  ‖
te- ri- al world    D.S.
```

与麦当娜齐名的女歌星还有席琳·迪翁、惠特尼·休斯顿、玛利亚·凯利等。

【作品赏析】《我心永恒》

《我心永恒》又名《爱无止境》，电影《泰坦尼克号》主题曲。由好莱坞主流电影著名作曲家詹姆斯·霍纳创作，具有浓烈民族韵味的苏格兰风笛在他的精巧编排下，尽显悠扬婉转而又凄美动人。歌曲的旋律从最初的平缓到激昂，再到缠绵悱恻的高潮，一直到最后荡气回肠的悲剧尾声，短短4分钟的歌曲实际上是整部影片的浓缩版本。歌曲由加拿大流行天后席琳·迪翁演唱，曾蝉联全美告示牌排行榜冠军宝座达16周之久。

例7-10 《我心永恒》

My Heart Will Go On
我 心 永 恒
影片《泰坦尼克号》插曲

〔美〕韦尔·杰宁斯 词
〔美〕詹姆斯·霍纳 曲
〔美〕席琳·迪翁 演唱

$1 = G$ $\frac{4}{4}$

```
‖: 1.  1  1  1 | 7  1 - 0 1 | 7  1 - 0 2 | 3  2  2 - |
1. Ev- 'ry night in my dreams    I  see you     I  feel  you.
2. Love can touch us  one time  and last for   a  life time,

1.  1  1  1 | 7  1 - 0 1 | 5 - - - | 5 - - 0 | 1.  1  1  1 |
That is how I know you       go on.              Far a- cross the
and nev- er let go till       we're gone.         Love was when I

7  1 - 0 1 | 7  1 - 0 2 | 3  2  2 - | 1.  1  1  1 |
dis- tance and spa- ces be- tween us,  you have come to
loved you,  one true time   I hold  you  in my life we'll

7  1 - 0 1 | 5 - - - | 5 - - 0 | 1 - - - | 2 - - 5  5 |
show you    go on.            Near  far, wher-
al- ways    go on.
```

由于好莱坞电影的影响,一些电影的主题歌也成为流行音乐的重要组成部分。如《白夜逃亡》的插曲《说你,说我》、电影《珍珠港》的插曲《有你相依》等。

【作品赏析】 《说你,说我》

莱昂内尔·里奇,1949 年出生于美国亚拉巴马州,可谓是 20 世纪 80 年代美国摇滚乐坛最耀眼的歌星之一。《说你,说我》是他应邀为电影《白夜逃亡》谱写的一首片尾曲,这首歌曲囊括了当年的奥斯卡与金球奖双料最佳电影歌曲。歌曲道出一个真情:世界本是你我他组成,只要说你说我,即大家彼此沟通,互相理解,人与人亲切相待,世界才能变得更可爱。

例 **7-11** 《说你,说我》

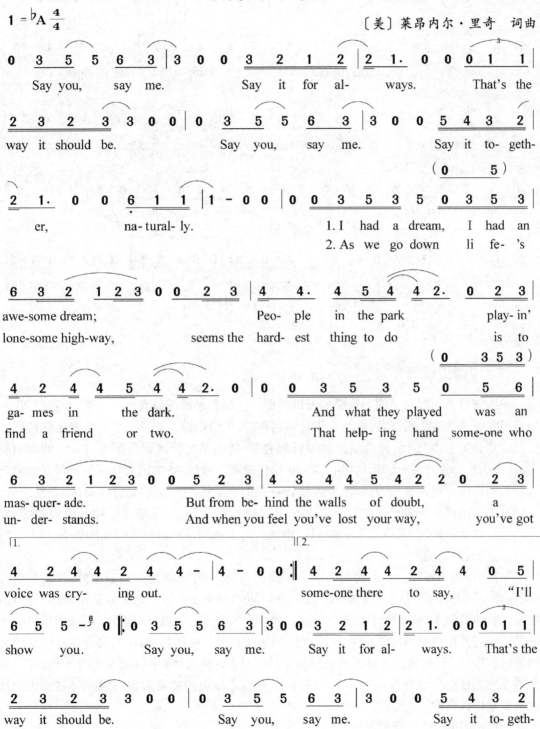

二、中国流行音乐

中国流行音乐经历了四个重要的发展时期。中国最早的流行音乐诞生于20世纪20～30年代的上海;1949年以后,流行音乐转移到香港,粤语歌曲兴起并一直影响着大陆流行音乐的发展;60～70年代,台湾地区成为后起之秀,特别是校园民谣的诞生对大陆的影响较大,甚至成为全亚洲流行音乐的中心;自80年代改革开放以后,中国大陆流行音乐在港台流行音乐的影响下迅速成长,并渐渐形成独具特色的音乐风貌。这期间台湾地区、香港地区、大陆又先后出现了校园民谣、摇滚、西北风等风格的音乐形式,三地音乐相互渗透,共同发展。在当今流行乐坛"三分天下"的时代,中国大陆越来越显现出更为强劲的势头。

【人物简介】

周璇(1919—1957),江苏常州人,有"金嗓子"之称。伴随着她的演艺生涯,先后演唱过《天涯歌女》《四季歌》《何日君再来》《夜上海》《花样的年华》等。她是最早用轻声、气声演唱流行歌曲的歌手,同时她还最先把中国民歌小调带到流行歌曲中;她吸收了欧洲传统唱法的发声技巧并用在中国民歌小调的演唱中;她带头参与了中国歌唱片、歌舞片这一电影门类的演出。1937年,周璇在明星影片公司拍摄的影片《马路天使》中扮演女主角小红,成功地塑造了在旧社会受尽侮辱和迫害,但对前途抱有美好理想的歌女形象,并演唱插曲,成为其表演艺术的代表作。

【作品赏析】《天涯歌女》

《天涯歌女》是1937年拍摄的电影《马路天使》的插曲,由田汉作词、贺绿汀作曲。当年

周璇凭借在《天涯歌女》中的深情演绎及演唱,成为一代明星,并获得"金嗓子"的殊荣。周璇唱歌时,片中切换的镜头画面,是我们能看到的国内最早的MTV,这首脍炙人口的经典歌曲,至今听来仍极富魅力。

例7-12 《天涯歌女》

天涯歌女
——电影《马路天使》插曲

田汉 词
贺绿汀 曲

(简谱略)

同时期的流行歌曲还有《何日君再来》《玫瑰玫瑰我爱你》《蔷薇处处开》《夜来香》等。

1949年新中国成立后,通过电台、电视的传播,旧上海的流行歌曲在香港占据了绝对优势。但随着时间的推移,一种代表着浓厚香港地域特色的流行音乐——粤语流行歌曲逐渐兴盛起来。

20世纪80年代是香港流行音乐最为风光的时期,香港进入明星包装的年代。这时期的代表人物有谭咏麟、张国荣、梅艳芳等。

【人物简介】

谭咏麟早年是温拿乐队的主音歌手之一。乐队解散后,他在1978年推出首张个人专辑《反斗星》,并在年终席卷了几乎所有的大奖。1984年,谭咏麟的两张大碟《雾之恋》和《爱的根源》获得成功,随后他又推出了数张大碟,《想将来》《迟来的春天》《雨丝情愁》《天边一只雁》等是那个时期的代表作,《爱的根源》《爱在深秋》《夏日寒风》等多首名曲风行天下。随后推出的《爱情陷阱》《雨夜的浪漫》《朋友》《无言感激》"Don't say goodbye"《半梦半醒之间》《水中花》《一生中最爱》等单曲都是香港乐坛的经典之作。

【作品赏析】《半梦半醒之间》

《半梦半醒之间》是1988年由宝丽金公司发行的一张专辑。在大多数歌迷的印象中,都会将《半梦半醒之间》当成是谭咏麟的第一张国语专辑。其实,谭咏麟的第一张国语专辑早在1980年12月就已经发行,这也是香港本土一线粤语歌手发行的第一张国语专辑。主打歌《半梦半醒之间》是这张专辑最为成功的作品,这首作品的词曲作者正是《读你》和《恰似你的温柔》的创作人梁弘志。

例7-13 《半梦半醒之间》

```
2 2. 1 2 6 0 | 1 1. 7 1 5 0 5 | 3 2 1 2 5̲6̲ 6 - 0 1 7 | 7 - - 0 |
再回到梦里，梦已不相连，哦，                       爱 你

5 - 3 7̲1̲ | 1 - - 0 6̲6̲6̲7̲ | 1 1̲2̲ 0 6 7̲1̲ | 7̲1̲ - - - ‖
似 梦 似 真，   转眼改变， 梦已  不相  连。        D.S
```

【人物简介】

张国荣(1956—2003)，1979 年推出首张个人专辑。1984 年，张国荣凭"Monica"一炮走红。当时他有别于其他同时代歌手的标志是热辣辣的劲舞。1987 年，出版专辑"Summer romance"成为当年最佳大碟。代表曲目有《共同渡过》《无需要太多》《无心睡眠》《黑色午夜》《不羁的风》《贴身》《拒绝再玩》《有谁共鸣》《当年情》《沉默是金》《H2O》"Hot summer"等。

【作品赏析】《沉默是金》

张国荣不是一个专业的作曲家，论数量也不能称为一个创作歌手。歌曲创作只占他艺术生涯的一小部分，但其作品极有独特个性，质量上足以与其他专业作曲者为伍。2000 年，香港作词作曲家协会(CASH)设立音乐大使，张国荣成为首任音乐大使。这个任命不仅因为他是一个具有持久的声望、影响力和魅力的歌手，更是对他多年以来的创作成绩最恰当的一个荣誉。《沉默是金》是 1988 年发行的专辑"Hot summer"中的一首歌曲。这首歌由张国荣亲自作曲，许冠杰填词，堪称世纪经典之作。

例 7-14 《沉默是金》

沉 默 是 金

（张国荣　演唱）

许冠杰　词
张国荣　曲

1 = C 4/4

♩=80

```
( 1 - - 6 | 5 - - - | 1 - 2̇3̇ | 5 - - - | 2 - - - | 1 - - - | 1 - - - ) ‖
3̲ 5̲ 5̲ 6̲ 5̲ 5̲ 3̲ 2. | 3̲ 3̲ 3̲ 2̲ 1̲ 1 - | 6̲ 1̲ 1̲ 2̲ 1̲ 1̲ 6̲ 5̲ 3̲ | 5 - - - |
夜风凛凛   独回 望旧事前尘，    是以往的我  充满怒愤；
受了教训   得了 书经的指引，    现已看得透  不再自困；

6̲ 1̲ 1̲ 2̲ 1̲ 1̲ 6̲ 5̲ 3̲ | 5̲ 5̲ 5̲ 5̲ 5̲ 5̲ 5̲ 3̲ | 2. 6̲ 5̲ 3̲ 2̲ 3̲ | 5 - - |
诬告与指责 积压着满肚气不忿，对谣言反应甚为着紧。
但觉有分数 不再像以往那般笨，抹泪

2. 6̲ 5̲ 3̲ 2̲ | 1 - - - | 1̲ 1̲ 2̲ 3̲ 3. 3̲ 2̲ 1. | 6̲ 1̲ 1̲ 6̲ 5̲ 5̲ - |
痕轻快笑着行。 冥冥 中 都早注 定你富或贫，
```

```
6 1 1̇ 2̇ 1̇ 1̇  6 5 3 | 5 - - - | 6· 1̇ 1̇ 2̇ 1̇ | 6 5 5 5 6 3 3 5 3 |
是错永不对  真永是真,         任你怎 说安守我本分, 始

2· 3 2 2 3 4 | 5 - - - | 3 5 5 6 5 5 3 2· | 3 3 3 2 1 1 - |
终 相信沉默是金。     是否有公理 箴言 莫冒犯别人,

6 1 1̇ 2̇ 1̇ 1̇  5 5 3 | 5 - - - | 5 1̇ 1̇ 2̇ 1̇ | 6 5 3 5 5 5 6 3 3 5 3 |
遇上冷风雨  休太认真,         自信满心里, 休理会讽刺与质问, 笑骂

                           |1.
2 2 6 5 3 2 ‖: 1 - - - | ( 1̇ 1̇ 2̇ 3̇ 6 6 6 3 5 2 3 | 6 5 6 1̇ 5 1̇ 6· 5 6 |
由人洒脱地做 人。

                                                        |2.
6̣ 2 5 6 5 3 5 2 3 5 | 1 - - - ) ‖ 1 - - 5 3 2· 6 5 3 2 | 1 - - 5 3
                              D.S.
                                     人,   少年人洒脱地做人, 继续

2· 6 5 3 2 | 1 - - - ‖
行 洒脱地做 人。
```

【人物简介】

梅艳芳(1963—2003),在香港乐坛有"百变梅艳芳"之称,每当她推出新歌,人们都可以看到一个全新模样的梅艳芳。如纯真少女(《蔓珠莎华》)、落寞怨妇(《似火探戈》《梦幻的拥抱》)、妖冶艳女(《妖女》《爱将》)、渴望爱抚的女郎(《坏女孩》《烈焰红唇》)、心将枯死的弃妇(《似是故人来》《伤心教堂》)、假装矜持的少女(《将冰山劈开》《淑女》)……她不断地变换形象,每个形象都有独特的舞台造型,令人印象深刻,她独特的音色和舞姿也别具魅力。

【作品赏析】《女人花》

歌曲《女人花》是1997年由华星唱片公司发行的专辑《女人花》中的一首同名单曲。这首歌写尽了梅艳芳一生的"女人花";在她逝世之后成为众人寻觅的对象。

例7-15 《女人花》

女 人 花

（梅艳芳 演唱）

李安修 词
陈耀川 曲

1=♯F 2/4

3 5 5 6 | 5 0 | 2 5 5 6 | 5 0 | 1 2 3 i | 6 3 | 5 - | 5 0 | 6 i i 2 |
我有花一朵　种在我心中，含苞待放意幽幽，　　　朝朝与暮
我有花一朵　花香满枝头，谁来真心寻芳踪，　　　花开不多
我有花一朵　长在我心中，真情真爱无人懂，　　　遍地的野

i. 6 | 5 6 3 2 | 1 - | 6 1 2 5 | 3 2 | 1 - | 0 0 | 0 0 | 0 3 5 | 3. 3 |
暮我切切地等候，有心的人来入梦。　　　　　女人花摇
时啊堪折直须折，女人如花花似梦。　　　　　女人花摇
花已占满了山坡，孤芳自赏最心痛。

3 2 2 i | 5 - | 0 3 5 | i i | i 6 6 5 | 3 - | 0 3 5 | 3. 3 | 3 2 2 i |
曳在红尘中，　女人花随风轻轻摆动，　只盼望有一双温柔
曳在红尘中，　女人花随风轻轻摆动，　若是你闻过了花香

6 - | 0 6 i | 2. 2 i | 2 3 7 6 | 5 - | 5 0 ‖ 3 5 5 6 | 5 - | 3 5 5 6 |
手，　能抚慰我　内心的寂寞。　　　爱过知情重，　醉过知酒
浓，　别问我花　儿是为谁红。

5 - | 1 2 3 i | 6 3 | 5 - | 5 0 | 6 i i 2 | i. 6 | 5 6 3 2 | 1 - | 6 1 2 5 |
浓。花开花谢终是空，　　缘分不停留像春风来又走，女人如花

3 2 3 2 | 1 - | 1 0 ‖
花似　　梦。

20世纪90年代之后，市场又制造出新的偶像，如"四大天王"、王菲等。

"四大天王"包括刘德华、张学友、黎明和郭富城。刘德华的经典曲目有《天意》《来生缘》《冰雨》《一起走过的日子》《忘情水》《男人哭吧不是罪》《中国人》《笨小孩》等。黎明的经典歌曲有《相逢在雨中》《我的亲爱》《不醉午夜》《夏日倾情》《深秋的黎明》《只要为我爱一天》《心在跳》《今夜你会不会来》《如果可以再见你》等。张学友的经典歌曲有《忘了哭》《心碎了无痕》《吻别》《如果爱》《心如刀割》《想和你去吹吹风》《爱是永恒》《情网》《你最珍贵》《忘记你我做不到》等。郭富城的经典曲目有《对你爱不完》《我是不是该安静地走开》《我真的爱你》《梦难留》《爱我就跟我走》《不要让你知道》《多情总是痛》《我心狂野》《我想偷偷对你说我爱你》等。

【作品赏析】 《中国人》

刘德华演唱的歌曲《中国人》，由陈耀川作曲，李安修作词。该首歌曲自 1997 年发行直至 2007 年 7 月 1 日在"香港回归十周年文艺晚会"上旋律再起，风行多年，造成的社会影响相当广泛。

歌曲《吻别》是 1993 年春张学友推出的第 5 张国语唱片《吻别》中的一首同名曲。这张国语唱片是宝丽金唱片公司精心为张学友制作的又一力作。

例 7-16 《中国人》

中国人

李安修 词
陈耀川 曲

1 = E 4/4
♩=80

(6 1 6 5 | 5 0 0 0 | 6 1 2 3 | 3 0 0 (3 5 ‖ 6·1 6 5 6·1 6 5 | 6 5 3 2 3 — |

2·3 2 1 2·3 2 1 | 3 5 1 7 6 —) | 6·1 6 5 6·1 6 5 | 6 1 2 1 6 — |
　　　　　　　　　　　　　　　　　　　五千年的风和雨（呀）藏了多少梦，

2·3 2 1 2·3 2 1 | 2 1 1 2 3 — | 6 6 5 3 2 3 5 | 6 5 3 2 3 — |
黄色的脸黑色的眼不变是笑容， 八千里山川河岳像是一首歌，

2 2 1 6 5 6 1 | 2 1 6 5 6 — | 6·1 6 5 | 6 1 2 3 — | 6 6 6 5 6 6·6 6
不论你来自何方将去向何处。 一样的泪一样的痛， 曾经的苦难　我们

6 5 2 3 3 — | 6·1 6 5 | 6·1 2 1 — | 2 2 2 1 2 2·3 5 | 1 7 6 6 — |
留在心中； 一样的血一样的种， 未来还有梦， 我们一起开拓，

1.
6·1 6 5 6·1 6 5 | 6 5 6 5 3 — | 6 6 5 3 2 3 5 | 1 7 6 5 6 — ‖
手牵着手不分你我，昂首向前走， 让世界知道我们 都是中国人。

2.
6·1 6 5 6 — | 6 5 6 5 3 — | 2·3 2 1 2 — | 3 5 3 2 3 3 5 | 6·1 6 5 6·1 6 5
啊

6 5 6 5 3 — | 2 2 3 2 6 5 | 6 — — — ‖ 6 1 2 3 ‖ 6·1 6 5 6·1 6 5
　　　　　　　　　　　　　　　　　（合）啊　　手牵着手不分你我

　　　　　　　　　　　　　　　　　1.　　　　　**2.**
6 5 6 5 3 — | 6 6 5 3 2 3 5 | 1 7 6 5 6 — ‖ 1 7 6 5 6 — — —
昂首向前走， 让世界知道我们 都是中国人。 都是中国人。

6 — — — ‖

例 7-17 《吻别》

吻 别

（张学友 演唱）

何启弘 词
殷文琦 曲

1=G 4/4

(0 5 6 2 3.2 | 3 - 0 6 5 3 2 3 | 5 5 6 3 3.2 | 3 - 5 3 3 3 3.2 3 5 |

6 6 1 6 3 3.2 | 3 - - - | 0 6 5 2 2.1 | 2 - - - | 6.5 6 1 6 5.0 ‖

1 1 1 1 2 3 3 3 3 5 6 | 1 1 2 3 1 1 0 | 1 1 1 1 2 3 1 1 0 6 1 6 |
前 尘 往 事 成 云 烟， 消 散 在
想 要 给 你 的 思 念， 就 像 风

1 1 2 3 1 1 0 | 1 1 1 1 2 3 1 1 0 6 1 6 |
在 彼 此 眼 前， 就 连 说 过 了 再 见， 也 看 不
风 筝 断 了 线， 飞 不 进 你 的 世 界， 也 温 暖

2 2 2 3 6 2 2 0 | 0 1 1 2 3 3 5 5 6 | 1 1 2 3 3 3 0 |
见 你 有 些 哀 怨， 给 我 的 一 切 你 不 过 是 在 敷 衍。
不 了 你 的 视 线， 我 已 经 看 见 一 出 悲 剧 在 上 演。

0.1 1 2 0 3 5 6 6 3 2 1 | 2 2 2 1 3 3 3 2 2 5 6 1 6 |
你 笑 得 越 无 邪， 我 就 会 爱 你 爱 得 更 狂 野。 总 在 刹 那
剧 中 没 有 喜 悦， 我 仍 然 躲 在 你 的 梦 里 面。

1 1 1 3 2 3 5 6 1 6 | 1 1 1 2 3 2 2 5 6 1 6 | 1 1 2 3 2 3 5 6 1 6 |
间 有 了 些 了 解， 说 过 的 话 不 可 能 会 实 现。 就 在 一 转 眼 发 现 你 的 脸 已 经 陌 生，

1 1 1 2 6 5 5 3 5 | 5 5 5 6 1 1 6.0 5 3 | 2 2 2 3 2 1 3 3 5.0 3 5 |
不 会 再 像 从 前。 我 的 世 界 开 始 下 雪， 冷 得 让 我 无 法 多 爱 一 天， 冷 得

5 5 5 6 1 1 6.0 3 | 3 2 2 6 5 5 5 5 6 1 6 | 1 1 6 5 6 1 3 3 0 3 |
连 隐 藏 的 遗 憾 都 那 么 地 明 显。 我 和 你 吻 别 在 无 人 的 街， 让

20世纪60年代初,台湾地区的流行音乐逐步发展起来。

【人物简介】

"神童歌手"邓丽君(1953—1995),1963年参加电台黄梅调歌曲比赛,以《访英台》获冠军。1966年参加金马奖唱片公司歌唱比赛,以《采红菱》夺得冠军。1967年自金陵女中休学加盟宇宙唱片公司,9月推出第一张唱片。1969年,演唱中视开播首档连续剧《晶晶》主题曲,一夜间红极一时。她的走红标志着从此国语歌曲在台湾地区乐坛上占据了主导地位。她的经典曲目有《甜蜜蜜》《小城故事》《月亮代表我的心》《海韵》等。

【作品赏析】《月亮代表我的心》

《月亮代表我的心》是一首抒情的情歌。这首歌曲由刘冠霖首唱,后来邓丽君用她甜美婉约的声音把这首歌活生生地给唱红了。改革开放初期,一盘磁带带着邓丽君的歌声,把《小城故事》《甜蜜蜜》《月亮代表我的心》等传入大陆,风靡一时。那时的人一听到这首歌曲,便觉得这是天外来音、宇宙之音,因为那时人们所听的歌曲大多为红色革命歌曲。从此,邓丽君在大陆走红,大街上的年轻人提着录音机,放着邓丽君的《月亮代表我的心》成了当时一大风景。

例7-18《月亮代表我的心》

月亮代表我的心
（邓丽君 演唱）

孙仪 词
汤尼 曲

（曲谱略）

【人物简介】

罗大佑，19岁创作第一首作品《歌》，被选为电影《闪光的日子》的插曲之一。之后创作《鹿港小镇》《痴痴的等》《野百合也有春天》《乡愁四韵》等。他对音乐的贡献在于将流行歌曲的内容扩大到对社会、对历史、对文化的思索中，把流行歌曲提升到一个新的高度。

【作品赏析】《野百合也有春天》

《野百合也有春天》是罗大佑创作的歌曲，电影《野雀高飞》主题曲，原唱潘越云，殷正洋、苏芮、孟庭苇等多名歌手翻唱过。

例 7-19 《野百合也有春天》

野百合也有春天
（苏芮 演唱）

罗大佑 词曲

中速、抒情地

（曲谱略）

```
7 1 7 6 5 - | 1 7 1 1 7 1 5 5 5 3 1 | 4. 3 3 - | 2 1 2 1 2 6 #4 3 |
```
吹入我心中。 而今何 处是你 往日的笑 容, 记忆中那样熟 悉的

```
1.. 7 7 5 5 1 2 2 | 3 2 2 2 2 1 1 7 7 7 6 | 5 4 4 3 4 0. 6 |
```
笑 容。你可知道我爱你想 你怨你念 你,深情永不变。难

```
4 3 3 3 2 2 1 7 6 | 7 6 6 7 1 5 0 5 | 3 2 2 2 2 1 1 7 7 7 6 |
```
道你不 曾回头想想昨日的誓 言, 就算你留 恋开放在水中

```
5 4 4 3 4 0. 6 | 4 3 3 3 2 2 2 1 1 7 6 6 | 6 6 6 6 7 1 - ‖
```
娇艳的水仙, 别忘了山谷里寂寞的角落里,野百合也有春天

```
(间奏略) ‖: 6 6 6 6 7 1  5 5 1 2 2 ‖
```
野百合也有春 天。你可知道我 D.S

校园民谣于20世纪70年代首先在台湾地区兴起,年轻人自己写歌,表达思想,抒发感情。当时传唱最多的是《再别康桥》《雨中即景》《阿美,阿美》《兰花草》《南屏晚钟》等。

【人物简介】

齐豫、齐秦兄妹俩是台湾地区民谣中不可或缺的两位,分别以歌曲《橄榄树》和《狼》奠定了他们在流行乐坛上的地位,同时也影响着后来的民谣歌手,即使在流行音乐多元化发展的今天,他们的歌声仍然让人难以忘怀。

【作品赏析】《橄榄树》

《橄榄树》是齐豫的第一张个人专辑。多年以来,齐豫和《橄榄树》已经成了一个密不可分的整体。专辑同名歌曲《橄榄树》,是李泰祥和作家三毛合作的经典之作。一位是开启古典与流行音乐结合滥觞的音乐大师,另一位则是首开异国写作风情且扬名文坛的畅销书作家,他们用音乐与文学织就成了一段对美的执着与追寻。

例7-20 《橄榄树》

橄 榄 树
(齐 豫 演唱)

三 毛 词
李泰祥 曲

$1=D$ $\frac{2}{4}$

中速

```
(3 1 2 3 | 3 1 2 3 | #4 3 | 2 7 1 | 2 7 1 | 2 7 1 | 1 6 1 | 7 5 7 | 6 -
6) 0 6 6 ‖: 3 5 #4 3 2 | 3 - | 3 0 6 6 | 3 4 #4 3 2 | 1 -
```
不要 问我从哪里来, 我的故乡在远 方。
(为了)天空飞翔的小鸟, 为了山间轻流的小溪。

```
1 0 6 | 5 6 3 1 2 | 3 - | 0 2 2 2 | 1 - 1 - | 0 7 2 1 | 6 - |
为 什 么 流   浪,     流 浪 远 方.        流       浪!
为 了 宽 阔 的 草 原,  流 浪 远 方.        流

6 0 6 6 ‖ 6 - 6 - | 0 7 6.7 | 3 - | 0 7 6 3 5 5 #4 3 2 3 2 1 |
为 了       浪!      还 有 还 有   为 了 梦 中 的 橄 榄 树 橄 榄

2 - | 0 3 5 | 6 3 #4 3 2 | 3 - | 0 1 2 3 5 3 | 7.1 7 | 6 - 6 - |
树,  不 要 问 我 从 哪 里 来,   我 的 故 乡 在 远     方.
```

自由地
```
0 0 5 | 5.5 6 | 3 - | 0 5 5.5 3 6 | 7.1 7 | 6 - 6 - |
      为 什 么 流 浪?  为 什 么 流 浪 远       方?

5 3 | 0 6 7 6 3 2 1 - | 1 - | 0 7 2 1 | 6 - 6 0 6 6 3 5 #4 3 2 |
为 了  我 梦 中 的 橄 榄 树.      不 要 问 我 从 哪 里

3 - | 3 0 6 6 3 5 #4 3 2 | 1 - | 0 6 5 6 3 1 2 | 3 - | 0 2 2 2 |
来,   我 的 故 乡 在 远 方.       为 什 么 流 浪,     流 浪 远

1 - | 1 - | 0 7 2 1 | 6 - 6 - | 3 1 2 3 3 1 2 3 #4 3 | 2 7 1 2 | 2 7 1 2 7 1 |
方.        啊,     啊,        啊,                       啊!

1 6 1 | 7 5 7 | 6 - 6 - ‖
啊!
```

例 7-21《狼》

狼

（齐 秦 演唱）

1 = C 4/4 齐 秦 词曲

```
0 3 5 ‖: 6 6 1 7 7 5.7 | 7 6 - - 0 3 5 | 6.1 7 7 6 6 | 3 - 0 0 3 |
我 是    一 匹 来 自 北 方 的 狼,   走 在 无 垠 的 旷 野 中.   凄
```

厉的北风吹过，漫漫的黄沙掠过。我是过。我只有咬着冷冷的牙，报以两声长啸，不为别的，只为那传说中美丽的草原。（间奏略）

我是过。我只有咬着冷冷的牙，报以两声长啸。不为别的，只为那传说中美丽的草原。

20世纪90年代开始，大陆也涌现出一大批校园民谣，如《同桌的你》《睡在我上铺的兄弟》《流浪歌手的情人》《寂寞是因为思念谁》等，高晓松、老狼的名字也为人熟知。后来出现的校园民谣歌手有朴树、水木年华等。

【作品赏析】《同桌的你》

《同桌的你》是由高晓松作词作曲、老狼演唱的歌曲。歌曲出自1994年发行的专辑《校园民谣第一辑》中。这首歌让音乐人高晓松和歌手老狼同时名扬天下。

例7-22 《同桌的你》

同桌的你
（老狼 演唱）

1=D 转 1=E 6/8

高晓松 词曲

1. 明天你是否会想起，昨天你写的日记，明天你是否还老师们都已想不起，猜不出问题的你，我也是偶然翻
2. 你从前总是很小心，问我借半块橡皮，你也曾无意中那时候天总是很蓝，日子总过得太慢，你总说毕业遥遥
3. 从前的日子都远去，我也将有我的妻，我也会给她看

【人物简介】

大陆流行音乐的复苏要从郭峰说起。郭峰是中国当代原创流行音乐开路人,中国百名歌星演唱会发起第一人,2008 年北京申办奥运会音乐第一人,被"东方时空"誉为东方之子的流行音乐第一人,集词、曲、编曲、制作、演奏、演唱、策划、导演于一身的全方位音乐人。

郭峰出身于音乐世家,从小受父亲影响开始学习音乐,3 岁学习钢琴,13 岁考入四川艺术学校(现在四川艺术职业学院)钢琴系,18 岁毕业留校任教,经历了 18 年钢琴演奏生涯。他 14 岁发表了第一首创作歌曲《月光》,18 岁时便成为中国音乐家学会中最年轻的会员。1985 年调入东方歌舞团任专业创作,1988 年东渡日本,1991 年赴新加坡,1995 年回国继续从事音乐事业。从《我多想变成一朵白云》《让世界充满爱》《地球孩子》《恋寻》到《心会跟爱一起走》《永远》《甘心情愿》《不要说走就走》,一首首金曲铸造了经典。

【作品赏析】《让世界充满爱》

郭峰凭借1985年创作的《我多想》，成为最早成功的流行音乐作曲家之一。1986年5月，一场题为"让世界充满爱"的大型流行音乐演唱会在北京体育馆出台，获得巨大成功，标志着大陆流行音乐创作群的崛起和流行音乐成为社会音乐生活的一个重要组成部分的时期的到来。郭峰作曲，陈哲、小林、王健、郭峰、孙名填词的音乐会主题曲《让世界充满爱》不胫而走，盛行一时。

例7-23　《让世界充满爱》

让世界充满爱

陈哲　小林　王健
郭峰　孙名　词
郭峰　曲

1 = C 4/4

中速

```
3 5 5 5  5 5 6 3 5 - | 1 1 1 1  7 6 5·5 | 6 6 6 6 6 5 3 3 2·2 |
```
想起来是那样遥　远，仿佛都已是从　前，那不曾破灭的梦幻，
当我走过你的身　边，我愿带走你的笑脸，心中没有一点阴云，
太阳在不停地旋　转，自古就没有改　变，宇宙那无边的情怀，

```
2 2 2 2  2 2 3 6 - | 3 5 5 5  5 5 6 3 5 - |
```
依然蕴藏在　心　间。是谁在默默地呼　唤，
阳光变得更加鲜　艳。希望会有那么一　天，
拥抱着我们的心　愿。但愿会有那么一　天，

```
1 1 1 1  7 7 6 5 5 | 6 6 6 6  6 5 3 3 2·2 |
```
激起了心中的波　澜。也许还从未感觉，
再也没有眼　泪仇　怨。再也没有流　血离散，
大海把沙漠染　蓝，和平的福音传遍，

```
2 2 2 2  2 2 3 6 1 - | 1 - - - | 3·1 6 5 - | 2 2 2 1 1 2 2 - |
```
我们已经走过昨　天。　啊　一年又一年，
共有一个美丽家园。
以微笑面对祖先。

```
3·1 6 5 - | 2 2 2 1 1 2 - | 3·1 6 6 - | 2/4 2 2 2 2 2 3· | 4/4 1 - - - ‖
```
啊！　一年又一年，　啊！　　我们走向明天。
　　　　　　　　　　　　　　我们迎接明天。
　　　　　　　　　　　　　　我们拥有明天。

西北风　1987—1988年，一种具有西北地方色彩的歌曲在全国流行，摆脱了长期以来港台歌曲的影响，雄劲粗犷，一时间成为大陆流行音乐的骄傲。《黄土高坡》《我热恋的故乡》相继问世；《少年壮志不言愁》《心中的太阳》更让歌手一夜成名；还有姜文在电影《红高

梁》中演唱的《妹妹你大胆地往前走》更是红极一时。

【作品赏析】《黄土高坡》

歌曲《黄土高坡》,由陈哲作词,苏越作曲。这首歌以鲜明的陕北民歌风格,慷慨激昂的曲调,唱出了生活在黄土高坡人民的质朴和勤劳,以及他们对家乡的热爱。这首歌曾红遍海内外,家喻户晓,震撼了一代人的心灵。

例 7-24 《黄土高坡》

陈哲 词
苏越 曲
杭天琪 演唱

```
6·  - - - | 4 4 3 2 2 2 2 1 | 4 4 3 2 - 2·2 2 2 4 2 1 2 5 | 1 - - 2 |
我,       留下我一望无际唱着  歌,    还有身边这条黄   河。 噢！

4 - - 6 7 6 | 5 - - - | 1 1 1 7 6 5 6 | 6·1 4 4 3 2 | 1 1 1 7 6 5 6 |
              我家住在黄土高  坡,           四季风从坡上刮

6·1 4 4 3 2 | 2 2 2 5·5 | 5·5 2 5 #5·1 1 7 | 6·5 6 2 2 6 7 6 |
过,    不管是八百年还是一万    年,    都是我的歌我的

5 - - - : ‖ 6·5 6 2 2 6 7 6 | 5·- 6·1 - - 2 | 4 - 6·1 6 5 | 5 - - - |
歌,       都是我的歌我的  歌。 噢！     噢！

5 - - - | 5 0 ‖
```

摇滚乐 20世纪80年代初,中国摇滚乐率先在北京诞生。中国第一代摇滚音乐的探索者有崔健、孙国庆、齐秦、丁五等人。20世纪90年代以后,在中国取得商业成功的摇滚乐队有"黑豹""唐朝"等,在香港也出现了Beyond乐队等。

【人物简介】

中国摇滚第一人——崔健(生于1961年),14岁学习小号演奏,之后加入乐团担任小号演奏员。1984年与好友刘元共同加入"七巧板"乐队演出,并出版了他的第一张专辑《浪子归》。代表作品有《不是我不明白》《一块红布》《新长征路上的歌谣》等。他是流行音乐的积极探索者,他的努力不仅影响了北京摇滚音乐的兴起,而且也深深地影响了中国当代原创流行音乐。

【作品赏析】《一无所有》

1986年,崔健在北京工人体育馆的百名歌星演唱会上演唱《一无所有》,它的成功向世人宣告了中国摇滚乐的诞生。

例7-25 《一无所有》

一无所有

崔健 词曲

$1=\flat E$ $\frac{4}{4}$

```
6  6 1 1    2·2 0 0 0  7  7 7 7 6 6 | 6 - 0 0 | 6 6 6 6·1 |
1.我 曾经问个  不休,    你何时跟 我 走,      可你却总是
2.脚下这地    在走,    身边那水 在 流,      可你却总是
3.告诉你我等了很久,    告诉你我最后的要求, 我要抓起你
```

```
                                          1.
 2 7 6 6 - | 6  5   3 2 2 | 2 - 0 0 | 6 6 6 1 1 | 2 2 0 0 0 |
 笑  我，  一 无 所  有。              我 要 给 你 我 的 追 求，
 笑  我，  一 无 所  有。
 双  手，  你 这 就 跟 我 走。

 7 7 7 7 6 6 | 6 0 0 0 | 6 6 6 6 1 | 2 7 6 6 - | 6 5 3 2 2 | 2 - 0 0 |
 还 有 我 的 自 由，    可 你 却 总 是 笑  我， 一 无 所 有。

 1 1 1 7 1 7 1 7 | 6 - 0 0 | 2 2 2 2 7 6 | 6 - 0 0 |
 2. 为 何 你 总 笑 个 没 够，   为 何 我 总 要 追 求，
 3. 这 时 你 的 手 在 颤 抖，   这 时 你 的 泪 在 流，

 6 6 6 6 1 | 2 7 6 6 - | 6 5  3 2 2 | 2 - 0 0 |       6 5 0 3 2 |
 2. 难 道 在 你 面 前 我 永 远 是 一 无 所 有？  1.2. 噢
 3. 莫 非 是 你 正 在 告 诉 我 你 爱 我 一 无 所 有！ 3. 噢

 2 - 0 0 2 | 5 5 3 . 5 | 6 - 0 0 |    6 5 0 3 2 | 2 - - 0 2 | 5 5 3 2 2 |
    你 何 时 跟 我 走？  1.2. 噢           你 何 时 跟 我
    你 这 就 跟 我 走！  3. 噢            你 这 就 跟 我

 2 - 0 0 ‖
 走？
 走！
```

【乐队简介】

Beyond 乐队是香港地区乐队中唯一影响至今的摇滚乐队。他们的作品直面现实,题材广泛。《大地》《真的爱你》《光辉岁月》《Amani》《海阔天空》等作品流传至今。

【作品赏析】《海阔天空》

1993 年,Beyond 乐队出版了新专辑《乐与怒》,其中《海阔天空》被评为当年最受欢迎的原创歌曲,这也是 Beyond 乐队的经典名曲之一。1993 年 6 月 24 日,主唱黄家驹在东京富士电视台录制节目时,从舞台上不慎跌落,在医院昏迷 6 天之后,永远离开了这个世界,《海阔天空》也成了他的绝唱。悲痛的歌迷们惊奇地发现,这首歌的歌词简直是黄家驹一生的真实写照。

例 7-26 《海阔天空》

海 阔 天 空

(Beyond 乐队 演唱)

Beyond乐队 词曲

$1=F \frac{4}{4}$

```
0  0  0  3 2 | 1 - - 0 2 3 | 5 5 5 5 5 6 5 0 6 7 |
      今 天 我    寒 夜 里 看 雪   飘 过,    怀 着
   2.(多 少) 次    迎 着 冷 眼 与   嘲 笑,    从 没

1 1 1 1 1 1 7 6 5 6 | 6 - - 6 5 | 5 . 5 3 2 1 3 4 |
冷 却 了   的 心 窝 飘 远 方。   风 雨 里 追 赶,   雾 里
有 放 弃   过 心 中 的 理 想。   一 刹 那 恍 惚    若 有

3 2 2 3 2 3 2 2 | 2 1 1 1 1 2 1 | 1.‖ 1 - - 3 2 :‖ 2.3. 1 - - 0 6 7 |
分 不 清 影 踪,  天 空 海 阔 你 与 我   可 会 变。 多 少 爱。      原 谅
所 失 的 感 觉,  不 知 不 觉 已 变 淡   心 里

1 1 1 1 1 7 6 5 5. | 5 3 2 1 - ‖ 0 1 1 1 1 1 2 1 2 3 |
我 这 一 生 不 羁 放 纵 爱 自 由,         也 会 怕 有 一 天 会 跌 倒,

3 - 3.2 1 0 1 1 1 1 2 2 0 5 5 | 3 2 1 - | 0 1 1 1 1 2 2 2 2 1 7 1 |
        背 弃 了 理 想,  谁 人 都 可 以,   哪 怕 会 有 一 天 只 你 共 我。

1 - - - ‖ 0 6 6 7 6 7 1 1. 1 1 2 1 2 3 | 3.3 2.3 | 1 - - 0 6 7 |
D.S.1    仍 然 自 由 自 在   永 远 高 唱 我 歌,   走 遍 千 里,  原 谅

1 1 1 1 1 7 6 5 5. | 5 3 2 1 - ‖
我 这 一 生 不 羁 放 纵 爱 自 由。 D.S.2
```

"唐朝"乐队——中国重金属摇滚的代表乐队,成立于1988年,音乐风格浑厚苍凉,大气磅礴。代表作有《梦回唐朝》。此外还有黑豹乐队的《无地自容》、零点乐队的《爱不爱我》、张楚的《姐姐》、郑钧的《回到拉萨》和《灰姑娘》,到后来的《死了都要爱》《离歌》等都成为中国流行音乐的一时之作。

例7-27《灰姑娘》

灰姑娘

(郑钧 演唱)

郑钧 词曲

[简谱略]

怎么会迷上你？我在问自己，我什么都能放弃，居然
我总在伤你的心，我总是很残忍，我让你别当真，因为

今天难离去，你并不美丽，但是你可爱至极，唉呀，灰姑娘，
我不敢相信，你如此美丽，而且你可爱至极，唉呀，灰姑娘，

我的灰姑娘，
我的灰姑娘，

也许你不曾想到我的心会疼，

如果这是梦，我愿长醉不愿醒，

我如此等待，也许在等你到来，也许在等你到来，

我曾经忍耐， 也许在等你到来。

20世纪90年代以后，中国进入了签约歌手的年代，相继出现了毛宁、杨钰莹、艾敬等歌手。通过广播、电视等传媒手段，毛阿敏、韩红、孙楠、那英、蔡国庆、孙悦、李琼、谭晶等一大批优秀歌手不断涌现，他们的作品更是数不胜数。

如今，通过选秀节目走红的歌手也成为流行歌手的一部分，如张靓颖、李宇春等。随着

网络的不断普及,更有一些网络歌曲不断推出,这类歌曲大多旋律简单,歌词通俗易懂,容易传唱,如《老鼠爱大米》《丁香花》等,因为这些歌曲的流行度很高,从而也捧红了一大批网络歌星。整个流行乐坛正朝着多元化、多样化的方向快速迈步。

本章作业

1. 了解流行音乐的发展史。
2. 掌握布鲁斯、爵士乐、乡村音乐、音乐剧、摇滚乐等流行音乐种类的风格和特点。
3. 学唱各个时期的流行音乐,特别是中国流行音乐的经典之作。

第八章

其他艺术表现形式

本章内容概要： 本章重点介绍歌剧、舞剧、音乐剧及电影音乐等一些音乐表现形式的产生和发展。通过学习，掌握这些音乐表现形式的定义、特点，并从音乐的角度去欣赏这些表现形式的优秀代表作。

第一节 歌 剧

一、歌剧概述

歌剧是综合音乐（声乐与器乐）、戏剧（剧本与表演）、文学（诗歌）、舞蹈（民间舞与芭蕾）、舞台美术，以歌唱为主的综合艺术形式。

一般认为，欧洲歌剧发源于意大利的佛罗伦萨，是在16世纪末随着文艺复兴时期音乐文化的世俗化而产生的。当时的歌剧还只是用简单的旋律与和声写成。一些受文艺复兴思想影响的知识分子，如诗人里努契尼、音乐家培里和卡契尼等人注重音乐与文字的结合，强调音乐的表情作用，尝试着结合音乐和戏剧的特点，创造出一种主调风格的艺术形式，其剧本以历史题材和神话为主要内容。1594年，培里根据里努契尼的剧本完成第一部歌剧作品《达芙妮》。1600年，培里与卡契尼合作，为庆祝亨利四世的婚礼而写成的《尤丽狄茜》被认为是最早的欧洲歌剧。

巴洛克时期著名作曲家、意大利的蒙特威尔地（1567—1643）和斯卡拉蒂（1660—1725）对早期歌剧的形成和完善起了重要的作用，他们使歌剧的旋律更富有表情，和声更丰满，乐队更充实。蒙特威尔地使歌剧音乐戏剧化，斯卡拉蒂则发展了歌剧音乐的抒情性。

意大利歌剧诞生后，很快传至欧洲各地，在法国、英国、德国等国渐次出现了具有本民族特点的歌剧。欧洲歌剧在长期的发展过程中，由于地区和时代的不同，形成了各种不同的类型，如正歌剧、喜歌剧、大歌剧、轻歌剧（也称小歌剧）等。

正歌剧最早出现于17～18世纪的意大利，以希腊神话和古代英雄传奇故事为题材，一般分为三幕。音乐包括序曲、咏叹调、宣叙调（亦称朗诵调）等，注重华丽的演唱技巧，强调歌唱性。

喜歌剧在欧洲各国有各自不同的特色。意大利喜歌剧产生于18世纪的那不勒斯，由正歌剧的幕间剧发展而成，以社会生活为主要题材，剧情风趣，音乐生动活泼。19世纪盛行于欧洲各国。著名的喜歌剧作品有莫扎特的《费加罗的婚礼》、罗西尼的《塞尔维亚的理发师》。

法国喜歌剧是于18世纪初在民间闹剧和滑稽歌舞剧的基础上发展而成的,题材较为轻松,内容以喜剧性为主,有的也具悲剧性质。如法国作曲家比才的喜歌剧《卡门》的结尾就具有悲剧性。法国喜歌剧的对白采用生活语言,音乐具有民间特色,剧中有芭蕾场面。

大歌剧和轻歌剧是产生于19世纪的两种新的歌剧体裁。大歌剧多以历史故事为题材,全剧由独唱、重唱、合唱、管弦乐以及精致的芭蕾舞组成,场面富丽堂皇,音乐灿烂辉煌,规模宏大,不采用说白。如罗西尼的《威廉·退尔》、威尔第的《阿依达》等都可归入此类。轻歌剧短小轻快,通常为独幕。题材轻松,主要取自日常生活;音乐较为通俗;内容抒情,除独唱、重唱、合唱、舞蹈外,还用说白。德国作曲家索贝、法国作曲家奥芬巴赫是这一体裁的确立者。

18世纪以来,各个时代、各个国家不断涌现出许多歌剧作曲家和优秀歌剧作品,如18世纪奥地利作曲家莫扎特的《后宫诱逃》《费加罗的婚礼》《魔笛》,德国作曲家格鲁克的《奥菲欧与尤丽狄茜》;19世纪初期至上半叶,意大利作曲家罗西尼的《塞尔维亚的理发师》,德国作曲家韦伯的《自由射手》和《奥伯龙》,意大利作曲家威尔第的《弄臣》《游吟诗人》《茶花女》《阿依达》《奥赛罗》。19世纪后半叶,法国作曲家比才的《卡门》,意大利作曲家普契尼的《波希米亚人》《蝴蝶夫人》,捷克作曲家斯美塔那的《被出卖的新嫁娘》,俄罗斯作曲家格林卡的《伊凡·苏萨宁》《鲁斯兰与柳德米拉》等。

中国宋元以来形成的各种戏曲,以歌舞、道白并重,具有歌剧的性质,但尚不成其为真正的歌剧。20世纪20~30年代,黎锦晖的儿童歌剧《麻雀与小孩》《小画家》,聂耳的配乐剧《扬子江暴风雨》都显现了某些西洋歌剧的特色。真正的中国歌剧是在1942年延安文艺座谈会以后,在民族民间音乐的基础上,借鉴西洋歌剧的表现形式,逐步形成和发展起来的。

1945年问世的《白毛女》是在延安开展的新秧歌运动的基础上产生的中国第一部新歌剧,是我国新歌剧成型的标志。中华人民共和国成立后,歌剧事业得到了新的发展,许多作品在继承《白毛女》传统的基础上,注意吸收中国戏曲的特点并借鉴西洋歌剧的优秀成果,无论在歌剧作品的数量上还是质量上都获得提高,涌现出一批优秀作品,如《草原之歌》(罗宗贤作曲)、《小二黑结婚》(马可作曲)、《红霞》(张锐作曲)、《洪湖赤卫队》(张敬安、欧阳谦叔作曲)、《江姐》(羊鸣等作曲)、《阿依古丽》(石夫作曲)、《王贵与李香香》(梁寒光作曲)等。

二、歌剧音乐的一般特点及作品欣赏

歌剧以音乐为主要表现手段,其中,以声乐演唱为主。歌剧演员必须具备歌唱与表演的艺术才能,根据剧本与作曲家所谱写的唱段来塑造特定的人物形象。器乐除担负声乐伴奏外,还起着刻画人物性格,揭示剧情和发展戏剧矛盾冲突,烘托环境气氛的重要作用。器乐部分由管弦乐队演奏。歌剧中的音乐布局因不同的时代、民族、体裁样式、作曲家创作个性和创作方法而异。声乐部分一般包括独唱、重唱、合唱等演唱形式。器乐部分,在全剧开幕时有序曲,幕间有幕间曲。歌剧的音乐结构方法多样,可以由相对独立的音乐片段连接而成,也可以是连续不断、统一发展的整体结构。

歌剧中的重要声乐样式有咏叹调、宣叙调、重唱、合唱。

咏叹调是歌剧的重要组成部分,用以抒发人物内心的思想感情,旋律性强,优美动听,强调声乐演唱技巧,常安排在剧情发展的关键时刻。

宣叙调,亦称朗诵调,是一种速度自由,伴奏简单,建立在语言音调基础上的吟诵性独唱曲,用以代替对白。

重唱,常出现于叙事或强烈矛盾冲突的情景之中,用以刻画人的共同或不同的心理状态。

合唱,一般为剧中群众角色所唱的声乐曲,用于群众场面。

1.《茶花女》

【作曲家简介】

威尔第(1813—1901),意大利作曲家。童年时代以充当乡村教堂的管风琴手开始其音乐生涯。1832年投考米兰音乐学院,未被录取。后随声乐教师和作曲家拉维尼亚学习音乐。1842年,他的歌剧《纳布科》取得极大成功。该作品激起群众强烈的爱国热情,其中的合唱曲被广为流传,成为象征反抗奥地利侵略者的战歌,威尔第也因这部歌剧的成功一举成名。其后,他以《伦巴第人》《爱尔那尼》《阿蒂拉》《莱尼亚诺之战》等歌剧以及大量爱国歌曲,极大地鼓舞了意大利人民的爱国热情和反抗侵略者的斗志,他因此获得"意大利革命的音乐大师"之称。自19世纪50年代起,他先后创作了《弄臣》《茶花女》《游吟诗人》《假面舞会》等7部名扬世界的歌剧巨作,从而奠定了他歌剧大师的地位。1871年创作的《阿伊达》以新的风格获得成功。1887年,已73岁高龄的他又以惊人的艺术创作力写出了《奥赛罗》和《法尔斯塔夫》。

威尔第

威尔第一生致力于意大利民族现实主义歌剧事业,共创作了26部歌剧,取得了辉煌成就。他的作品揭露了残暴的封建统治者、狡猾自私的伪君子以及奸险毒辣的阴谋家的丑恶面目,表现了对被损害、被欺压者的深切同情,反映了强烈的民主愿望。作品善于亲切细腻地描写和刻画人物性格特征及心理状态,音乐布局和结构灵活,富于动力,以丰富的旋律性和强烈的戏剧性相结合,塑造出鲜明生动的艺术形象。

【作品简介】

歌剧《茶花女》写于1853年,是威尔第创作成熟时期的代表作。剧本由意大利作家皮亚威根据法国小说家、戏剧家小仲马的同名悲剧小说改编而成,于1853年3月6日首演于维也纳。剧情描写了周旋于巴黎上流社会的一位年轻貌美的名妓薇奥莱塔与一位名叫阿尔弗雷多的青年一见钟情后,开始的一段不被世人看好的凄美爱情故事。

威尔第在剧中以细微的心理描写,展现了特定时代人们的心理状态。音乐采用意大利风格的曲调和舞曲,旋律诚挚优美,明快流畅,在布局上以音乐主题的统一贯穿和场、段之间的强烈色彩对比为特点,体现出感人肺腑的悲剧力量。

【作品赏析】

《饮酒歌》是《茶花女》第一幕里的一首著名咏叹调。在薇奥莱塔家中举行的宴会上,阿尔弗雷多应大家请求,为青春、为爱情而唱了这首《饮酒歌》,借歌声向薇奥莱塔表达真挚爱情。薇奥莱塔在祝酒时巧妙地做出回答,客人们加以热烈的应和。全曲洋溢着青春的活力,曲调鲜明易记,广为流传。

例8-1 《饮酒歌》

饮 酒 歌
选自歌剧《茶花女》

〔意〕皮阿维 词
〔意〕威尔第 曲
苗林、刘诗嵘 译配

稍快 活泼

(乐谱)

让我　们高举起欢乐　的酒　杯,杯中的美
在他　们歌声里充满了真　情,它使我

酒使人　心醉。这样　欢乐的时刻虽然美
深深地　感动。在这　世界上最重要的是快

好,真实的爱　情更宝贵。当前的幸福
乐,我为快　乐生活。好花若凋谢

莫错过,大家为爱情　干杯。青春好像一只
不再开,青春逝去不　再来。人们心中的

小鸟,飞去不再飞　回。请看那香
爱情,不会永远存　在。今夜的时

槟酒在酒杯中翻　腾,像人们心中的爱　情。啊
光请大家不要放　过,举杯来庆祝欢

让我们　来为爱　情干　一杯再

干一　杯。乐。快乐使生活　美满,美

[乐谱：满的生活要爱情。世界上知情者有谁？知情者唯有我。今夜在一起使我们多么欢畅。一切使我们流连难忘。让东方美丽的朝霞透过花窗照在狂欢的宴会上。啊，照在宴会上，啊，啊，照在宴会上，啊，啊！]

2.《卡门》

【作曲家简介】

比才（1838—1875），法国作曲家，生于巴黎。9岁考入巴黎音乐学院，学习作曲，12岁开始创作。1857年其作品获罗马大奖，同年赴意大利留学。1863年写成第一部重要的歌剧《采珠人》。共创作了9部歌剧，还有管弦乐组曲、交响音画若干。其中，最著名的是歌剧《卡门》和管弦乐组曲《阿莱城姑娘》。

比才的歌剧着重以现实主义手法表现社会底层的平民阶层，揭示不平等的社会现象。其作品具有浓郁的民族色彩、个性鲜明的音乐语言、强烈的戏剧矛盾冲突和富有表现力的整体交响构思。

比才

【作品简介】

歌剧《卡门》创作于1873年到1874年，是比才创作生涯达到顶峰的代表作。根据19世纪法国批判现实主义作家梅里美的同名小说改编而成。剧情发生在1800年的西班牙。烟

草女工卡门是一个漂亮、热情、直率、放荡不羁的吉卜赛姑娘,她爱上了龙骑兵霍塞,运用魅力使霍塞坠入情网。霍塞为卡门而舍弃了原来的情人米卡埃拉,又放走了与人打架的卡门,因此被捕入狱。获释后,霍塞又和长官发生冲突而不得不离开军队,参加了卡门所在的走私犯行列,从一名军官沦落为走私犯。然而,此时的卡门却早已爱上了斗牛士埃斯卡米洛,导致了霍塞与斗牛士的决斗。在决斗中,卡门又袒护斗牛士,使霍塞痛苦不堪。正当卡门为在斗牛场上获得胜利的斗牛士欢呼时,霍塞又找到了卡门。卡门再次拒绝了他。霍塞在绝望盛怒之下用剑杀死了卡门。

这部歌剧以社会最底层人物——烟草女工和士兵为主角,歌颂了强烈率直的感情,表现了扣人心弦的真实生活。全剧音乐由独立的分曲组成,运用了西班牙民歌的曲调,具有浓郁的西班牙风格。所有的分曲通过严谨的戏剧逻辑组合为一体,紧凑而简练,丰富而充满个性的旋律在剧情发展中充分体现出戏剧性对比,生动地刻画出不同的人物形象。这部歌剧成为法国现实主义歌剧诞生的标志。

【作品赏析】《哈巴涅拉舞曲》

《爱情像一只自由鸟》是卡门在第一幕中挑逗霍塞时所唱的,是表现卡门性格的一首歌曲。其歌词是卡门爱情观念的自我表白,表现出她对爱情自由的执着追求和向住,以及宁可为之付出代价也在所不惜的强烈个性。歌曲旋律跳跃而有生气,节奏强烈而有特性。

例 8-2 《哈巴涅拉舞曲》

哈巴涅拉舞曲
选自歌剧《卡门》

〔法〕美里亚克 加列夫 词
比才 曲
曾玉然 译词 邓映易 配歌

3. 《白毛女》

【作品简介】

《白毛女》是在 1943 年延安开展新秧歌运动的基础上发展起来的中国第一部新歌剧。

由延安鲁迅艺术学院集体编剧,贺敬之、丁毅执笔,马可、张鲁、瞿维、焕之、向隅、陈紫、刘炽等作曲。其剧情是根据流传在晋察冀边区河北省西北部的民间故事《白毛仙姑》改编创作的。在内容上,深刻地概括了存在于我国当时广大农村中最基本的阶级矛盾和斗争,通过剧中主人公杨白劳和喜儿这两个典型的劳动人民形象的不同遭遇,反映了在地主阶级残酷压迫下的贫苦农民的血泪生活,说明广大劳动人民只有在共产党的领导下同地主阶级的压迫进行坚决的斗争,才能真正得到翻身解放的深刻道理。这部歌剧在创作上既保留了原来民间传说中的传奇式情节,又将其提高到"旧社会把人逼成鬼,新社会把鬼变成人"的高度,热情讴歌了中国共产党领导的革命斗争,是一部对人民群众有深刻教育意义的歌剧。

这部歌剧的艺术成就突出表现在创造性地吸取了河北、山西、陕西等地的民歌、说唱、戏曲等民间音乐音调,根据剧中不同人物性格发展的需要和情节发展的需要,加以改编和创作,具体而细致地刻画了剧中各具特色的音乐形象。

【作品赏析】

《北风吹》《风卷那个雪花》《我盼爹爹心中急》这三个唱段均选自《白毛女》第一幕第一场,是刻画喜儿性格的音乐主题。《北风吹》以河北民歌《小白菜》为素材,加以改编而成。采用歌谣体结构,其旋律亲切流畅,节奏轻柔舒展,形象地刻画出喜儿活泼、纯朴、天真可爱的性格特征。

例8-3 《北风吹》

北 风 吹
歌剧《白毛女》选曲

贺敬之 词
马可 张鲁 曲

1 = G 3/4 中速

(乐谱略)

$\frac{4}{4}$ ‖: 2 5 5 6 6 i 6 5 4 3 2 | 2 5 6 6 i 6 5 4 3 2 | 2 5 6 5 4 3 2 5 |

卖豆腐 攒下了 几个 钱， 集上 称回来 二斤 面， 带回家 来包 饺子，
人家的 闺女儿 有花 戴， 我爹 钱少 不能 买， 扯回了 二 尺红头绳，

2 3 5 2 1 2 3 6 5 | [1. i · 6 5 6 4 | 4 · 2 1 2 6 5 - :‖ [2. i · 6 5 6 4 |

欢欢 喜喜 过个 年， 哎! 过(呀)过个 年。 哎!
给我 扎起 来,

4 · 2 1 2 6 5 - ‖

扎(呀)扎 起 来。

第二节 舞 剧

一、舞剧及舞剧音乐概述

舞剧是以舞蹈为主要表现手段，综合音乐、文学、美术等艺术形式来表现一定戏剧情节、塑造特定人物形象的舞台表演艺术。舞剧起源于文艺复兴时期的意大利，后传到法国，是在16～17世纪的意大利和法国宫廷中，以民间舞蹈为基础逐渐发展起来的。进入剧场以后，常穿插在歌剧和各种戏剧中。18世纪以后，芭蕾逐步与歌唱分离。至19世纪初，发展成为一种独立的艺术形式。

舞剧音乐是作曲家为各种类型的舞蹈所写的音乐。概括起来，主要的舞剧音乐包括芭蕾音乐、民族舞剧与现代舞剧所用的音乐。18世纪的欧洲古典芭蕾时期，芭蕾音乐的样式可分为四种类型：(1) 古典舞曲。(2) 性格舞曲。如由民间舞曲发展而成的表现民族性格特征的西班牙舞曲、马祖卡舞曲等。(3) 用以伴奏哑剧性表演的各种音乐及场景音乐。(4) 舞剧序曲或前奏曲、幕间曲、终曲等。

19世纪初，芭蕾进入浪漫主义发展时期。在这一时期，作曲家们对芭蕾音乐作了种种改革，使音乐具有较完整的艺术构思，音乐与舞蹈的关系再也不是一种简单随意的伴和关系，音乐已开始和戏剧内容较紧密地结合起来，为戏剧内容服务。当时具有代表性的浪漫主义芭蕾音乐有法国作曲家亚当作的《吉赛尔》，德利勃作的《葛蓓莉亚》《希尔薇亚》。此外，由器乐曲改编而成的芭蕾也已出现，如根据肖邦七首钢琴曲编成的《仙女们》，韦伯也将其钢琴曲《邀舞》用于他的歌剧音乐《自由射手》中作为芭蕾音乐。

19世纪末，柴可夫斯基创作的三部舞剧音乐《睡美人》《天鹅湖》《胡桃夹子》，对提高芭蕾音乐的艺术性作了重要贡献，成为具有划时代意义的作品。他在作品中引入交响音乐特征，将音乐与作品内容和舞台动作紧密结合在一起，尤其是主题发展变化手法的运用，深刻地刻画了人物性格，丰富了作品的戏剧性，使音乐成为芭蕾舞的"灵魂"，自此确立了音乐在芭蕾中的主导作用。

进入20世纪，舞剧获得很大发展，芭蕾舞基本上分为俄罗斯学派和法国学派。随着剧

目的日益增多,芭蕾音乐也呈现出各种风格和流派,斯特拉文斯基、拉威尔、法雅、德彪西、巴托克、普罗科菲耶夫等作曲家与福金、尼京斯基、马辛、巴兰钦等舞蹈家以及毕加索、米罗等美术家广泛合作,创作出一批重要的芭蕾音乐作品,如《火鸟》《彼得鲁什卡》《春之祭》《达夫尼斯和赫洛亚》《游戏》《三角帽》《木雕王子》等。

20世纪20年代以后,苏联式的舞剧继续循着俄国芭蕾的传统发展。与此同时,主张创新、不拘旧格的"现代芭蕾"崛起。而以美国著名舞蹈家邓肯为代表的一批现代舞蹈家则创立了与传统芭蕾相对立的"现代舞",用以自由表现个人的真情实感。形形色色的现代主义音乐启发了舞蹈家的创作灵感,直接渗透到现代舞剧之中,极大地丰富了现代舞蹈的表现手法和形式。

舞剧艺术在我国起步较晚。20世纪40年代,我国舞蹈家吴晓邦创作了《虎爷》《宝塔牌坊》等少量作品。新中国成立后,舞剧事业获得较大发展。1958年7月1日,北京舞蹈学校首次上演了《天鹅湖》。1959年,新中国第一部芭蕾舞剧《鱼美人》诞生。以后,陆续涌现出《宝莲灯》《小刀会》《五朵红云》《红色娘子军》《白毛女》等数十部大型舞剧。近年来的舞剧创作,无论在戏剧结构、舞蹈语汇、音乐手法、美术设计等方面,都有所突破和创新,出现了根据中国文学名著改编的《魂》《阿Q》《林黛玉》《雷雨》等新作,以及根据传统题材创作的《丝路花雨》《奔月》《文成公主》等较有影响的作品。

在未来的舞剧事业中,音乐作为"听得见"的舞蹈,舞蹈作为"看得到"的音乐,二者紧密结合,相得益彰,必将获得更大的发展。

二、舞剧音乐欣赏

1.《天鹅湖》

【作曲家简介】

彼得·伊里奇·柴可夫斯基(1840—1893),是伟大的俄罗斯浪漫乐派作曲家,也是俄罗斯民族乐派的代表人物。其风格直接和间接地影响了很多后来者。

【作品简介】

四幕幻想芭蕾舞剧《天鹅湖》,作于1876年,是柴可夫斯基的芭蕾舞剧代表作之一,也是世界芭蕾舞经典名作。

该剧取材于神话故事,剧情概括如下:美丽的公主奥杰塔和她的女友们被魔法师罗特巴尔特施用魔法变成天鹅,只有到晚上才能恢复人形。一天晚上,勇敢、多情的王子齐格弗里德打猎来到湖边,与公主相遇,并深深地爱上了她。公主向王子叙述了自己的不幸,并告诉他,只有忠贞不渝的爱情才能使她和女友们恢复人形,获得自由。王子发誓永远爱她。

柴可夫斯基

在为王子挑选新娘的舞会上,魔法师化装成武士,使用诡计破坏王子和公主的爱情,他的女儿奥季丽雅装扮成公主奥杰塔的模样,欺骗了王子。王子发觉受骗后,立即奔向湖岸,用坚定、忠贞的爱情表白取得了公主的谅解,并在公主和一群天鹅的帮助和鼓励下,与魔法师较量。在正义和爱情面前,魔法不再起作用,天鹅们都恢复了人形。王子与公主终于结合在一起。

柴可夫斯基在这部舞剧中以富于浪漫色彩的抒情笔触,展现了一幅幅诗一般的意境,描绘了主人公忠贞不渝的爱情故事,歌颂了为幸福而勇于斗争的精神,阐明了正义终将战胜邪恶的真理。

柴可夫斯基将其丰富的艺术想象力和内在、充沛的艺术情感融于《天鹅湖》的音乐创作中,既保留了传统芭蕾舞剧优美、典雅的风格,又对音乐加以创造性的发展,突出了交响性特征。全剧近30段音乐将剧中各具特色的舞蹈和哑剧情节连接起来,贯穿发展为一个有机的严密整体。从序幕到终曲,每一场音乐都对剧中场景、戏剧矛盾冲突、人物性格和内心世界进行了出色的描写和刻画。评论家们称之为"第一次使舞蹈作品具有了音乐的灵魂"。

【作品赏析】

序曲,由双簧管奏出柔和而具有悲剧色彩的曲调;这段旋律是天鹅主题的变体,概括地表现了剧中动人的图景。

例8-4 《天鹅湖序曲》片段

天鹅湖序曲

〔俄〕柴可夫斯基 曲

$1 = F \dfrac{4}{4}$

拿波里舞曲,选自第三幕盛大的王宫舞会场面。这一幕集中了几首不同风格的舞曲,用以代表不同国家的客人所表演的舞蹈,如匈牙利舞、西班牙舞、意大利舞、玛祖卡舞等。由少女们手摇铃鼓跳起的拿波里舞曲,精彩动人。

例8-5 《拿波里舞曲》片段

拿波里舞曲

选自舞剧《天鹅湖》
(小号独奏曲)

$1 = D \dfrac{2}{4}$

柴可夫斯基 作曲

```
444 5432 | 3 0 1 | 1 5 6  1 7 6 5 | 7 0 7 | 7 6 7  1 7 6 7 | 6 0 5 |
5 5 5  6 5 4 3 | 5 0 4 | 444 5432 | 3 0 1 | 1  1.1 6 0 6 |
6 7 1  2 1 7 6 | 6 0 5 | #4 5  6 5 ♮4 3 | 5 0 4 | 4 3 4  5432 | 3 0 1 |
1  1.1 6 0 6 | 6 7 1  2 1 7 6 | 6 0 5 | #4 5  4 5 7 6 | 5 0 4 |
4 3 4  3 4 6 5 | 1 - 1.1 | 6 1  6 1  6 1  2 1 7 6 | 6 5 5 5  6 5 5 5 |
6 5 5 5  6 5 4 3 | 5444 5444 | 5444 5432 | 1 1 2 3  4 5 6 7 |
1 0  0 1  6 1  6 1  6 1  2 1 7 6 | 6 5 5 5  6 5 5 5 | 6 5 5 5  6 5 4 3 |
5444 5444 | 5444 5432 | 1 1 2 3  4 5 6 7 | 1 1 2 3  4 5 6 7 | 1  1 0 ‖
```

2.《红色娘子军》

【作品简介】

该剧为吴祖强、杜鸣心、王燕樵、施万春、戴宏威曲。中央芭蕾舞团根据梁信同名剧本改编。1964年在北京首演。

作品讲述的是20世纪30年代十年内战时期，在海南岛椰林寨，贫苦农民的女儿吴清华不堪忍受恶霸地主南霸天的残酷压迫，奋起反抗，冲出虎口。终因寡不敌众，重落魔掌，被打得昏死过去。后为红军干部洪常青和通讯员小庞所救。经指点，吴清华投奔红区，成为"红色娘子军连"的一名战士。在歼灭南霸天匪帮的战斗中，她过早开枪，打乱了作战部署，使南霸天得以逃脱。经过党的教育，她提高了觉悟。在阻止白匪进犯的战斗中，洪常青壮烈牺牲。吴清华同部队一起奋勇作战，消灭了南霸天，接任红色娘子军连党代表的职务，踏着先烈的血迹，阔步前进。

在音乐上，这部舞剧采用了海南民间音乐素材，运用交响性的发展手法，将人物性格和形象塑造得鲜明而富于戏剧性，在中国舞剧音乐创作上进行了有益的探索和创新，取得了一定的成功。

【作品赏析】《红色娘子军连歌》

选自第二场，军民欢庆红色娘子军连的诞生，女战士们的合唱《红色娘子军连歌》，响亮明快，坚定有力，鲜明地塑造出女战士们在党的领导下，飒爽英姿、苦练杀敌本领的英武形象。

例8-6《红色娘子军连歌》

红色娘子军连歌

芭蕾舞剧《红色娘子军》选曲

梁 信 词
黄 准 曲

1=G 2/4

有力地

6 6 2 | 3 2 1 7 6 | 2 2 3 1 6 | 3 · 2 | 6 1 1 7 6 5 | 6 0 2 5 |
向前进，向前进，战士的责任重，妇女的冤仇深。古有
向前进，向前进，战士的责任重，妇女的冤仇深。共产

6 6 5 | 4 · 3 2 1 2 | 3 - | 3 6 | 1 3 2 | 5 · #4 3 5 | 2 0 ‖
花木兰，替父去从军，今有娘子军，扛枪为人民。
主义真，党是领路人，奴隶得翻身，奴隶得翻身。

6 6 2 | 3 2 1 7 6 | 2 2 3 1 6 | 3 · 2 | 6 1 1 7 6 5 | 6 - ‖
向前进向前进，战士的责任重 妇女的冤仇深。

第三节 音乐剧

一、音乐剧概述

音乐剧，又称为歌舞剧，是音乐、歌曲、舞蹈和对白结合的一种戏剧表演。剧中的幽默、讽刺、感伤、爱情、愤怒等情绪，通过演员的语言、音乐和动作以及固定的演绎传达给观众。著名的音乐剧包括《俄克拉荷马》《音乐之声》《西区故事》《悲惨世界》《猫》以及《歌剧魅影》等。

在17世纪到18世纪的欧洲，音乐成了人们用来表达思想和感情的有力工具。各种各样的音乐都得以蓬勃发展，出现了清唱剧和歌剧。但华丽的歌剧或庄严的清唱剧并不能完全满足观众的需要，于是出现了被称为"居于杂耍和歌剧中间"的艺术形式。

历史上第一部音乐剧是约翰·凯的《乞丐的歌剧》，首演于1728年的伦敦，当时被称为"民间歌剧"，它采用了当时流传甚广的歌曲作为穿插故事情节的主线。1750年，一个巡回演出团在美国北部首次上演了《乞丐的歌剧》，这便是美国人亲身体验音乐剧的开端。1866年，《黑魔鬼》成为美国第一部音乐剧。德国的喜剧，穿紧身衣跳舞的女孩，滑稽的歌曲，以及侏儒和妖精的扮相等，奇异的场面令人惊异。美国人对音乐剧的兴趣"就像当年米兰人等待普契尼的新歌剧，或维也纳人等待勃拉姆斯的新作交响曲一般"。

音乐剧熔戏剧、音乐、歌舞等于一炉，富于幽默情趣和喜剧色彩。它的音乐通俗易懂，因此很受大众的欢迎。音乐剧在世界各地都有上演，但演出最频繁的地方是美国纽约市的百老汇和英国的伦敦西区。因此，"百老汇音乐剧"这个称谓可以指在百老汇地区上演的音乐剧，又往往可以泛指所有近似百老汇风格的音乐剧。

音乐剧和歌剧的区别是：音乐剧经常运用一些不同类型的流行音乐以及流行音乐的乐

器编制,在音乐剧里可以容许出现没有音乐伴奏的对白,却没有运用歌剧的一些传统表现方式,例如没有了宣叙调和咏叹调的区分,歌唱的方法也不一定是美声唱法。但关于音乐剧和歌剧的区分界线仍然有不少争议,例如格什温作曲的《波吉与佩斯》就曾同时被称为歌剧、民谣歌剧和音乐剧。一些音乐剧如《悲惨世界》从头到尾都只有音乐伴奏,而一些轻歌剧如《卡门》却有对白。

音乐剧普遍比歌剧有更多舞蹈的成分。早期的音乐剧甚至是没有剧本的歌舞表演。虽然著名的歌剧作曲家华格纳在19世纪中期已经提出总体艺术,认为音乐和戏剧应融合为一。但在华格纳的音乐剧里音乐依然是主导,相比之下,一般音乐剧里戏剧、舞蹈的成分则更重要。

很多音乐剧后来又被移植为歌舞片,而剧场版本和电影版本并不一定完全相同,因为剧场擅长于场面调度和较为抽象的表达形式,利用观众的想象去幻想故事发生的环境,而电影则擅长于实景的拍摄和镜头剪接的运用。《西区故事》是其中一个将舞台版本成功移植为电影版本的音乐剧,开创了后来很多音乐电影的先河。也有歌舞片移植为音乐剧的例子,如《万花嬉春》是先有歌舞片,后来才被移植成音乐剧。

音乐剧擅长以音乐和舞蹈表达人物的情感、故事的发展和戏剧的冲突,有时语言无法表达的强烈情感,可以利用音乐和舞蹈来表达。在戏剧表达的形式上,音乐剧属于表现主义。在一首歌曲之中,时空可以被压缩或放大,如男女主角可以在一首歌曲的过程之中由相识变成坠入爱河,这是一般写实主义的戏剧中不容许的。

音乐剧的文本由以下几个部分组成:音乐的部分称为乐谱,歌唱的字句称为句诗,对白的字句称为剧本。有时音乐剧也会沿用歌剧里的称谓,将歌词和剧本统称为曲本。

音乐剧的长度并没有固定标准,但大多数音乐剧的长度都介乎两小时至三小时之间。通常分为两幕,间以中场休息。如果将歌曲的重复和背景音乐计算在内,一出完整的音乐剧通常包含20至30首曲。

二、音乐剧作品欣赏

《歌剧魅影》

【作曲家简介】

安德鲁·劳埃德·韦伯,1948年生于伦敦索斯堪辛顿的一个音乐世家。他是英国的音乐剧作曲大师,有"当代音乐剧之父"的美誉。主要作品有《艾维塔》《猫》《歌剧魅影》《万世巨星》《星光列车》《日落大道》等。其多部音乐剧曾获得百老汇托尼奖、金球奖、奥斯卡奖等。

【作品简介】

《歌剧魅影》是一部由安德鲁·劳埃德·韦伯作曲的百老汇音乐剧。又译《歌声魅影》《剧院魅影》《歌剧院的幽灵》。《歌剧幽灵》原本是法国著名的侦探、悬念小说家加斯通·勒鲁最为脍炙人口的作品。主人公埃利克天生畸形,遭到父母和社会的遗弃,好心的吉里太太将他藏匿在巴黎歌剧院的地下室里,从此歌剧院不得安宁:物品失窃,员工死亡,经理遭到勒索……歌剧院出现幽灵的传闻不胫而走。埃利克凭着超人的音乐天赋,帮助克里斯蒂娜一夜走红,同时深深地爱上了她。但是克里斯蒂娜早就心有所属。于是,幽灵在舞台上当众劫走了她,从而演绎了一段人与"鬼"的爱情悲剧。

本剧1986年首演,于1988年获得7项托尼奖,是最成功的音乐剧之一。1986年,伦敦的首演由麦克尔·克劳福德和莎拉·布莱曼担任男女主角,至今全球已有16个制作版本。

《歌剧魅影》可以说是一部折射着后现代魅力的剧作,首先它成功地改编了加斯通·勒鲁的原作小说,既保留了原作的风格,又使之更适合舞台演出,提升了作品的可看性;其次,巧妙的戏中戏令观众徘徊于现实与虚幻之间。尤其是追逐幽灵的那一场戏,整个剧院台上台下、四面八方响起了幽灵的声音,使观众置身其中,因为那句"我在这里"似乎就在他们的身边,就在隔壁的包厢,而那幕吊灯突然坠落的戏也着实令气氛紧张刺激到极点,前排观众的惊叫与台上演员的呼声连成一片。

例 8-7 《夜的音乐》

夜 的 音 乐

音乐剧《歌剧魅影》选曲

〔英〕恰斯尔·哈特 原词
〔英〕理恰德·斯梯戈 改词
〔英〕安德鲁·劳埃德·韦伯 曲
薛 范 译配

$1=\flat D \quad \dfrac{2}{4} \quad \dfrac{4}{4}$

行板

3 5 2 5 | 1 2 3 4 2 5 | 3 5 2 5 | 1 2 3 4 2 5 | 6 1 1 1 2 1 7 |
夜晚 降临,兴奋你的 感觉,黑暗到来,唤醒你 想象 活跃,解除你的 警觉,把

渐慢
6 1 1 1 2 1 | 6 1 1 1 2 1 6 3 | 5 0 3 | 3 2 2 3 4 5 3 2 | 1 - - - |
种种 疑虑抛却,不再 阻挡我书写音 乐,只因 这是夜的音 乐。

原速
‖: 3 5 2 5 | 1 2 3 4 2 5 | 3 5 2 5 | 1 2 3 4 2 5 |
 缓缓,悠悠,显露夜的 本色,紧紧拥抱 宁静温馨的 黑夜,
 轻柔,空灵,音乐温存 体贴,旋律动人,和你身心 凝结,
 飘逸,低回,甜蜜蜜的 喜悦,爱抚,信赖,品味每个 感觉,

6 1 1 1 2 1 7 | 6 1 1 1 2 1 7 | 6 1 1 1 2 1 | 6 3 | 5 0 3 |
无须留恋白昼 的五光十色 的一切,也无须牵挂 冷漠的世界, 且
敞开你的情怀, 展开你的 幻想,在不可抗拒的黑暗 中摇曳, 你
让这梦儿飞翔, 在梦中你会 拜倒在我用心灵 书写的音 乐,这

 1. 2.
转调1=B(前3=后♭5)
3 2 2 3 | 4 5 3 2 | 1 - 0 ♭5 6 | 3 2 1 7 6 5 6 | 6 5 4 6 1 |
凝神谛听这夜的 音乐, 闭上眼,神游 在你隐秘的 梦之国,全忘
沉醉在这夜的 音乐, 去漫游,陌生的 世界有 多开阔,从今
充满魅力 夜的音

掉从前熟悉的生活！ 闭上 眼，让你 的心 高高飞， 去体
后，过去的 种种 全摆脱。 让你的心，带你去向往的地 方， 到那

验你从未 经历的生 活。 乐
时，你 才会 属于我。

是你让我的 歌儿飞

翔， 助我 完成这夜的 音 乐！

第四节 电影音乐

一、电影音乐概述

1. 电影音乐

电影是一门综合艺术，是可以容纳文学、戏剧、摄影、绘画、音乐、舞蹈等多种艺术的综合艺术，但它又具有独自的艺术特征。电影以电影技术为手段，以画面和声音为媒介，在银幕上运动的时间和空间里创造形象，再现和反映生活，它需要观众用自己的眼睛和耳朵在第一时间接收信息来完成这一艺术形式。

电影能从无声发展到有声，正是人们对动效和声音的需求，期望能有除了摄影美术之外的表达形式。那些好莱坞大片从开始到结束，大量的音乐充实着剧情的不断发展，甚至当电影出现某种色调时，音乐都能起到增强作用。

电影音乐是在影片中体现影片艺术构思的音乐，是电影综合艺术的有机组成部分，它在突出影片的抒情性、戏剧性和气氛方面起着特殊作用。电影音乐已经成为一种新的现代音乐体裁，有音乐的一般共性，又有自己的特性，在当代人的文化生活中占有重要地位。

电影音乐的主要特征是视、听统一的综合性。电影基本上是一种视觉艺术，但听觉要素也是不可缺少的辅助部分。电影音乐与对白、旁白、音响效果等其他声音因素结合后，如与画面的关系处理得当，能使观众在接受视觉形象时，补充和深化对影片的艺术感受。电影音乐如脱离画面单独存在，则失去其视听统一的综合功能。但其中较完整的片段，仍可作为独立的音乐作品予以演奏和欣赏。

为电影而创作的音乐，是电影综合艺术中的一个重要组成部分，它包括主题歌、插曲、片

头音乐和情景音乐等。

2. 电影音乐的美学功能

电影音乐艺术的处理手法丰富多样,变化无穷。其美学功能如下:

(1) 通过音乐主题的贯穿发展、矛盾冲突、高潮布局,达到对剧中主要人物的歌颂或批判,帮助明确电影的意旨。

(2) 用音乐加强人物的动作性、心理活动,揭示人物的思想感情,表现人物的精神面貌,使人物的形象更加鲜明动人。

(3) 暗示剧情的进展或延伸。这样的音乐有时先于画面的视觉形象出现,例如在困难的时刻预示胜利和希望,在顺利的时刻预示艰苦挫折;有时后于画面视觉形象出现,延展戏剧情绪。

(4) 引起一定时间(古代的或现代的)、空间(人类世界的或外空间)、环境(人间或仙境)的联想。

(5) 加强影片总的艺术结构。电影音乐虽然是分段陈述的,但是通过分段陈述的结构,能反映出影片总的艺术结构。

(6) 增强立体感。人类习惯于从视觉和听觉两方面感受客观事物。结合音乐的听觉形象,音乐旋律的起伏,和声、对位的织体,色彩丰富的配器等,能更有效地表现听觉形象的立体感。音画结合可形成"四维时空"的运动着的立体感。

3. 音乐在电影中的作用

每当欣赏一部电影,除了唯美的画面、精彩的故事情节会给我们留下深刻的印象外,最能打动人心的就是音乐了。一部好的影片往往有一段或者多段优美的音乐。或许就是有了这些音乐,有些电影才被历史留住。若干年后,每当那熟悉的旋律响起,思绪就会把我们带回那段特定的画面中去。

音乐在电影中的使用并不是一开始就有的,但自从音乐融入电影后,电影就一改前貌了。总的来说,它在加强影片的感情、突出情节的戏剧性、渲染气氛等方面的作用是功不可没的。

(1) 渲染烘托作用。这是常见的一种处理手段,主要用音乐来描绘、铺垫画面的情绪和气氛,加强画面所表现的事物的特征。

(2) 抒情刻画作用。主要用于塑造人物性格,表现人物的内心思想与情感、心理的变化等。音乐表达了作曲家对特定人物的理解和态度,带有一定的评价意义。观众通过音乐描述可以进一步理解人物,并唤起对于人物的爱憎。电影音乐的抒情作用通常在电影中起着重要的作用。

(3) 剧情描述作用。音乐参与影片的情节发展,成为影片结构中不可缺少的组成部分,包括刻画人物复杂的内心矛盾、表现人物之间的外部冲突,它能直接推动剧情发展,深化影片内容。

(4) 表现基调风格的作用。音乐以特定的音调、音色以及特殊风格在影片的局部或整体中作为表现时代特征、民族特点、地方色彩或强化特定的影片基调与气氛的手段。

(5) 贯穿强化作用。同一音乐在影片中多次反复(或变化反复)出现,在情节发展过程中起着纽带作用,既能使电影完整统一,又能使观众在心理上获得前后贯穿的感受。

4. 电影音乐分类

按电影音乐的声源不同,可将电影音乐分为两种:

客观音乐,也称画内音乐或有声源音乐,是指影片画面的规定情境中应有的音乐。如人

物在歌唱、演奏乐器、收音机的广播等,这时,音乐的出现是不可少的(但也可作特殊安排)。

主观音乐,也称画外音乐或无声源音乐。画面并未提供出现音乐的根据,而是作曲家为了塑造人物性格、抒发人物内心情感或渲染环境气氛的需要而专门创作的音乐。它是对画面的补充、解释或评价,表现了作曲家对影片所展现的事件的主观态度,可以深化画面的内容,加强影片的艺术感染力。

这两种音乐在具体影片中是相辅相成的,有时两者也可融为一体,难以分辨。因为客观音乐的具体内容也有一定的选择余地,它可起主观音乐的作用。例如,人物内心痛苦时,可播送同样情调的音乐来渲染,也可播送欢快的音乐来形成对比等。

5. 电影音乐与电影画面的关系

由于电影音乐是电影这门综合艺术的一个组成部分,因此存在着一个音乐与画面之间关系的处理问题。通常电影音乐与电影画面的关系有多种处理方式,但是基本的关系大致可分为以下五种:

(1)音画同步。音乐基本上与画面吻合,情绪、节奏一致,视听统一,观众在观看画面时,不知不觉地接受音乐。这是最常见的一种音画关系。

(2)音画逆行。与音画同步相反,音乐与画面所表现的内容截然相反,形成反差,从而传达给观众一种视觉和听觉的不协调感,并由此产生强烈的心理震撼。

(3)音画平行。音乐并不解释画面,而以自己的独特方式将画面贯穿起来,造成一种完整的形象。例如,画面是一组短镜头,描写时间过程、人物成长或脑海中回忆的各种片段时,音乐只写出一种情绪或着力刻画人物的内心世界,使画面的蒙太奇更为凝聚集中,以加深观众对影片的理解。

(4)音画对位。音乐与画面形成类似音乐中两个声部的对位关系,时而同步,时而不同步,甚至与画面在情绪、气氛、格调、节奏、内容上造成对立、对比,从另一个侧面来丰富画面的含义,产生一种潜台词,形成新的寓意,使观众得到更深的审美享受。

(5)音画游离。这是20世纪60年代以后电影音乐的一种新趋向。电影音乐并不直接为剧情服务,而是起到扩大空间、延续时间的作用。它并不渲染影片的细节,而是用相当独立的姿态以自身的音乐力量来解释或发掘影片的内涵。观众可以在音乐与画面游离的情况下,自己领悟影片的真谛,得到丰富的联想与感受。

二、电影音乐欣赏

《走出非洲》

【作曲家简介】

约翰·巴里,1933年生于英国,当代最具代表性的大师级电影音乐家之一,曾以《冬之狮》《狮子与我》《走出非洲》和《与狼共舞》获得4座最佳原著音乐金像奖,《狮子与我》的"Born Free"还获得金像奖最佳原著歌曲奖。他的早期配乐作品以007系列最为脍炙人口,具有鲜明的音乐形象与历久不衰的流传魅力;后来的作品则转变成细腻唯美的浪漫史诗风格,如《时光倒流70年》《走出非洲》和《与狼共舞》等,不仅在各项电影音乐奖项上大有斩获,也成为唱片市场上历久不衰的长青专辑。

【影片简介】

《走出非洲》于1986年获第58届奥斯卡最佳影片。该片以追溯往事的倒叙手法讲述了

一段故事:丹麦的富家女卡伦·布里克森年轻时为了博得男爵夫人的称号,不惜远离故乡而到东非肯尼亚去寻找在那里定居的瑞典男爵布罗·布里克森,并和他结婚。布罗是个不务正业的浪荡子,卡伦的婚后生活并不愉快。因此也常常外出打猎自娱。有一次她在行猎中遇到一头猛狮,幸得一青年男子营救。这位青年英俊潇洒,也是英国的贵族子弟,名叫芬奇·哈顿,卡伦对他一见倾心,但性格孤僻、固执的芬奇对她却若即若离。不久,卡伦发现从丈夫布罗那里传染上了梅毒,急回丹麦医治,归来后仍与芬奇时有来往。布罗则因负债累累,离家出走,这名存实亡的婚姻终以离异而告终。从此,卡伦一人独自经营咖啡庄园,而她与芬奇保持着一种两心相印时合时分的关系,始终没有结合。1930年左右,她惨淡经营的咖啡园遭到火灾,几乎烧成灰烬。因经济拮据,她不得不出卖庄园。与此同时,芬奇因驾机失事坠入山谷而丧生。在经济和感情上的双重打击下,卡伦不得不告别度过了她青春岁月的非洲,离开了她喜爱的非洲。

【作品赏析】

《走出非洲》是约翰·巴里的代表作之一,它以一种含蓄怀旧的情调,表现了20世纪初现代文明对世界其他民族的文化侵袭而产生的反思与自省。该影片的音乐由两部分组成,其中主要选用了莫扎特的《A大调单簧管协奏曲》中的第二乐章和《D大调弦乐小夜曲》的第一乐章,另一部分音乐由巴里创作而成。这里主要介绍源自莫扎特的音乐。从片头的配乐主题开始,这一旋律优美动人、质朴宁静,具有典雅高贵的品质,节奏舒缓流畅,是世上少见的最优美的旋律,由单簧管直接奏出,意味深长。在影片的后半部,它时时伴随男主人公芬奇在镜头中出现,独奏单簧管静静的旋律似乎在加深了卡伦心中的孤寂和失望。当男主角芬奇驾着一架小型飞机把卡伦带上蓝天,俯瞰他们热爱的这块神奇富饶的大地时,各种飞禽走兽在自由自在地奔驰,优美的主题音乐一泻千里,淋漓尽致地抒发了卡伦心中的澎湃激情,也令观众感觉美不胜收。

例8-8 莫扎特的《A大调单簧管协奏曲》中的第二乐章主题片段

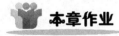

本章作业

1. 了解歌剧、舞剧、音乐剧及电影音乐等一些音乐表现形式的产生、发展以及风格特点。

2. 学唱本章节中的经典作品。

参考文献

高为杰,陈丹布. 曲式分析基础教程. 高等教育出版社,1991.
陈鹏年. 歌曲写作技法. 南京师范大学出版社,2007.
张友刚,尹红. 大学音乐. 西南师范大学出版社,1996.
钱仁康. 音乐欣赏讲话. 上海音乐出版社,1984.
王耀华. 音乐鉴赏. 高等教育出版社,1998.
周世斌. 音乐欣赏. 西南师范大学出版社,2000.
施维. 中国民族器乐作品解读与欣赏. 上海音乐学院出版社,2007.
施勇. 中国民族器乐经典名曲50首详解. 西南师范大学出版社,2008.
茅原. 中外名曲赏析. 江苏文艺出版社,1998.
阎黎雯. 中国古筝名曲荟萃. 上海音乐学院出版社,1993.
中国竹笛名曲荟萃. 上海音乐学院出版社,1994.
庄永平. 琵琶手册. 上海音乐学院出版社,2001.
阎黎雯. 中国二胡名曲荟萃. 上海音乐学院出版社,1998.
伍国栋. 中国少数民族音乐. 20世纪中国音乐史论研究文献综录. 人民音乐出版社,2006.
狄其安. 电影中的音乐. 上海音乐出版社,2008.
卢广瑞. 中外歌剧、舞剧、音乐剧鉴赏. 西南师范大学出版社,2008.
流行音乐文化教程. 中国传媒大学出版社,2008.
百首经典流行英文歌曲欣赏. 山西教育出版社,2009.